L'ART
DE FORMER
LES JARDINS MODERNES,
OU
L'ART DES JARDINS ANGLOIS.

Traduit de l'Anglois.

A quoi le Traducteur a ajouté un Discours préliminaire sur l'origine de l'art, des Notes sur le texte, & une Description détaillée des Jardins de Stowe, accompagnée du Plan.

Regarde ces côteaux l'un à l'autre enchaînés,
Et ces riches vallons de pampres couronnés;
Vois dans ces champs, ces bois, la nature affranchie,
Se livrer librement à sa noble énergie.
 Poëme des Saisons de M. de S. LAMBERT.

A PARIS,
Chez CHARLES-ANTOINE JOMBERT pere, Libraire du Roi, pour l'Artillerie & le Génie, rue Dauphine.

M. DCC. LXXI.
Avec Approbation & Privilege du Roi.

Par Whately

Traduit par La Tapie

S. 1192.
A.

DISCOURS PRÉLIMINAIRE DU TRADUCTEUR.

SOMMAIRE.

Le Nôtre, Dufresny, Kent. Origine des jardins Anglois. Description des jardins Chinois en général, & particuliérement de celui de l'empereur de la Chine. Goût des anciens.. Description du jardin d'Eden. Réflexions sur cet ouvrage.

PARMI les singularités que nous offrent les Anglois dans tous les genres, & qui caractérisent leur génie libre, & ennemi de toutes les regles; celle dont j'ai été le plus agréablement frappé, c'est la maniere dont ils composent & décorent leurs jardins. On ne sauroit en imagi-

ner, ce me semble, qui présente plus de grandeur & de simplicité, puisqu'elle nous charme par les seules beautés de la nature, & que tout l'art consiste à savoir les imiter ou les employer avec choix.

Peu de gens, je le sais, sont disposés à porter sur les jardins Anglois un jugement aussi favorable. Voilà, disent-ils, l'effet de cette ridicule anglomanie qui fait tant de progrès en France. On voudra bientôt nous persuader que rien n'est parfait que ce qui vient d'Angleterre: Congrève sera supérieur à Moliere; les peintures de Tornhill l'emporteront sur celles de le Brun; & Montesquieu ne sera qu'un foible génie en comparaison de Hobbes. Que ne nous fera-t-on donc pas croire sur les jardins Anglois?

J'avoue qu'il est difficile de juger une nation, & sur-tout une nation rivale, d'après les récits des voyageurs, qui sont presque toujours extrêmes dans l'admiration ou dans le mépris. L'expérience m'a prouvé que, pour se guérir d'une infinité de préjugés pour & contre les Anglois, il faut les voir chez eux. Sans prétendre que leurs jardins soient exempts de dé-

PRÉLIMINAIRE.

fauts, je crois que tous ceux qui les ont vus, & qui sentent combien la noble simplicité de la nature est supérieure à tous les rafinemens symmétriques de l'art, leur donneront la préférence sur les nôtres.

Si les jardins Anglois ont paru ridicules à quelques-uns de ceux même qui ont voyagé en Angleterre, c'est parce qu'ils ont été accoutumés à regarder les principes reçus comme des regles infaillibles, & que les hommes remontent difficilement à la source de leurs jugemens.

Le Nôtre fut un homme si supérieur dans son genre, les circonstances où il se trouva furent si heureuses pour donner de la célébrité à ses talens, & ses desseins parurent d'un goût si neuf, que toute l'Europe les adopta universellement, & les appliqua à toutes sortes de sujets indifféremment. Il n'avoit cependant fait que varier cette régularité qu'il trouva établie; ses bosquets furent mieux distribués, ses parterres mieux dessinés; mais il ne s'écarta jamais de la symmétrie. On s'accoutuma à croire qu'elle étoit essentielle aux jardins; & il est arrivé en ce genre une chose assez ordinaire aux arts en général,

c'est que la réputation extraordinaire d'un homme de génie en a retardé les progrès, par le préjugé où l'on est qu'il a atteint la perfection.

Aussi le traité fameux de M. le Blond, & tous les autres qui ont été publiés sur la théorie du jardinage, sont-ils fondés sur les principes de le Nôtre ? Ils ne présentent jamais que des lignes droites, des figures régulieres, des plans de niveau. L'on se doutoit si peu qu'il pût exister quelqu'autre maniere de composer des jardins agréables, que des auteurs estimés ont dit, en parlant de la maniere Chinoise, qu'il n'est guere possible qu'elle soit jamais adoptée en Europe (1).

Ce n'est effectivement que long-tems après, que les Anglois ont abandonné la symmétrie qui étoit devenue la regle universelle, pour ne suivre que la nature. Le theatre de la Grande-Bretagne, imprimé

(1) Les Chinois (dit le chevalier Temple dans son traité des jardins) ont un goût diamétralement opposé au nôtre. Je ne conseille à personne de l'imiter. Ce sont de trop grands chef-d'œuvres de l'art que d'y réussir. Tenons-nous-en aux figures régulieres.

PRÉLIMINAIRE. v

en deux volumes *in folio*, d'abord en 1708, ensuite en 1716, prouve qu'au commencement de ce siecle, les jardins d'Angleterre étoient entiérement semblables à ceux du reste de l'Europe. *Kent*, artiste plein de goût, connu de son tems par ses talens dans l'architecture & la peinture, mais dont le nom n'est aujourd'hui célebre que par les changemens qu'il a introduits dans l'art des jardins; Kent, dis-je, est le premier en Angleterre qui ait osé s'écarter vers l'année 1720, des regles de le Nôtre, dans la composition des bosquets *d'Esher*, maison de campagne du premier ministre Pelham (1). Les Anglois qui sont très-sensibles aux beautés naturelles, qui aiment passionnément la campagne, où il passent une partie de leur vie (2), & qui ne négligent rien pour

(1) On en trouvera la description au chapitre XXI de cet ouvrage.

(2) *Thompson*, (dit M. de S. Lambert dans le beau discours qui précede son poëme), Thompson chantoit la nature chez un peuple qui la connoît & qui l'aime. Il parle à des amans de leur maîtresse, & il est sûr de leur plaire.

a iij

l'embellir, reçurent avec tranſport un genre ſi analogue à leur caractere ennemi de l'uniformité. Les progrès du nouvel art furent très-rapides, & ſes productions ont été depuis très-perfectionnées & très-variées dans toutes les provinces de la Grande-Bretagne. Tout Anglois qui poſſede une maiſon de campagne, quels que ſoient ſon rang & ſa fortune, eſt jaloux de ſe procurer un beau jardin, & de le rendre remarquable par quelque ſingularité qui ne s'éloigne pas de la nature.

Kent a eu la gloire d'introduire dans ſa patrie la méthode la plus naturelle de compoſer des jardins, mais il n'en eſt pas l'inventeur; car, outre qu'elle a été connue en Aſie de tous les tems, il avoit été prévenu en France par le célebre *Dufreſny*, à-peu-près contemporain de le Nôtre, génie ſingulier, & qui ſembloit né pour la perfection des arts d'agrément. « Du-
» freny (dit l'auteur de ſa vie (1)) avoit
» un goût dominant pour l'art des jardins;
» mais les idées qu'il s'étoit faites ſur cet
» art, n'avoient rien de commun avec

―――――――――――――――――
(1) A la tête de ſes œuvres.

PRÉLIMINAIRE.

» celles des grands hommes que nous
» avons eus & que nous avons encore en
» ce genre. Il ne travailloit avec plaisir,
» & pour ainsi dire, à l'aise, que sur un
» terrein inégal & irrégulier. Il lui falloit
» des obstacles à vaincre; & quand la na-
» ture ne lui en offroit pas, il s'en don-
» noit à lui-même: c'est-à-dire, que d'un
» emplacement régulier & d'un terrein
» plat, il en faisoit un montueux, afin,
» disoit-il, de varier les objets en les mul-
» tipliant; & pour se garantir des vues
» voisines, il leur opposoit des élévations
» de terre, qui formoient en même tems
» des belvéderes. Il disposa dans ce goût
» les jardins de Mignaux près Poissy,
» ceux de l'abbé Pajot près de Vincennes,
» enfin deux autres jardins qui lui appar-
» tenoient au fauxbourg S. Antoine, dont
» l'un est connu sous le nom du *moulin*,
» & l'autre sous celui du *chemin creux*.
» Dufresny passa les dix dernieres années
» de sa vie à composer des jardins. Louis
» XIV, qui l'aimoit beaucoup & qui con-
» noissoit son mérite, lui avoit accordé
» un brevet de contrôleur de ses jardins.
» Il avoit présenté à ce prince, deux plans

» différens de jardins pour Verſailles ; &
» ce plan, pour lequel il n'avoit conſulté
» que ſes idées ſingulieres, ne fut pas ac-
» cepté, à cauſe de l'exceſſive dépenſe que
» demandoit ſon exécution (1) ».

J'ai dit que la méthode Angloiſe étoit celle d'Aſie. Pour juger de ſon antiquité, il ſuffit de nommer les Chinois, c'eſt-à-dire, le peuple du monde, dont les mœurs & les arts ont le moins varié.

« *Les Chinois* (dit le P. Duhalde (2)),
» ornent leurs jardins de bois, de lacs,
» & de tout ce qui peut récréer la vue. Il
» y en a qui forment des rochers & des
» montagnes artificielles, percées de tous
» côtés, avec divers détours en forme de
» labyrinthe, pour y prendre le frais.
» Quelques-uns y nourriſſent des cerfs &
» des dains, quand ils ont aſſez d'eſpace
» pour y faire un parc. Ils y ont auſſi des

(1) Le voyage de *Londres* de M. Groſley m'a indiqué cet article de Dufreſny. On trouve dans ce voyage, plein de ſavantes recherches ſur l'Angleterre, un morceau intéreſſant, quoique très-court, ſur les jardins Anglois.

(2) Deſcription de l'empire de la Chine, tome 2, p. 85.

» viviers pour des poiſſons & pour des
» oiſeaux de riviere ».

Kæmpfer(1) dit que *les Japonois* ont toujours dans leurs jardins, entr'autres ornemens, un petit rocher ou une colline artificielle, ſur laquelle ils élevent quelquefois le modele d'un temple. Il ajoute qu'on y voit ſouvent un ruiſſeau qui ſe précipite du haut du rocher avec un agréable murmure, & que l'un des côtés de la colline eſt orné d'un petit bois. On reconoît là le goût des jardins d'Angleterre.

Mais pour fournir une preuve complette de la parfaite reſſemblance des jardins Anglois avec les jardins Chinois, je donnerai ici le chapitre tout entier, « *de l'art de diſ-*
» *tribuer les jardins, ſelon l'uſage des Chinois*; extrait d'un livre aſſez rare, intitulé:
» *deſſeins des édifices, meubles, habits &c,*
» *des Chinois, gravés ſur les originaux*
» *deſſinés à la Chine par M. Chambers, ar-*
» *chitecte*, infolio, Londres, 1757.

» Les jardins que j'ai vus (2) à la Chine,
» étoient très-petits. Leur ordonnance,

(1) Hiſtoire du Japon, l. 5, ch. 4.
(2) C'eſt un Anglois qui parle.

» cependant, & ce que j'ai pu recueillir
» des diverses conversations que j'ai eues
» sur ce sujet avec un fameux peintre
» Chinois, nommé *Lepqua*, m'ont don-
» né, si je ne me trompe, une connois-
» sance des idées de ces peuples sur ce
» sujet.

» La nature est leur modele, & leur but
» est de l'imiter dans toutes ses belles
» irrégularités. D'abord ils examinent la
» forme du terrein : s'il est uni, ou en
» pente : s'il y a des collines, ou des mon-
» tagnes : s'il est étendu ou resserré, sec
» ou marecageux : s'il abonde en rivieres
» & en sources, ou si le manque d'eau s'y
» fait sentir. Ils font une grande atten-
» tion à ces diverses circonstances, &
» choisissent les arrangemens qui con-
» viennent le mieux avec la nature du
» terrein, qui exigent le moins de frais,
» cachent ses défauts, & mettent dans le
» plus beau jour tous ses avantages.

» Comme les Chinois n'aiment pas la
» promenade, on trouve rarement chez
» eux les avenues, ou les allées spacieuses
» des jardins de l'Europe. Tout le terrein
» est distribué en une variété de scenes ;

» & des passages tournans, ouverts au milieu des bosquets, vous font arriver aux différens points de vue, chacun desquels est indiqué par un siege, par un édifice, ou par quelque autre objet.

» La perfection de leurs jardins consiste dans le nombre, dans la beauté, & dans la diversité de ces scenes. Les jardins des Chinois, comme les peintres Européens, ramassent dans la nature les objets les plus agréables, & tâchent de les combiner de maniere que, non-seulement ils paroissent séparément avec le plus d'éclat, mais même que par leur union ils forment un tout agréable & frappant.

» Leurs artistes distinguent trois différentes especes de scenes, auxquelles ils donnent les noms de riantes, d'horribles, & d'enchantées. Cette derniere dénomination répond à ce qu'on nomme scene de roman, & nos Chinois se servent de divers artifices pour y exciter la surprise. Quelquefois ils font passer sous terre une riviere, ou un torrent rapide, qui, par son bruit turbulent, frappe l'oreille sans qu'on puisse

» comprendre d'où il vient. D'autres fois
» ils difposent les rocs, les bâtimens, &
» les autres objets qui entrent dans la
» compofition, de maniere que le vent,
» paffant au travers des interftices & des
» concavités qui y font ménagées pour
» cet effet, forme des fons étranges &
» finguliers. Ils mettent dans ces compo-
» fitions, les efpeces les plus extraordi-
» naires d'arbres, de plantes, & de fleurs:
» ils y forment des échos artificiels &
» compliqués, & y tiennent différentes
» fortes d'oifeaux & d'animaux monf-
» trueux.

» Les fcenes d'horreur préfentent des
» rocs fufpendus, des cavernes obfcures,
» & d'impétueufes cataractes, qui fe pré-
» cipitent de tous les côtés du haut des
» montagnes; les arbres font difformes,
» & femblent brifés par la violence des
» tempêtes. Ici l'on en voit de renverfés,
» qui interceptent le cours des torrens, &
» paroiffent avoir été emportés par la
» fureur des eaux. Là il femble que, frap-
» pés de la foudre, ils ont été brûlés &
» fendus en pieces. Quelques-uns des
» édifices font en ruines, quelques autres

consumés à demi par le feu : quelques chétives cabanes, dispersées çà & là sur les montagnes, semblent indiquer à la fois l'existence & la misere des habitans. A ces scenes, il en succede communément de riantes. Les artistes Chinois savent avec quelle force l'ame est affectée par les contrastes, & ils ne manquent jamais de ménager des transitions subites, & de frappantes oppositions de formes, de couleurs, & d'ombres. Aussi, des vues bornées, vous font-ils passer à des perspectives étendues; des objets d'horreur, à des scenes agréables; & des lacs & des rivieres, aux plaines, aux côteaux, & aux bois. Aux couleurs sombres & tristes, ils en opposent de brillantes, & des formes simples aux compliquées : distribuant, par un arrangement judicieux, les diverses masses d'ombre & de lumiere de telle sorte que la composition paroît distincte dans ses parties, & frappante en son tout.

» Lorsque le terrein est étendu, & qu'on y peut faire entrer une multitude de scenes, chacune est ordinaire-

» ment appropriée à un seul point de
» vue. Mais lorsque l'espace est borné,
» & qu'il ne permet pas assez de variété,
» on tâche de remédier à ce défaut, en
» disposant les objets de maniere qu'ils
» produisent des représentations diffé-
» rentes, suivant les divers points de vue :
» & souvent l'artifice est poussé au point
» que ces représentations n'ont entr'elles
» aucune ressemblance.

» Dans les grands jardins, les Chinois
» se ménagent des scenes différentes pour
» le matin, le midi & le soir, & ils
» élevent aux points de vue convenables,
» des édifices propres aux divertissemens
» de chaque partie du jour. Les petits jar-
» dins où, comme nous l'avons vu, un
» seul arrangement produit plusieurs re-
» présentations, présentent de la même
» maniere aux divers points de vue, des
» bâtimens qui, par leur usage, indiquent
» le tems du jour le plus propre à jouir
» de la scene dans sa perfection.

» Comme le climat de la Chine est ex-
» cessivement chaud, les habitans em-
» ploient beaucoup d'eau à leurs jardins.
» Lorsqu'ils sont petits, & que la situa-

PRÉLIMINAIRE.

» tion le permet, souvent tout le terrein
» est mis sous l'eau, & il n'y reste qu'un
» petit nombre d'isles & de rocs. On fait
» entrer dans les jardins spacieux, des
» lacs étendus, des rivieres, & des ca-
» naux. On imite la nature en diversifiant,
» à son exemple, les bords des rivieres
» & des lacs. Tantôt ces bords sont arides
» & graveleux; tantôt ils sont couverts
» de bois jusqu'au bord de l'eau; plats en
» quelques endroits, & ornés d'arbris-
» seaux & de fleurs; dans d'autres ils se
» changent en rocs escarpés, qui forment
» des cavernes où une partie de l'eau se
» jette avec autant de bruit que de vio-
» lence. Quelquefois vous voyez des prai-
» ries remplies de bétail, ou des champs
» de riz qui s'avancent dans des lacs, &
» qui laissent entr'eux des passages pour
» des vaisseaux : d'autres fois ce sont des
» bosquets pénétrés en divers endroits par
» des rivieres & des ruisseaux capables
» de porter des barques. Les rivages
» sont couverts d'arbres, dont les bran-
» ches s'étendent, se joignent, & for-
» ment en quelques endroits, des ber-
» ceaux, sous lesquels les bateaux passent.

» Vous êtes ainsi ordinairement conduit
» à quelque objet intéressant, à un su-
» perbe bâtiment placé au sommet d'une
» montagne coupée en terrasses : à un
» casin situé au milieu d'un lac : à une
» cascade, à une grotte divisée en divers
» appartemens : à un rocher artificiel,
» ou à quelque autre composition sem-
» blable.

» Les rivieres suivent rarement la ligne
» droite ; elles serpentent, & sont inter-
» rompues par diverses irrégularités. Tan-
» tôt elles sont étroites, bruyantes, &
» rapides : tantôt lentes, larges, & pro-
» fondes. Des roseaux & d'autres plantes
» & fleurs aquatiques, entre lesquelles se
» distingue le lien-hoa, qu'on estime le
» plus, se voient, & dans les rivieres,
» & dans les lacs. Les Chinois y construi-
» sent souvent des moulins, & d'autres
» machines hydrauliques, dont le mou-
» vement sert à animer la scene. Ils ont
» aussi un grand nombre de bateaux de
» forme & de grandeur différentes. Leurs
» lacs sont semés d'isles : les unes stériles
» & entourées de rochers & d'écueils : les
» autres enrichies de tout ce que la na-
ture

« ture & l'art peuvent fournir de plus
« parfait. Ils y introduisent aussi des rocs
« artificiels, & ils surpassent toutes les
« autres nations dans ce genre de compo-
« sition. Ces ouvrages forment chez eux
« une profession distincte: on trouve à
« Canton, & probablement dans la plu-
« part des autres villes de la Chine, un
« grand nombre d'artisans constamment
« occupés à ce métier. La pierre dont ils
« se servent pour cet usage, vient des
« côtes méridionales de l'empire : elle est
« bleuâtre & usée par l'action des ondes,
« en formes irrégulieres. On pousse la déli-
« catesse fort loin dans le choix de cette
« pierre: j'ai vu donner plusieurs taëls
« pour un morceau de la grosseur du poing,
« lorsque la figure en étoit belle, & la
« couleur vive. Ces morceaux choisis
« s'emploient pour les paysages des appar-
« temens. Les plus grossiers servent aux
« jardins, & étant joints par le moyen
« d'un ciment bleuâtre, ils forment des
« rocs d'une grandeur considérable. J'en
« ai vu qui étoient extrêmement beaux
« & qui montroient dans l'artiste une
« élegance de goût peu commune. Lors-

» que ces rocs sont grands, on y creuse
» des cavernes & des grottes, avec des
» ouvertures, au travers desquelles on ap-
» perçoit des lointains. On y voit en divers
» endroits, des arbres, des arbrisseaux,
» des ronces, & des mousses, & sur leur
» sommet on place de petits temples, &
» d'autres bâtimens, où l'on monte par le
» moyen de degrés raboteux & irrégu-
» liers, taillés dans le roc.

» Lorsqu'il se trouve assez d'eau, &
» que le terrein est convenable, les Chi-
» nois ne manquent point de former des
» cascades dans leurs jardins. Ils y évitent
» toute sorte de régularités, imitant les
» opérations de la nature dans ces pays
» montagneux. Les eaux jaillissent des
» cavernes & des sinuosités des rochers.
» Ici paroît une grande & impétueuse ca-
» taracte : là c'est une multitude de pe-
» tites chûtes. Quelquefois la vue de la
» cascade est interceptée par des arbres,
» dont les feuilles & les branches ne per-
» mettent que par intervalles, de voir les
» eaux qui tombent le long des côtés de
» la montagne. D'autres fois au-dessus de
» la partie la plus rapide de la cascade,

PRÉLIMINAIRE. xix.

» font jettés d'un roc à l'autre, des ponts
» de bois grossiérement faits : & souvent
» le courant des eaux est interrompu par
» des arbres & des monceaux de pierre,
» que la violence du torrent semble y
» avoir transportés.

» Dans les bosquets, les Chinois va-
» rient toujours les formes & les couleurs
» des arbres, joignant ceux dont les bran-
» ches sont grandes & touffues, avec
» ceux qui s'élevent en pyramide, & les
» verds foncés avec les verds gais. Ils y
» entremêlent des arbres qui portent des
» fleurs, parmi lesquels il y en a plusieurs
» qui fleurissent la plus grande partie de
» l'année. Entre leurs arbres favoris, est
» une espece de saule : on le trouve tou-
» jours parmi ceux qui bordent les rivieres
» & les lacs, & ils sont plantés de ma-
» niere que leurs branches pendent sur
» l'eau. Les Chinois introduisent aussi des
» troncs d'arbres, tantôt debout, tantôt
» couchés sur la terre, & ils poussent
» fort loin la délicatesse sur leurs formes,
» sur la couleur de leur écorce, & même
» sur leur mousse.

» Rien de plus varié que les moyens

» qu'ils emploient pour exciter la fur-
» prife. Ils vous conduifent quelquefois
» au travers de cavernes & d'allées fom-
» bres, au fortir defquelles vous vous
» trouvez fubitement frappés de la vue
» d'un payfage délicieux, enrichi de tout
» ce que la nature peut fournir de plus
» beau. D'autres fois on vous mene par
» des avenues, & par des allées qui di-
» minuent, & qui deviennent raboteufes
» peu à peu. Le paffage eft enfin tout-à-
» fait interrompu ; des buiffons, des
» ronces & des pierres, le rendent impra-
» ticable, lorfque tout d'un coup s'ouvre
» à vos yeux une perfpective riante &
» étendue, qui vous plaît d'autant plus
» que vous vous y étiez moins attendu.
» Un autre artifice de ces peuples,
» c'eft de cacher une partie de la compo-
» fition par le moyen d'arbres, & d'autres
» objets intermédiaires. Ceci excite la
» curiofité du fpectateur : il veut voir de
» près, & fe trouve, en approchant, agréa-
» blement furpris par quelque fcene
» inattendue, ou par quelque repréfenta-
» tion totalement oppofée à ce qu'il cher-
» choit. La terminaifon des lacs eft tou-

PRÉLIMINAIRE. xxj

» jours cachée, pour laisser à l'imagina-
» tion de quoi s'exercer: la même regle
» s'observe autant qu'il est possible dans
» toutes les autres compositions Chinoises.

» Quoique les Chinois ne soient pas
» fort habiles en optique, l'expérience
» leur a cependant appris que la grandeur
» apparente des objets diminue, & que
» leurs couleurs s'affoiblissent à mesure
» qu'ils s'éloignent de l'œil du spectateur.
» Ces observations ont donné lieu à un
» artifice qu'ils mettent quelquefois en
» œuvre. Ils forment des vues en pers-
» pective, en introduisant des bâtimens,
» des vaisseaux, & d'autres objets dimi-
» nués à proportion de leur distance du
» point de vue: pour rendre l'illusion plus
» frappante, ils donnent des teintes gri-
» sâtres aux parties éloignées de la com-
» position, & ils plantent dans le loin-
» tain des arbres d'une couleur moins
» vive, & d'une hauteur plus petite que
» ceux qui paroissent sur le devant: de
» cette maniere, ce qui en soi-même est
» borné & peu considérable, devient en
» apparence grand & étendu.

» Ordinairement les Chinois évitent

» les lignes droites, mais ils ne les re-
» jettent pas toujours. Ils font quelque-
» fois des avenues lorsqu'ils ont quelque
» objet intéressant à mettre en vue. Les
» chemins sont constamment taillés en
» ligne droite, à moins que l'inégalité
» du terrein, ou quelque autre obstacle,
» ne fournisse au moins un prétexte pour
» agir autrement. Lorsque le terrein est
» entiérement uni, il leur paroît absurde
» de faire une route qui serpente: car,
» disent-ils, c'est, ou l'art, ou le passage
» constant des voyageurs qui l'a faite ; &
» dans l'un ou l'autre cas, il n'est pas na-
» turel de supposer que les hommes vou-
» lussent choisir la ligne courbe, quand
» ils peuvent aller par la droite.

» Ce que nous nommons en Anglois
» *clump*, c'est-à-dire, peloton d'arbres,
» n'est point inconnu aux Chinois, mais
» ils ne le mettent pas en œuvre aussi
» souvent que nous. Jamais ils n'en oc-
» cupent tout le terrein : leurs jardiniers
» considerent un jardin, comme nos
» peintres considerent un tableau, & les
» premiers grouppent leurs arbres de la
» même maniere que les derniers group-

» pent leurs figures ; les uns & les autres
» ayant leurs maſſes principales & ſecon-
» daires.

» Tel eſt le précis de ce que m'ont
» appris, pendant mon ſéjour à la Chine,
» en partie mes propres obſervations,
» mais principalement les leçons de Lep-
» qua ; & l'on peut conclure de ce qui
» vient d'être dit, que l'art de diſtribuer
» les jardins dans le goût Chinois, eſt
» extrêmement difficile, & tout-à-fait
» impraticable aux gens qui n'ont que des
» talens bornés. Car quoique les préceptes
» en ſoient ſimples, & qu'ils ſe préſen-
» tent naturellement à l'eſprit, leur exé-
» cution demande du génie, du jugement,
» & de l'expérience, une imagination
» forte, & une connoiſſance parfaite de
» l'eſprit humain, cette méthode n'étant
» aſſujettie à aucune regle fixe, mais
» étant ſuſceptible d'autant de variations
» qu'il y a d'arrangemens différens dans
» les ouvrages de la création ».

Je joindrai à cette deſcription générale,
l'extrait d'une lettre intéreſſante, écrite
de Pekin le premier novembre 1743, à
M. d'Aſſaut, par le Frere Attiret, de la

compagnie de Jesus, & peintre de l'empereur de la Chine (1). Ce morceau renferme des détails si curieux, qu'on ne me saura pas mauvais gré de l'avoir inféré dans ce discours.

« Le palais de l'empereur à Pekin, & ses jardins, n'offrent rien que de grand & de véritablement beau, soit pour le dessein, soit pour l'exécution. J'ai vu la France & l'Italie, & jamais rien de semblable ne s'est offert nulle part à mes yeux.

» Le palais est au moins de la grandeur de Dijon. Il consiste en général, dans une grande quantité de corps de logis, détachés les uns des autres, mis dans une belle symmétrie, & séparés par de vastes cours, par des jardins & des parterres. La façade de tous ces corps de logis, est éblouissante par la dorure, le vernis, & les peintures. L'intérieur est garni de tout ce que la Chine, les Indes & l'Europe ont de plus beau & de plus précieux.

(1.) Elle se trouve dans le XXVII^e recueil des lettres édifiantes, publié en 1749.

» Les *jardins* sont délicieux. Ils con-
» sistent dans un vaste terrein, où l'on a
» élevé à la main de petites montagnes,
» hautes depuis 20 jusqu'à 50 à 60 pieds;
» ce qui forme une infinité de petits val-
» lons. Des canaux d'une eau claire ar-
» rosent le fond de ces vallons, & vont
» se rejoindre en plusieurs endroits pour
» former des lacs & des mers. On par-
» court ces canaux, ces mers & ces lacs
» sur de belles & magnifiques barques :
» j'en ai vu une de treize toises de longueur,
» & de quatre de largeur, sur laquelle
» étoit une superbe maison. Dans cha-
» cun de ces vallons, sur le bord des eaux,
» sont des bâtimens parfaitement assortis
» de plusieurs corps de logis, de cours,
» de galeries ouvertes & fermées, de bo-
» cages, de parterres, de cascades &c.
» ce qui forme un ensemble dont le coup-
» d'œil est admirable.

» On sort d'un vallon, non par de
» belles allées droites comme en Europe,
» mais par des zigzags, par des circuits,
» qui sont eux-mêmes ornés de petits
» pavillons, de petites grottes, & au sor-
» tir desquels on retrouve un second val-

» lon tout différent du premier, soit pour
» la forme du terrein, soit pour la ftruc-
» ture des bâtimens.

» Toutes les montagnes & les collines
» font couvertes d'arbres, fur-tout d'ar-
» bres à fleurs, qui font ici très-com-
» muns. C'eft un vrai paradis terreftre.
» Les canaux ne font point, comme chez
» nous, bordés de pierres de taille tirées
» au cordeau, mais tout ruftiquement,
» avec des morceaux de roche, dont les
» uns avancent, les autres reculent, &
» qui font pofés avec tant d'art, qu'on
» diroit que c'eft l'ouvrage de la nature.
» Tantôt le canal eft large, tantôt il eft
» étroit : ici il ferpente, là il fait des
» coudes, comme fi réellement il étoit
» pouffé par les collines & par les rochers.
» Les bords font femés de fleurs qui
» fortent des rocailles, & qui paroiffent
» y être l'ouvrage de la nature : chaque
» faifon a les fiennes.

» Outre les canaux, il y a par-tout des
» chemins, ou plutôt des fentiers, qui font
» pavés de petits cailloux, & qui con-
» duifent d'un vallon à l'autre. Ces fen-
» tiers vont auffi en ferpentant; tantôt

PRÉLIMINAIRE. xxvij

« ils sont sur les bords des canaux, tantôt
« ils s'en éloignent.

« Arrivé dans un vallon, on apper-
« çoit les bâtimens. Toute la façade est
« en colonnes & en fenêtres: la char-
« pente dorée, peinte, vernissée: les mu-
« railles de brique grise, bien taillée,
« bien polie : les toits sont couverts de
« tuiles vernissées, rouges, jaunes, bleues,
« vertes, violettes, qui par leur mêlange,
« & leur arrangement, font un agréable
« variété de compartimens & de desseins.
« Ces bâtimens n'ont presque tous qu'un
« rez-de-chaussée. Ils sont élevés de terre,
« de deux, quatre, six, ou de huit pieds.
« Quelques-uns ont un étage. On y monte,
« non par des degrés de pierre façonnés
« avec art, mais par des rochers, qui
« semblent être des degrés faits par la
« nature. Rien ne ressemble tant à ces
« palais fabuleux de fées, qu'on suppose
« au milieu d'un désert, élevés sur un roc,
« dont l'avenue est raboteuse, & va en
« serpentant.

« Les appartemens intérieurs répon-
« dent parfaitement à la magnificence du
« dehors. Outre qu'ils sont très-bien dis-

» tribués, les meubles & les ornemens y
» sont d'un goût exquis, & d'un très-
» grand prix. On trouve dans les cours
» & dans les passages, des vases de marbre,
» de porcelaine, de cuivre, pleins de fleurs,
» & quelquefois des figures de bronze,
» qui représentent des animaux symbo-
» liques, & des urnes pour brûler des
» parfums.

» Chaque vallon, comme je l'ai déja
» dit, a sa maison de plaisance, petite
» eu égard à l'étendue de tout l'enclos,
» mais en elle-même assez considérable
» pour loger le plus grand de nos seigneurs
» d'Europe avec toute sa suite.

» Plusieurs de ces maisons, ou palais,
» sont bâties de bois de cedre, qu'on
» amene à grands frais de cinq cents lieues
» de Pekin. Il y en a plus de deux cents,
» sans compter autant de maisons pour
» les eunuques, qui ont la garde de
» chaque palais; & leur logement est tou-
» jours à côté, à quelques toises de dis-
» tance : logement assez simple, & qui,
» pour cette raison, est toujours caché,
» quelquefois par les montagnes.

» Les canaux ou rivieres sont coupés

PRÉLIMINAIRE. xxix

» par des ponts de distance en distance,
» pour rendre la communication d'un lieu
» à l'autre plus aisée. Ces ponts sont or-
» dinairement de briques, de pierres de
» taille, quelques-uns de bois, & tous
» assez élevés pour laisser passer libre-
» ment les barques. Ils ont pour garde-
» foux, des balustrades de marbre blanc,
» travaillées avec art, & sculptées en
» bas-reliefs; du reste, ils sont toujours
» différens entr'eux pour la construction,
» & vont toujours en tournant & en ser-
» pentant. On en voit qui, soit au mi-
» lieu, soit à l'extrêmité, ont de petits
» pavillons de repos, portés sur quatre,
» huit ou seize colonnes. Ces pavillons
» sont pour l'ordinaire sur les ponts,
» dont le coup-d'œil est le plus beau.
» D'autres ont, aux deux bouts, des arcs
» de triomphe de bois, ou de marbre
» blanc, d'une très-jolie structure, mais
» infiniment éloignés de toutes nos idées
» Européenes.

» J'ai dit plus haut, que les canaux
» vont se rendre & se décharger dans des
» lacs ou bassins, ou dans des mers. Il y
» a en effet un de ces lacs, qui a près

» d'une demi lieue de diametre en tous
» fens, & à qui on a donné le nom de
» mer. C'eſt un des plus beaux points de
» perſpective de tous les alentours de cette
» maiſon de plaiſance. Autour de ce lac,
» on voit ſur les bords, de diſtance en
» diſtance, de grands corps de logis, ſé-
» parés entr'eux par des canaux, & par
» ces montagnes artificielles dont j'ai
» déja parlé.

» Mais le lieu le plus charmant, eſt
» une iſle ou rocher d'un aſpect très-ſau-
» vage, qui s'éleve du milieu de cette mer.
» Sur ce rocher, eſt bâti un petit palais,
» où cependant l'on compte plus de cent
» chambres ou ſallons. Il a quatre faces,
» & il eſt d'un beauté & d'une goût mer-
» veilleux. La vue en eſt charmante. De là
» on voit tous les autres bâtimens qui ſont
» ſur les bords du lac; toutes les monta-
» gnes qui s'y terminent; tous les canaux
» qui y aboutiſſent pour y porter ou pour
» en recevoir leurs eaux; tous les ponts
» qui ſont ſur l'extrêmité, ou à l'embou-
» chure des canaux; tous les pavillons ou
» arcs de triomphe qui ornent ces ponts;
» tous les boſquets qui ſéparent ou cou-

» vrent tous les palais, pour empêcher
» que ceux qui font d'un même côté, ne
» puissent avoir vue les uns sur les autres.

» Les bords de ce lac délicieux sont
» variés à l'infini : aucun endroit ne res-
» semble à l'autre : ici sont des quais de
» pierres de taille, où aboutissent des
» galeries, des allées & des chemins : là,
» sont des quais de rocaille, construits en
» amphithéatre avec tout l'art imaginable:
» ou bien ce sont de belles terrasses, &
» de chaque côté un degré pour monter
» aux bâtimens qu'elles supportent ; &
» au-delà de ces terrasses, il s'en éleve
» d'autres, avec d'autres corps de logis
» en amphithéatre. Ailleurs, c'est un bois
» d'arbres à fleurs qui se présente à vous:
» un peu plus loin vous trouvez un bocage
» d'arbres sauvages, & qui ne croissent
» que sur les montagnes les plus désertes.
» Il y a aussi des bois composés d'arbres
» de haute-futaie & de bâtisse, des arbres
» étrangers, des arbres à fleurs, des arbres
» à fruits.

» On trouve aussi, sur les bords de ce
» même lac, quantité de cages & de pa-
» villons, moitié dans l'eau, & moitié

» sur terre, pour toutes sortes d'oiseaux
» aquatiques; comme sur terre on ren-
» contre de tems en tems de petites mé-
» nageries, & de petits parcs pour la
» chasse. On estime sur-tout une espece
» de poissons dorés, dont en effet la plus
» grande partie est d'une couleur aussi
» brillante que l'or, quoiqu'il s'en trouve
» un assez grand nombre d'argentés, de
» bleus, de rouges, de verds, de violets,
» de noirs, de gris-de-lin, & de toutes ces
» couleurs mêlées ensemble. Il y en a plu-
» sieurs réservoirs dans tous les jardins;
» mais le plus considérable est celui-ci :
» c'est un grand espace entouré d'un treil-
» lis fort fin de fil de cuivre, pour empê-
» cher les poissons de se répandre dans
» tout le lac.

» Je voudrois pouvoir vous transporter
» dans ce séjour enchanté, lorsque le lac
» est couvert de barques dorées & ver-
» nies, tantôt pour la promenade, tantôt
» pour la pêche, quelquefois pour le com-
» bat, la joute & autres jeux; mais sur-
» tout dans une belle nuit, lorsqu'on y
» tire des feux d'artifice, & qu'on illu-
» mine tous les palais, toutes les barques,

» &

PRÉLIMINAIRE.

« & presque tous les arbres (1); car en
» illuminations & en feux d'artifice, les
» Chinois nous laissent bien loin derriere
» eux.

» L'endroit où loge ordinairement
» l'empereur, & où logent aussi toutes
» ses femmes, l'impératrice, les *Koucy-*
» *Fey*, les *Fey*, les *Pins*, les *Koucigin*,
» les *Tchangtsai* (2), les femmes de cham-
» bres, les eunuques, est un assemblage
» prodigieux de bâtimens, de cours, de
» jardins, &c. en un mot, c'est une ville
» (3); les autres palais ne sont guere que
» pour la promenade, pour le dîner &
» pour le souper.

» On a voulu que les bâtimens, ou pa-
» lais qui ornent l'enclos, n'eussent

(1) Les fêtes du mariage de M. le Dauphin nous nous ont donné, l'année derniere, une idée de ces effets magiques.

(2) Ce sont les titres des femmes, plus ou moins grands, selon qu'elles sont plus ou moins en faveur. Le nom de l'imperatrice est *Hoanghéou*; celui de l'imperatrice mere, *Tay-Heou*.

(3) Je supprime ici tous les détails relatifs à ce palais, & à la petite ville renfermée dans l'enclos.

» entr'eux aucune reſſemblance, & que,
» dans toutes les parties des jardins,
» régnaſſent la variété, l'irrégularité,
» l'anti-ſymmétrie. Tout roule ſur ce
» principe : *c'eſt une campagne ruſtique*
» *& naturelle qu'on veut repréſenter, une*
» *ſolitude, & non pas des palais bien ordon-*
» *nés dans toutes les regles de la ſymmétrie.*
» On diroit en effet que chacun de ces
» bâtimens eſt fait ſur les idées & le mo-
» dele de quelques pays étrangers. D'après
» une ſimple deſcription, on s'imagine
» que tout cela eſt ridicule, & doit faire
» un coup-d'œil déſagréable ; mais quand
» on y eſt, on admire l'art avec lequel
» cette irrégularité a été conduite, & le
» goût qui a préſidé à la diſtribution de
» ces ornemens.

» L'admirable variété qui regne dans
» ces maiſons de plaiſance, ne ſe trouve
» pas ſeulement dans la poſition, la vue,
» l'arrangement, la diſtribution, la gran-
» deur, l'élévation, le nombre des corps
» de logis, en un mot dans l'enſemble,
» mais encore dans les parties différentes
» de ce tout. Je n'ai vu qu'ici des portes,
» des fenêtres de toute façon & de toute

PRELIMINAIRE.

» figure, de rondes, d'ovales, de quarrées,
» & de tous les polygones, en forme d'é-
» ventail, de fleurs, de vafes, d'oifeaux,
» d'animaux, de poiffons ; enfin, de toutes
» les formes régulieres & irrégulieres.

» Je crois que ce n'eft qu'ici qu'on peut
» voir des galeries telles que je vais vous
» les dépeindre; elles fervent à joindre
» des corps de logis affez éloignés les uns
» des autres. Quelquefois, du côté inté-
» rieur, elles font en pilaftres, & au de-
» hors elles font percées de fenêtres dif-
» férentes entr'elles pour la figure; quel-
» quefois elles font toutes en pilaftres,
» comme celles qui vont d'un palais à
» un de ces pavillons ouverts de toutes
» parts, qui font deftinés à prendre le
» frais. Ce qu'il y a de fingulier, c'eft
» que ces galeries ne vont guere en droite
» ligne; elles font cent détours, tantôt
» derriere un bofquet, tantôt derriere un
» rocher, quelquefois autour d'un petit
» lac, ou d'une riviere. Rien n'eft fi
» agréable. Il y a dans tout cela un air
» champêtre qui enchante & qui enleve.
» Tous ces petits palais, dont j'ai parlé,
» font quelquefois d'une grande magnifi-

» cence. J'en ai vu bâtir un l'année der-
» niere dans cette même enceinte, qui
» coûta à un prince, cousin germain de
» l'empereur, soixante ouanes (1), sans
» parler des ornemens, & des ameuble-
» mens intérieurs, qui n'étoient pas sur
» son compte. On peut juger, par cet
» échantillon, des sommes immenses
» qu'ont dû coûter la totalité des jardins.
» Il n'y a en effet qu'un prince, maître
» d'un état aussi vaste & aussi florissant
» que celui de la Chine, qui puisse faire
» une semblable dépense, & venir à bout
» en si peu de tems d'une si prodigieuse
» entreprise ; car ces jardins, avec tous
» leurs palais, sont l'ouvrage de vingt
» ans : le pere de l'empereur regnant les
» commença, & celui-ci (2) n'a fait
» que l'augmenter & l'embellir.
» Au reste, l'ensemble de cette éton-

(1) Une note nous apprend que la *ouane* vaut dix mille taëls, & que le *taël* vaut 7 liv. 10 sols : ainsi 60 ouanes valent quatre millions cinq cents mille liv.

(2) *Kien-long*, fils de *Yong-tching*, lequel avoit succédé au fameux empereur *Kanghi*, qui aima tant les Européens.

PRELIMINAIRE.

» nante maison de plaisance s'appelle
» *yven-ming-yven*, c'est-à-dire, *le jardin*
» *des jardins*. Ce n'est pas la seule qu'ait
» l'empereur : il en a trois dans le même
» goût, mais plus petites & moins belles.
» Dans l'un de ces trois palais, qui est
» celui que bâtit son aïeul *Kang-hi*, loge
» l'imperatrice reine avec toute sa cour :
» il s'appelle *tchamg-tchun-yven*, c'est-à-
» dire, *le jardin de l'eternel printems*. Ceux
» des princes, & des mandarins de tous
» les ordres, sont, en racourci, ce que
» ceux de l'empereur sont en grand ».

Telle est la singuliere description du Frere Attiret. Malgré tout le merveilleux qu'elle présente, je crois qu'il y aura très-peu de gens qui ne jugent que ces jardins sont trop magnifiques, & trop remplis de palais, pour que l'imagination s'y peigne une solitude. Tant de richesses étonnent plus qu'elles ne plaisent, & excluent toute idée d'un séjour de paix & de bonheur.

Les anciens *Assyriens* se plaisoient à cultiver un terrein spacieux, couvert d'arbres de toute espece, & sur-tout d'arbres fruitiers. On y trouvoit des allées,

des fontaines, des ruisseaux, des plantes & des fleurs de toute espece. Ce terrein, enclos d'un mur ou d'une forte palissade, s'appelloit chez les Perses, un *paradis* (1). C'étoit souvent encore une espece de parc, rempli de bêtes fauves de toute sorte pour le plaisir de la chasse. *Semiramis* (2) semble avoir été la premiere qui ait donné à ces parcs & à ces jardins une très-grande étendue; elle en avoit dans toute les provinces de son empire.

Xenophon (3) nous donne une grande idée de la maison de campagne de Pharnabaze à *Dascyle*. On voyoit dans ce vaste

(1) Les Grecs en emprunterent le nom Παράδεισος. M. le chevalier de Jaucourt a remarqué qu'Athénée donne ce nom à une contrée de la Sicile auprès de Palerme, parce que c'étoit un pays agréable, fertile & bien cultivé.

(2) Voyez Diodore de Sicile, aux regnes des Assyriens.

(3) Ἔνθα (Δασκηλία) τὰ βασιλεία ἦν Φαρναβάζῳ, καὶ κῶμαι περὶ αὐτὰ πολλαὶ καὶ μεγάλαι, καὶ ἄφθονα ἐχοῦσαι τὰ ἐπιτήδεια καὶ θῆραι, αἱ μὲν ἐν περιειργασμένοις παραδείσοις, αἱ δὲ καὶ ἀναπεπταμένοις τόποις πάγκαλαι, περιέρρει δὲ καὶ ποταμὸς παντοδαπῶν ἰχθύων πλήρης, ἦν δὲ καὶ τὰ πτηνὰ ἄφθονα τοῖς ὀρνιθεῦσαι δυναμένοις. Xenoph. hist. grec. l. IV.

enclos, des bâtimens très-beaux & très-nombreux, un fleuve très-poissonneux, de magnifiques parcs, où l'on pouvoit s'amuser à toutes sortes de chasses.

Strabon (1) décrivant le pays de *Jéricho*, dit qu'il est environné de montagnes qui présentent de tous côtés un bel amphithéâtre ; qu'il est planté de palmiers & de toutes sortes d'arbres fruitiers ; que le terroir y est très-fertile & très-varié, arrosé par divers ruisseaux l'espace de cent stades, & que c'est-là qu'étoit le palais du roi, & le paradis ou les jardins qui produisoient le baume.

Je ne dis rien des vergers d'Alcinoüs, chantés par Homere : ils ne peuvent être mis au rang des jardins dont je parle.

Quoique les *Romains* n'eussent pas totalement banni la régularité de leurs maisons de campagne, ils se rapprochoient

(2) Ἱεριχοῦς δ'ἐστὶ πεδίον κύκλῳ περιεχόμενον ὀρεινῇ τινι, καὶ πῇ καὶ θεατροειδῶς πρὸς αὐτῷ κεκλιμένῃ ἐνταῦθα δ'ἐστὶν ὁ Φοινικὼν μεμιγμένην ἔχων καὶ ἄλλην ὕλην ἥμερον καὶ εὔκαρπον πλεονάζων δὲ τῷ φοίνικι, ἐπὶ μῆκος σταδίων ἑκατόν, διάρρυτος ἅπας καὶ μεστὸς κατοικιῶν. Ἔστι δ'αὐτοῦ καὶ βασίλειον, καὶ ὁ τοῦ βαλσάμου παράδεισος. Strab. lib. XVI.

beaucoup plus que nous de la nature : leurs jardins avoient presque la même étendue, & renfermoient une grande partie des objets qui composent ceux des Anglois. *Hortorum nomine*, dit Pline l'ancien (1), *in ipsâ urbe delicias, agros, villasque possident* : c'est-à-dire, qu'on y voyoit des champs, des lacs, des vergers, de charmantes perspectives, & de superbes maisons de plaisance. Voyez aussi Plutarque, vie de Lucullus. Pline le jeune, dans une de ses lettres (2) à Apollinaire, fait la description d'une de ses maisons de campagne, située en Toscane. C'est peut-être la plus détaillée qui nous reste de l'antiquité; & ceux qui sont curieux de connoître le goût des Romains en ce genre, peuvent y avoir recours.

Milton, dans sa charmante description du paradis terrestre (3), en ne consultant que la nature, a rassemblé presque tous les genres de beauté que nous offrent les jardins d'Angleterre. Cet homme,

(1) Liv. 29, chap. 4.
(2) Liv. 5, lett. 6.
(3) Chant IV.

PRÉLIMINAIRE.

dont les idées étoient si sublimes, & l'imagination si féconde, avoit deviné l'art plus d'un demi siecle avant que Kent ne l'eût mis en pratique. Il sembleroit que ses compatriotes n'auroient fait qu'exécuter d'après le beau modele qu'il leur a laissé, si le grand nombre de bâtimens dont ils ont décoré leurs jardins, ne prouvoit clairement qu'ils n'ont imité que les Chinois. Ces bâtimens, trop multipliés à mon gré, décelent l'art qu'ils veulent cacher, & gâtent la belle nature. Milton l'a présentée dans toute sa simplicité. Je ne doute pas que le plus grand nombre des lecteurs ne retrouve ici avec plaisir cette description toute entiere (1).

» (2) Le *jardin d'Eden* * étoit placé

(1) Je me sers de la traduction de M. Racine, comme de la plus fidelle ; mais je me suis permis d'y faire beaucoup de changemens, d'après le texte.

* Ce mot Hebreu signifie un lieu planté d'arbres, & sur-tout d'arbres fruitiers. J'ai déja dit que *paradis* signifioit la même chose.

(2) Voici cet énergique morceau en original, pour ceux qui entendent l'anglois.

———— *Eden, where delicious paradise*
———— *crowns with her inclosure green;*

» au milieu d'une plaine délicieuse, cou-
» verte de verdure, qui s'étendoit sur le

as with a rural mound, the champain head
of a steep wilderness; whose hairy sides
with thicket overgrown, grotesque and wild,
access deny'd: and over head up-grew
insuperable height of loftiest shade,
cedar and pine, and fir, and branching palm;
a sylvan scene! and as the rangs ascend
shade above shade, a woody theatre
of stateliest view. Yet higher than their tops
the verdurous wall of paradise up sprung:
wich to our général Sire gave prospect large
into his neather empire, neighbouring round.
And higher than that wall a circling row
of goodliest trees, loaden with fairest fruit,
Blossoms and fruith at once of golden hue
appear'd, with gay ena-mel'd colors mix'd
——————————— in this pleasant soil
his far more pleasant Garden God ordain'd
out of the fertile grounrd he caus'd to grow
all trees of noblest kind, for sight, smell, taste
and all amidst them stood the Tree of life
high eminent, blooming, ambrosial fruit
of vegetable gold; and next to life,
our Death, the Tree of Knowledge, grew fastby:
Knowdledge of good bought dear by Knowing ill!
Southward through Eden went a river large,

PRÉLIMINAIRE. xlij

» sommet d'une haute montagne, & for-
» moit, en la couronnant, un rempart

*nor chang'd his course, but through the shaggy hill
pass'd underneath ingulf'd; for God had thrown
that mountain, as his garden mound, high raised
upon the rapid current, which through veins
of porous earth with kindly thirst up drawn,
rose a fresh fountain, and with many a rill
Water'd the garden; thence united fell
down the steep glade, and met the neather flood;
Wich from his darksome passage now appears:
and now divid'd into four main streams,
runs diverse, wand'ring many à famous realm
and country, Whereof here needs no account.
But rather to tell how (if art could tell
hovv) from that saphire fount the crisped brooks
rovvling an oriental pearl, and sands of gold
vvith many error under pendent shades
ran nectar, visiting each plant, and fed
flovvers vvorthy of paradise, vvich not nice art
in beds and curious knots, but nature boon
pour'd forth profuse on hill, and dale, and plain,
both vvhere the morning sun first vvarmly smote
the open field, and vvhere the un-pierc'd shade
imbrovvn'd the noon-tide bovvers. Thus vvas this place
a happy rural seat, of varions vievv!
Groves, vvhose rich trees vvept odorous gums, and balm;
others vvhose fruit, burnish'd vvith golden rind,*

xliv　　　*DISCOURS*

» inacceſſible. Tous les côtés de la mon-
» tagne, eſcarpés & déſerts, étoient hé-
» riſſés de buiſſons épais & ſauvages qui
» en défendoient l'abord. Au milieu de ces
» buiſſons s'élevoient majeſtueuſement,
» à une prodigieuſe hauteur, des cedres,
» des pins, des ſapins, des palmiers, qui

hung amiable ; Hesperian fable true,
if true, here only, and of delicious taſte !
Betvvixt them lavvns, or level-dovvns, and flocks
grazing the tender herb, vvere interpos'd ;
Or palmy hillock, or the flovvry lap,
of ſome irriguous valley, ſpread her ſtore ;
flow'rs of all hew, and without thorn, the roſe :
another, umbrageous grots, and caves
of cool receſs, o'er vvhich the mantling vine
lays forth her purple grapes, and gently creeps
luxuriant. Mean vvhile murm'ring vvater-fall
dovvn the ſlope hills, diſpers'd, or in a lake
that to the fring'd bank, vvith myrtle crovvn'd,
her cryſtal, mirrour holds, unite their ſtreams.
the birds their choir apply : airs, vernal airs,
breathing the smell of field and grove, attune
the trembling leafs, vvhile univerſal Pan
knit vvith the Graces, and the Hours in dance,
led on th' eternal ſpring.

Book IV.

PRÉLIMINAIRE. xlv

» étendoient leurs branches, & en s'em-
» braſſant, offroient la décoration d'une
» ſcene champêtre : en élevant par degrés
» cimes ſur cimes, ombrages ſur ombra-
» ges, ils formoient un amphithéatre, dont
» les yeux étoient enchantés. Les arbres
» les plus élevés portoient leurs têtes
» juſqu'à la verte paliſſade, qui, comme
» un mur, environnoit le paradis. Du
» centre de ce beau ſéjour qui dominoit
» tout le reſte, notre premier pere pou-
» voit librement promener ſa vue ſur ſon
» empire, & en conſidérer les contrées
» voiſines. Au-deſſus de la paliſſade, &
» dans l'enceinte du paradis, regnoient
» tout à l'entour des arbres ſuperbes,
» chargés des plus beaux fruits, & de fleurs
» émaillées des plus brillantes couleurs.

» Au milieu de ce charmant payſage,
» un jardin encore plus délicieux avoit
» eu Dieu lui-même pour ordonnateur.
» Il avoit fait ſortir de ce fertile ſein,
» tous les arbres les plus propres à char-
» mer les yeux & à flatter l'odorat & le
» goût. Au milieu d'eux s'élevoit l'arbre
» de vie, d'où découloit l'ambroiſie d'un
» or liquide. Non loin étoit l'arbre de

» la science du bien & du mal, qui nous
» coûte si cher : arbre fatal, dont le germe
» a produit la mort.

» Dans les jardins, couloit vers le midi
» une large riviere, dont le cours ne chan-
» geoit point, mais qui disparoissoit sous
» la montagne du paradis, dont la masse
» le couvroit entiérement : le Seigneur
» ayant posé cette montagne qui servoit
» de fondement à son jardin, sur cette
» onde rapide, qui, doucement attirée
» par la terre altérée & poreuse, montoit
» dans ses veines jusqu'au sommet, d'où
» elle sortoit en claire fontaine, & se par-
» tageoit en plusieurs ruisseaux qui, après
» avoir arrosé tout le jardin, se réunis-
» soient pour se précipiter du haut de
» cette montagne escarpée, & après avoir
» formé une superbe cascade, se divisoient
» en quatre principales rivieres, & tra-
» versoient différens empires.

» Que n'est-il possible à l'art de décrire
» cette fontaine de saphir, dont les ruis-
» seaux argentins & tortueux, roulant
» sur des perles orientales & sur des sables
» d'or, formoient des labyrinthes infinis
» sous les ombrages qui les couvroient en

PRÉLIMINAIRE.

» verſant le nectar ſur toutes les plantes,
» & nourriſſant des fleurs dignes du para-
» dis. Elles n'étoient point rangées en
» compartimens ſymmétriques, ni en
» bouquets façonnés par l'art. La nature
» bienfaiſante avoit prodigué des beautés
» ſans nombre ſur les collines & dans les
» vallons. Ses richeſſes étoient répandues
» avec profuſion ſur les plaines décou-
» vertes qu'échauffent doucement les
» rayons du ſoleil, & dans ces berceaux,
» où des ombrages épais conſervent pen-
» dant l'ardeur du jour une agréable fraî-
» cheur.

» Cette heureuſe & champêtre habita-
» tion charmoit les yeux par ſa variété :
» la nature, encore dans ſon enfance, &
» mépriſant l'art & les regles, y déployoit
» toutes ſes graces & toute ſa liberté. On
» y voyoit des champs & des tapis verds
» admirablement nuancés & environnés
» de riches bocages remplis d'arbres de
» la plus grande beauté : des uns couloient
» les baumes précieux, la myrrhe & les
» gommes odoriférantes ; aux autres,
» étoient ſuſpendus des fruits brillans &
» dorés, qui charmoient l'œil & le goût.

» Tout ce que la fable attribue de mer-
» veilleux aux vergers des Hespérides,
» s'offroit réellement dans l'admirable
» jardin d'Eden. Entre ces arbres parois-
» soient des tapis de verdure : sur les
» penchans des vallons & des petites
» collines, on voyoit des troupeaux qui
» paissoient l'herbe tendre. Ici les pal-
» miers couvroient de jolis monticules :
» là serpentoient les ruisseaux dans le
» sein d'un vallon couvert de fleurs, qui
» présentoit ses richesses de toutes cou-
» leurs, parmi lesquelles brilloit la rose
» sans épines. D'un autre côté parois-
» soient des grottes impénétrables aux
» rayons du soleil, & des cavernes où
» régnoit une fraîcheur délicieuse. Elles
» étoient couvertes de vignes qui, étendant
» de tous côtés leurs branches flexibles,
» offroient en abondance des grappes de
» pourpre. Les ruisseaux, coulant avec un
» doux murmure, formoient d'agréables
» cascades le long des collines, & se dis-
» persoient ensuite, ou se réunissoient
» dans un beau lac, qui présentoit son
» miroir de crystal à ses rivages couverts
» de fleurs & couronnés de myrrhes. Les

oiseaux

» oiseaux formoient un chœur mélodieux,
» & les zephirs portant avec eux les
» odeurs suaves des vallons & des boca-
» ges, murmuroient entre les feuilles lé-
» gérement agitées, tandis que Pan (1),
» dansant avec les Graces & les Heures,
» menoit à sa suite un printems éternel ».

Si cette description nous plaît; si un tel séjour nous paroît délicieux, une plus longue apologie des jardins Anglois seroit superflue. Que le Nôtre, dira-t-on, dessine des parterres, mais que Milton compose des jardins.

Il est tems de parler de cet ouvrage.

Sir Thomas Whately, ancien secretaire de la trésorerie, sous le ministere du fameux George Grenville, & membre actuel du parlement, est le premier qui ait publié à Londres l'année derniere, sous le titre modeste d'*observations*, le seul ouvrage connu sur la composition des jardins Anglois. C'est celui qui a été annoncé avec éloge dans le journal encyclopédique du mois de septembre dernier, & dont j'offre la traduction au public. Quoique l'auteur l'ait destiné particulié-

(1) C'est ici la nature, ou le Dieu universel.

d

rement aux amateurs & aux compositeurs des jardins, les gens de goût, les artistes, & sur-tout les peintres, y trouveront avec plaisir un grand nombre d'observations fines & singulieres sur plusieurs effets de perspective, & sur les arts en général ; les philosophes, des réflexions justes, & quelquefois profondes, sur les affections de notre ame, lorsqu'elle est frappée de certains objets; les poëtes, des descriptions vives, quoiqu'exactes, des plus beaux jardins d'Angleterre dans tous les genres, qui décelent dans l'auteur un œil infiniment exercé, une grande connoissance des beaux arts, une belle imagination, & un esprit accoutumé à penser. Enfin on peut assurer, ce me semble, que c'est un ouvrage neuf. Aussi a-t-il eu le succès le plus complet en Angleterre

Je ne dissimulerai pas cependant, que quelques gens sensés (même parmi les Anglois) reprochent à l'auteur de s'être un peu trop jetté dans des réflexions, & des distinctions subtiles & métaphysiques, ce qui rend quelquefois son style obscur & embarrassé ; de n'avoir trop souvent présenté que des idées & des regles géné-

PRÉLIMINAIRE.

rales, qu'il eût fallu du moins éclaircir par des exemples & des gravures; enfin, d'avoir outré le nouveau syftême, en banniffant la fymmétrie avec trop de rigueur.

Sans prétendre juftifier entiérement l'auteur fur tous ces points (eh! où eft l'ouvrage fans imperfection ?) j'obferverai d'abord, relativement à la premiere objection, que les Anglois font en général plus raifonneurs que nous, & facrifient fouvent les graces à la profondeur. D'ailleurs, la tournure de leurs expreffions eft entiérement conforme à leur maniere finguliere de voir & de fentir: ainfi leurs ouvrages, pour être bien entendus, exigent néceffairement beaucoup d'attention, & ordinairement plus d'une lecture.

Quant aux autres objections, j'ai pris la liberté de les faire moi-même à M. Whately, qui a eu la bonté d'y répondre, ainfi qu'à quelques autres queftions relatives à fon ouvrage, dans la lettre qu'il m'a fait l'honneur de m'écrire de Londres le mois de décembre dernier. J'efpere qu'il ne trouvera pas mauvais que je le

DISCOURS

laisse se défendre lui-meme, en publiant ici la traduction des articles de sa lettre les plus intéressans.

« Vous auriez desiré, Monsieur, que
» mon ouvrage eût été moins concis, &
» que pour le rendre plus intelligible, j'y
» eusse joint des gravures.... A vous
» dire vrai, je ne m'attendois pas que ce
» foible essai dût jamais exciter la curio-
» sité des étrangers. D'ailleurs, vous
» savez qu'il n'est guere possible que mes
» observations & mes descriptions soient
» parfaitement entendues de ceux qui ne
» sont jamais venus en Angleterre. Mes
» compatriotes sont si familiarisés avec
» le nouvel art des jardins, & toutes les
» maisons de campagne, dont j'ai donné
» la description, sont si généralement
» connues, que je n'ai pas craint de me
» livrer à mon goût pour la précision.

» Des gravures seroient donc plus
» utiles aux étrangers qu'à nous autres
» Anglois. Je desirerois cependant de
» tout mon cœur pouvoir vous satisfaire
» sur cet article: mais je vous avoue que
» je suis très-difficile sur toutes les imita-
» tions de la nature, & que j'aime mieux

PRÉLIMINAIRE.

» qu'il n'y en ait point du tout que si
» elles étoient médiocres. Les plus belles
» perspectives naturelles sont presque
» toujours très-peu intéressantes dans un
» tableau. D'ailleurs, nos jardins présen-
» tent des scenes si nombreuses & si va-
» riées, qu'on ne sauroit s'en procurer
» des gravures, même médiocres, sans
» beaucoup de soin & de dépense. Nous
» en avons de supportables pour l'exécu-
» tion ; mais outre qu'on a manqué de
» goût dans le choix des perspectives,
» le local a tellement changé, qu'elles
» ne le représentent plus que très-impar-
» faitement : à peine celles de Stowe ont-
» elles conservé une foible ressemblance
» avec la réalité.

» J'ai passé sous silence quantité de nos
» jardins celebres par leur beauté & leur
» singularité : mais j'ai fait choix pour
» mes descriptions, de ceux qui, dans
» chaque genre, m'étoient plus parfaite-
» ment connus, & m'ont paru convenir
» le mieux à mon sujet.

» J'avoue de bonne foi que je suis l'en-
» nemi de la symmétrie, & que personne

» n'admire plus sincérement le nouveau
» goût qui regne dans les jardins d'An-
» gleterre : mais la régularité, me direz-
» vous, est une des sources de la beauté.
» Oui, lorsque l'utilité s'y trouve jointe.
» Il ne suffit pas même qu'elle soit utile ;
» elle doit être nécessaire, pour être sup-
» portable lorsqu'elle est substituée à la
» liberté, & à la variété de la nature.
» Je crois m'être assez expliqué sur ce
» point dans la section de *l'Art*. Vous y
» avez vu que j'admets la régularité dans
» certaines circonstances, au nombre
» desquelles on peut ajouter un *jardin*
» *public*, quoique je n'en aie fait aucune
» mention, parce qu'il n'entroit pas dans
» mon plan. Les jardins de cette espece
» forment une classe à part, & doivent
» être composés sur d'autres regles que
» les jardins des particuliers. On man-
» queroit le but, si l'on n'y plantoit des
» allées très-larges & en ligne droite. Je
» crois, Monsieur, que ces observations
» générales sont une réponse suffisante à
» votre question sur les Thuilleries. C'est
» encore d'après les mêmes principes que
» j'ai insisté, dans la section *des saisons*,

PRÉLIMINAIRE.

» fur la néceffité d'une allée droite &
» couverte de gravier pour les exercices
» d'hiver. J'ai dit que la fymmétrie devoit
» régner dans l'architecture, parce qu'elle
» y eft d'une néceffité abfolue, & que
» c'eft de là que dépendent la folidité
» & la commodité des édifices.

» Comment la fymmétrie feroit-elle
» une fource de beauté dans nos jardins,
» puifqu'elle nous choque même dans les
» objets auxquels elle femble convenir
» d'une maniere plus particuliere ? Les
» deux côtés du corps humain font fem-
» blables : cependant, pour que les atti-
» tudes foient agréables, il faut que les
» membres foient contraftés. Me permet-
» trez-vous cette comparaifon ? Les an-
» ciens jardins font, aux nouveaux, ce
» qu'eft une momie d'Egypte auprès d'une
» belle ftatue antique.

» Vous feriez bien aife, Monfieur, de
» favoir ce que je penfe fur la poffibilité
» d'établir en France, des jardins dans
» le goût des nôtres. Comme je n'y ai
» jamais voyagé, je ne puis répondre à
» cette queftion d'une maniere précife.
» Je ne faurois pourtant concevoir que

» la France diffère si prodigieusement
» de l'Angleterre, que l'on ne puisse y
» créer des jardins dans le même goût (1).
» J'avoue que l'humidité constante de
» notre climat nous procure cette belle
» verdure à laquelle vous devez généra-
» lement renoncer. Mais ce qui doit vous
» consoler, c'est que quelques-uns même
» de nos plus beaux jardins ne jouissent
» que très - foiblement de cet avantage,
» parce que la qualité du terrain s'y op-
» pose (2). Ne pourriez vous pas profiter
» en France, de ces situations où un con-
» cours de circonstances heureuses balan-
» ceroit les désavantages du climat,

(1) Toute ma difficulté rouloit sur les tapis-verds : car du reste, la France est admirable pour les jardins dans le genre de la belle nature. Elle est par-tout arrosée de superbes rivieres bordées de côteaux très-variés ; de hautes montagnes la traversent, & les perspectives les plus vastes & les plus agréables s'offrent de toutes parts.

(2) Le chevalier Temple a fait la même remarque ; il ajoute qu'on ne trouve nulle part du sable aussi beau pour les allées, que celui d'Angleterre : Je ne sais si c'est bien exact.

PRÉLIMINAIRE. lvij

» par rapport aux nuances du verd ? Ne
» vous feroit-il pas poffible (fi vous vous
» livriez un peu férieufement à ce genre
» de recherches) de découvrir quel-
» ques efpeces de gazon qui conferve-
» roient plus long-tems leur verdure que
» ceux dont vous faites ufage ? Il ne feroit
» pas néceffaire que vous priffiez à tâche
» de conferver toujours vos tapis-verds
» dans l'état de perfection. Cela nous
» feroit impoffible à nous-mêmes, depuis
» que nous avons fi prodigieufement
» étendu nos jardins : & nous fommes bien
» moins fcrupuleux qu'autrefois fur cet
» article. Nous enfemençons maintenant
» quantité de pieces de terrein que nous
» avions accoutumé de couvrir de gazon.
» Quant aux tapis verds d'une étendue
» moins confidérable, je ne puis imaginer
» que ce foit une chofe bien difficile en
» France, d'y entretenir une belle ver-
» dure fi la terre eft bien humectée. Il eft
» vrai que fi on ne l'arrofoit que légére-
» ment, à diverfes reprifes, & à toutes les
» heures du jour indifféremment, le ga-
» zon périroit bientôt, brûlé par le foleil :
» mais fi au contraire les arrofemens

» sont toujours abondans (effet qu'on
» peut se procurer par des machines),
» & qu'on ait attention de n'en faire
» usage que le soir, afin que le terrein soit
» parfaitement imbibé avant le lever du
» soleil, je suis persuadé que vous auriez
» des tapis-verds de la plus grande beauté,
» & même très-étendus, sans une dépense
» exorbitante ».

Je finirai ce discours par une réflexion sur ma traduction.

Quelques personnes de goût, à qui je l'ai communiquée en manuscrit, auroient desiré que j'eusse donné plus d'étendue à quelques endroits qui leur ont paru obscurs, que j'eusse supprimé certains détails qu'ils jugent inutiles, & que je me fusse attaché à donner à mes phrases une certaine liaison que les Anglois négligent assez dans leur style. J'ai cru que je ferois mieux de traduire l'ouvrage tel qu'il est, sans me permettre que très-rarement de le paraphraser ou de l'abréger. C'est une liberté que la plupart de nos traducteurs prennent, ce me semble, un peu trop fréquemment ; & pour habiller toutes les productions étrangeres à la maniere Fran-

çoife, ils facrifient trop fouvent la fidélité à l'elégance. J'ai feulement indiqué dans mes notes quelques paffages en très-petit nombre, qui m'ont paru peu intelligibles: peut-être même eft-ce ma faute, & des gens plus habiles que moi y découvriront-ils un fens qui m'eft échappé.

J'ai ajouté, à la fin du texte de l'auteur, une defcription des fameux jardins de *Stowe*, d'après mes propres obfervations, & j'y ai joint le plan du terrein. Je fais que, pour compofer de bonnes defcriptions, il faut joindre à beaucoup de goût une connoiffance profonde des beaux arts: auffi me ferois-je bien donné de garde de publier la mienne, fi nous en avions eû de meilleures: mais telle qu'elle eft, c'eft la premiere defcription détaillée qui ait paru en France, d'un jardin Anglois: genre intéreffant, dont les voyageurs ne nous ont encore préfenté que des idées très-générales.

TABLE DES CHAPITRES.

INTRODUCTION.

I. Du sujet & des matériaux de l'art de former des jardins. page 1

DU TERREIN.

II. Du terrein de niveau. Description de la plaine de Moorpark. 4
III. Du terrein convexe & du terrein concave. 8
IV. Du rapport qu'ont entr'elles les parties d'un terrein. 10
V. Du rapport des parties avec le tout. 14
VI. Du caractere d'un terrein. 17
VII. De la variété. 20
VIII. Des lignes tracées par les différentes parties d'un terrein. 22
IX. Du contraste. 24
X. Des effets extraordinaires. Description de la colline d'Ilam. 26
XI. Des effets d'un bois sur la forme d'un terrein. 30

TABLE DES CHAPITRES.

DES BOIS.

XII. *Des différences caractéristiques des arbres & des arbrisseaux.* 33

XIII. *Des variétés qui naissent des différences dans les arbres & les arbrisseaux.* 38

XIV. *Du mélange des verdures.* 41

XV. *Des effets de la disposition de verdures.* 44

XVI. *Des différentes especes de bois.* 47

XVII. *De la surface d'un bois distingué par sa grandeur.* 49

XVIII. *De la surface d'un bois pittoresque, & d'un bois clair.* 54

XIX. *De la ligne extérieure d'un bois.* 55

XX. *De la surface & de la ligne extérieure d'un bocage.* 61

XXI. *De l'intérieur d'un bocage. Description d'un bocage à Claremont.* 63

XXII. *Des formes des massifs.* 70

XXIII. *Des usages & des situations des massifs isolés.* 73

XXIV. *Des massifs qui se rapportent l'un à l'autre.* 75

XXV. *Des arbres isolés.* 77

DES EAUX.

XXVI. *Des effets des eaux & de leurs différentes especes.* 80

XXVII. *Des différences entre un lac & une riviere.* 83

XXVIII. *D'un Lac.* 87
XXIX. *Du cours d'une riviere.* 93
XXX. *Des Ponts.* 95
XXXI. *Des ornemens d'une riviere. Description des eaux de Blenheim.* 100
XXXII. *D'une riviere qui coule au travers d'un bois. Description des eaux de Wotton.* 108
XXXIII. *Des Ruisseaux.* 116
XXXIV. *Des Cascades.* 119

DES ROCHERS.

XXXV. *Des objets qui accompagnent les rochers. Description du vallon de Middleton.* 123
XXXVI. *Des rochers caractérisés par la majesté. Description de Madlock-Bath.* 130
XXXVII. *Des rochers caractérisés par la terreur. Description de la perspective de New-Weir sur la Wye.* 139
XXXVIII. *Des rochers caractérisés par le merveilleux. Description de Dovedale.* 146

DES BATIMENS.

XXXIX. *Des usages des bâtimens.* 153
XL. *Des Bâtimens considérés comme objet.* 156
XLI. *Des Bâtimens relativement au caractere qu'ils expriment.* 163
XLII. *Des Bâtimens relativement à leurs especes & à leurs situations. Description du temple de Pan,*

qui orne la maison du midi dans le bois d'Enfield. 167

XLIII. *Des ruines. Description de l'Abbaye de Tintern.* 172

DE L'ART.

XLIV. *Des apparences de l'Art aux environs de la maison.* 180

XLV. *Des avenues. Description de l'avenue de Caversham.* 183

XLVI. *De la régularité considérée dans les différentes parties d'un jardin.* 190

DE LA BEAUTÉ PITTORESQUE.

XLVII. *Des différens effets qui naissent des mêmes objets dans une scene réelle & dans un tableau.* 194

DU CARACTERE.

XLVIII. *Du caractere emblématique.* 200
XLIX. *Du caractere imitatif.* 202
L. *Du caractere original.* 206

D'UN SUJET GÉNÉRAL.

LI. *Des différences entre une ferme, un jardin, un parc & une carriere.* 210

D'UNE FERME.

LII. *D'une ferme pastorale. Descrip. de Leasowes.* 216
LIII. *D'une ferme ancienne.* 229
LIV. *D'une ferme simple.* 234
LV. *D'une ferme ornée. Description de la ferme de Woburn.* 237

D'UN PARC.

LVI. *D'un parc terminé par un jardin. Description de Painshill.* 244

LVII. *D'un parc mêlé avec un jardin. Description de Hagley.* 257

D'UN JARDIN.

LVIII. *D'un jardin qui environne un enclos.* 276

LIX. *D'un jardin qui occupe tout un enclos. Description de Stowe.* 281

D'UNE CARRIERE.

LX. *Des décorations d'une carriere.* 302

LXI. *D'un village.* 307

LXII. *des bâtimens considérés comme objets dans une carriere.* 309

LXIII. *D'un jardin traité dans le goût d'une carriere. Description de Persfield.* 312

DES TEMS.

LXIV. *Des effets d'occasion. Description de l'effet de soleil couchant sur le temple de la Concorde & de la Victoire à Stowe.* 325

LXV. *Des différentes parties du jour.* 328

LXVI. *Des saisons de l'année.* 333

CONCLUSION.

LXVII. *De l'étendue & de l'étude de l'art de former des jardins.* 344

Description détaillée des jardins de Stowe, par le Traducteur. 348

L'ART
DE FORMER LES
JARDINS MODERNES.

INTRODUCTION.

I.

Du sujet & des matériaux de l'art de former des jardins.

L'ART de former des jardins, a été porté dans ce siecle à une telle perfection, qu'il mérite de tenir un rang distingué parmi les arts libéraux. Il est aussi supérieur à l'art de peindre en paysage, que la réalité est au-dessus de la représentation. Il est propre à exercer l'imagination & le goût; & comme il est maintenant dégagé des entraves de la régularité, & qu'on l'a étendu au-delà des usages domestiques, les scenes de la nature les plus belles, les plus simples, les

plus nobles font de son ressort. Il n'est plus confiné dans les bornes qu'indique son nom ; mais il dirige encore la disposition & les embellissemens d'un parc, d'une ferme, d'un paysage. Ainsi l'habileté d'un jardinier consiste à choisir & employer heureusement tout ce que ces différentes choses présentent de grand, d'élégant, & de caractérisé ; à découvrir & présenter tous les avantages du lieu où il en fait usage ; à suppléer ce qui lui manque, corriger ses défauts, & augmenter ses beautés. Pour toutes ces opérations, les objets de la nature sont toujours les seuls matériaux. Ses premieres recherches doivent donc avoir pour but les moyens de produire les effets qu'il desire, & la connoissance des objets de la nature doit le déterminer dans leur choix & leur arrangement.

La nature toujours simple, n'emploie que quatre matériaux dans la composition de ses scenes (1), *le terrein, les bois, les eaux & les rochers.* Une

(1) Comme cet ouvrage est entièrement technique, & que le style en est aussi singulier que les idées, je demande grace pour certaines expressions empruntées du langage moral & dramatique dont se sert mon auteur Anglois : tels sont les mots énergiques de *scene* & de *caractere*, qui reviennent fréquemment, & qu'il seroit difficile de remplacer.

les Jardins modernes.

culture plus étudiée de la nature, a introduit une cinquieme espece, *les bâtimens* destinés à servir de retraites commodes aux hommes. Chacune de ces especes admet des variétés dans la figure, les dimensions, la couleur & la situation. Tout paysage en est composé uniquement, & les beautés d'un paysage dépendent de l'application de ces variétés.

DU TERREIN.

II.

Du terrein de niveau. Description de la plaine de Moorpark.

La surface d'un terrein est, ou *convexe* ou *concave*, ou *plane* ; c'est-à-dire, en termes moins techniques, qu'il forme, ou des éminences, ou des enfoncemens, ou des plaines unies. C'est dans la combinaison de ces trois formes que sont renfermées toutes les irrégularités dont un terrein est susceptible, & sa beauté dépend des degrés & des proportions de leur mélange.

Les formes convexe & concave ont des variétés plus nombreuses & plus étendues que la forme plane ; mais il n'en faut pas conclure que celle-ci doive être totalement rejettée. La préférence qu'on lui avoit autrefois injustement accordée dans les jardins (1), où elle régnoit presque à l'exclusion

(1) La forme plane est encore la seule qui regne en France & presque dans toute l'Europe. Ainsi lorsque l'auteur parle de Jardins, il entend les jardins Anglois, dont ce livre donnera une idée juste & précise.

de toute autre, a donné contr'elle de terribles préjugés. On regarde aujourd'hui assez ordinairement, comme une perfection dans les jardins, que jusqu'à leurs plus petites parties offrent des inégalités; mais ils sont alors privés d'une des trois variétés, qui doit souvent être mêlée avec les deux autres. Une pente douce & concave devient plate; des canaux entre plusieurs monticules dégénerent en gouttieres, si l'on ne donne quelque largeur à leurs fonds, en les applanissant; enfin, dans une composition irréguliere, on doit introduire de petits plans inclinés ou horisontaux. Il faut seulement prendre garde de ne les regarder que comme des parties subordonnées, & ne jamais souffrir qu'elles deviennent les principales.

Il y a cependant des circonstances où la forme plane doit dominer. Certains effets ne peuvent être produits que par une pente unie: qu'une plaine ne soit pourtant pas à perte de vue & comme morte, vous en seriez bientôt las: l'œil ne trouve ni amusement, ni repos sur un pareil niveau: il veut qu'on lui offre à propos un point de vue qui le délasse, & qui soit assez piquant pour le dédommager de sa distance. Une vaste plaine au pied d'une montagne, est moins fatigante qu'une plaine moins étendue, mais environnée seulement de petites

collines. On peut donc hasarder dans un jardin, des pieces plates assez considérables, pourvu que les objets qui les terminent, leur soient proportionnés. Si ces objets sont aussi beaux que vastes, l'œil les distinguera facilement au bout de la plaine, & ce sera une fort agréable perspective. Cependant la grandeur & la beauté seules ne suffisent pas; les contours sont encore plus importans. Une suite bien réguliere des plus beaux arbres ou des plus belles collines, ne peut corriger l'insipidité d'un terrein plat. Des objets qui terminent une perspective, quoique moins grands & moins agréables, auroient plus d'effet si leur forme extérieure étoit plus variée, s'ils avançoient quelquefois hardiment, & s'ils reculoient quelquefois par des enfoncemens profonds, s'ils formoient des angles de toutes parts, & s'ils ne marquoient la plaine elle-même que par des irrégularités.

On voit à *Moorpark* (1), au-devant de la façade postérieure de la maison, une pelouse d'environ trente arpens parfaitement unie. Elle descend d'un côté plus bas que la maison, & de l'autre, elle s'éleve au-dessus. Le terrein le plus élevé est divisé

(1) Maison de campagne de Sir Laurens Dundass, près de Rickmansworth, dans Hertfordshire.

en trois grandes parties, dont chacune est si distincte & si différente des deux autres, qu'elles produisent ensemble l'effet de plusieurs collines. Celle qui est le plus près de la maison, s'avance doucement jusques sous un grouppe de très-beaux arbres, qui est suspendu sur le penchant, & s'étend plus loin dans la plaine. La seconde division est une vaste colline fort avancée, & couverte d'un bois depuis le pied jusqu'au sommet : la troisieme est une hauteur escarpée des plus hardies, dont le côté le plus profond est couvert d'un buisson, qui contribue à lui donner encore davantage l'air d'un affreux précipice ; le reste est nud, excepté que le sommet est couronné d'un bois, & qu'on apperçoit dans le fond un petit grouppe d'arbres. Ces hauteurs, si parfaitement caractérisées par elles-même, se distinguent encore par ce qui les environne. Le petit bois fort serré qu'on voit sur le penchant & presque au pied de la premiere colline, est contrasté par un grand bois dont les arbres sont fort écartés, & gagnent la plaine jusqu'au-devant de la colline du milieu. Entre cette colline & la premiere, à travers deux ou trois arbres qui croisent le passage, on voit une ouverture en zigzag fort éclairée, qui marque la séparation. Cet enfoncement profond, les différentes distances où

s'avancent les collines, le contraste de leurs forme & leurs accompagnemens, jettent la plus grande beauté sur ce côté de la plaine. L'extrêmité de l'autre côté étoit autrefois une pente toute plate, & coupée par un angle très-aigu, objet choquant pour la vue. Elle est maintenant divisée en petites élévations remarquables par les jolis grouppes d'arbres qui les séparent, & qui, écartés les uns derriere les autres, forment une ondulation dans la perspective extrêmement agréable. Ils font plus que de cacher l'angle aigu qui commence la pente : ils changent en beauté une difformité, & contribuent beaucoup à l'embellissement de cette scene intéressante, dont le paysage est peut-être un des plus beaux & des plus variés qu'on puisse desirer dans un jardin, quoique la surface plate y domine.

I I I.

Du terrein convexe & du terrein concave.

CEPENDANT une plaine n'est point intéressante par elle-même. Pour peu qu'elle s'écarte de l'uniformité, elle change de nature : tant qu'elle reste dans l'état de plaine, toute sa beauté & sa variété dépend des objets dont elle est environnée ; au lieu que les formes convexe ou concave sont en gé-

néral fort agréables, & peuvent se combiner à l'infini. Il faut seulement éviter les figures parfaitement régulieres. Le demi-cercle n'est jamais supportable; mais de petites portions de grands cercles mêlées ensemble, des lignes à courbure douce qui ne fassent point partie d'un cercle, de petits enfoncemens qui ne s'écartent que fort peu du niveau, des élévations très-applaties au sommet, sont ordinairement les formes les plus agréables.

Dans un sol bien exposé, la forme concave doit ordinairement dominer; quoique renfermée dans la même enceinte, elle présente plus de surface que la forme convexe; tous les côtés de celle-ci ne peuvent se voir en même tems, à un très-petit nombre de situations près; au lieu qu'il n'y a que très-peu de positions où quelques parties d'un enfoncement soient cachées. La terre semble avoir été accumulée pour élever l'une, & creusée pour abaisser l'autre. La forme concave paroît donc la plus légere, & presque toujours la plus élégante. Il est même bien difficile qu'une pente convexe puisse subsister jusqu'en bas, sans être coupée par de petits enfoncemens qui diminuent beaucoup de la pesanteur de la masse. Il y a cependant des positions où la forme convexe doit être préférée : un enfoncement qui se trouve placé immédiatement au-

dessous du sommet d'une colline, l'appauvrit & la dégrade. Une hauteur escarpée ne paroît jamais avoir de liaison avec une concavité qui est au dessus d'elle, & l'angle aigu qui marque leur séparation, est très-sensible : pour les joindre, il faut arrondir ou du moins applatir cet angle, ce qui, au fond, n'est autre chose qu'interposer la convexité ou le niveau.

IV.

Du rapport qu'ont entr'elles les parties d'un terrein.

Dans un terrein que l'on a disposé, l'harmonie des parties entr'elles, est peut-être ce qui mérite le plus de considération. Sans cela une éminence n'est qu'un monceau informe, un enfoncement devient un creux désagréable. L'art se montre partout, & rien ne paroît mis à sa place. Sur la grande échelle de la nature, les inégalités de toute espece peuvent être à la vérité si considérables par elles-mêmes, que le rapport des unes avec les autres devienne presque indifférent ; mais sur la petite échelle d'un jardin, si les parties ne se rapportent pas les unes aux autres, l'effet de l'ensemble est marqué ; or cet ensemble est essentiel pour donner

un air de grandeur & d'importance à un terrein circonscrit qui doit être très-varié & ne peut être très-spacieux. Ajoutons que dans la nature les petites inégalités sont ordinairement mêlées ensemble, & que toutes les lignes de séparation ont été effacées par succession de tems. Ainsi, lorsque dans un terrein qui est l'ouvrage de l'art, on les laisse subsister, ce terrein paroît artificiel.

Lors même que l'art ne se cache point, une interruption marquée choque l'œil. L'usage d'un fossé sera donc uniquement de servir de défense & de limites, sans nuire à la vue. Il empêchera qu'on ne mêle le jardin avec la campagne, dont les troupeaux, la culture, & les différens objets ne quadrent point avec ceux qui composent un jardin, & doivent en être séparés par une espece de retranchement assez profond. Un fossé n'empêche point que d'un boulingrin le mieux soigné, on ne porte sa vue sur un champ de bled, un grand chemin, une commune, quoiqu'il marque très-distinctement une ligne de séparation. On peut très-bien se donner pour perspective, des objets qui ne peuvent ou ne doivent pas être dans le jardin, comme une église, un moulin, la maison de campagne de son voisin, une ville, un village; mais quoiqu'on sache très-bien que ces objets sont

séparés du jardin, on ne peut s'accoutumer à voir les points de division. Le déguisement le plus simple est de tenir le bord du fossé du côté du jardin plus élevé que l'autre, ensorte que celui-ci ne puisse être vu que de fort près; mais cette précaution n'est pas toujours suffisante, parce que la ligne de division paroît toujours, quelque foible qu'elle soit, si elle est tracée uniformément. Il faut donc que cette ligne soit interrompue. Des monticules peu élevées, mais étendues, produisent cet effet: on peut même quelquefois croiser le fossé, comme lorsque le terrein s'enfonce du côté de la campagne, & que la pente commence dès le jardin. Les arbres qui bordent les deux côtés du fossé, & paroissent faire partie d'un même bois ou d'un même bocage, effaceront souvent la trace de séparation. C'est par de tels moyens & autres semblables, que cette trace peut être cachée ou déguisée; non pas dans le dessein de tromper (on y réussit rarement), mais pour conserver la continuité de la surface.

Si la ligne de séparation est désagréable, même relativement aux objets qui ne souffrent point d'union, que sera-ce donc lorsqu'elle rompt la connexion entre les différentes parties d'un même sol? Connexion qui consiste dans la *liaison de chaque*

partie avec celles qui l'environnent, & dans le rapport de chacune de ces mêmes parties avec le tout. Pour parvenir à cette liaison, il faut placer près les unes des autres, les formes les plus propres à s'unir, & cacher leurs divisions avec beaucoup de soin. Si une monticule descend jusques sur le niveau, si un petit enfoncement s'en éloigne, le niveau est alors un terme très-marqué par un petit bord : pour cacher ce bord, il ne faut que creuser légérement le pied de la monticule, & arrondir un peu l'entrée de l'enfoncement. Dans tous les cas, lorsque le terrein change de direction, il y a un point où commence le changement, & ce point ne devroit jamais paroître. Il y a des figures qui s'unissent aisément avec les deux extrèmes, & qu'on doit toujours y jetter pour le dérober aux yeux. Mais il ne doit jamais y avoir d'uniformité, même dans les liaisons. Il ne faut pas que le même creux regne autour de la monticule, ni le même arrondissement autour de l'enfoncement; la liaison seroit parfaite, que l'art s'y montreroit encore à découvert, & l'art ne doit jamais paroître. Ainsi la maniere même de cacher la séparation, doit être déguisée. Ce sont ces différens degrés de cavité & d'élévation, & ces différentes formes & dimensions des petites parties, qui se fondant les unes plus, les autres

moins, dans les formes principales, produisent cette variété si abondamment répandue dans la nature, & sans laquelle un terrein qu'on veut embellir, n'offre rien de naturel.

V.

Du rapport des parties avec le tout.

Le rapport des parties avec le tout, lorsqu'il est bien marqué, facilite leur union, car le lien commun de cette union est apperçu avant qu'on ait eu le tems d'examiner les liaisons subordonnées. Si ces liaisons étoient défectueuses en quelques points peu essentiels, ce défaut seroit couvert par l'impression générale. Cependant, une partie qui n'a rien de défectueux par elle-même, peut être imparfaite relativement au tout & à son influence sur les autres parties. L'harmonie d'un ensemble dépend de la tendance de toutes les parties vers une direction particuliere, ou de leur réunion, pour donner au terrein un caractere particulier (1).

(1) Tout ceci est un peu métaphysique & à l'angloise. L'auteur auroit dû s'expliquer plus clairement, par des exemples, qui sont toujours la clef des préceptes, sur-tout lorsque ces préceptes sont très-généraux.

Lorsque dans un terrein dont toute la pente est dirigée vers un seul côté, une seule piece a une pente qui lui est particuliere, la chûte générale est manquée; mais si toutes les parties inclinent précisément dans la même direction, il est inconcevable combien une petite pente devient considérable. On peut même donner beaucoup de rapidité en apparence à une pente très-douce, en y faisant de petites éminences dont les plans inclinés tendent vers les mêmes points que la direction générale, car l'œil mesure tout le terrein du haut en bas; & lorsque le rapport entre les parties est bien conservé, l'effet passe de chacune de ces mêmes parties au tout.

Il n'est cependant pas nécessaire qu'elles aient toutes la même direction. Quelques-unes doivent tendre au point général, d'autres s'en écarter beaucoup, d'autres fort peu. Si la direction est marquée fortement dans quelques parties principales, mais en petit nombre, on peut en user très-librement avec les autres, pourvu qu'aucune d'elles ne soit dirigée dans un sens contraire, & que le caractere général soit si bien conservé qu'on ne puisse s'y méprendre. Une monticule, qui cache la vue sans contribuer à l'effet principal, est tout au moins une chose inutile; & même une interruption dans

la tendance générale, quoiqu'elle ne cache rien, est un défaut. Dans une pente, tout enfoncement & toute chûte qui n'a point de passage à un terrein plus bas, n'est qu'une fosse : l'œil s'élance au-dessus, au lieu de glisser : c'est un *hiatus* dans la composition.

Ce n'est pas qu'il n'y ait des circonstances où il faut couper la pente générale, loin de la perfectionner. Le terrein peut arriver au but trop-précipitamment, & nous sommes les maîtres de retarder ou d'accélérer sa chûte. Nous pouvons ralentir la pente trop rapide d'un enfoncement profond, en la divisant en plusieurs parties, dont quelques-unes inclineront beaucoup moins que la direction générale : nous pouvons même, en les détournant entiérement, changer le cours de la pente. Tout cela n'est permis que dans un terrein vaste, où plusieurs grandes pieces ont des situations différentes. S'il arrivoit qu'elles fussent trop fortement contrastées, ou trop éloignées les unes des autres, tout l'art consisteroit alors à les rapprocher, les assimiler & les unir. Plus chaque scene différente augmente en étendue, moins elle est susceptible de petits changemens, moins elle doit recevoir d'entraves ; mais elle exige plus de contraste & de variété. Cependant il faut toujours appliquer les

mêmes

mêmes principes aux grandes & aux petites divisions, quoique ce ne soit pas avec la même sévérité. On doit éviter de trop morceler ; & quoiqu'une petite négligence qui sépareroit une partie, ne gâtât point l'autre ; cependant l'inobservation totale de tous les principes de l'union est une source de confusion.

V I.

Du caractere d'un terrein.

Il faut toujours que le *style* ou *le ton* de chaque partie se rapporte au *caractere* de l'ensemble ; car chaque piece d'un terrein est distinguée par certaines propriétés : elle est modeste ou hardie, douce ou âpre, unie ou inégale. Si l'on y mêle quelque variété peu analogue à ces propriétés, son effet sera d'affoiblir l'idée principale, sans rien perfectionner d'ailleurs. L'insipidité d'un terrein plat n'est pas sauvée par quelques monticules répandues çà & là ; il n'y a qu'un terrein continuellement inégal qui puisse imprimer l'idée de l'inégalité. Une ouverture large, profonde & escarpée, au milieu de plusieurs inégalités extrêmement douces, ne paroît qu'un ouvrage qui n'a point été fini, & qu'on auroit dû adoucir. Pour être plus négligé,

il n'en eſt pas plus naturel, puiſque de pareils mêlanges ſont rarement l'ouvrage de la nature. Il en eſt de même d'un petit objet embelli & travaillé avec ſoin, au milieu d'un terrein négligé & hériſſé de toutes parts : çen'eſt, malgré ſon élégance, qu'un défaut choquant, qui défigure la perſpective. On pourroit prouver de mille manieres, que l'idée dominante doit percer de tous côtés, qu'on doit du moins exclure tout ce qui pourroit l'affoiblir, & qu'il faut, autant qu'il eſt poſſible, former le caractere d'un terrein ſur celui de la ſcene où il figure.

C'eſt ſur le même principe, qu'il faut ſouvent régler la proportion des parties ; car quoique leur grandeur dépende de l'étendue du terrein, & que de certains contours très-ſenſibles dans un petit eſpace, ſe perdent dans un plus grand ; quoiqu'il y ait des formes d'un goût particulier, qui ne paroiſſent avec avantage que dans certaines dimenſions, & ne ſont applicables qu'à des terreins d'une étendue déterminée ; malgré toutes ces conſidérations, un caractere de grandeur ſemble attaché à de certaines perſpectives. Il ne dérive point de leur étendue, mais de quelques autres propriétés, quelquefois de la ſeule largeur proportionnelle de leurs parties. Lorſqu'au contraire le lieu porte le

caractere de l'élégance, ses parties ne doivent pas seulement être petites, mais diversifiées par de petites inégalités. Il faut savoir y répandre par-tout des touches délicates. Des effets terribles, des impressions trop vives, tout ce qui semble exiger un effort, trouble la jouissance d'une scene destinée à l'amusement & au plaisir.

Dans d'autres circonstances, on se déterminera plutôt par le nombre que par la proportion des parties. Si un lieu peut être distingué par sa simplicité, plusieurs divisions le gâteront. Un autre sans aucunes prétentions à l'élégance, peut être remarquable par une apparence de richesse, & un air de profusion que lui donneront la multiplicité des objets & des divisions. Une perspective qui porte le caractere de la vivacité & de la gaieté, s'embellit par les mêmes moyens : les objets & les différentes parties peuvent varier du côté du style, mais la profusion doit y régner. L'uniformité devient languissante ; la pure simplicité, dans un lieu composé de grandes parties, ne peut qu'y répandre un air de tranquillité ; la sublimité toute seule n'est que frappante & toujours grave ; c'est la variété qui anime tout.

VII.

De la Variété.

Il est donc très-rare qu'un terrein soit beau ou naturel sans *variété*, ajoutons même sans contraste; & les précautions qui ont été indiquées, empêcheront seulement que la variété ne dégenere en confusion, & le contraste en contradiction. Entre les extrêmes, la nature est une mine presque inépuisable; & la variété n'ayant que les mêmes limites de la nature, augmente l'effet général, bien loin de le détruire. Chaque partie bien distinguée, produit son impression particuliere : toutes portant le même caractere, toutes concourant à la même fin, chacune contribue à former l'idée dominante. Une partie offre une grande quantité d'objets, une autre est fort étendue. Celle-ci paroît sous diverses formes, celle-là sous plusieurs points de vue, & c'est la variété qui leur donne du relief dans tous leurs différens rapports.

La variété, toujours agréable par elle-même, est l'ornement principal de tous les lieux où l'on peut l'introduire ; un observateur exact verra dans chaque *forme*, quantité de différences qui la distinguent de toute autre. Si la scene est douce & tran-

quille, il unira celles qui ne different pas totalement, & il s'éloignera par degrés, des ressemblances. Dans une scene plus âpre, la succession sera moins régulière & les transitions plus soudaines. Le caractere du lieu doit déterminer les degrés de différence entre les formes qui se joignent. Outre les distinctions dans les formes du terrein, les différences dans leurs *situations* & leurs *dimensions*, sont d'autres sources de variété. La position changera l'effet, quoique la figure soit la même, & pour certains effets particuliers, le changement seul de la distance peut être frappant. S'il est considérable, une succession de formes semblables, produit quelquefois une belle perspective : mais la diminution sera bien moins marquée, & par conséquent l'effet sera bien moins sensible, si les formes ne sont pas à-peu-près semblables. Une différence unique est beaucoup plus sentie. Quelquefois un effet très-désagréable, produit par une ressemblance trop parfaite dans la figure des parties, peut être corrigé par le seul changement de grandeur. Si une profondeur est formée par une suite de chûtes précipitées presque égales, elle ressemblera à un escalier, & n'aura rien d'agréable ni de sauvage ; mais si ces chûtes different en hauteur & en longueur, le coup d'œil change entiérement. Dans tous les cas,

on trouvera que la différence dans les dimenſions, produit de bien plus grands effets que nous ne pourrions l'imaginer d'après la ſpéculation, & qu'elle dérobe ſouvent la reſſemblance de figure.

VIII.

Des lignes tracées par les différentes parties d'un terrein.

C'est cette différence de dimenſions, qui contribue peut-être plus que toute autre choſe à la perfection de ces *lignes*, que l'œil ſuit aux bords des parties d'un terrein lorſqu'il les examine toutes enſemble. La variété de figure n'y ſupplée jamais. Une ligne ondulée, compoſée de parties élégantes, toutes judicieuſement contraſtées & heureuſement aſſemblées, mais égales les unes aux autres, ne ſera jamais une belle ligne. Si cette ligne eſt parfaitement droite, il n'y a plus de variété: une petite courbure, mais uniformément continuée, n'eſt qu'une correction preſque inſenſible. Quoiqu'un terrein, dont toute la pente eſt d'un côté, dirige toute l'attention vers ſa tendance générale, cependant l'œil ne doit pas parcourir toute la longueur immédiatement & dans une ſeule direction: il faut qu'il ſoit conduit inſenſiblement au point

principal, en faisant quelques détours & trouvant des obstacles dans sa marche. Les intervalles qui sont entre les petites collines, ne doivent jamais être en ligne droite, ni même en lignes courbes régulieres : on les fera tourner doucement sur eux-mêmes, en variant leurs formes & leurs dimensions ; une grande colline sur-tout vue d'en bas, perd beaucoup de sa beauté. Si le sommet est trop uniformément continué, de petites éminences qui divisent ce sommet, ont assez peu de succès, parce qu'elles paroissent trop isolées & n'être que l'ouvrage de l'art. L'effet que l'on se propose, peut être produit par une grande éminence, plus basse dans certains endroits que dans d'autres, & tenant à la colline par plusieurs points ; on parviendroit au même but, en creusant un canal ou un fossé sur la partie supérieure, lequel couperoit la continuité de la ligne, ou en avançant d'un côté le sommet de la montagne & le reculant de l'autre, ou en formant un second sommet un peu bas d'un côté, & élevant le terrein dans une direction différente de la pente générale, sans lui être opposée. C'est par de tels moyens qu'on détournera l'attention qui se porte sur le défaut ; mais ce seroit corriger un défaut par un plus grand, que de diviser la ligne en deux parties égales : ce seroit ajouter une

seconde uniformité, sans détruire la premiere ; car la régularité décele toujours l'art ; & l'art une fois apperçu, détruit le prestige. Notre imagination joint habilement les parties désunies, & ne présente plus que l'idée d'une ligne continue.

IX.

Du contraste.

PAR quelque objet que ce soit que vous rompiez la ligne, il faut que cette ligne soit rompue obliquement. Une division à angles droits, produit l'uniformité, il n'y a plus de *contraste* entre les parties divisées; au lieu que si elle est oblique, ces parties auront des inégalités respectives. Les lignes paralleles ont le même défaut que celles qui se joignent à angles droits. Quoique ces deux especes de lignes soient parfaites en elles-mêmes lorsqu'elles se correspondent, elles forment des figures dont les côtés ne contrastent point. C'est d'après le même principe qu'on introduira quelquefois certaines formes, moins pour leur beauté propre, que par leur contraste heureux avec celles qui les environnent. Elles s'embellissent mutuellement, & font ensemble un composé plus agréable, que si elles avoient été beaucoup plus belles, mais aussi plus plus semblables.

Une des raisons pour lesquelles les scenes, dont le caractere est la douceur, sont rarement intéressantes, c'est que, malgré la variété dont elles sont susceptibles, elles n'admettent que peu de contrastes, encore sont-ils très-foibles. L'abondance de la variété nous réjouit ; mais nous ne serons frappés que par la force du contraste. Ces deux genres devroient être abondamment répandus dans les scenes les plus grandes & les plus hardies d'un jardin, sur-tout dans celles qui sont formées par un assemblage de plusieurs parties distinctes, considérables ; ainsi, lorsque plusieurs élévations paroissent les unes derriere les autres, une jolie colline qui s'offre en perspective au-dessus d'un petit enfoncement oblique, produira un bel effet qu'eût détruit l'uniformité. Enfin, si vous en exceptez quelques cas particuliers, une parfaite ressemblance entre des lignes qui se croisent, ou qui sont opposées, ou qui s'élevent les unes derriere les autres, ne produit qu'une composition pauvre, uniforme & désagréable.

X.

Des effets extraordinaires. Description de la colline d'Ilam.

L'APPLICATION de quelques-unes des observations précédentes aux grandes scenes de la nature, me conduiroit à présent trop loin (1) : il est d'ailleurs nécessaire de parler auparavant des autres parties dont ces scenes sont composées, c'est-à-dire, des bois, des eaux, des rochers & des bâtimens. Les regles que j'ai données, si tant est que mes observations méritent le nom de regles, sont principalement applicables à un terrein qu'on cultive à la bêche ; elles ne sont que générales sans être

(1) Je desirerois cependant que l'auteur l'eût faite, cette application. Son ouvrage en seroit devenu plus intéressant & plus intelligible. La brièveté est un grand mérite, mais il ne faut pas qu'elle soit jointe à l'obscurité, ni, s'il se peut, à la sécheresse. Si l'auteur répondoit que les diverses sections de son ouvrage se servent mutuellement de commentaire, ce qui n'est pas entièrement exact, je demanderai s'il y a beaucoup de lecteurs qui se donnent la peine de faire ce rapprochement ? Au reste, c'est la section du terrein qui est la plus abstraite ; l'auteur a jetté ailleurs beaucoup plus de clarté & d'agrément.

universelles. Il y en a peu qui ne souffrent des exceptions, & très-peu même dont on ne puisse se dispenser dans certains cas. Cependant la plupart de ces observations, même dans les scenes qui bravent les efforts de l'art, peuvent nous diriger dans le choix des parties que nous pouvons montrer ou cacher, quoique nous ne puissions les altérer. Mais alors même il y a une précaution à prendre, qu'on a déja eu en vue plus d'une fois dans cet ouvrage, & qu'il faut toujours avoir présente; c'est de ne jamais faire usage des considérations générales dans les *grands effets extraordinaires*, qui s'élèvent au-dessus de toutes les regles, & doivent peut-être à ces écarts leurs plus grandes beautés. La singularité cause au moins la surprise, & la surprise est liée à l'étonnement. Ces effets ne sont pourtant pas dus uniquement à des objets d'une grandeur énorme, mais ordinairement à la sublimité de la maniere & du caractere, dans une étendue telle qu'elle puisse être modifiée par un travail médiocre, & renfermée dans les bornes d'un jardin; ainsi les précautions peuvent n'être pas inutiles dans des limites aussi resserrées. Mais la nature va infiniment plus loin que l'art; & dans les scenes sauvages, où elle jouit le plus de sa liberté, non contente des contrastes, elle unit jusqu'aux

objets les plus opposés. Toutes ces formes grotesques, qui sont souvent jettées ensemble confusément, justifient assez cette remarque; mais le caprice ne s'arrête pas là. Le mêlange d'une forme parfaitement réguliere, avec cet assemblage confus dont je viens de parler, est encore plus bisarre; cependant l'effet en est quelquefois si merveilleux, que nous serions fâchés qu'on y fît des changemens. Ce n'est pas une chose extraordinaire de voir une petite montagne conique, après une longue chaîne de côteaux irréguliers, former un beau point de vue: mais à Ilam (1) une petite montagne de cette figure a été jettée au milieu de la scene la plus sauvage. Elle remplit presque entiérement un abîme creusé parmi des collines vastes, nues & désagréables, dont les formes massives & grossieres, coupées par les lignes droites & régulieres du cône, paroissent encore plus sauvages par le contraste. L'effet en seroit bien plus frappant, si la figure conique étoit plus parfaite; mais elle ne s'éleve point jusqu'au sommet, ce qui est un défaut. Il n'y a que les habitans du lieu qui sachent si de pareilles oppositions paroissent agréables à ceux qui

(1) Maison de campagne de M. Porte, près d'Ashbourne en Derbyshire.

les voient long-tems; ce qu'il y a de sûr, c'est qu'un tel mêlange frappe toujours à la premiere vue. La montagne conique s'attire d'abord l'attention. Sa situation la fait paroître plus extraordinaire que les formes irrégulieres qui sont entassées autour d'elle ; un tel assemblage décide le caractere de cette perspective, où la nature semble avoir pris plaisir à confondre les distances. On y voit deux rivieres, qui s'étoient perdues sous terre à plusieurs milles de distance l'une de l'autre, sortir de leurs canaux souterreins, extrêmement rapprochées, l'une souvent trouble, pendant que l'autre est claire ; mais elles semblent n'avoir reparu que pour disparoître de nouveau, s'unir immédiatement, & tomber ensemble dans une autre riviere qui coule aussi au travers du jardin. Des effets aussi singuliers perdent cependant tout leur prix, lorsqu'ils sont représentés en peinture (1), ou imités sur un terrein artificiel. Ils n'ont plus cette vaste étendue qui fait toute leur force, cette réalité qui les rend précieux, parce que ce sont des caprices de la nature même. Comme effets du hasard, ils peuvent étonner, mais non comme objets de choix.

(1) Cette idée sera plus développée au chapitre 47 des beautés pittoresques.

XI.

Des effets d'un bois sur la forme d'un terrein.

Le but des observations précédentes, est de fixer le choix des objets les plus convenables. Quelques-uns des principes sur lesquels elles sont établies, seront aussi applicables, sans avoir peut-être besoin d'une plus longue explication, aux autres parties qui constituent les scenes de la nature. C'est là où ils seront souvent beaucoup plus sensibles que sur le terrein. Mais nous en ferons ailleurs la comparaison, & il n'est question ici que du terrein. Il n'est cependant pas hors du sujet d'observer que tous ces effets distingués par leur beauté ou leur singularité, peuvent quelquefois être produits par un bois, sans aucun changement dans le terrein. C'est par ce moyen qu'on peut rompre la continuité fatigante d'une ligne. On a coutume de placer, pour cet effet, plusieurs grouppes d'arbres le long de cette ligne; mais s'ils sont trop petits & trop nombreux, l'artifice est foible & saute aux yeux. Le même nombre d'arbres rassemblés en une ou deux grandes masses, qui divisent la ligne en parties très-inégales, paroît plus naturel, & détruit mieux l'idée d'uniformité : lorsque plusieurs

lignes font apperçues en même tems, si l'une est couverte d'arbres, & l'autre nue, elles forment un contraste. On a déja dit que dans certaines positions, un enfoncement étoit une interruption désagréable sur une surface continue; mais s'il est rempli de bois, le sommet des arbres remplira l'ouverture, l'irrégularité sera conservée, on verra jusqu'à un certain point les inégalités de la profondeur, & rien ne détruira la continuité de la surface. Un terrein élevé peut le paroître encore davantage s'il est couvert d'un côté par un bois, dont les arbres petits dans le fond, deviennent toujours plus grands en montant. On rendra beaucoup plus sensible la pente d'un terrein, en plaçant quelques arbres dans la même direction, lesquels marqueront fortement les points de l'inclinaison; au lieu que des arbres plantés en ligne transversale, soutiennent le terrein, & diminuent la chûte. Mais une direction oblique détournera souvent la tendance générale, fera incliner jusqu'à un certain point le terrein de son côté, & produira une variété, non une contradiction. Des haies ou des plantations régulieres sur un terrein inégal, rendent l'irrégularité plus sensible, & marquent fréquemment de petites inégalités qui, sans elles, échapperoient à notre observation. Si un rang d'arbres se

trouve planté précisément sur le bord d'une pente escarpée, il en augmente la profondeur & l'importance. C'est par de tels moyens qu'on perfectionne un point de vue, & que dans l'espace le plus resserré, on produit les plus beaux effets.

DES BOIS.
XII.
Des différences caractéristiques des arbres & des arbrisseaux.

Avant d'examiner quels sont les plus grands ffets d'un bois, lorsqu'il est considéré comme objet particulier, il est nécessaire d'obsever les *différences caractéristiques* des arbres & des arbrisseaux. Je n'entends nullement donner ici les caracteres essentiels de botanique, mais seulement les variétés les plus sensibles, & assez considérables pour qu'on y ait beaucoup d'égard dans la disposition des objets qu'elles distinguent.

Les arbres & les arbrisseaux ont différentes *formes*, différentes *verdures* & différentes *grandeurs*.

Les variétés des formes peuvent se réduire à celles-ci.

Il y a des arbres touffus qui abondent en branches & en feuillage, & qui paroissent avoir beaucoup de *solidité*, tels que le hêtre, l'orme, le lilac & le iringa. D'autres n'ont que fort peu de branches & de feuilles, & paroissent *légers & dé-*

liés, comme le frêne, le peuplier blanc (1), l'arbre de vie ordinaire (2) & le tamarisk.

Il y en a qui tiennent le *milieu* entre ces deux extrêmes, & sont aisés à distinguer, comme le nez coupé (3) & l'érable à feuille de frêne (4).

Ils peuvent encore être divisés en arbres dont *les branches naissent près de terre*, & en arbres qui *portent une tige avant la naissance des branches* (5); les arbres qui n'ont qu'une foible tige peu distincte, comme beaucoup de sapins, appartiennent à la premiere classe; mais une petite tige, comme celle de l'althea, suffira pour ranger un arbrisseau dans la seconde classe.

(1) C'est le *populus alba majoribus foliis*. C. B. P. en Anglois, abele.

(2) C'est le *thuya* de Tournefort, & nous le connoissons sous ce nom.

(3) C'est le *staphylæa foliis ternatis* de Linnæus, il porte une noix enveloppée dans une vessie.

(4) Ou l'érable de Virginie.

(5) Peut-être y en a-t-il quelques-uns dont les branches ne partent pas du bas de la tige; mais alors les plus basses ont presque toujours été détruites par diverses circonstances : & lorsque les arbres ont crû jusqu'à une certaine hauteur, la tige paroît s'être élevée avant la naissance des branches.

Entre les arbres dont les branches naissent de terre, quelques-uns s'élevent en *figure conique*, tels que le melèze, le cedre du Liban & le houx: d'autres vont en *augmentant jusqu'au milieu de leur hauteur & diminuent aux deux extrêmités*, comme le pin de Weymouth (1), le frêne de montagne & le lilac: d'autres enfin sont *irréguliers & touffus*, depuis le pied jusqu'au sommet; tels sont le chêne-verd, le cedre de Virginie, & le rosier de Gueldres.

Il y a une grande différence entre un arbre dont *la base est très-large*, & celui dont *la base est très-étroite*, proportionnellement à sa hauteur. Le cedre du Liban & le cyprès, sont des exemples de cette différence, & cependant dans tous les deux, les branches naissent de terre.

Les têtes de ceux qui s'élevent en tige avant la naissance des branches, sont quelquefois des *cônes étroits*, comme ceux de plusieurs sapins, quelque-

(1) C'est le *pinus foliis quinis scabris*, de Linnæus, sp. 1001. Il est originaire de la nouvelle Angleterre, & a paru pour la premiere fois en Europe dans les jardins du lord Weymouth, situés dans le Comté de Kent; c'est de tous les bois le plus estimé pour les mâts. Sous le regne de la Reine Anne, il y eut une loi pour en favoriser la culture.

fois des *cônes larges*, comme ceux du maronnier d'inde (1). Souvent ces têtes font *rondes*, comme celles du pin cultivé (2), & plusieurs sortes d'arbres fruitiers, & souvent *irrégulieres*, comme celle de l'orme. Cette derniere espece a plusieurs variétés considérables.

Les branches de certains arbres croissent *horisontalement*, comme celles du chêne; dans d'autres elles *s'élevent*, comme dans l'amandier, & dans plusieurs sortes de genets & de saules; quelquefois elles *s'abaissent* comme on le voit dans le tilleul & l'acacia: il y en a quelques-unes de cette classe qui *inclinent obliquement*, comme plusieurs sapins, & quelques autres qui *tombent perpendiculairement* comme celles du saule oriental (3).

Ce sont là les distinctions les plus communes & les plus générales, dans les formes des arbres & des arbrisseaux. Les différences dans les nuances

(1) *Horse-chesnut*. Cet arbre fut apporté de l'Asie septentrionale vers 1550.

(2) *Stone-pine*. C'est le *pinus foliis geminis tenuioribus glaucis, conis subrotundis obtusis*. Linn. On le cultive pour son fruit & la beauté de ses feuilles.

(3) C'est le *salix orientalis flagellis deorsùm pulchrè pendentibus*, de Tournefort, cor. 41. Les Anglois l'appellent *weeping-willow*, saule pleurant.

du verd, ne peuvent être aussi considérables, mais elles méritent beaucoup d'attention.

C'est quelquefois un *verd obscur*, comme dans le maronnier d'inde & l'if, ou un verd clair, tel que celui du tilleul & du laurier, ou un *verd brun*, comme dans le cedre de Virginie, ou un *verd blanc* comme celui du peuplier blanc & de l'arbre sauge (1), quelquefois enfin un *verd jaune*; tel est celui de l'érable à feuilles de frêne, & de l'arbre de vie chinois (2). Les arbres & arbustes de couleur mêlangée, entrent en général dans les classes du blanc ou du jaune, selon que l'une ou l'autre de ces teintes domine sur les feuilles.

Nous ferons bientôt d'autres observations sur les couleurs. Il n'est question maintenant que de leurs principales différences. On vient de remarquer celles qui se trouvent dans les formes & les verdures des arbres & des arbrisseaux. Il y a d'autres distinctions aussi importantes relativement à leur grandeur; mais elles sont trop connues pour que nous nous y arrêtions. Chaque gradation, depuis

(1) *Sage-tree* ou *Jerusalem-sage*. C'est une espece de *phlomis*. Voyez Tournef. inst. 177, & Linn.

(2) *Thuya strobilis uncinatis, squamis reflexo-acuminatis* Flor. Leyd. Toutes les branches de cet arbre se croisent à angles droits.

la plus petite jufqu'à la plus élevée, produit, felon les fituations, des effets particuliers.

XIII.

Des variétés qui naiffent des différences dans les arbres & les arbriffeaux.

LA grande utilité de ces diftinctions caractériftiques, eft d'indiquer des fources de variétés fi néceffaires dans toutes les occafions, & les caufes qui fervent à expliquer quelques irrégularités.

Les arbres qui ne different que dans une des trois divifions de forme, de verdure ou de grandeur, & qui s'accordent d'ailleurs, font fuffifamment diftingués pour l'effet de la variété. S'ils different en deux ou trois chofes principales, ils contraftent ; s'ils different en tout, l'oppofition qui en réfultera, empêchera qu'ils ne forment des grouppes. Mais il y a des degrés intermédiaires qui lient les deux extrêmités : les branches élevées de l'amandier ne fouffrent point de mélange avec les branches pendantes du faule oriental ; mais d'autres arbres interpofés entre ces deux extrêmes, rendent du moins cet affemblage fupportable. Les arbres marqués du même caractere, fortement ou foiblement exprimé, peu im-

porte, tels que le bouleau, l'acacia, & le mélèze, tous à branches pendantes, quoique différemment inclinées, forment un bel enfemble, où l'unité eft confervée fans uniformité: fouvent même on peut fe procurer de plus beaux grouppes, en s'écartant davantage de l'uniformité, pour ne former que des contraftes.

Les occafions de montrer les effets des formes particulieres dans certaines fituations, fe préfenteront fi fréquemment dans le cours de cet ouvrage, qu'il feroit inutile d'en donner de plus longues explications. Je dirai feulement qu'il fe rencontre quelquefois dans les arbres, & communément dans les arbriffeaux, de *plus petites variétés*, foit dans la tournure des branches, foit dans la forme & la grandeur du feuillage, qui captivent l'attention. Il n'eft pas jufqu'à la contexture des feuilles qui n'ait auffi fes effets particuliers ; la roideur des unes & la flexibilité des autres, les rendent plus ou moins propres à plufieurs deffeins. Il y en a qui ont une efpece de vernis, très-utile quelquefois pour animer une plantation, quelquefois auffi trop brillant pour la couleur des autres feuilles. Mais toutes ces variétés fubalternes ne méritent pas qu'on y ait égard dans la confidération des grands effets. Elles ne font de quelque

importance, que lorsque les arbres sont vus de près, qu'ils terminent une scene piquante, ou les côtés d'une allée : il ne faut pas non plus les négliger dans les grouppes d'arbrisseaux, qui sont naturellement peu considérables du côté du style & de l'étendue. Le bois le plus superbe ne dédaigne pas même d'en recevoir quelque embellissement; & lorsqu'un bois qui a été un des objets principaux d'une perspective, devient dans une autre l'extrêmité d'une promenade, il faut avoir attention de varier continuellement cette ligne extérieure. Mais le goût le moins délicat sentira les occasions où ces petites variétés sont convenables, & l'observation la plus légere en indiquera les distinctions. Le détail en seroit infini, & il n'est guere susceptible de divisions en classes. Les meilleures regles générales qu'on puisse donner sur cet objet, sont de ranger les arbrisseaux & les petits arbres, de maniere qu'ils se donnent de l'éclat & se cachent leurs défauts mutuellement ; de ne pas viser à des effets dont le succès dépend d'une délicatesse que le sol, l'exposition, ou une diverse température peuvent détruire, & de s'occuper beaucoup plus des grouppes & de l'ensemble, que de chaque arbre en particulier.

XIV.

Du mêlange des verdures.

Les différentes nuances des verdures paroissent, au premier coup-d'œil, devoir être rangées au nombre des petites variétés, & non parmi les distinctions caractéristiques; mais l'expérience apprendra que ces nuances, depuis les plus foibles jusqu'aux plus fortes, sont très-importantes; qu'elles le sont plus dans une grande étendue que dans l'étroite bordure d'un bois, & que par leur union ou leur contraste, elles produisent des effets très-sensibles dans de vastes & de magnifiques perspectives. Un bois qui fait un point de vue, paroît en automne enrichi de couleurs, dont la beauté semble faire oublier les approches de la saison rigoureuse qu'elles annoncent; mais lorsque les arbres commencent à se faner, & que la verdure perd peu à peu de son éclat, il ne reste plus que les teintes les plus fortes, ces couleurs qui forment les ombres de toutes les especes de verd quand il est dans sa vigueur, & auqu.[1] succedent maintenant un blanc plus pâle, un jaune plus éclatant, ou un brun plus obscur. Les effets ne sont pas différens; il n'y a que leur impression qui est plus foible dans un

tems que dans un autre. Mais c'eſt lorſqu'elle a le plus de force, qu'il faut obſerver ces effets avec le plus de ſoin. C'eſt donc la chûte des feuilles qui eſt le tems convenable pour s'inſtruire des eſpeces, de l'ordre & de la proportion des teintes, dont le mêlange forme de ſi beaux points de vue, & pour diſtinguer en même tems celles qui ne peuvent figurer enſemble, & qui ſont comme incompatibles.

La beauté particuliere des nuances du rouge ne peut alors échapper à notre obſervation, & nous regrettons qu'elles manquent dans les mois d'été. Mais on peut y ſuppléer, quoiqu'imparfaitement, parce que les plantes ont une couleur *permanente*, & une couleur *accidentelle*. Les différens verds ſont la permanente, mais toutes les autres couleurs ſont accidentelles; & parmi celles-ci c'eſt le rouge dont la production exige le plus grand concours de circonſtances. Il lui faut ſucceſſivement le bouton, la fleur, le fruit, l'écorce & la feuille. Il eſt quelquefois répandu avec profuſion; ſouvent il ne teint les plantes que fort obſcurément; & en général un *verd rougeâtre* eſt la couleur des plantes qui gardent long-tems le rouge, ou ſur leſquelles il revient fréquemment.

En admettant cette couleur, du moins pendant

quelques mois de l'année, parmi les différences caractéristiques, on verra qu'une grande piece de verd rougeâtre, avec une bordure étroite d'un verd très-foncé du côté le plus éloigné, & au-delà de laquelle on aura placé une piece d'un verd clair encore plus vaste que la premiere, composera un bel ensemble; une autre qui n'est pas moins belle, est un verd jaune fort près de nos yeux, plus loin un verd clair, ensuite un verd brun, suivi d'un verd foncé. Le verd foncé doit être le plus abondant, après lui le verd clair, & ensuite le verd jaune.

C'est par ces combinaisons qu'on connoîtra les agrémens que produisent ces différentes nuances. Un verd clair peut venir après un verd jaune, ou un verd brun, & un verd brun après un verd foncé, en très-grande quantité; & l'on peut mettre une petite bordure de verd foncé sur un verd rougeâtre, ou un verd clair. Des observations plus suivies, apprendront que le verd jaune & le verd blanc s'unissent aisément, mais que de grandes pieces de verd clair, jaune ou blanc, ne se mêlent pas fort heureusement avec une grande quantité de verd foncé; que pour former une composition agréable, le verd foncé doit être réduit à une simple bordure, & qu'un verd brun ou un

verd moyen doivent être interposés; que les verds rougeâtres, bruns & moyens s'accordent fort bien, & que chacune de ces couleurs se mêle à l'autre; mais que le verd à teinte rouge supportera une bien plus grande quantité de verd clair que de verd foncé, & ne se mêle pas si bien, ce semble, avec le verd blanc qu'avec les autres.

En formant un mêlange de toutes ces nuances, il faut éviter avec la plus grande attention, qu'elles ne forment pas de larges bandes les unes derriere les autres : mais il faut qu'elles soient parfaitement fondues ensemble, ou ce qui est ordinairement plus agréable, que de grandes & belles pieces de différentes teintes soient placées à côté les unes des autres en différentes proportions. Il ne faut pas viser à l'exactitude dans les contours, on n'y parviendroit pas : mais si les grandes lignes extérieures sont bien tirées, de petites variations produites par les inégalités qui se trouvent dans la hauteur des arbres, ne gâteront rien.

X V.

Des effets qui naissent de la disposition des verdures.

UN petit bois est ordinairement très agréable, lorsqu'il est composé de verdures bien mêlangées:

les Jardins modernes. 45

c'est d'un tel mêlange que résulte cette *unité* de l'ensemble, qu'on n'exprimeroit jamais aussi parfaitement par d'autres moyens. Lorsque l'étendue d'une plantation exige plus d'un bois, si le contraste n'est pas trop fort, si les gradations de l'un à l'autre sont bien ménagées, l'unité n'est pas détruite par la variété.

Si l'heureux assortiment de ces différentes nuances produit de charmans effets, leur opposition peut de son côté en produire de vigoureux. Par exemple, le verd clair & le verd foncé, mêlés ensemble en très-grande quantité, mettent en pieces la surface où ils se trouvent ; & des contours extérieurs, dont on ne peut gueres varier la figure, seront cependant très-variés en apparence, si l'on sait ménager les ombres. Chaque opposition de couleurs rompt la continuité de la ligne. Les enfoncemens paroîtront beaucoup plus profonds, si l'on donne au verd une couleur plus foncée. Un arbre qui s'écarte du groupe, peut autant en être séparé par son degré de verdure que par sa position. L'air de pesanteur ou de légéreté des arbres ne dépend pas seulement de leur grosseur, mais aussi de la couleur de leurs feuilles. Ce sont les différens verds qui rendent les massifs plus ou moins distincts à une certaine distance ; & le bel effet que

produit un arbre, ou un grouppe d'arbres d'un verd foncé, lesquels n'ont derriere eux que le brillant d'un beau matin, ou le feu de la voûte céleste au soleil couchant, ne peut être inconnu de celui qui aura été charmé des peintures du Lorrain (1), ou d'autres paysages que les grands maîtres ont peints d'après nature.

Un autre effet qui est le résultat des différentes nuances, est fondé sur les premiers principes de la *perspective*. Les objets deviennent foibles, à mesure qu'ils s'éloignent de l'œil; un grouppe détaché, ou un arbre seul d'un verd clair paroîtra donc plus éloigné qu'un objet semblable également distant, mais d'une couleur plus foncée ; & la gradation réguliere d'une teinte à l'autre modifiera en apparence la longueur d'une plantation continue, selon qu'un verd clair ou un verd foncé commencent cette gradation. Cela se voit aisément dans une ligne droite ; mais dans une ligne dont la direction est rompue, cette erreur de perspective est rarement découverte, parce qu'il est difficile de juger de l'étendue réelle. Au reste, les expériences

(1) Claude Gelée, dit le Lorrain, mort à Rome en 1678, est un des plus fameux paysagistes qui aient jamais paru.

viendront à l'appui du principe, si elles sont faites sur des grouppes qui ne soient pas trop petits, ni trop près de l'œil. C'est alors que les différentes parties pourront être raccourcies ou allongées, & la variété de l'extérieur perfectionnée par un judicieux arrangement des différentes nuances du verd.

XVI.

Des différentes especes de bois.

D'AUTRES effets qui naissent des mélanges des verdures, se présenteront d'eux-mêmes dans la *disposition* d'un bois. Cette disposition sera le sujet des observations suivantes.

Un *bois* est un terme général, qui comprend tous les arbres & arbrisseaux, de quelque maniere qu'ils soient disposés : mais on lui a donné une signification plus limitée ; & c'est celle dont je ferai usage. Toute *plantation* consiste dans un *bois*, un *bocage*, un *massif*, ou un *arbre seul*.

Un *bois* est composé d'arbres & de taillis qui couvrent un espace considérable. Un *bocage* n'a que des arbres sans taillis ; un *massif* ne differe d'un bois ou d'un bocage que par l'étendue ; s'il est fermé, on l'appelle quelquefois *bosquet* ; s'il est

ouvert, c'est un *grouppe d'arbres* : mais tous les deux sont également massifs, quelle que soit leur forme & leur situation (1).

―――――――――

(1) Toute cette division des *bois* est si particuliere à l'auteur, qu'il n'est guere possible de trouver dans notre langue, des mots qui répondent parfaitement à ceux de *clump*, de *grove* & de *thicket*, que j'ai rendu par *massif*, *bocage* & *bosquet*, parce que j'aime mieux employer des mots déja connus, quoiqu'ils s'éloignent un peu des acceptions ordinaires.

Nous entendons ordinairement par *massif*, un bouquet de bois bien taillé, bien élagué, & dont les extrêmités supérieures présentent souvent une surface uniforme. *Massif*, dans un parterre, signifie encore des bandes de gazon, roulées & entourées de sable. Un *clump* est donc plutôt un grand *bouquet de bois* naturel & respecté par les ciseaux, qu'un *massif*; mais ce dernier mot est plus court, raison décisive pour l'adopter, en déterminant exactement sa signification.

Un *bosquet* (*thicket*) nous rappelle l'idée d'un petit bois destiné à l'embellissement de nos jardins, & dont l'intérieur présente ordinairement une salle réguliere, ornée de fontaines, de gason & de sieges. On voit qu'il ne signifie ici qu'un *massif ouvert*, c'est-à-dire, une masse d'arbres avec des ouvertures ou *clarieres*.

Un *bocage* (*grove*) est une touffe ou bouquet de bois non cultivé & assez épais, planté dans la campagne pour se mettre à l'ombre. La définition que l'auteur donne ici

XVII.

De la surface d'un bois distingué par sa grandeur.

Un des plus beaux objets de la nature est la *surface d'un bois vaste & épais*, commandé par une hauteur, ou vu d'en bas suspendu sur le penchant d'une colline : celui-ci, sur-tout, est un objet très-intéressant. Sa situation élevée lui donne un air de grandeur. Il est ordinairement terminé par l'horison ; & s'il étoit privé d'aussi brillantes limites, si le sommet de la colline étoit plus élevé (à moins que quelque effet particulier ne caractérisât ce sommet), il perdroit beaucoup de sa magnificence, & seroit inférieur à un bois qui couvriroit une colline moins élevée depuis le pied jusqu'au sommet, car un espace entierement rempli est rarement petit : mais un bois commandé par une éminence, n'est ordinairement qu'une partie de la scene inférieure, & les objets qui l'environnent sont sou-

d'un bocage, a cela de particulier, qu'elle exclut le mélange d'un taillis.

Il est important d'avoir bien présentes toutes les définitions du chapitre XVI, si l'on veut bien entendre la section des bois, & même tout ce traité.

D

vent peu proportionnés à son étendue. Ainsi on doit le continuer jusqu'à ce qu'il se dérobe à la vue, ou qu'il se perde dans l'horison; mais alors les variétés de sa surface deviennent confuses à mesure qu'il s'éloigne, pendant que celles d'un bois suspendu sont toutes distinctes, que ses parties les plus éloignées frappent l'œil sans confusion, & qu'il n'y en a aucune qui paroisse à une trop grande distance, quoique le tout soit fort étendu.

Les variétés de la surface sont essentielles à sa beauté. Un feuillage de niveau bien taillé & bien aligné, n'est ni agréable, ni naturel. Les différentes grandeurs des arbres diminuent réellement cette uniformité, & leurs ombres encore davantage, quoiqu'en apparence. Ces ombres sont autant de différentes teintes, qui formant des ondulations autour de la surface, sont le plus grand de ses embellissemens. On est le maître de rendre l'effet de ces teintes plus vif & plus sûr par un judicieux mélange des nuances du verd. On peut y ajouter en même tems beaucoup de variété par des arbres différemment grouppés, & différemment contrastés; & soit que la variété porte sur les verdures ou sur les formes, l'exécution en est souvent aisée & rarement impossible. En formant un jeune bois, on peut y réussir par

faitement. Dans les vieux bois, il y a plusieurs endroits qui peuvent être éclaircis ou renforcés, & c'est là que les différences caractéristiques doivent déterminer ce qu'il faut planter ou arracher ; elles indiqueront souvent du moins ce qui doit être ôté comme défaut, & deux ou trois arbres de moins produiront quelquefois cet effet. Le nombre des belles formes, & des masses agréables qui peuvent décorer une surface, est si grand, que lorsqu'un lieu ne peut en recevoir une, il s'en présente sur le champ une autre. Et comme rien de délicat & de fini n'est ici nécessaire, & qu'on n'y desire point une minutieuse exactitude, de petits obstacles ne sauroient nuire à de grands effets.

Il ne faut pas cependant que les contrastes des masses & des grouppes soient trop forts, lorsque *la grandeur* est le caractere d'un bois ; car l'unité est essentielle à la grandeur. Ainsi lorsque deux grouppes directement opposés, sont placés l'un à côté de l'autre, le bois cesse d'être un seul objet ; ce n'est plus qu'un assemblage confus de plusieurs plantations séparées ; au lieu que si les graduations sont bien observées, des formes & des couleurs totalement différentes peuvent se réunir sur la même surface, & occuper chacune un espace considérable. Un arbre seul, ou un petit nombre d'ar-

D ij

bres réunis au milieu d'un bois d'une grande étendue, est un défaut choquant, soit pour la grandeur, soit pour la couleur. Les grouppes & les masses doivent être considérables pour produire quelque variété sensible.

Cependant des arbres seuls au milieu d'un bois, quoique rarement utiles pour diversifier une surface, méritent comme individus une attention particuliere, & sont importans pour la grandeur du tout. La surface d'un bosquet composé d'arbrisseaux, quelque étendue qu'elle soit, n'imprime pas les mêmes idées de magnificence qu'un bois suspendu; quoiqu'à la premiere vue, la différence ne soit pas toujours bien sensible. Ce dernier exige qu'on réunisse diverses circonstances pour se faire une idée de l'élevation où ce vaste feuillage a été porté, de la grosseur des troncs, & de l'étendue des branches : ce sont toutes ces différentes idées de grandeur réunies qui donnent de la majesté à cet objet de perspective, lequel sans le secours de l'imagination, représenteroit également la surface d'un bois, & celle d'un bosquet : un petit nombre de grands arbres que l'œil apperçoive aisément, point élevés au-dessus des autres, mais distingués par une légere séparation, éclaircit sur le champ le doute : ce sont des objets nobles par eux-mêmes,

qui conviennent à leur position, & servent à faire juger des autres. D'après le même principe, les arbres qui n'ont que peu de branches & de feuilles, ceux dont les branches tendent en haut, & ceux dont les têtes s'élevent en cônes élancés, ont plus de légereté que de majesté, & sont déplacés dans un bois dont la grandeur est la qualité dominante. Les arbres au contraire, dont les branches tendent directement en bas, ont un volume parfaitement analogue à leur situation, quoiqu'ils y perdent en même tems leur beauté particuliere.

Ces ornemens sont des graces naturelles qui s'allient très-bien avec la grandeur. Ce sont des ombres qui jouent sur une belle surface, y jettent de la variété, & animent cette uniformité, qui lorsqu'elle domine, réduit tout le mérite d'un des plus magnifiques objets de la nature, à celui d'un pur espace. Ainsi remplir cet espace de beaux objets ; charmer l'œil après qu'il a été frappé ; fixer l'attention où l'on a voulu qu'elle se portât ; changer la surprise en admiration : ce sont des projets dignes des plus grands maîtres, & dont l'exécution devient la source de mille embellissemens caractérisés par la richesse & la magnificence.

XVIII.

De la surface d'un bois pittoresque, & d'un bois clair.

Lorsque dans une situation pittoresque, un terrein coupé fort inégalement est couvert d'un bois, il peut être avantageux de marquer les inégalités du terrein sur la surface de ce bois. *La rudesse*, & non la grandeur est ici le caractere dominant. Que les objets dont vous ferez choix, soient directement contraires à ceux qui produisent l'unité ; prodiguez les forts contrastes, & même les oppositions; le but doit être ici de désunir plutôt que de joindre : qu'un creux profond soit coloré par des arbres d'un verd foncé ; que sur une hauteur escarpée se présente un amphithéatre d'arbres extrêmement élevés ; qu'une saillie tranchante soit bien marquée par une suite d'objets de figure conique. Les sapins sont ici d'un grand usage par leur forme, leur couleur & leur singularité.

Un grand bois fort clair, situé sur un penchant élevé, & vu d'enbas, est rarement agréable. Ces arbres trop éloignés les uns des autres sont rapprochés par la perspective. Ils perdent la beauté d'un bois clair, & sont défectueux comme bois épais.

La maniere la plus naturelle d'y remédier est d'en planter un plus grand nombre. Mais un bois clair vu de dessus une éminence est souvent un point de perspective qui a beaucoup de piquant & d'élégance. Il est plein d'objets, & chaque arbre séparé brille de sa propre beauté. Pour augmenter cette vigueur qui est le mérite particulier d'un bois clair, les arbres devroient être fortement distingués par leurs couleurs & leurs formes; & ceux qui par leur légereté ont été proscrits d'un bois épais, jouent ici le plus beau rôle. Les différences de grandeur sont encore une autre source de variété: chaque arbre doit être considéré comme un objet distinct, excepté lorsqu'il n'y en a qu'un petit nombre de grouppés ensemble. Dans ce cas les différences doivent être nulles: mais alors les grouppes eux-mêmes considérés comme arbres isolés n'en seront que plus fortement contrastés. Un taillis formera leur laison sans nuire à leur variété.

XIX.

De la ligne extérieure d'un bois.

QUOIQUE la surface d'un bois, lorsqu'il est dominé, mérite toutes les attentions que je viens d'indiquer;

cependant *sa ligne extérieure*(1) attire plus fréquemment nos regards; elle est plus en notre pouvoir; elle a quelquefois de la grandeur, & peut toujours être belle. La premiere chose qu'elle exige est l'irrégularité. Un mêlange de bois & de taillis qui forme une longue ligne droite, n'est jamais naturel; & une suite d'ondulations extrêmement adoucies, dont chacune seroit une portion d'un grand ou d'un petit cercle, & qui composeroient toutes ensemble une ligne serpentant régulierement, seroit encore pire, s'il étoit possible. Cette ligne se réduiroit à un certain nombre de régularités mêlées confusément, & également éloignées des beautés de l'art & de la nature. La vraie beauté des contours extérieurs d'un bois, consiste beaucoup plus dans de brusques inégalités que dans des enfoncemens adoucis; dans les angles que dans les arrondissemens; dans la variété, que dans des suites uniformes.

La ligne extérieure d'un bois est une ligne continue : ainsi de petites variétés ne suffisent pas pour

(1) *Outline.* Le bord latéral, les contours extérieurs qui de loin se peignent dans notre œil comme une ligne fortement tracée. Cette espece de zone est la seule chose que nous appercevions d'un bois en rase campagne.

la sauver de l'insipidité, cette éternelle compagne de l'uniformité : un enfoncement profond, une saillie hardie ont plus d'effet que vingt petites irrégularités : la ligne est divisée, sans que l'unité en ait reçu aucune atteinte ; la continuité du bois subsiste toujours ; son étendue même est augmentée, la forme seule a été altérée. L'œil qui se précipite vers l'extrémité de tout ce qui est uniforme, se plaît à tracer une ligne variée à travers cet enchaînement d'obstacles ; il se plaît à se reposer de distance en distance, & à prolonger sa marche. Cependant malgré ces observations, il ne faut pas trop multiplier les parties, lorsqu'elles seroient trop petites pour être intéressantes, & assez nombreuses pour produire de la confusion. On se contentera d'un petit nombre de grandes divisions bien distinguées dans leurs formes, leurs directions & leurs situations. Chacune de ces divisions peut ensuite être décorée de variétés subordonnées. La seule différence de grandeur dans les arbres produira des irrégularités, qui suffiront en beaucoup de circonstances.

Toutes les variétés des contours d'un bois se réduisent à des *saillies* & à des *enfoncemens*. La largeur n'est pas si nécessaire dans l'un & l'autre genre, que la longueur l'est pour les saillies, & la profon-

deur pour les enfoncemens. Terminez une saillie par un angle aigu, & diminuez un enfoncement jusqu'à ce qu'il ne forme qu'un point; ces inégalités auront plus de force qu'une dentelure peu profonde, & un avancement peu sensible, quelque largeur que vous leur donniez d'ailleurs. Ce sont là les plus grands écartemens par lesquels on puisse rompre la ligne continue; & leur effet est d'aggrandir le bois lui-même, qui paroît s'allonger depuis le point le plus avancé, & reculer jusqu'au-delà du point le plus enfoncé. L'étendue d'un grand bois sur une plaine qui n'est point dominée, ne paroît jamais si bien que par un enfoncement profond, sur-tout si cet enfoncement forme des replis qui en cachent l'extrémité, & donnent carriere à l'imagination. D'un autre côté la pauvreté d'un bois peu profond peut disparoître jusqu'à un certain point par quelques arbres jettés en avant, ou quelques grouppes répandus ç'a & là, lesquels paroîtront réunis au bois, & en être des appendices. Un bois plus vaste, mais avec une ligne extérieure plus réguliere (à moins qu'il ne fût dominé) ne paroîtroit pas si considérable.

L'entrée dans le bois semble avoir été taillée exprès, si les points opposés se répondent exactement; & cet effet trop sensible de l'art en dimi-

nue le mérite : mais fi vous avancez un point, & reculez l'autre, ce feul changement de fituation empêche que l'art ne paroiffe. Les autres points qui diftinguent les grandes parties, doivent être en général marqués fortement ; une inflexion courte a plus de vivacité qu'un circuit ennuyeux ; & une ligne coupée par des angles a une force & une précifion, dont une ligne à ondulations eft toujours privée. Il eft vrai que les angles doivent ordinairement être un peu adoucis : la rondeur de l'arbre ou de l'arbriffeau qui les forme, fuffit quelquefois pour cet effet ; mais il faut être attentif à ne pas paffer le but. Trois ou quatre grandes parties ainfi vigoureufement diftinguées rompront un très-long contour. On peut fouvent introduire un plus grand nombre de divifions, mais rarement font-elles de premiere néceffité ; & lorfque deux bois en oppofition forment les côtés d'un échappé de vue fort étroit, ni l'un ni l'autre ne peut être auffi varié que s'il étoit feul. S'ils font très-différents, le contrafte fupplée ce qui manque à chacun, & l'intervalle offre beaucoup de variété. La forme de cet intervalle eft auffi importante que toutes les autres : les lignes extérieures des deux bois oppofés auront en vain leurs beautés particulieres, fi l'efpace qu'elles leur laiffent entr'elles ne forme pas

une ouverture agréable, toute la perspective perd beaucoup de son agrément; or cette ouverture n'est jamais agréable, lorsque les côtés se correspondent trop parfaitement. Soit que leurs formes soient exactement semblables, ou exactement opposées l'une à l'autre, elles paroissent également artificielles.

Chaque variété de la ligne extérieure, dont j'ai parlé, peut être tracée par un seul *taillis*; mais il est possible de produire les mêmes effets avec plus de facilité, & d'ajouter beaucoup à leur beauté, par quelques arbres avancés qui tiennent ou paroissent tenir au bois assez pour faire partie de sa figure. Lors même qu'on ne les a pas destinés à cet objet, des arbres détachés sont des objets si agréables, si distincts, si élégans, lorsqu'ils sont comparés avec le bois qui les environne, qu'en bordant ses contours en quelques endroits, & les divisant dans quelques autres, ils lui donnent des graces naturelles, dont il seroit privé sans ce secours. Ces arbres ont encore un autre effet, lorsqu'ils croisent l'entrée d'un bois, ou qu'ils sont placés au-devant d'un de ses enfoncemens: on les voit alors dans le jour le plus favorable, à cause de l'espace qui est derriere eux, & entre leurs tiges; & le bois en est extrêmement embelli. Un autre

agrément, quoiqu'inférieur, qu'on peut créer dans le même genre, c'est de distinguer fortement les tiges de quelques arbres dans le bois même, & de tenir le bosquet au-dessous. Si ce projet n'est pas d'une exécution facile, on peut garnir le bois extérieur d'arbres & d'arbrisseaux dont la grosseur aille en diminuant du milieu aux extrémités, ou bien l'on aura le choix entre ceux qui s'élevent en cône étroit ; ceux dont les branches tendent en haut ; ceux dont la base est très-petite en proportion de leur hauteur, ou ceux enfin qui n'ont que peu de branches & de feuilles. Dans la scene étroite & resserrée d'un jardin, qui n'a pas assez d'espace pour l'effet qui résulte des arbres détachés, la ligne extérieure sera lourde, si l'on néglige ces petites attentions.

XX.

De la surface & de la ligne extérieure d'un bocage.

Le caractere dominant d'un bois est la grandeur en général : ainsi la principale attention qu'il exige est d'en prévenir l'excès ; de diversifier l'uniformité de son étendue ; de diminuer la pesanteur de sa masse, & de mêler les graces avec la majesté :

Mais le caractere d'un *bocage* (1) est l'agrément. De jolis arbres font d'agréables objets, & c'est un bocage qui les rassemble : là, chaque arbre en particulier conserve une grande partie de l'élégance qui lui est propre, & l'autre est sacrifiée à la beauté de l'ensemble. Ainsi dans un bocage qui est susceptible d'une variété infinie dans la disposition des arbres, les différences des formes & des verdures sont rarement bien importantes ; & quelquefois même elles sont nuisibles. De forts contrastes désunissent les arbres qui sont déja assez écartés, & ne sont point liés par un taillis : ils ne forment plus un même tout, & deviennent des arbres isolés. Un bocage épais n'est pourtant pas exposé à cet inconvénient, & certaines situations peuvent donner du relief à différentes formes & différents verds, relativement à leurs effets sur la *surface* du bocage ; mais rarement ces différences sont-elles de quelque importance sur la ligne extérieure. L'œil qui plonge dans la profondeur du bocage, néglige toutes les petites différences du dehors ; les variétés même que présente la *figure* des contours, n'attirent pas toujours son attention : car elles ne sont pas à beau-

(1) Il faut se rappeller ici les définitions du chapitre XVI. page 48, avec la note du traducteur.

coup près aussi sensibles que dans un bosquet, & on ne les apperçoit que difficilement, si elles ne sont fortement exprimées.

XXI.

De l'intérieur d'un bocage. Description d'un bocage à Claremont

Mais la surface & la ligne extérieure ne doivent pas seules fixer ici notre attention. Quoiqu'un bocage soit beau en tant qu'objet de perspective, il est encore délicieux comme lieu de promenade ou de repos. Le choix & la disposition des arbres pour les effets intérieurs, doivent donc entrer principalement en considération. L'irrégularité toute seule n'y sauroit plaire. La parfaite symmétrie seroit encore à préférer au cahos, & il vaut mieux que l'art se montre, que s'il n'y en avoit point du tout. Des arbres plantés régulierement, ne sont pas absolument privés de beauté : mais cette beauté donne peu de plaisir, parce que nous savons que ces mêmes arbres pourroient être disposés d'une maniere beaucoup plus belle, & plus agréable. Cependant une disposition telle qu'il n'y eût que les lignes de rompues, sans que les distances fussent variées, est la moins naturelle ; nous ne trou-

vons point à la vérité de lignes droites ou continues dans une forêt, mais les haies que nous voyons si fréquemment dans les champs nous y ont accoutumés : au lieu que nul terrein ni sauvage, ni cultivé, ne nous offre jamais des arbres plantés à une égale distance : cette régularité est l'ouvrage de l'art seul. Les distances doivent donc ici varier prodigieusement. Les arbres seront rassemblés en grouppes, ou seront plantés sur des lignes variées & irrégulieres, qui décriront diverses figures. Leurs intervalles seront contrastés, tant dans les formes que dans les dimensions. Il y aura dans quelques endroits de grands espaces entierement découverts : dans d'autres, les arbres seront si rapprochés, qu'à peine laisseront-ils un passage entr'eux ; & dans d'autres, ils seront aussi éloignés qu'ils peuvent l'être, en formant un même grouppe. C'est dans les formes & les variétés de ces grouppes, de ces lignes & de ces espaces vuides, que consiste principalement la beauté intérieure d'un bocage.

Claremont (1) en offre une preuve bien sensible. Une promenade qui conduit à une simple cabane est son plus bel ornement ; cependant cette promenade est privée de plusieurs avantages naturels,

(1) Près d'Esher dans le Surrey.

sans exceller dans aucun; elle ne domine aucune perspective; elle n'a pour piece d'eau qu'un fort petit étang; c'est de ces seules inégalités qu'elle tire toute sa beauté. Ce bocage présente une courbe fort adoucie, sur le côté d'une colline, & le long d'un bois qui s'éleve audessus; de grands enfoncemens le divisent en plusieurs grouppes suspendus sur le penchant de la colline, & dont aucun ne descend jusqu'en bas, quoique plusieurs en approchent. Ces enfoncemens sont si profonds, qu'ils forment de grandes ouvertures au milieu du bocage, & pénetrent presque jusqu'au bois; mais les grouppes qui semblent suspendus au bois à distances égales, & les lignes formées par des espaces vuides, lesquels regnent constamment sur tout le sommet, quoiqu'un peu trop rapprochées quelquefois, conservent la continuité du bocage, & la connexion entre ses parties. Un grouppe même qui, près d'une des extrêmités, en est entiérement détaché, est encore d'un caractere assez semblable au reste, pour qu'on puisse l'y rapporter. Chacun de ces grouppes est composé de plusieurs autres beaucoup plus rapprochés, & plus ou moins considérables, étant composés, les uns de deux, les autres de quatre ou cinq arbres, & quelquefois d'un plus grand nombre. Une ligne ondulée & irréguliere, qui naît

de quelques petits grouppes, se perd dans les grouppes suivans, & quelques arbres sont dispersés çà & là, assez éloignés les uns des autres. Les intervalles sont autant de percés, qui deviennent plus larges en s'enfonçant, & différent en étendue, en figure & en direction. Mais tous ces grouppes, toutes ces lignes, & tous ces intervalles, sont réunis en différens massifs, dont chacun est en même tems dépendant & isolé, varié & uniforme. Tout le bocage est un séjour charmant, où l'on peut s'arrêter long-tems avec plaisir, ou se promener avec un amusement continuel.

Le bocage d'Esher (1) est l'ouvrage de l'excellente main qui a planté Claremont : mais la nécessité de lier les jeunes plans à de grands arbres qui s'y trouvoient déja, lui a beaucoup ôté de sa variété. Les grouppes sont petits & peu nombreux, parce que le terrein n'a que fort peu d'étendue; & comme il ne s'y est pas trouvé de lieux propres à former des percés bien suivis, les espaces vuides qui sont dans le bocage, s'étendent de tous côtés indifféremment. Les grandes différences de distance entre les arbres, en sont donc les principales variétés, mais le bocage serpente le long des bords d'une large riviere, sur les côtés & au pied d'une

(1) Esher touche Claremont.

élévation rapide, dont la partie supérieure est couverte de bois; d'un côté il touche le bois, d'un autre il s'en éloigne, & ailleurs il croise un enfoncement très-hardi qui pénetre fort avant dans un bosquet. Les arbres s'étendent quelquefois jusque sur la plaine, qui est au pied de la colline, quelquefois ils laissent un espace ouvert du côté de la riviere, & quelquefois ils couronnent le sommet d'une large colline, & forment un amphithéatre, ou sont suspendus sur une pente douce. Ces variétés, dans la situation, compensent de reste le défaut de variété dans la disposition des arbres, & cet heureux concours de circonstances

> Qui forme pour Pelham (1) ce paisible bocage
> De Kent, de la nature ingénieux ouvrage.

tend cette petite solitude plus agréable que celle de Claremont; mais quoiqu'on ait très-bien fait de conserver les arbres déja venus, & de ne pas sacrifier des beautés présentes à de plus grandes beau-

(1) Vers d'un épître de Pope à M. Kent, habile dans l'architecture & la peinture, & sur-tout fameux par les changemens qu'il a faits dans l'art des jardins. Esher, maison de campagne du premier ministre Pelham fut son coup d'essai. Les jardins d'Esher se trouvent dans le théatre de la grande Bretagne, *in-folio*. Ils étoient dans le goût de le Nôtre, ainsi que tous les autres jardins d'Angleterre.

tés dont on n'auroit joui que tard, cette précaution a donné des entraves à l'art; & le bocage de Claremont, confidéré comme une plantation en général, eft pour la délicateffe du goût, & la fertilité de l'invention, fupérieur à celui d'Esher.

Tous les deux font des premiers effais de l'art moderne de créer des jardins : & peut-être eft-ce par le defir immodéré d'en voir l'effet, que les arbres y ont été plantés trop près les uns des autres. Quoique ces arbres foient loin encore d'être parvenus à leur grandeur naturelle, ils commencent à fe dépouiller, & les bocages ont beaucoup perdu de leur beauté. On réfiftera donc déformais, guidé par l'expérience, à la tentation de planter pour jouir promptement. Cependant fi l'on n'avoit pas la patience d'attendre, il eft poffible de jouir du préfent fans fe priver de l'avenir, en donnant au bocage une difpofition telle qu'elle ne puiffe manquer de produire un bel effet, lorfque les arbres feront grands,& en mêlant dans les intervalles des arbres de paffage qui feront un joli point de vue pendant qu'ils feront petits, & qu'on arrachera enfuite avant qu'ils puiffent nuire aux autres.

La variété dans la difpofition, produit celle des jours & des ombres d'un bocage; variété qui peut être augmentée par le choix des arbres. Quelques-

uns sont impénétrables aux rayons du soleil les plus perçans ; d'autres laissent passer de loin en loin, un rayon au travers de la masse énorme de leur feuillage ; d'autres enfin qui n'ont que peu de branches & de feuilles, ne marquent la terre que de légeres ombres. Chaque degré de lumiere & d'ombre, depuis l'éclat le plus vif jusqu'a l'obscurité, peut être ingénieusement ménagé, tant par le nombre, que par la contexture des arbres. Les seules différences de grandeurs ont leurs effets relatifs. L'espace est petit & resserré sous les arbres, dont les branches descendent fort bas & s'étendent au loin ; il est vaste & libre sous ceux qui forment un berceau élevé : & les fréquens passages des uns aux autres sont très-agréables.

Ce ne sont pas là toutes les variétés dont l'intérieur d'un bocage est susceptible ; par exemple, les arbres dont les branches touchent presque à terre, & propres à former des bosquets, ne sauroient subsister dans des plantations ouvertes : mais quoique cette exclusion fasse disparoître quelques différences caractéristiques, d'autres variétés moins considérables prennent leur place : la liberté d'errer dans tous les détours du bocage, met tour à tour chaque arbre sous les yeux, & permet d'observer outes les différences de feuillage ; celui qui offre

le plus de légéreté & d'élégance est le plus agréable; il ne faut pourtant pas en faire un point capital, parce que quelques ornemens de moins ne sont pas nécessairement un défaut.

XXII.

Des formes des massifs.

On a déja observé que les *massifs*(1) ne different que par l'étendue, d'un bois s'ils sont fermés, & d'un bocage s'ils sont ouverts. Ce sont de petits bois & de petits bocages (2) dirigés par les mêmes principes que les plus grands, d'après les dimensions qu'on leur a fixées. Mais outre les propriétés qui leur sont communes avec les bois ou les bocages, ils en ont de particulieres qui méritent d'être examinées.

Les massifs sont isolés ou dépendans. Lorsqu'ils sont isolés, on n'examine leur beauté que comme objets particuliers; lorsqu'ils sont dépendans, les beautés de leurs parties doivent être sacrifiées à l'effet du tout, qui est ce qui mérite le plus de considération.

(1) *Clumps* ou bouquets de bois.
(2) C'est une définition qu'il est important de ne pas perdre de vue. Voyez la note du chap. XVI, pag. 48.

Le plus petit massif doit être de deux arbres au moins ; & le meilleur effet qu'ils puissent avoir, est que leurs têtes unies paroissent ne former qu'un seul gros arbre : ainsi deux arbres d'espece différente, ou bien sept ou huit arbres dont les formes ne s'unissent pas aisément, feront difficilement un beau grouppe, sur-tout s'ils tendent vers la forme circulaire. De pareils massifs, composés de sapins, quoique très-communs, sont rarement agréables ; ils ne font jamais un seul tout, & leurs cimes sont toujours mêlées confusément : on peut cependant éviter la confusion, en les disposant par files, & non par grouppes circulaires; un massif d'arbres de cette espece étant beaucoup plus agréable, lorsqu'il s'étend en longueur qu'en largeur.

Trois arbres réunis forment une ligne droite ou un triangle. Pour cacher la régularité, il faut extrêmement varier les distances. On parviendra au même but, en variant les formes, & sur-tout les grandeurs. Lorsqu'une ligne droite est formée par deux arbres presque semblables, & un troisieme un peu plus petit, à peine peut-on discerner s'ils se trouvent dans la même direction.

Si des arbres plus petits, placés aux extrêmités, peuvent masquer la plus parfaite régularité, on doit en faire usage dans d'autres circonstances ; la

variété dans la grandeur, est celle qui convient particuliérement aux massifs. Lorsque l'ouvrage de l'art est trop sensible dans les objets de la nature, il devient fastidieux. Or les massifs sont des objets si marqués, si propres à faire naître le soupçon qu'ils ont été disposés de telle maniere pour produire tel effet particulier, que pour empêcher l'attention de se porter sur l'art ; l'irrégularité dans la composition est ici plus importante que dans un bois ou un bocage ; d'ailleurs un massif étant moins étendu, ne peut être susceptible d'autant de variété dans les contours : des grandeurs variées sont plus remarquables dans un petit espace ; & de nombreuses gradations peuvent souvent dessiner les plus belles formes.

L'étendue & la ligne extérieure d'un bois ou d'un bocage, s'attirent beaucoup plus d'attention que les extrêmités ; mais dans les massifs, celles-ci sont de la plus grande importance : elles déterminent la forme de l'ensemble, & toutes les deux s'apperçoivent en même tems. Il faut donc s'attacher particuliérement à les rendre agréables & à les diversifier. La facilité avec laquelle on peut les comparer, ne permet pas qu'elles se ressemblent : car la plus petite apparence d'égalité réveille l'idée de l'art. Ainsi un massif dont la largeur est égale

la longueur, paroît moins l'ouvrage de la nature, que celui où la longueur l'emporte de beaucoup. Une autre particularité des massifs, est la facilité avec laquelle ils admettent le mélange des arbres & des arbrisseaux, d'un bois & d'un bocage, enfin de toutes les manieres de varier une plantation. Quoique de telles compositions soient les plus belles de toutes, elles conviennent pourtant mieux dans des massifs serrés, que dans ceux dont les parties s'écartent davantage les unes des autres. Elles sont plus agréables quand elles ne forment qu'une masse. Si les passages des arbres les plus élevés aux plus petits, des bosquets aux plantations ouvertes, sont fréquens & subits, ce désordre convient beaucoup mieux aux scenes sauvages, qu'à celles dont le caractere est l'élégance.

XXIII.

Des usages & des situations des massifs isolés.

Il y a un grand nombre de situations qui permettent ou qui demandent des massifs isolés. On doit les employer souvent comme objets beaux par eux-mêmes, & quelquefois ils sont nécessaires pour rompre l'étendue trop vaste d'une piece de gason, ou d'une ligne trop uniforme, soit d'un terrein,

soit d'une plantation ; mais dans toutes les occasions, l'art cherche à se montrer, & la seule irrégularité de figure, ne suffit pas pour le couvrir. Quoique les élévations présentent les massifs sous le jour le plus avantageux, une éminence qui paroîtroit clairement n'avoir été créée que pour être couronnée d'un massif, deviendroit fastidieuse, tant l'art s'y montreroit à découvert. On plantera donc sur les côtés quelques arbres, pour faire illusion. On peut employer le même expédient à l'égard des massifs placés sur le sommet d'une colline, afin d'en diminuer l'uniformité : l'effet en paroîtra plus naturel encore, si les grouppes s'étendent en partie sur le penchant. L'objection déja faite au sujet de plusieurs grouppes répandus sur le sommet, tient au même principe. Dans un seul massif, l'artifice est moins apperçu : s'il est ouvert, il ne peut avoir de situation plus avantageuse que sur le bord d'une colline escarpée, ou sur un terrein qui s'avance dans un lac ou dans une riviere. Il est alors embelli par sa position, & animé par la grande surface que présentent autour de lui le ciel & les eaux. De tels avantages peuvent balancer de petits défauts d'arrangement ; mais ils sont perdus si l'on place d'autres massifs auprès de celui-ci : l'art reparoît encore, & cet ensemble n'est plus qu'une chose désagréable.

XXIV.
Des massifs qui se rapportent l'un à l'autre.

Quoique plusieurs massifs, lorsque chacun d'eux est un objet indépendant, paroissent rarement naturels, on peut en admettre un certain nombre dans la même perspective, sans que l'art y paroisse en aucune maniere, s'ils se rapportent les uns aux autres ; c'est-à-dire que, si en se succédant, ils diversifient la ligne extérieure du bois, s'ils forment entr'eux de belles clarieres, s'ils contribuent tous ensemble à donner à une vaste pelouse la forme la plus agréable, on n'examine alors que *l'effet*, & non la maniere dont il est produit. Mais il faut aussi que tout le reste contribue à l'embellissement de la scene; & dans cette vue, ce qui mérite la plus grande attention, c'est la figure des espaces vuides ou clarieres, des tapis verds & des bois. Les plus beaux massifs qui ne présentent pas de grandes lignes, sont désagréables : leurs liaisons, leurs contrastes sont de plus grande importance que leurs formes.

Une suite de massifs, dont les intervalles sont terminés par d'autres massifs, a l'air d'un bois ou d'un bocage ; & quelquefois la ressemblance a un avantage sur la réalité : c'est que dans différens points de vue, les massifs ne conservent plus les

mêmes rapports, d'où il naît une variété de formes qu'un bois ou un bocage, quelque diversifiés qu'ils fussent, ne sauroient présenter. Ces formes ne peuvent pas toujours être également agréables, & peut-être même trop d'efforts & de soins pour les rendre belles, empêcheroient qu'elles ne le fussent; c'est un effet souvent dû à un heureux hasard. Examinez cependant l'effet de vos massifs de chaque point de vue principal, pour juger s'il n'est pas nécessaire d'y faire, ou un enfoncement, ou une saillie, ou quelqu'autre changement dans la ligne extérieure.

Cependant, malgré tous les avantages attachés à cette espece de plantation, il faut souvent l'exclure, lorsqu'elle est commandée par une éminence voisine. Des massifs vus d'en haut, perdent quelques-unes de leurs principales beautés; & lorsqu'ils sont nombreux, ils décelent l'art dont on les soupçonne toujours. Ils ne présentent plus la surface d'un bois; & tous les effets résultans de leurs rapports sont entièrement perdus. Il est difficile qu'il y ait de la grandeur dans un point de vue trop fourni de massifs: ainsi à moins qu'ils ne soient assez distincts pour former comme autant d'objets isolés, ou assez rapprochés les uns des autres pour ne former qu'une seule masse, ils embelliront rarement une perspective.

XXV.

Des arbres isolés.

Les situations qui conviennent aux arbres isolés, sont ordinairement les mêmes que celles des massifs. Elles seront souvent déterminées par la seule considération de la proportion entre l'objet & le lieu qu'il doit occuper; & si l'effet desiré peut être produit par un seul arbre, il plaît par la simplicité du moyen. Quelquefois on lui donnera la préférence uniquement pour la variété; & on peut en faire usage pour marquer un point dans une perspective, où deux ou trois points sont déja distingués par des massifs. Il arrive même très-souvent qu'on met un arbre à la place des massifs; il peut être un objet isolé, rompre la continuité d'une ligne, ou décorer un grand espace: il n'y a qu'un seul effet résultant des massifs, que des arbres isolés ne puissent produire jusqu'à un certain degré; c'est que, quelque nombreux qu'ils soient, ils ne s'uniront jamais en grandes masses, & qu'il faut observer de les tenir à de plus grandes distances. Répandus autour d'un grand tapis-verd, ils lui donnent une forme agréable; & pour cet effet, il faut que chaque arbre soit placé, relativement aux autres, de la

maniere la plus avantageuse : ils peuvent avoir différentes directions, & former tous ensemble des desseins très-agréables : on peut aussi ménager de petites clairetes au milieu de plusieurs arbres un peu plus écartés que les autres; ce qui jettera sur ce point de vue beaucoup de beauté & de variété. Les lignes qu'ils tracent sont plus foibles que celles que décrivent de plus grandes plantations; mais aussi leurs formes leur sont propres, l'on n'y sent point l'art & le travail; & toute disposition, pourvu qu'elle soit irréguliere, y paroît naturelle.

Ce qu'il faut d'abord observer dans les arbres isolés, c'est leur situation, parce que c'est de la différence de leurs distances, qu'ils tirent leur principale variété. Quant au choix de leur forme, c'est d'après leurs especes qu'il faut se décider : ce qui les rend toujours intéressans, c'est la grandeur & la beauté du feuillage; quelquefois la seule grosseur, & de tems en tems quelque singularité. Leur situation déterminera souvent l'espece dont il faut faire usage. S'ils sont placés au-devant d'un bois dont l'alignement soit trop uniforme, uniquement pour le diversifier, ils seront ordinairement semblables aux arbres de ce bois. Sans cette précaution, il n'y auroit aucune liaison, & ils ne produiroient aucun changement sur la ligne extérieure; mais

s'ils ont été placés comme objets isolés, il faut qu'ils soient parfaitement distingués, par leur forme & leur verdure, des plantations qu'ils environnent. Ce choix, après tout, se borne très-souvent aux arbres qui sont sur le lieu, sur-tout lorsque la perspective est fort étendue. De jeunes massifs, dès le premier jour qu'ils ont été plantés, ont un effet sensible, qui devient bientôt très-considérable; mais un jeune arbre isolé est comme nul pendant plusieurs années : il vaut donc quelquefois mieux conserver un arbre déja venu, quoiqu'il n'ait pas précisément toutes les qualités requises, que d'en planter un autre à sa place, qui pourroit devenir un objet plus beau ou mieux situé, mais dont on ne jouiroit que dans un avenir fort éloigné.

DES EAUX.
XXVI.
Des effets des eaux & de leurs différentes especes.

Quand on considere les matériaux que met en œuvre l'art de former des jardins, le terrein & les bois se présentent d'abord, & les eaux viennent ensuite. Quoique les eaux ne soient pas d'une nécessité indispensable dans une belle composition, cependant elles s'offrent si souvent, & jettent tant d'éclat dans une scene, qu'on regrette toujours qu'elles manquent : on ne peut supposer un terrein fort étendu, & on imagineroit difficilement un petit espace, où elles ne fussent pas un des principaux agrémens. Elles s'accommodent à toutes les situations ; elles sont l'objet le plus intéressant dans un paysage, & la partie la plus délicieuse d'une retraite : elles fixent l'attention dans l'éloignement, invitent à s'approcher, & charment lorsqu'on est près : elles donnent, pour ainsi dire, du coloris à une exposition ouverte : elles animent un ombrage, adoucissent l'horreur d'un désert, & enrichissent le point de vue le plus varié & le plus fourni. Pour

la forme, le style & l'étendue, elles s'égalent aux plus grandes compositions, & descendent jusqu'aux plus petites : en s'étendant majestueusement, elles présentent une grande surface calme & unie, qui sied si bien à la tranquillité d'une scene paisible ; ou se précipitant avec fracas dans leur cours irrégulier, elles ajoutent au brillant & à la vivacité d'une situation gaie, & au merveilleux d'une scene pittoresque. Telle est la variété des caracteres que les eaux peuvent recevoir, qu'il est difficile de former un plan où elles ne puissent entrer, & d'imaginer un effet auquel elles ne donnent plus de force. Un étang, dont les eaux sont profondes & obscures, & couvertes d'un ombrage sombre qu'elles réfléchissent, est un lieu propre à la mélancolie : telle est aussi une riviere qui coule entre des bords affreux, dont le mouvement est aussi lent que sa couleur est terne, & qui n'offre au-dessus de ses eaux mortes & pesantes, qu'un épais nuage que l'art ni les rayons du soleil ne peuvent dissiper. Le doux murmure & le gasouillement à peine sensible d'un ruisseau transparent & peu profond, impose silence, est un des charmes de la solitude, & plonge dans la rêverie. Un courant mû avec plus de vîtesse, qui se joue contre de petits obstacles sur un fond sablonneux & bril-

lant, & fait entendre un petit bruit en roulant parmi des cailloux, répand la gaieté dans tous ses environs. Plus de rapidité & d'agitation nous réveillent & nous animent ; mais si cette rapidité est portée à l'excès, elle jette l'alarme dans nos sens ; le fracas & la rage d'un torrent, sa force, sa violence, son impétuosité inspirent la terreur, cette terreur si étroitement liée avec la sublimité, soit qu'on la regarde comme cause ou comme effet.

En faisant même abstraction de toute idée & de toute sensation mélancolique, ou agréable, ou terrible, & ne considérant simplement les eaux que comme *objet*, il n'y en a point qui soit aussi propre à s'attirer promptement l'attention & à la fixer long-tems ; mais elles peuvent manquer de certaines beautés, dont nous savons qu'elles sont susceptibles : & les marques qui nous servent à distinguer leurs especes, peuvent être confuses. Ce sont deux défauts toujours désagréables. Pour les éviter, il faut bien déterminer les propriétés de chaque espece.

Toute espece d'eau est *courante* ou *stagnante*. Quand elle est stagnante, elle forme un *lac* ou un *étang*, qui ne different que par leur étendue (1).

―――――――――――――――――――――

(1) Il y a encore d'autres différences que celle qu'éta

L'eau courante forme des *rivieres* & des *ruisseaux*, dont toute la différence consiste dans la largeur.

En général, l'eau dans un jardin reçoit de l'art différentes formes. Dans un pays ouvert, celle qu'on pourroit appeller un grand étang, y prend le nom de lac, & doit être figurée comme si elle en avoit l'étendue, sa largeur étant proportionnée aux autres parties du terrein. Quoiqu'une riviere passe quelquefois au travers d'un jardin, on n'en voit qu'une petite partie, & plus fréquemment l'imitation de cette partie est substituée à la réalité (1). Dans l'un & l'autre cas, l'effet ne subsiste plus, si les distinctions caractéristiques, entre un lac & une riviere, ne sont pas scrupuleusement observées.

XXVII.

Les différences entre un lac & une riviere.

Le caractere distinctif d'une eau courante, est de couler en *ligne droite*; & celui d'une eau stagnante,

blit l'auteur; par exemple, l'eau d'un étang se vuide, & non celle d'un lac.

(1) Le chapitre des ponts servira beaucoup à éclaircir ceci.

de se mouvoir en *ligne circulaire* (1) : l'une s'étend en longueur, & l'autre dans tous les sens. Mais il n'est pas nécessaire qu'on apperçoive toute la circonférence d'un lac, ou que la perspective d'une riviere n'offre point de bornes : au contraire, une riviere n'est jamais plus belle que lorsqu'elle se perd dans un bois, ou qu'elle se dérobe à la vue derriere une colline : un lac ne paroît jamais si grand que lorsque ses extrémités sont cachées ; c'est de sa *figure*, & non de ses *limites propres*, qu'il emprunte son caractere. Si les deux bords opposés sont concaves, il semble qu'on ait visé à leur union & à la ligne circulaire ; s'ils sont à peu près paralleles, ils ne paroissent plus à la vérité tendre vers leur réunion, mais ils font naître l'idée de la continuité.

Si l'on donne la forme concave aux deux bords d'une riviere, c'est pécher contre le premier principe ; cependant on tombe souvent dans cette faute, pour vouloir donner trop d'étendue à la surface ; mais lorsque les inégalités hardies d'une riviere

(1) A la rigueur, une eau stagnante n'a point de mouvement ; mais l'auteur n'examine les objets que relativement à la perspective. Il donne le nom d'eau stagnante, non-seulement à celle d'un étang, mais encore à celle d'une riviere qui s'élargit tout-à-coup, & dont le mouvement est devenu presque insensible.

font ainsi transformées en étang peu considérable, on gagne beaucoup moins en largeur réelle qu'on ne perd en longueur par l'imagination; & il est très-certain (quoique cette assertion ait l'air d'un paradoxe) que la riviere paroîtroit plus considérable si son lit étoit plus étroit. Ainsi, lorsqu'un de ses bords est reculé, si l'autre n'avance pas, il faut du moins se garder de rien changer à sa direction, lorsqu'elle n'est pas exactement convexe, car on peut alors ramener la courbure vers la ligne droite. Enfin, il ne faut jamais que le courant s'écarte en même tems de cette ligne droite aux deux rives opposées.

Il y a cependant des cas particuliers, où cette regle paroît souffrir des exceptions. S'il s'agit de former une isle, on peut quelquefois élargir la riviere des deux côtés: alors ses eaux se divisent pour environner l'isle de tous côtés & se réunir ensuite, pendant que les deux courans conservent leur caractere principal. On peut user de la même liberté dans la réunion des courans: cette réunion influe sur la largeur & sur la forme; mais il faut être ici très-modéré, de peur que la largeur ne soit disproportionnée, & ne divise la riviere en deux courans, dont l'un tombera dans un étang, & l'autre en sortira (1). Les deux bords d'un lac peuvent toujours

(1) La riviere seroit alors divisée, non dans sa largeur

être reculés; mais s'il est grossi d'une riviere, l'aggrandissement doit venir principalement du rivage opposé au courant, afin qu'il paroisse que c'est un élargissement réel du lac, & non pas simplement l'embouchure d'une riviere.

Les courans qui divisent une riviere, doivent conserver pendant quelque tems, soit réellement, soit en apparence, à peu près la même largeur: s'ils diminuent trop sensiblement, il faut qu'ils finissent bientôt, & ils ressemblent plus à de petites bayes qu'à des courans. Il est vrai que c'est assez indifférent lorsqu'ils tombent dans un lac; mais il est rare qu'une petite baye soit agréable dans une riviere; elle détourne le courant, & ses eaux paroissent stagnantes. Tout enfoncement dans lequel le courant se perd, est un défaut dans une riviere, de quelque grandeur & de quelque forme qu'il soit. Si ce n'est qu'une espece de réservoir & non un passage, c'est un signe que l'eau s'étend en tout sens plus qu'elle n'avance, ce qui est essentiellement opposé à une riviere. Mais une pointe de terre qui ne fait que détourner ou resserrer le courant, malgré l'espece de baye qu'elle forme, n'est pas sujette à

comme par une isle, mais dans sa longueur, comme le Rhône l'est par le lac de Geneve.

la même objection. Cette baye ne ferme pas le passage ; ce n'est qu'un obstacle qui renforce le courant, & ne présente aucune idée de stagnation. Il est peut-être inutile d'ajouter que dans un lac, qui est précisément l'opposé d'une riviere, les petits creux, bayes, & autres inégalités de cette espece, sont des attributs de caractere, qui ont presque toujours de la beauté, & sont quelquefois nécessaires : ce qu'on leur reproche dans une riviere est justement ici ce qui fait leur mérite.

XXVIII.

D'un Lac.

Les différences essentielles dont nous avons déja parlé, qui se trouvent entre un lac & une riviere, & les points de ressemblance entre ces deux objets trop sensibles, pour mériter quelque explication, ne sont pas les seules choses dignes de remarque qu'ils offrent à notre observation ; ils ont encore quelques singularités propres à chaque caractere, qui, très-communes dans l'un, se trouvent difficilement dans l'autre, du moins jamais assez fréquemment, ni d'une maniere assez sensible, pour souffrir la comparaison. Il est essentiel à un lac d'être étendu en tous sens ; & l'ame qui saisit tou-

jours avidement les grandes idées, trouve du charme à parcourir une vaste surface. Un lac ne peut guere être trop étendu, soit qu'on le considere en détail, ou qu'on n'en examine que l'ensemble : mais l'œil est peu satisfait, lorsqu'il ne trouve pas un objet sur lequel il puisse se reposer. L'océan lui-même nous dédommage à peine de son immensité par sa majesté & sa sublimité; pour qu'il forme une perspective agréable, il faut qu'on puisse appercevoir à une distance médiocre un rivage, un cap, ou une isle, qui donneront une figure à cet espace immense. Si l'étendue la plus vaste que des yeux puissent parcourir, doit être resserrée pour qu'elle plaise; si les plus sublimes idées que la création ait pû imprimer dans notre ame, doivent être arrêtées au milieu de leur carriere, si l'on veut les réduire aux principes du beau : combien seroit-on choqué de voir ces principes violés par une étendue sans bornes dans des objets infiniment moins vastes! Un lac dont les bords opposés sont à perte de vue, fait oublier qu'il a des limites, & ne présente que l'immensité ; en même tems qu'il trompe l'œil, il déplaît à l'imagination: ce n'est qu'une surface où l'on se perd, & qui n'offre rien d'intéressant & d'agréable: une côte plate & éloignée, qu'on n'apperçoit

qu'obscurément & peu distinctement, ne corrige pas ce défaut ; mais elle peut devenir un moyen de le faire disparoître, parce que des objets plus élevés & plus distingués paroissent plus rapprochés, & resserrent l'espace qu'ils terminent. C'est là l'effet constant d'une côte élevée ; celle qui est plus basse, mais couverte de bois, s'éleve réellement ; & si elle est marquée par des édifices, elle devient encore plus sensible.

Ces observations, quoique directement relatives à de très-grands lacs naturels, sont encore applicables aux lacs des parcs & des jardins qui en font une imitation. Les principes sur lesquels elles sont fondées, sont également vrais dans les uns & les autres : & quoiqu'on ne puisse supposer un lac artificiel d'une grandeur excessive, considéré en lui-même, il peut être tel par comparaison : c'est-à-dire qu'il peut être si peu proportionné à tout ce qui l'environne, qu'il n'offre que l'insipidité d'une immense plaine liquide : on sait que toute grandeur est relative. Si le lac excede les dimensions convenables, & que ses bords trop plats contribuent encore à rendre cette perspective plus désagréable, un bois qui élevera les bords, & des objets qui les feront distinguer, produiront les mêmes effets que sur une échelle plus considérable.

Si la longueur d'une piece d'eau est trop grande pour sa largeur, & au point de détruire toute idée de courant circulaire, les extrêmités dans le sens de la longueur sont trop éloignées : pour les rapprocher, il faut les élever & les distinguer fortement, pendant qu'on augmentera la largeur apparente, en abaissant ses deux bords opposés. En partant du même principe, si le lac est trop petit, un rivage à fleur-d'eau le fera paroître plus considérable. Mais il n'est pas nécessaire que l'on apperçoive toutes les extrêmités du lac : si sa forme est bien marquée dans une partie considérable, l'autre partie peut se dérober à nos yeux, sans avoir rien de choquant. On observe même avec plaisir ces tremblemens à la surface, qui sont une preuve que l'eau est encore loin du rivage. On est toujours dans une agréable incertitude sur son étendue : une colline, un bois même & la campagne peuvent cacher une de ses extrêmités, & donner carriere à l'imagination, qui ne manque pas de se figurer une immense piece d'eau. Les occasions de produire de semblables effets, se présentent fréquemment ; & de toutes les formes celle dont je parle est la plus parfaite : la scene est limitée, & l'étendue du lac est indéterminée : un horizon bien dessiné satisfait l'œil, pendant qu'une surface sans

bornes est abandonnée à l'imagination ; mais une figure toute simple prévient le dégoût, sans donner beaucoup de plaisir. Il faut donc s'attacher, dans les pieces d'eau à perfectionner les bords qui sont susceptibles d'une extrême beauté : les *bayes*, les pointes de terre, & autres petites inégalités, sont les parties ordinaires de cette ligne extérieure : joignez y les isles, les *entrées* & les *sorties* des rivieres, &c. & vous aurez un fonds inépuisable de variétés.

Une ligne droite d'une longueur considérable peut contribuer à cette variété ; elle est quelquefois très-utile pour éviter qu'un canal formé entre des isles & le rivage, ne ressemble à une riviere. Mais il ne faut jamais souffrir de figures parfaitement regulieres, parce qu'elles paroissent toujours artificielles, à moins que leur grandeur n'écarte absolument cette supposition. Une baye demi-circulaire, malgré la beauté de sa forme, n'est pas naturelle ; & toute figure composée de lignes droites, est très-vilaine. Il faut donc exprimer, tantôt des lignes courbes, & tantôt des lignes presque droites ; elles formeront un contraste agréable : ainsi la multiplicité des contrastes peut souvent être une raison de donner plusieurs directions à un enfoncement, & plus de deux

côtés à un avancement ou promontoire.

Les bayes & promontoires, quoique d'une grande beauté, ne doivent pas être en trop grand nombre ; car un rivage coupé en petites portions & en petits creux, n'a point de ligne extérieure fixe ; il est mis en pieces sans être diversifié : la netteté & la simplicité des grandes parties est détruite par la multiplicité des subdivisions : mais les isles s'accordent beaucoup mieux avec une grande composition, quoique les canaux qu'elles forment soient forts étroits, parce qu'elles nous représentent au delà un espace dont les bornes ne peuvent être apperçues, & que la perspective de leurs différens rivages est extrêmement reculée, toutes ces interruptions dans les points de vue multipliant beaucoup l'étendue à l'imagination. Les entrées & les sorties des rivieres produisent des effets semblables : l'imagination suit le courant bien plus loin que les yeux, & ses excursions ne connoissent point de limites. Ainsi la plus magnifique composition dont les eaux soient susceptibles, est celle qui consiste, partie en lac, & partie en riviere ; qui a toute l'étendue de l'une, & toute la continuité de l'autre, chaque genre étant fortement caractérisé au point de réunion. Lorsque la riviere entre dans le lac, il faut que à

direction soit oblique à la ligne qu'elle coupe ; les sections à angles droits étant ici, comme par-tout ailleurs, trop régulieres. Mais lorsque le confluent forme un angle assez aigu, pour que le bord de la riviere s'unisse avec celui du lac, & suive quelque tems la même direction, une petite courbure donnée à cette ligne, précisément à la sortie, détachera le lac de la riviere.

XXIX.
Du cours d'une riviere.

QUOIQUE le cours tortueux d'une riviere entre toujours dans l'image qu'on s'en forme, rien n'empêche qu'elle ne soit naturelle, sans serpenter continuellement ; & ce ne sont pas les détours seuls qui décident son caractere. Au contraire, s'ils sont trop fréquens & trop subits, la riviere se trouve réduite à un certain nombre d'étangs séparés, & son cours devient confus par la difficulté de le suivre. La longueur est le signe le plus marqué de la continuité : ainsi de longs courans caractérisent une riviere, & contribuent beaucoup à sa beauté : chaque courant peut être regardé comme une piece d'eau considérable, & l'on peut extrêmement varier & embellir ses bords. Mais il ne faut employer

que rarement la ligne droite : elle donne à la riviere l'apparence d'un canal tronqué, à moins qu'une grande largeur, un pont, & des objets fortement contrastés sur les rives opposées, ne fassent illusion sur la régularité. Une très-petite courbure efface toute idée d'art & de stagnation, pendant que des inflexions plus marquées seroient souvent beaucoup moins heureuses, parce qu'un écartement excessif de la ligne droite vers le cercle, rétrécit la perspective, & affoiblit l'idée de la continuité, & que s'il est exempt de roideur, il approche de a gularité. La ligne véritablement belle est celle qui s'éloigne également de toute figure décrite par la regle & le compas.

Ce n'est pas que la rondeur, même à un degré considérable, ne soit souvent très-convenable, lorsque le cours de la riviere change de direction; si le détour est produit par une langue de terre fort aiguë d'un côté, c'est le cas d'arrondir le côté opposé, & d'élargir le lit : car l'effet naturel de l'eau détournée de son cours ordinaire, est de miner & détruire la rive opposée. Une courbure paroîtra donc naturelle, & terminera le point de vue d'une maniere distincte & satisfaisante : il faut que l'angle d'inflexion soit plus grand qu'un angle droit; s'il étoit moindre, il termineroit le courant immédiatement, & détruiroit toute idée de riviere.

X X X.

Des Ponts.

Les ponts font admirables pour nous peindre le cours d'une riviere : quoiqu'ils croifent le courant, ils ne nuifent point à la vue : on voit l'eau couler fous les arches, & l'imagination la conduit bien loin au-delà. Une telle communication entre deux rivages oppofés, eft une preuve qu'il n'y en a pas d'autre, & donne en même tems de la longueur & de la profondeur à une riviere. La forme d'un lac, au contraire, indique que tous fes bords font accefſibles en faifant un certain circuit. Les ponts font donc incompatibles avec la nature d'un lac, mais ils entrent dans le caractere d'une riviere : c'eft d'après cette idée qu'on s'en eft fervi pour fauver un point de vue trop limité : il eft vrai que cette fraude a été fi fouvent mife en œuvre, qu'on ne veut plus s'y laiſſer tromper : quelques tentatives plus hardies dans les mêmes vues, auront maintenant beaucoup plus de fuccès. Si l'extrêmité du courant peut être tournée de maniere qu'elle échappe à la vue, un pont à quelque diſtance jette dans une agréable erreur, & l'eau qu'on apperçoit au-delà ne laiſſe plus aucun doute

sur la continuité de la riviere. On suppose d'a-
bord, que si l'on avoit eu dessein de tromper, le
pont eût été beaucoup plus reculé, & la source de
l'illusion vient du peu d'apparence qu'elle existe.

Comme un pont n'est pas simplement acces-
soire d'une riviere, mais une de ses parties essen-
tielles, il faut avoir grande attention à leurs rap-
ports mutuels: c'est pour n'avoir pas assez observé
ces rapports, qu'on a tant multiplié ces nouveaux
ponts de bois d'une seule arche, qui me parois-
sent ordinairement si déplacés. Cette arche si éle-
vée sans nécessité, est totalement détachée de la
riviere: elle paroît souvent soutenue en l'air, sans
aucun rapport avec l'eau sur laquelle elle s'éleve;
& cet ornement de pure ostentation détourne tou-
tes les idées que son usage suggéreroit en qualité de
simple communication. La grandeur du pont de
Walton ne peut, sans affectation, être imitée dans
un jardin, où l'on est privé du spectacle ma-
gnifique qu'offre la Tamise renfermée sous une
seule arche. Ainsi, à moins que sa situation n'exige
qu'il soit très-élevé, ou que le lieu d'où il est ap-
perçu ne le domine de beaucoup; ou qu'un bois
ou une colline, au lieu du ciel, ne remplisse der-
riere lui l'espace vuide que l'arche découvre; un
tel pont paroît un effort sans nécessité, & tout à-
fait déplacé.

Un

Un petit point ordinaire fait de planches, destiné aux gens à pied, muni d'un garde-fou, & soutenu par un petit nombre de simples piliers, est souvent préférable. Comme moyen de communication, & ne prétendant à rien de plus, il est parfait dans son genre. L'art venant au secours de la nature, ne peut porter plus loin la simplicité; & si les bords de la riviere, sur lesquels il est soutenu, sont d'une hauteur médiocre, son élévation empêchera qu'il ne paroisse mesquin. Rien ne caractérise plus fortement une riviere : il est trop simple pour être un ornement, trop obscur pour prétendre à l'illusion ; il est destiné à la seule utilité, & ne peut être qu'un passage : l'orner, c'est le dégrader ; & si l'on s'avisoit de le peindre autrement qu'en couleur brune, on le défigureroit totalement.

Mais aussi un pont tel que je viens de le dépeindre, est trop peu considérable pour une grande scene, & trop simple pour une scene élégante : un pont de pierre est plus convenable à l'une & à l'autre. Mais une élévation extraordinaire ne lui sied pas mieux, à moins que sa grandeur ne balance sa hauteur. Il y a aussi un certain degré d'union à observer entre les bords de la riviere & le pont; qui doit paroître s'élever, & naître du

rivage. En général, il ne doit pas être fort élevé au-dessus du niveau ; il faut tenir le parapet très-bas, ou le terminer vis à-vis des bois ou des collines, pour en diminuer l'uniformité. Enfin il ne faut négliger aucun moyen de marquer la liaison de ce morceau d'architecture avec l'eau qu'il croise, & le terrein qui lui sert d'appui.

Dans les scenes sauvages & pittoresques, on peut introduire un pont de pierre ruiné, dont quelques arches subsisteront encore : l'espace vuide qu'auront laissé les arches abattues, sera rempli par quelques planches accompagnées d'un garde-fou. C'est un objet pittoresque, & fait pour sa situation : l'air antique de ce passage, le soin qu'on a pris pour le tenir toujours ouvert, malgré la ruine de l'ancien pont, la nécessité apparente qui en résulte d'une communication, lui donnent l'air imposant de la réalité.

Dans toutes les scenes magnifiques, & dans quelques-unes de celles où l'élégance domine, un pont surmonté d'une colonnade ou de quelqu'autre ornement d'architecture, est un morceau de caractere qui leur est propre ; c'est une beauté particuliere, qui convient à diverses situations. La colonnade seule est un objet parfait en lui-même & indépendant, qui sert à orner plusieurs especes de

bâtimens. Elle embellira donc une scene où l'eau ne peut être apperçue, mais il ne faut pas qu'on la voie au dessous de la balustrade. Si les arches paroissent, le pont rentre alors dans la classe ordinaire. Elles peuvent dans certaines occasions être utiles pour marquer la continuation du cours de l'eau, qui sans cela paroissoit douteux ; mais en général elles ne font que nous rappeller ce qui manque au point de vue.

Il y a des situations où deux ou trois ponts peuvent entrer dans une perspective. Une riviere qui se partage, donne toujours le moyen de les placer dans différentes directions, & les détours du même courant procurent souvent le même avantage. Il est rare qu'il se présente des circonstances où il faille établir une différence plus marquée qu'entre deux ponts de construction semblable, dont l'un sert réellement de passage, & l'autre situé au-dessous, n'est que pour le plaisir de l'œil. On n'a donné aux ponts tant de variété, qu'afin de les rendre des objets propres à décorer des scenes d'un genre très-opposé. La seule disposition des objets voisins, donnera lieu encore à des différences sensibles. Un pont qui, par une inflexion de la riviere, se trouve terminé par un bois ou par quelques hauteurs, ressemble assez

peu à un autre pont, qui ne laisse voir derriere lui que l'eau & le ciel, & s'il arrive que les grouppes soient bien distingués du pont, par exemple, qu'un ou plusieurs arbres soient tellement situés, que leurs tiges paroissent sous les arches, & leurs têtes au-dessus, l'ensemble sera un objet très-pittoresque, qui ne conserve plus qu'une ressemblance très-éloignée avec un pont ordinaire, privé de tous ces ces accompagnemens.

Au milieu de cette variété, il est aisé de choisir deux ou trois arbres qui diversifient le même paysage, bien loin d'y jetter de l'uniformité : & s'ils sont placés avec intelligence, ensorte qu'ils ne soient ni grouppés confusément, ni séparés réguliérement, ils ne gâteront jamais une perspective.

XXXI.

Des ornemens d'une riviere. Description des eaux de Blenheim.

UNE riviere exige quelques embellissemens. Son cours qui change continuellement, devient une source de variété pour les situations. La fertilité, l'abondance & les agrémens qui l'accompagnent, rendent ordinairement ses bords bien peuplés &

bien cultivés ; des ornemens répandus avec profusion le long d'une riviere artificielle, ne font qu'une imitation d'un beau pays qu'arrofe une riviere naturelle. On peut bâtir & planter fur fes bords de toutes les manieres, & la fituation des bois & des bâtimens fera d'autant plus heureufe, qu'ils feront plus près de l'eau. C'eft de-là qu'il fe répand un certain éclat fur tous les environs. Les objets qui font affez près de l'eau pour pouvoir être réfléchis, font les plus intéreffans ; ceux qui font un peu plus éloignés, fervent auffi à animer la fcene. Il n'eft pas, jufqu'à ceux qui paroiffent totalement détachés des autres, qui ne rentrent dans l'enfemble & ne contribuent à le rendre plus intéreffant.

Au-devant du château de Blenheim (1) il y avoit un large & profond vallon qui féparoit brufquement le château d'avec la peloufe & les bois. Il avoit donc fallu conftruire un énorme pont pour traverfer cette profondeur : mais cette communication forcée étoit un fujet perpétuel de raillerie,

(1) Ce fameux château eft à fept milles d'Oxford au nord, & près de la petite ville de Woodftock. Il fut bâti en 1705, par ordre de la reine Anne, pour récompenfer le duc de Malborough après fes victoires. Son plus beau point de vue eft du portail de Woodftock.

G iij

& les objets compris sous le même point de vue étoient toujours divisés en deux parties absolument distinctes l'une de l'autre. Ce vallon est devenu depuis peu le lit d'une riviere ; mais il n'a pas été rempli, & il n'y a que le fond qui soit couvert d'eau. Les bords, quoique toujours extrêmement élevés, ne présentent plus l'idée d'un précipice : ils ne sont que les rives hardies (1) d'une magnifique riviere. Le même pont a subsisté sans aucun changement ; mais il a cessé d'être ridicule : l'eau lui a rendu sa beauté & l'a mis à sa place. Au-dessus du pont, la riviere du lieu d'où on la découvre, paroît naître, en serpentant dans le vallon, de derriere un petit bois épais ; & bientôt après, prenant un cours plus déterminé, elle est assez large pour contenir une isle couverte des plus beaux arbres. Les rivages voisins sont ornés de beaux grouppes d'arbres qui, pour la grandeur & la disposition, ressemblent à ceux de l'isle, & sont mêlés de jeunes plants. Immédiatement au-dessous du pont, la riviere forme une plus belle nappe d'eau, dont les deux côtés sont de vastes pelouses (2). Sur celle qui

(1) Elles ont environ deux cents cinquante pieds de déclivité.

(2) Tous ces beaux tapis verds sont toujours couverts

est la plus éloignée du château, étoit autrefois situé le palais de Henri II, célébré dans nos anciennes chansons, sous le nom du berceau de la belle Rosamonde. Une petite source d'eau claire qu'on voit dans cet endroit, & qui est marquée par un saule, est encore appellée par le peuple des environs, le puits de la belle Rosamonde (1).

en Angleterre, de brebis, d'agneaux, de vaches, de dains, &c. ce qui rend ces perspectives si intéressantes.

(1) Rosamonde, fille de Gautier lord Clifford, fut la beauté la plus célebre du douzieme siecle. Le roi Henri II. l'aima éperduement, & pour n'être pas troublé dans ses amours par la reine Eléonore sa femme (cette héritiere de Guyenne répudiée par Louis le Jeune, & qui porta à l'excès, dit M. Hume, la galanterie & la jalousie, c'est-à-dire, toutes les foiblesses de son sexe) il fit bâtir à Woodstock une maison en forme de labyrinthe, où l'on ne pouvoit entrer sans en avoir appris le secret. C'est là que demeuroit ordinairement la belle Rosamonde, & que le roi passa avec elle les plus doux momens de sa vie. Cependant la reine découvrit enfin le mystere, par le moyen du fil qu'elle apperçut un jour aux pieds du roi. Elle pénétra jusque dans le lieu où étoit Rosamonde, & la maltraita si fort, que cette malheureuse beauté en mourut peu de tems après, & fut enterrée chez les religieuses de Woodstock. D'autres disent qu'elle fut empoisonnée. On

Près de-là est un très-beau ruisseau, qui conserve sa largeur jusqu'à ce qu'il se dérobe à la vue derriere une colline. Il contribue à grossir les eaux de la riviere principale, qui, après avoir fait un petit détour, forme un large canal en ligne droite, & se termine par une superbe cascade, précisément dans le lieu où on la perd de vue (1). Sur un des côtés de ce canal est le jardin. Les bords escarpés sont diversifiés par des bosquets & des clarieres, & ce sont les plus beaux arbres qui couronnent le sommet. De l'autre côté se présente dans le parc un bois magnifique en emphithéatre : ce bois étoit beaucoup moins agréable quand il venoit se perdre dans le fond du vallon. C'est à présent un des plus riches & des plus beaux ornemens de la riviere. Il se continue par une pente douce jusqu'au bord de l'eau, où sans la couvrir de son ombre, il est réfléchi sur la surface. Ce même bois regne d'un

mit sur sa tombe ces deux vers, dont les jeux de mots sont dans le goût du siecle.

Hic jacet in tumbâ Rosa mundi, non Rosa munda.
Non redolet, sed olet, quæ redolere solet.

(1) Cette riviere n'est qu'un ruisseau avant d'être entrée dans le parc de Blenheim; elle va se jetter dans l'Isis, qui passe à Oxford.

autre côté le long du ruisseau voisin; le bord qui en est couvert, est très-coupé & très-varié, étant en opposition avec un grand massif fort irrégulier, qui orne le penchant de l'autre bord. Ce dernier est à une distance considérable de la riviere principale; mais le ruisseau le rapproche & lui donne de la liaison avec tout le reste; tous les autres objets, qui auparavant étoient dispersés, se trouvent maintenant former différentes parties d'un même tout, & composent par leur réunion un des plus magnifiques tableaux de ce genre. Le château est un édifice immense qui, avec tous les défauts de son architecture, passeroit aisément pour une belle maison royale (1). Après avoir été jetté sur le bord d'un précipice, il s'est trouvé placé tout à coup dans une des plus belles situations du monde. Il

(1) On ne peut nier que Blenheim n'ait toute la grandeur & la magnificence d'un palais; mais il est trop massif, & l'architecte Wanbrugh qui l'a bâti, manquoit de goût. Pour ce qui regarde l'intérieur & l'ameublement, il seroit difficile d'imaginer quelque chose de plus superbe. La galerie où est la bibliotheque, en est le plus beau morceau; elle a cent quatre-vingt-quatre pieds de long sur trente-quatre de large. Toutes les pieces sont ornées de tableaux des plus grands maitres.

domine cette superbe riviere qu'on suit de l'œil à une très-grande distance, & il s'ouvre sur un immense tapis verd (1), digne de ce beau palais, & propre à donner une idée de son domaine. Au milieu de cette vaste pelouse, s'éleve une colonne (2), magnifique trophée qui rappelle les exploits du célebre duc de Malborough, & la reconnoissance de la Grande-Bretagne. Entre ce monument & le château, est le pont qui se trouve maintenant placé sur une riviere digne de lui, & dont la grandeur répond à la majesté de la scene (3). L'arche du milieu est plus large que le Rialto, sans l'être trop pour le lieu où elle est placée, qui est cependant celui où la riviere est le plus étroit. Il se forme ici

(1) Quelques jolis grouppes d'arbres verds, répandus çà & là, varient un peu cette vaste pelouse, qui sans cela seroit un peu nue, malgré les bois dont elle est bordée.

(2) Cette colonne qui est canelée a cent trente pieds de haut. On y voit la statue du fameux duc de Malborough, avec un long verbiage d'inscriptions peu honorables à la France. L'Angleterre & toutes les nations fourmillent de ces monumens si propres à perpétuer les haines nationales, & qui révoltent tout voyageur philosophe.

(3) Ce pont qui ressemble, dit-on, au Rialto, m'a paru grand, mais un peu lourd.

plusieurs belles pieces d'eau, dont la plus considérable se perd insensiblement dans le bois, qui de ce côté là termine le tapis verd & l'horison. Tout est grand au-devant de Blenheim ; & cependant dans un espace aussi vaste, chaque partie est si considérable, chaque objet si magnifique, qu'il ne paroît aucun vuide : la plaine est d'une étendue immense, le vallon très-large, le bois très-profond. Quoique les intervalles entre les bâtimens soient spacieux, ils sont remplis par cette grandeur importante que le palais répand sur tout ce qui l'environne ; & la riviere dans son cours si long & si varié, tenant à toutes les parties, donne de l'ame à cet ensemble. Tous ces objets, quoique très-éloignés les uns des autres, paroissent assemblés autour de l'eau, qui forme de toutes parts de belles napes, dont les extrêmités sont indéterminées. Enfin la grandeur & la beauté des eaux de Blenheim, & le goût dans lequel elles ont été traitées, sont dignes de cette scene majestueuse. Tout y est noble, tout y est animé, tout y rappelle ce palais d'un grand roi, présent magnifique du peuple Anglois à un héros l'honneur de sa patrie.

XXXII.

D'une riviere qui coule au travers d'un bois. Description des eaux de Wotton.

La riviere qui unit toutes les parties de cet ensemble, en est l'objet principal. Ses eaux ne sont pas perdues, quoiqu'elles se dérobent à nos yeux dans ces retraites obscures & écartées, dont elles font un lieu de délices : elles sont susceptibles des formes les plus belles, & même de beaucoup de grandeur, sinon par leur étendue, du moins par leur disposition ; divisées en plusieurs branches, elles formeront quantité d'isles, toutes liées ensemble, elles arroseront toute l'étendue du bois, &. sembleront multiplier l'espace. L'air de solitude qui caractérise ce lieu, est dû aux arbres dont il est couvert ; mais il y a une chose à observer dans leur disposition, qui mérite beaucoup d'attention ; c'est qu'une riviere qui coule au travers d'un terrein couvert d'un seul & même bois sans aucune division, & une riviere qui coule entre deux bois bien distingués, se trouvent dans deux positions très-différentes. Lorsque les bois sont séparés, ils peuvent être contrastés dans la forme & le style, & leur ligne extérieure doit être fortement dessinée.

C'est tout le contraire dans un bois qui ne forme qu'une seule masse. Il ne faut pas qu'on y puisse distinguer une ligne extérieure, car la riviere passe entre des arbres, & non entre deux bords réellement distincts ; & quoique dans son cours elle traverse des grouppes diversement figurés, les deux rives opposées doivent être constamment uniformes, pour qu'on ne puisse jamais douter que ce ne soit le même bois.

Une riviere qui coule entre deux bois, peut n'être pas totalement dérobée à la vue : alors elle est soumise aux mêmes principes qui reglent le cours & les ornemens d'une riviere qui traverse un pays ouvert. Mais lorsqu'elle se perd dans un bois, elle cesse d'être en perspective. Il se présente naturellement mille obstacles qui font qu'elle ne peut être apperçue ; & une ouverture assez considérable pour que l'œil pût long-tems la suivre, paroîtroit un effet de l'art. Il faut donc que la riviere serpente dans un bois beaucoup plus que dans une prairie, où son cours est entiérement libre ; mais il ne faut pas non plus que son action soit aussi sensible sur ses bords. Les bâtimens seront très-près du rivage, & s'ils sont trop nombreux, ils paroîtront entassés, parce qu'ils sont de niveau & dans des situations à-peu-près semblables. Cependant,

bien loin que la scene soit dénuée de variété, il en est peu qui en soient plus susceptibles ; & quoique la différence des objets n'y soit pas aussi sensible que dans un pays découvert, ces objets sont pourtant très-variés & plus multipliés. Remarquez qu'il est ici question de l'intérieur d'un bois, où chaque arbre devient un objet, chaque grouppe, une variété, où un grand espace n'est pas nécessaire pour distinguer chaque disposition différente, où le botage, le bosquet, les grouppes intéressent tour à tour ; où toutes les figures & les rapports peuvent changer à volonté, sans que l'imagination y perde, & que les objets deviennent trop nombreux.

Les eaux sont un objet si universellement & si justement admiré dans un point de vue, que lorsqu'il s'agit de leur disposition, la premiere idée qui se présente, est de les découvrir autant qu'il est possible. Qui les cacheroit à dessein, sembleroit vouloir se priver lui-même d'une des plus grandes beautés de perspective. Cependant ces eaux sont si belles lorsqu'elles passent au travers d'un bois, qu'on peut en sacrifier une grande partie à orner des retraites écartées, leur prodiguer par-tout des embellissemens de différens genres, qui contrasteront merveilleusement les uns avec les autres.

Si les eaux de Wotton (1) étoient entiérement à découvert, l'allée de deux milles de longueur qui regne le long du rivage, deviendroit extrêmement ennuyeuse, parce qu'elle seroit privée de ces changemens de perspective, qui réveillent sans cesse par leur extrême variété. Ces eaux sont d'une étendue si considérable, qu'elles se divisent en quatre principales parties, toutes dans le grand du côté du style & des dimensions, & toutes différentes quant à leur caractere & à leur situation. Les deux premieres sont les moins considérables : l'une est un canal d'environ un tiers de mille de long, & de largeur suffisante, qui coule au travers d'une belle prairie, & est orné d'une suite d'arbres bien groupés, & si vastes, que leurs branches s'entrecroisent & forment un berceau fort élevé au-dessus de l'eau, excepté dans les endroits qui s'ouvrent pour laisser voir de jolies collines dans la campagne. Le second morceau semble avoir été autrefois un bassin régulier environné d'arbres, & l'on apperçoit encore des deux côtés quelques traces de régularité ; mais la forme de l'eau en est tout-à-fait exempte. Sa surface est d'environ qua-

(1) Maison de campagne de M. Grenville, dans la vallée d'Aylesbury en Buckinghamshire.

torze arpens. Ici naissent deux larges ruisseaux qui serpentent l'un près de l'autre vers une belle riviere, à laquelle on jureroit qu'ils vont mêler leurs eaux. Mais leur jonction réelle avec la riviere, est impossible par la différence des niveaux. Cependant les limites ont été cachées avec tant d'art, qu'on est nécessairement dans l'erreur, & qu'on n'en demêle pas facilement la cause, lors même qu'elle est reconnue.

La riviere est la troisieme des grandes divisions de l'eau, & le lac dans lequel elle se dégorge est la quatrieme. Ces deux parties se joignent ou plutôt sont la continuation l'une de l'autre ; mais leurs caracteres sont directement opposés ; les scenes qu'elles décorent, sont totalement distinctes, & le passage de l'une à l'autre est dans une parfaite gradation : une isle placée à l'entrée des eaux de la riviere, les sépare en deux parties, cache l'extrémité du lac dont elle diminue l'espace dans l'endroit le plus près de l'œil, & ne lui permettant de s'étendre que successivement, jette dans l'ame l'idée du grand. Le spectateur d'abord incertain n'est point trompé dans son attente : l'isle qui forme le point de vue, est digne du tableau dont elle fait partie ; elle est vaste & fort élevée au dessus du lac ; le terrein est coupé irrégulièrement ;

des

des touffes de bois en ornent les bords : & sur le lieu le plus élevé, est placé un péristyle d'ordre ionique, qui domine une magnifique nappe d'eau de plus d'un mille de circonférence, terminée d'un côté par un bois, & de l'autre, par deux tapis verds qui se présentent de biais, dont le moindre est de cent arpens ; ils sont diversifiés par de petits bois & bordés d'arbres. Cependant ce lac, vu sous le jour le plus favorable, & avec toute la beauté qu'il emprunte de sa grandeur, de sa forme & de sa situation, n'a rien de plus intéressant que cette riviere dont j'ai déja parlé, qui forme la troisieme division des eaux de Wotton. Elle coule au travers d'un bois d'environ trois quarts de mille de long ; sa largeur est par-tout fort considérable, & son cours infiniment varié, sans confusion. Ses bords étoient autrefois couverts d'un taillis qui n'existe plus ; mais on y voit encore quelques bosquets : d'un côté, à peu de distance du rivage, commence un bois si touffu, qu'il est impénétrable aux rayons du soleil. L'intervalle est un bocage charmant, tapissé du plus beau verd. C'est au milieu de tous ces arbres que la riviere coule lentement, en serpentant continuellement, sans que son cours offre jamais d'inflexion trop rapide, ou de direction trop long-tems continuée. Les

H

mêmes adouciffemens fe font fentir dans toutes les différentes fcenes que la riviere embellit fucceffivement. Elles n'ont en général rien de faillant: majeftueufes fans trifteffe; fuffifamment éclairées, fans être expofées à un jour trop vif, ou plongées dans les ténebres; & n'offrant jamais par de forts contraftes de lumieres & d'ombres l'excès des unes & des autres. Rien n'en trouble la jouiffance, ni l'étendue des perfpectives au dehors, ni la multiplicité des objets intérieurs: la douceur eft proprement leur caractere, qui fe fait toujours mieux fentir lorfque les ombres deviennent plus foibles en s'allongeant; lorfque le petit gafouillement des oifeaux, l'élancement des poiffons au-deffus de la furface des eaux, & l'odeur forte du chevrefeuille, annoncent les approches du foir; lorfque le foleil couchant lance fes derniers rayons fur le périftyle tofcan, bâti fur le bord de la riviere, près du baffin fupérieur, & qu'à travers les feuillages & l'obfcurité du bois, on voit cet édifice briller & fe réfléchir fur la furface des eaux. Dans une autre partie de ces bois, peut-être la plus remarquable, on a conftruit un pont des plus élégans, furmonté d'une colonnade; ce pont n'eft pas feulement un bel ornement pour le lieu où il eft placé, mais encore un objet fingulier & très-

pittoresque, vu d'un bâtiment octogone qui est près du lac. On n'apperçoit que des arches environnées de bois, sans aucune apparence de riviere Le bâtiment à son tour, vu de dessus le pont, est un agréable objet, de même qu'un salon chinois, qui est placé au milieu d'une petite isle voisine. Ces deux bâtimens sont assez petits, & les autres objets qui peuvent être apperçus, sont éloignés. Mais des ornemens plus nombreux & plus recherchés, seroient inutiles dans un tableau si rempli de beautés propres à son caractere. On y voit de tous côtés les eaux couler avec profusion ; le lac se déploie dans toute son étendue, & l'on apperçoit une petite portion du bassin supérieur ; l'un des ruisseaux voisins est un tout entier, & le pont lui-même se trouve placé au milieu de la plus belle partie de la riviere : tous les différens objets du tableau se fondent admirablement bien les uns dans les autres. Quoique les massifs & les grouppes d'arbres cachent souvent la vue, ils ne rompent jamais la liaison entre les différentes pieces d'eau. Elles forment toujours une ligne qu'on peut suivre au travers des plus grosses branches, & du feuillage le plus touffu ; de petites ouvertures laissent passer les rayons de lumiere que l'eau réfléchit à une grande distance, lors même qu'une piece d'eau se dérobe à notre

vue; quelques arches d'un pont de pierre, vu en partie au travers du bois, peuvent conserver la liaison. Quelque interrompues, quelque variées que soient les scenes dont il est question, elles paroissent toujours former les parties d'un même tout, qui conserve en même tems le mêlange dont une multitude d'objets est susceptible, & la grandeur de l'unité, la variété d'un courant, & la vaste étendue d'un lac, la majesté d'un bois & tout ce que les eaux ont de vif & d'animé.

XXXIII.

Des Ruisseaux.

Si l'on peut quelquefois faire passer une grande riviere au travers d'un bois, on y introduira plus facilement encore des courans d'eau moins considérables. Ils défigurent plus souvent qu'ils ne parent un pays découvert; leur cours étant moins marqué par les eaux que par une ligne confuse de gazon, plein d'inégaltés, dont le verd est différent de celui des objets qui l'environnent. Un grand ruisseau peut n'être pas déplacé dans certaines expositions, quoiqu'à découvert; mais un petit ruisseau est toujours plus agréable lorsqu'il se dérobe à un point de vue général. Les principales beautés

qui le caractérisent, sont le mouvement & la variété, qui exigent de l'attention, du loisir & de la tranquillité, pour que l'œil puisse en saisir les agrémens, & l'oreille les moindres murmures sans interruption. Il faut donc à un petit ruisseau un lieu écarté & resserré: ainsi un taillis bien couvert, sera toujours préférable à un bois fort élevé, & un vallon enfoncé à une exposition ouverte. Un seul ruisseau à une très-petite distance, n'est qu'un simple courant; il perd tous ses charmes & tout son mérite, & n'est nullement proportionné à la scene. Un grand nombre de petits ruisseaux ont beaucoup d'effet dans certaines situations, mais non pas comme objets. Ils ne sont intéressans que comme attributs de caractere, en arrosant tout l'intérieur du bocage,

La masse des eaux d'une grande riviere a plus de force que de rapidité, & paroît trop lourde pour des détours & des passages précipités: mais un ruisseau, dont le mouvement est très-vif, se prête à toutes les fantaisies. De fréquens détours déguisent sa petitesse; des inflexions courtes & peu ménagées le rendent plus animé; des changemens subits dans sa largeur y jettent encore beaucoup de variété; & de quelque maniere que son canal serpente, augmente ou diminue, il pa-

roîtra toujours naturel. L'esprit trouve un amusement à suivre ce petit ruisseau dans tous les labyrinthes; à le voir forcer un passage étroit, s'étendre dans un canal plus large, lutter contre les obstacles, & continuer son cours embarrassé. Il y a des ruisseaux si considérables, qu'ils tiennent le milieu entre une riviere & les petits ruisseaux ordinaires : aussi empruntent-ils de ces deux especes les traits qui les caractérisent. Sans être aussi assujettis que l'une a de certaines regles, ils ne peuvent jouir comme l'autre de cette extrême licence qui lui est particuliere ; leurs détours peuvent être plus fréquens que ceux d'une riviere, & ils peuvent couler plus long-tems que les petits ruisseaux dans la même direction. C'est la largeur de leur canal qui sert à déterminer si leur beauté principale résulte de l'étendue ou de la variété.

Le murmure d'un ruisseau est un des principaux agrémens qui lui sont propres. Si le fond sur lequel il coule, est plein d'inégalités, la pente seule fera naître continuellement un petit bruit agréable; la moindre petite cascade, le plus petit creux, d'où l'eau ne sort qu'avec effort, produira un gasouillement délicieux qui, sans être uniforme, se répétera sans cesse, & c'est celui qui est préférable à tous les autres. Le moins agréable est

celui d'une eau qui coule à-peu-près de niveau, & que de petits obstacles font réjaillir. Mais il n'y a aucun de ces murmures qui doive être entiérement exclus, & qui n'ait son agrément particulier. Leur choix est en notre pouvoir. En observant les causes qui les produisent, nous sommes les maîtres de les augmenter, de les affoiblir & de les changer entiérement. Souvent une seule pierre ou quelques cailloux de plus ou de moins suffisent pour cet effet.

XXXIV.

Des Cascades.

Un petit ruisseau ne peut prétendre qu'au gasouillement d'une très-petite chûte d'eau. Le grand bruit d'une cascade ne convient proprement qu'à une riviere, quoique de grands ruisseaux en approchent de fort près; & toutes les tentatives qu'on a faites pour passer ces bornes, ont été généralement sans succès. L'ambition ridicule d'imiter la nature dans ses grands écarts, ne fait que déceler la foiblesse de l'art. Quoiqu'une belle riviere, dont la chûte est rapide & profonde, soit un objet de plus magnifiques, il faut avouer qu'une simple cascade présente une sorte de régularité qui ne

peut être balancée que par sa grandeur. Mais ce n'est pas sa largeur qui frappe, c'est sa profondeur. Lorsque sa chûte n'est que de quelques pieds de haut, la régularité prédomine, & son étendue ne sert qu'à prouver l'ostentation de ceux qui ont traité une cascade artificielle dans le goût d'une cataracte. Elle seroit moins ridicule, si elle étoit divisée en plusieurs parties, parce que chaque partie prise séparément, seroit assez large pour sa profondeur, & qu'en général ce seroit la variété, & non la grandeur, qui deviendroit le caractere dominant: mais il n'est pas facile de former un assemblage de pierres brutes, grandes & détachées, dont la force soit suffisante pour supporter une masse d'eau considérable, & on est souvent obligé de s'en tenir à une construction polie & uniforme, qui détruit le plus bel effet d'une cascade. Plusieurs petites chûtes d'eau qui se succedent, sont préférables à une grande cascade, dont la figure & le mouvement sont trop réguliers.

Lorsqu'un tout d'une grande étendue a été ainsi divisé en plusieurs parties, & que la longueur est devenue plus importante que la largeur, un grand ruisseau peut se disputer à une riviere, parce qu'en général sa pente est plus sensible & plus uniformément continuée, ce qui est très-favorable à une

les Jardins modernes.

suite de cascades. La moitié de la dépense & du travail qu'exige une riviere pour qu'elle se précipite d'une certaine hauteur & une seule fois, suffiroit pour embellir & animer un grand ruisseau dans toute la longueur de son cours. Or, tout bien examiné, ce que les eaux qui se précipitent ont de plus intéressant, c'est l'air vivant & animé qu'elles donnent à une retraite. Une grande cascade excite la surprise, mais la surprise dure peu ; au lieu que le mouvement, l'agitation, la fureur, l'écume & la variété des eaux, sont des effets propres à captiver l'attention. Un grand ruisseau est admirable pour les produire, sans cet air d'appareil, & ces efforts qui réveillent perpétuellement les idées de l'art.

Pour détruire tout soupçon d'artifice, il est souvent avantageux de dérober à la vue le commencement de la cascade; car c'est toujours ce commencement qui fait la difficulté. S'il est caché, les chûtes d'eau qui se succéderont, paroîtront une suite naturelle de plusieurs cascades précédentes, dont l'imagination grossit toujours le nombre. Lorsqu'un ruisseau sort d'un bois, cette petite supercherie produira un grand effet ; & dans un pays ouvert, tantôt les détours fréquens d'un ruisseau qui serpente, tantôt un pont large & peu élevé, pré-

teront naturellement les moyens d'en faire ufage. Une petite chûte d'eau, ménagée adroitement fous une arche, commencera le mouvement qui donnera un air très-naturel à une cafcade inférieure beaucoup plus confidérable.

DES ROCHERS.

XXXV.

Des objets qui accompagnent les rochers. Description du vallon de Middleton.

Les ruisseaux & les cascades se trouvent abondamment dans les rochers, & les accompagnent naturellement. C'est dans les scenes de cette espece qu'il faut prodiguer tous les embellissemens dont elles sont susceptibles. Des rochers tout nuds peuvent exciter la surprise; mais ils plairont difficilement, à moins qu'ils ne soient destinés à produire certaines impressions particulieres. Ils sont trop éloignés de tout ce qui présente une idée d'utilité, trop stériles, trop déserts. Ils peignent plus le désastre que la solitude, & inspirent plus d'horreur que d'effroi. Une telle perspective fatigueroit bientôt, si elle n'étoit adoucie par tout ce que des lieux cultivés peuvent offrir de plus agréable; & lorsque des rochers sont extrêmement sauvages, de petits ruisseaux & de petites cascades ne suffisent pas pour diminuer leur âpreté, il faut

encore animer la scene par des bois, & quelquefois par tout ce qui désigne un lieu habité.

Le vallon de Middleton (1) s'ouvre entre des rochers qui s'élevent insensiblement d'un village très-pittoresque ; il se continue l'espace d'environ deux milles jusqu'aux vastes marais de Peake. Là est une entrée affreuse, dans un désert parsemé de rochers nuds, grisâtres, hérissés & sauvages, terminés, tantôt par des pointes escarpées, & tantôt par de lourdes masses : quelquefois ils s'élevent en vastes arcs boutans, posés les uns sur les autres, & quelquefois ils s'élancent hardiment & restent suspendus sous la forme la plus bisarre. On n'y verroit point de traces d'hommes sans un chemin dont l'effet est très-peu sensible dans cet affreux tableau, & quelques fours à chaux qui fument continuellement sur les côtés ; mais les laboureurs qui en prennent soin, demeurent fort loin de là. Il n'y a point de cabane dans le vallon ; & le sol, presque aussi stérile que les rochers, ne produit que quelques buissons à demi desséchés : c'est une terre colorée de toutes les nuances de brun & de rouge qui dénotent sa stérilité. Dans quelques endroits ce ne sont que des couches peu nombreuses de pierres

───────────────────

(1) Près de Chatsworth.

noires ensevelies dans un terrein mouvant; & dans d'autres, des efflorescences & des débris de mines qui se sont précipitées dans les fonds. On observe que les veines de plomb d'un des côtés du vallon, correspondent à d'autres veines du côté opposé, précisément dans la même direction ; & que les rochers, quoique très-différens, selon les différens lieux où ils sont placés, ont pourtant des formes du même genre aux deux côtés opposés du vallon, & paroissent n'être que les parties d'un même tout. Il est donc assez vraisemblable que le vallon de Middleton a été formé dans ces rochers par quelque ébranlement violent de notre globe, mais trop ancien pour n'être pas effacé de la mémoire des hommes, ou qui est peut-être arrivé dans le tems que l'Angleterre n'étoit pas encore peuplée. L'aspect du lieu justifie cette conjecture, & n'a pas peu servi à donner du crédit aux contes que fait le peuple des environs pour en augmenter l'horreur. Ils montrent encore un abîme où se précipita, disent ils, une jeune bergere au désespoir d'avoir été abandonnée de son amant, & ils vous conduisent à une caverne où l'on a trouvé un squelette; mais c'est tout ce qui reste d'un malheureux qui a dû périr de mort violente, & dont on

ignore le nom. Cette scene affreuse, si digne de pareilles traditions, commence à s'adoucir un peu, en se mêlant avec un autre vallon, dont les collines sont aussi des rochers, mais couronnés d'un très-beau bois : près du lieu où se forme cette réunion, on voit couler, du fond d'un rocher, un grand ruisseau d'eau claire & brillante, grossi successivement par quantité de petits courans, & embelli par une infinité de petites cascades écumantes, qui se succedent quelquefois assez long-tems dans la même direction. Quelquefois le ruisseau ne fait que serpenter, & forme une cascade à chaque détour, ou se promene parmi des touffes de gazon sur une pente assez sensible, sans être trop précipitée. Lorsqu'il est le plus tranquille, mille petits enfoncemens marquent toûjours son mouvement, qui est par-tout très-vif, quelquefois très-rapide, rarement lent, jamais furieux ni terrible. Les premieres impressions qu'il fait naître, sont celles du plaisir & de la gaieté, très-différentes de celles que jette dans l'ame la scene affreuse qui l'environne. Mais comme il se trouve placé entre deux perspectives si différentes, il les rapproche, & l'on ne peut se défendre d'une réflexion assez triste, c'est qu'un objet aussi charmant

& aussi animé aille se perdre dans un désert qui, loin d'en être embelli, n'en paroît que plus affreux.

Si une semblable perspective se rencontroit dans l'enceinte d'un parc ou d'un jardin, il ne faudroit rien épargner pour améliorer le terrein dans tous les endroits susceptibles de culture. Des rochers sans plantes ne sont que des objets de curiosité ou d'admiration passagere. C'est la verdure seule qui peut en diminuer l'horreur ; des arbrisseaux ou même des buissons suffiront pour cet effet. Des bouquets de bois pourront être allongés par des plantes rampantes, telles que le pyracatha (1), la vigne & le lierre, qui rempliront les côtés & garniront le sommet des rochers. Il faut encore jetter parmi les bois quelques habitations, mais de loin en loin & en très-petit nombre, leur principal usage étant d'égayer & non de faire disparoître une solitude. On choisira donc de préférence celles qu'on trouve quelquefois dans des lieux écartés : une cabane a l'air très-solitaire, mais il ne faut pas qu'elle paroisse ici ruinée ni négligée : elle doit être propre, bien close, & de plus

(1) C'est le *Mespitus aculeata pyri folio*, de Tournefort, c'est-à-dire, Néflier épineux à feuille de poirier.

accompagnée de toutes les petites commodités de premiere nécessité, à quoi sa situation dans une retraite profonde peut beaucoup contribuer. Une cavité dans le roc, dont on aura rendu l'accès facile & la forme plus commode, & qui sera bien entretenue, peut réveiller les mêmes idées : elle offre un abri commode contre les injures de l'air, & même un lieu de rafraîchissement & de repos. Mais hasardons d'aller plus loin ; un moulin est souvent construit à quelque distance de la ville qui en tire sa subsistance : s'il étoit placé dans la solitude dont nous parlons, l'eau deviendroit un objet d'utilité publique, & son mouvement seroit prodigieusement accéléré. Le vallon peut encore servir de retraite à certaines especes d'animaux, tels que les chevres, qui sont quelquefois sauvages & quelquefois domestiques. En paroissant tout à coup devant nos yeux, ils feront une agréable diversion à la mélancolie qu'inspire une telle solitude, & qui cesse de plaire dès qu'elle dure trop long-tems. C'est par de semblables moyens qu'on peut animer la scene la plus sauvage, & changer ce qu'un lieu d'exil a de plus affreux, en une retraite paisible, où l'on vient se dérober quelquefois au tourbillon de la société.

<div style="text-align:right">Cependant</div>

Cependant quand on attaque la nature par des contrastes trop forts, on manque toujours de succès : un sentier tortueux qui paroît avoir été fait naturellement par les passans, a plus d'effet qu'un grand chemin artificiel, bien uni & bien aligné, qui est trop foible pour détruire le caractere de la scene, & trop fort pour lui être analogue. Il ne faut introduire que des objets qui tiennent le milieu entre l'air trop animé d'une campagne bien peuplée, & l'horreur d'un désert; & l'on se décidera sur le choix de ceux qui approchent davantage de l'un de ces deux extrêmes, selon que la scene est plus ou moins sauvage : quelquefois elle l'est si excessivement, qu'elle exige beaucoup d'adoucissemens : quelquefois elle ne l'est pas assez : mais dans tous les cas, il faut que chaque objet rentre dans le principal caractere, & tende à le conserver. Les rochers forment toujours le caractere dominant qui influe sur tout le reste, & que tout doit faire valoir. les irrégularités les plus bisarres, d'un bois & d'un terrein, les replis les plus extraordinaires d'un ruisseau, qui ne seroient pas supportables dans une campagne cultivée, perfectionnent & embellissent des tableaux aussi pittoresques. Les bâtimens même, tant par leur forme singuliere, que par leur position étrange, difficile ou dangereuse, servent à désigner les endroits

les plus extraordinaires de la fcene, & à leur donner du relief; c'eft au choix & à l'application de ces embelliffemens, que fe borne notre pouvoir fur les rochers. Ils font trop vaftes & trop intraitables pour fe foumettre à nos fantaifies; mais en ajoutant fimplement, ou en retranchant quelques ornemens, nous pouvons découvrir ou voiler certaines parties, affoiblir ou renforcer leur caractere, & par conféquent les impreffions qui en dérivent. Si dans une fcene où les rochers dominent, l'art favoit donner à chaque objet l'ornement qui lui eft analogue, il auroit atteint la perfection (1). Les caracteres principaux des rochers font *le majeftueux, le terrible, &. le merveilleux. Le fauvage* en eft l'expreffion générale; & quelquefois ils ne font que fauvages, fans qu'on puiffe leur affigner d'autre caractere particulier.

XXXVI.

Des rochers caractérifés par la majefté. Defcription de Madlock-Bath.

Tout ce qui fait naître l'idée du grand, qui eft bien différent du terrible dans une fcene de ro-

(1) C'eft une maxime qui n'eft pas feulement applicable aux rochers, mais à tous les arts.

chers, est moins sauvage que tout le reste. Il y a une sorte de gravité dans le *majestueux*, laquelle est incompatible avec les passages brusques & rapides de la variété : ainsi une suite d'objets à peu près semblables, & élevés les uns sur les autres, ne sauroit s'éloigner d'un genre qui consiste beaucoup plus dans l'étendue que dans le changement d'une perspective. Les dimensions qui lui conviennent, laisseroient trop peu d'espace à la variété. Il faut que toutes les parties en soient vastes. Si des rochers ne sont que très-élevés, ils étonneront & n'auront rien de majestueux. Le caractere de grandeur se fera donc sentir dans toutes leurs dimensions ; & aucune forme déliée ni grotesque ne peut leur convenir.

L'art suffit quelquefois pour mettre sous les yeux des objets très-étendus, & les faire paroître plus magnifiques. On peut placer à propos des massifs qui croisent les rochers & en cachent les bords : on peut remplir par des bois les petits intervalles qu'ils laissent entr'eux, & conserver ainsi l'apparence de la continuité.

Lorsque des rochers s'éloignent de l'œil, en s'abbaissant par degrés, nous pouvons en élevant le terrein supérieur, rendre la chûte plus profonde, alonger la perspective, & aggrandir par ce moyen

les rochers dans toutes leurs dimenſions. Cet effet aura encore plus de force, ſi l'on couvre le terrein ſupérieur d'un bouquet de bois qui finira avant de parvenir juſqu'au fond, ou dont les arbres feront beaucoup moins élevés en deſcendant. Dans preſque toutes les circonſtances, des rochers qui s'élevent du milieu d'un bois paroiſſent beaucoup plus conſidérables que s'ils étoient nuds. S'ils ſont placés ſur une hauteur couverte d'arbriſſeaux, leur commencement eſt au moins incertain, & l'on imagine qu'ils naiſſent du fond.

Ce taillis négligé a un autre uſage, c'eſt de dérober aux yeux tous les fragmens détachés des côtés & du ſommet de ces maſſes pierreuſes qui feroient ſouvent déſagréables à voir. Les rochers ſe diſtinguent rarement par l'élégance: ils ſont trop vaſtes & trop brutes pour prétendre à la délicateſſe. Cependant leurs formes ſont ſouvent agréables, & nous pouvons les modifier juſqu'à un certain point, ou du moins nous pouvons cacher pluſieurs de leurs défauts, en les environnant d'arbriſſeaux & de plantes rampantes.

Mais lorſqu'il s'agit de produire de plus grands effets, les grands arbres deviennent néceſſaires: ils ſont dignes de la ſcene; & ajoutent à ſa majeſté. Nous ſommes ſi accoutumés à les mettre au

rang des plus magnifiques objets de la nature, que lorsqu'ils ne peuvent atteindre à la moitié de la hauteur des rochers qu'ils environnent, l'imagination éleve ces rochers dans la même proportion. Un seul arbre est donc souvent préférable à un massif; sa grandeur, quoique moindre, est plus remarquable; d'ailleurs les massifs doivent être bannis généralement de toutes les perspectives sauvages, parce qu'on les soupçonne d'être l'ouvrage de l'art. Mais un bois paroît toujours naturel, & la la grandeur qui le caracterise le place nécessairement dans les scenes où regne la magnificence.

C'est pourquoi les rivieres tiennent ici une place si distinguée. L'effet d'un grand nombre de petits ruisseaux ne sera jamais égal à celui d'une riviere, & il faudra toujours dans le courant principal sacrifier la variété à la grandeur, sans nuire cependant trop à sa rapidité. Car le mouvement des eaux ne doit être ni trop lent, ni trop violent. Le caractere majestueux, lorsqu'il est le plus tranquille, n'est jamais languissant. Et si une surface n'est pas animée, c'est un défaut que la plus vaste étendue ne sauroit réparer. La majesté, lorsqu'elle n'est pas accompagnée de la terreur, a pourtant beaucoup de douceur & de tranquillité: elle n'exclut donc point les habitations, quoiqu'elle n'en ait pas besoin

pour affoiblir ce qu'elle a de fauvage ; & fans exiger des plantations, elle ne s'y refufe point. Elle ne rejette pas même les bâtimens qui ne font deftinés qu'à décorer la fcene : mais il faut qu'ils foient dignes d'elle par leur grandeur & leur ftyle. Si l'on y fait entrer la culture, il faut qu'elle foit traitée dans le grand comme tout le refte. Il ne fuffit pas de cultiver un petit coin de terre dans une vafte étendue, il faut toujours frapper l'œil par de grands objets : on peut par exemple embraffer toute l'extrémité d'un grand terrein qui defcend infenfiblement vers le vallon. En un mot, il ne faut rien de petit ni de mefquin. Cela ne veut pas dire cependant qu'une perfpective dont le caractere eft la majefté, fe refufe à un heureux mélange d'objets purement agréables; encore moins qu'elle exige dans fa compofition, ce qui n'eft que fingulier, & hors des regles prefcrites. Des formes bifarres dans des pofitions extraordinaires; des maffes énormes fufpendues comme par enchantement; des arbres foutenus fur des penchans perpendiculaires ; des torrens furieux qui fe précipitent au pied des rochers, font des fingularités peu néceffaires. Dans une fcene majeftueufe, il regne un jufte milieu qui n'eft guere compatible avec ces écarts violens de la nature : de magnifiques ob-

jets grands par les dimensions & par le style, suffisent amplement pour remplir l'ame & la satisfaire. Ce n'est que lorsqu'ils ne se trouvent pas en assez grand nombre, qu'on peut avoir recours au merveilleux pour exciter l'admiration.

Une grande partie de ces circonstances se trouvent réunies à Madlock Bath (1). c'est un vallon d'environ trois milles de long, terminé d'un côté par un marais naissant, & de l'autre par de vastes rochers escarpés. L'entrée a été taillée dans un de ces rochers, qui devient un superbe portail rustique très-analogue à une des plus pittoresques & des plus magnifiques scenes que l'imagination puisse concevoir. Un des côtés du vallon est formé d'une chaîne de coteaux très élevés, couverts d'arbrisseaux, & hérissés de grands quartiers de rochers. L'autre côté est baigné par la riviere de Derwent (2), & consiste principalement en de grandes masses des rochers qui laissent cependant entr'eux beaucoup d'intervalles remplis par des pelouses dont la pente est très-rapide, par de vastes massifs, & par de très beaux champs cultivés qui descendent doucement jusqu'au vallon, & font

(1) En Derbyshire.
(2) Elle passe à Darby.

partie des campagnes voisines. Tantôt les rochers couronnent le sommet de la colline, tantôt ils en hérissent le pied, & quelquefois ils s'élancent sur les côtés. Ils s'élevent dans certains endroits jusqu'à trois cent cinquante pieds au-dessus de l'eau, & dans quelques autres ils ne forment qu'un rivage escarpé d'une très-petite élévation. Ils sont presque tous perpendiculaires, & présentent ou un amphithéatre, ou un précipice effrayant depuis la base jusqu'au sommet : mais quoique leurs formes soient presque semblables, il regne dans leurs grouppes la plus grande variété. Ici vous les voyez s'unir de la maniere la plus irréguliere ; ailleurs présenter une surface plus uniforme, & quelquefois toute unie d'une extrémité à l'autre. Ils sont pour la plupart composés de masses énormes de pierres entassées les unes sur les autres. Il est probable que c'est un pareil aspect qui frappa l'imagination des anciens Thessaliens, & donna naissance à la fable des géans qui entasserent, dit-on, le Pélion sur l'Ossa. Ici tout est vaste. La hauteur, la largeur, la solidité, la hardiesse de l'exécution, l'unité de style, tout tend également à former un caractere de grandeur qui ne se dément jamais sans être uniforme, & n'a rien de mesquin sans être gigantesque. La couleur des rochers est pres-

que blanche. Le lierre & les ifs jettés çà & là servent encore à relever leur éclat naturel, & presque tous les intervalles qui se trouvent entr'eux, sont remplis par de simples taillis qui diversifient & embellissent extrêmement cette perspective, mais n'ajoutent rien à sa majesté. De grands arbres produiroient cet effet, mais il n'y en a que fort peu dans ce vallon. Les plus beaux se trouvent dans un petit bois qui joint les bains (1), encore sont-ils peu dignes de la magnificence des objets qui les environnent, de l'élévation & de la roideur de la montagne, de la majesté des rochers, & de l'impétuosité du Derwent. Il est vrai que cette rivière est d'un genre trop fort pour la scene de Madlock-Bath. Elle ne présente aucune défectuosité, quant à sa largeur & à la direction de son cours ; mais c'est un torrent furieux & terrible qui se précipite en mille & mille cascades ; l'eau n'a jamais assez d'espace pour devenir plus tranquille après ses diverses chûtes, & la rapidité de son mouvement étant augmentée par des chocs répétés, elle se précipite de nouveau avec plus de violence, vient se briser contre des fragmens de rochers, & répand des flots d'écume sur les mon-

(1) *Madlock-Bath* signifie les bains de Madlock.

ceaux de pierre entraînés par le courant. Sa couleur est constamment d'un rouge brun, & son écume est d'une teinte presque aussi forte. Dans les endroits même où il n'y a point de cascades, la pente du lit de la riviere est si rapide, & les chocs si multipliés, que le courant conserve toujours la même violence & la même agitation. Quoiqu'il y ait de la grandeur dans ce morceau de perspective, il faut convenir qu'une riviere plus tranquille, coulant avec force & rapidité, sans avoir rien de la fureur orageuse d'un torrent; se précipitant en une seule mais superbe cascade, au lieu de mille autres moins considérables; quelquefois animée par la résistance, sans avoir à lutter sans cesse contre des obstacles toujours nouveaux, seroit un objet bien plus analogue à la majesté, la tranquillité & la solidité de ces magnifiques monceaux de rochers. Leur couleur brillante mêlée avec le beau verd de ces arbres vigoureux & touffus, & avec les teintes variées de quelques champs bien cultivés, répand sur cet ensemble une douce & agréable sérénité, qui n'est troublée que par l'impétuosité du Derwent.

XXXVII.

Des rochers caractérisés par la terreur. Description de la perspective de New-Weir sur la Wye.

UNE riviere telle que le Derwent conviendroit infiniment mieux à une scene d'un genre terrible qui est l'effet de la grandeur combinée avec la force ; elle est toujours animée & intéressante par l'étonnement & le trouble qu'elle jette dans l'ame. On peut comparer la terreur qu'inspire une scene de la nature, à celle qui naît d'une scene dramatique. L'ame est fortement ébranlée : mais ses sensations ne sont agréables que lorsqu'elles tiennent à la seule terreur, sans avoir rien d'horrible ni de choquant. On peut donc employer les ressources de l'art pour rendre ces sensations plus vives, développer les objets dont la grandeur est le caractere, donner plus de vigueur à ceux qui se distinguent par la force, marquer avec soin ceux qui impriment la terreur, & jetter çà & là quelques teintes obscures & propres à inspirer une douce mélancolie.

La grandeur est aussi essentielle au terrible qu'au majestueux. De grands efforts sur de petits objets sont toujours ridicules, parce qu'on ne peut sup-

poser qu'on ait besoin de force pour dompter des bagatelles incapables de résistance. On doit cependant convenir qu'un effet qui suppose beaucoup d'efforts & de violence, supplée quelquefois au défaut d'étendue. Un rocher qui semble suspendu par un art invisible, & qui menace continuellement de sa chute, tire toute sa grandeur de sa situation, & non de ses dimensions. Un torrent nous remue d'une toute autre maniere qu'une riviere tranquille d'une largeur égale : un arbre qui ne seroit rien dans une plaine ordinaire, devient intéressant s'il sort avec effort du milieu d'un rocher. C'est dans de pareilles circonstances que l'art est toujours mis en œuvre avec succès. Il est quelquefois nécessaire de couper plusieurs arbres pour en faire voir un seul qui paroît avoir ses racines dans le roc. Il est possible qu'en ôtant seulement quelques buissons, on offre à la vue le spectacle effrayant d'un rocher, dont la base a été creusée & détruite par quelque cause extraordinaire ; & si sur ce sommet escarpé, il se trouve un peu de bonne terre, & quelques arbres plantés, ce sera un objet encore plus étonnant. Quant aux eaux, on sait qu'elles sont généralement susceptibles des plus grands changemens. C'est pourquoi il est utile de bien déterminer celles qui convien-

nent à telle ou telle perspective, parce qu'il est en notre pouvoir d'augmenter ou de diminuer leur étendue, d'accélérer ou de retarder leur rapidité, de créer ou de faire disparoître les obstacles qu'elles éprouvent, & toujours de nuancer ou changer entierement leur caractere.

Des habitations servent très-souvent à donner beaucoup d'énergie au tableau, en faisant naître l'idée d'un péril imminent. Une maison placée sur le bord d'un précipice, un bâtiment élevé sur le sommet d'un rocher escarpé, rend formidable une position qui souvent n'eut pas excité notre attention. Un creux profond peu remarquable par lui-même, devient allarmant s'il est bordé d'un sentier : un simple garde-fou placé sur les bords d'une hauteur taillée à pic, réveille l'idée d'un lieu fréquenté & dangereux : & un petit pont ordinaire jetté entre deux rochers est encore plus frappant. Dans toutes ces perspectives, l'imagination transporte le spectateur sur le lieu même, & la profondeur lui paroît effrayante ; mais à l'aspect de ce pont, il se voit suspendu sur un précipice affreux, & ses yeux égarés n'apperçoivent de toutes parts que des objets de terreur.

Quelquefois ce sont les dangereuses occupations des habitans mêmes qui effrayent.

Voyez ce malheureux qui bravant les dangers,
Arrache le Crithmum (1) du haut de ces rochers (2).

C'est un objet intéressant, choisi par un excellent peintre de la nature pour rendre plus terrible la scene qu'il décrit. Les mines se trouvent fréquemment dans les lieux couverts de rochers, & sont très-propres à produire des idées analogues à la scene : on peut y ajouter l'appareil des machines ; mais c'est principalement lorsque les puissances de ces machines sont surprenantes, & leurs effets formidables, qu'elles paroissent des efforts de l'art très analogue à ceux de la nature.

La scene de New-Weir sur la Wye (3), qui par elle-même est véritablement grande & terrible, a encore une destination utile, qui loin de la déparer, la rend plus intéressante ; c'est un abysme

(1) Le *crithmum* ou *fenouil marin*, est une plante dure & rampante, qui naît fréquemment dans les fentes des pierres : on confit ses feuilles au vinaigre.

(2) Vers de Shakespear, dans la tragédie du roi Lear. Il fait la description des hauteurs de Douvres.

(3) La Wye est une riviere de Darbyshire, qui se jette dans le Darwent. Un peu au-dessous de sa source, il y a neuf fontaines, dont huit sont chaudes & une froide; New-Weir est près d'un lieu appellé *Sydmons's-Gate*, entre *Ross* & *Monmouth*.

entre deux rangs de hautes montagnes qui s'élevent presque à plomb au-dessus des eaux. Les rochers des deux côtés sont composés de masses d'une grandeur énorme. Leur couleur est généralement brune ; il s'en détache de distance en distance certaines portions blanchâtres nues, fort escarpées, & qui s'élevent à une hauteur prodigieuse. Quantité de beaux arbres sortent avec effort du sein de ces rochers, & il y en a beaucoup qu'on apperçoit de loin derriere un bois qui renforce de son ombre leur verd naturellement foncé; la riviere, après avoir orné quelque tems cette perspective, va se perdre dans les bois, qui dans cet endroit sont fort épais & fort élevés. Au milieu de leurs ombres obscures est placée une forge couverte d'un épais nuage de fumée, & environnée de scories de charbon de terre entier, & à demi éteint ; tous les bois qui servent à allumer le charbon, sont placés plus bas sur un sentier fort roide, coupé en plusieurs marches, étroit, & tournant autour de plusieurs précipices. Non loin de-là est un marais, autour duquel sont dispersées les cabanes des ouvriers. On y voit aussi une cascade, suivie d'un courant dont l'agitation est augmentée par de grands quartiers de rochers, qui ont été séparés des bords de la riviere par la

rapidité des eaux, ou précipités du haut de la montagne par des ouragans. Le bruit terrible que font les coups cadencés des grands marteaux de forge, empêche qu'on n'entende celui de la cascade. Précisément au-dessous, dans un lieu où le courant est toujours rapide, il est traversé par un bac ; & plus bas, on voit quantité de petits bateaux ronds à l'usage des pêcheurs (1), seuls restés peut-être de la navigation des anciens Bretons; le moindre défaut d'équilibre les renverse, & le choc le plus léger suffit pour les briser. Toutes les occupations des habitans des environs semblent exiger, ou des efforts, ou des précautions ; & ces

(1) Ils les appellent *truckles*, c'est-à-dire, roulettes. Ces especes de bateaux se trouvent chez plusieurs peuples sauvages. C'est une chose assez curieuse pour des voyageurs, que de voir chez les nations qui ont porté la raison & les arts à leur plus haut point de perfection, quantité d'usages & de machines, qui n'ayant rien perdu de leur premiere simplicité, nous rappellent l'état des sociétés primitives, & nous donnent l'idée de l'enfance des arts & de l'espace immense qu'on a franchi depuis. Qui croiroit que la province de Berry, le centre de la france, renferme des peuples sauvages, image vivante des anciens Gaulois ? Si vous parcourez les landes de Bordeaux, vous y trouverez un peuple si singulier, que vous croirez voyager chez des Hottentots.

idées

idées de force & de danger jettent dans toute la scene une ame & une vigueur peu connues dans une solitude, quoiqu'elles s'accordent si parfaitement avec les perspectives les plus sauvages & les plus pittoresques. Mais il faut bien se garder de mettre des habitations dans les lieux cultivés qu'offrent de pareilles scenes. Ce seroit trop en adoucir l'âpreté, & y répandre un air de gaîté qui est incompatible avec le caractere terrible. Un peu de tristesse, & un air un peu ténébreux lui sont plus analogues. Dans cette vue, les objets d'une couleur obscure sont préférables, & ceux qui sont trop brillans doivent être jettés dans l'ombre; on peut rendre le bois plus épais, & les verds plus foncés. Si le bois est nécessairement fort clair, on plantera tout autour, & sans ordre, des ifs & des sapins les moins touffus; quelquefois même, pour faire d'un arbre desséché, ou qui dépérit, un objet de perspective, on coupera jusqu'à une certaine distance les arbres qui l'environnent. Tous ces moyens que l'art met en usage, sont utiles, s'ils ne choquent en aucune maniere le caractere principal; car il ne faut jamais perdre de vue que là où le terrible domine, le genre triste ne doit jamais entrer que pour tenir le second rang.

K

XXXVIII.

Des rochers caractérisés par le merveilleux. Description de Dovedale.

Tous les différens genres de rochers sont souvent réunis dans le même lieu, & composent une scene magnifique, qui n'est distinguée par aucun caractere particulier. Un caractere ne devient exclusif, & ne mérite la préférence que lorsqu'il se distingue éminemment de tous les autres. Il arrive quelquefois qu'une perspective qui n'est que sauvage est singuliérement pittoresque; lorsque ce genre sauvage tient du merveilleux, que les formes & les combinaisons les plus singulieres & les plus opposées sont jettées ensemble, si les différens caracteres s'y trouvent réunis, ce mêlange pourra être rangé parmi ceux qui servent à nous donner une idée de l'inépuisable variété de la nature.

Il est rare qu'une même perspective réunisse autant de variété & de verveilleux que Dovedale (1). C'est un vallon de deux milles de longueur, profond & étroit; ses deux côtés sont bordés de ro-

(1) Ce lieu qui signifie *le vallon de la Dove ou de la Colombe*, est près d'Ashbourne en Derbyshire.

chers; & la riviere de Dove, en le traversant, change perpétuellement son cours, son mouvement & sa figure. Elle n'a jamais moins de 30 pieds, ni plus de soixante pieds de largeur, & sa profondeur est en général de quatre pieds : mais elle est transparente jusqu'au fond, excepté dans les endroits où elle est couverte d'une écume blanche comme la neige; ce qui est l'effet de plusieurs cascades très-brillantes. Ces cascades sont aussi diversifiées que nombreuses. Dans certains endroits elles croisent entiérement la riviere, soit directement, soit obliquement; dans d'autres elles ne la traversent qu'en partie; & leurs eaux ou viennent se briser contre les rochers, & s'élancent ensuite au-dessus avec impétuosité, ou elles se précipitent en bas, & rejaillissent en écume : quelquefois elles se frayent rapidement un passage à travers les ouvertures des rochers; quelquefois elles tombent très-doucement, & souvent elles sont repoussées, & reviennent en tournant sur elles-mêmes. Dans un endroit très remarquable, le vallon devient si serré que la riviere ne peut y passer que très-difficilement. L'agitation, la fureur, le mugissement, l'écume des eaux, tout annonce la grandeur de l'obstacle qu'elles ont à vaincre. Ailleurs le courant est doux sans être languissant, il se partage

pour environner une petite iſle déſerte, coule parmi des touffes de jonc, de gaſon & de mouſſe, s'agite un peu autour des plantes aquatiques, dont les racines ſont affermies dans le limon, & ſe joue avec les filets entrelacés de celles qui flottent ſur ſa ſurface. Les rochers qui bordent le vallon varient autant dans leur ſtructure que la riviere dans ſon cours & ſes mouvemens. Ici vous voyez une grande maſſe qui diminue par degrés depuis ſa large baſe juſqu'à ſa pointe ; là un ſommet très-lourd, qui par une ſaillie des plus hardies couvre de ſon ombre les objets qui ſont au-deſſous de lui : tantôt c'eſt un mêlange confus des ſtructures les plus ſinguliérement diverſifiées, tantôt ce ſont des grouppes de deux ou trois rochers, ſouvent d'un plus grand nombre, fort tranchans, peu larges, & très-élevés. Ils ſont en général nuds d'un côté du vallon ; mais de l'autre ils ſont mêlés de bois. Leur extrême élévation de toutes parts, & le peu de largeur du vallon, produiſent encore une autre variété. Les rayons du ſoleil, lancés de derriere un des deux côtés viennent frapper diſtinctement & avec force les rochers du côté oppoſé : l'inégalité & les aſpérités des ſurfaces qui les réfléchiſſent, diverſifient les teintes de lumieres ; & ſouvent l'éclat le plus vif eſt à côté des ténebres

les plus épaisses. Les rochers changent perpétuellement de figure ou de situation, & sont très-séparés les uns des autres.

Quelquefois les bords du vallon ne présentent que précipices ou rochers à pic, & en forme d'amphithéatre ; quelquefois les rochers naissent du fond, & s'appuient obliquement sur la colline : souvent ils sont entiérement isolés, & s'élevent, en forme de tours ou de pyramides, jusqu'à cent pieds de hauteur. Quelques-uns sont entiers & solides dans la totalité de leur masse, d'autres sont crevassés, & d'autres, quoique tendus dans leur longueur, & minés par la base, sont merveilleusement soutenus par des fragmens inférieurs en apparence au poids qu'ils supportent. Leur disposition varie à l'infini, & l'on découvre à chaque pas quelque nouvelle combinaison: ils avancent, reculent, & se croisent sans cesse. La largeur du vallon est presque aussi variée que les rochers. Au passage étroit que j'ai déja fait remarquer, les rochers se joignent presque à leur sommet, & l'on ne voit le ciel qu'à travers le petit intervalle qui les sépare. Au sortir de cet abîme ténébreux, la scene change tout à coup, & le vallon n'est nulle part plus étendu, plus éclairé, plus verd, plus charmant. Les figures & les situa-

tions des rochers ne forment pas toutes leurs variétés. Il y en a plusieurs qui sont percés de grandes cavités naturelles ; quelques-uns le sont à jour ; d'autres se terminent en cavernes profondes & ténébreuses ; d'autres charment la vue par une suite d'arcades & de colonnes rustiques, toutes bien détachées & bien éclairées. Un rocher fort éloigné au-delà de ces colonnes termine la perspective. Le bruit des cascades est réfléchi dans les cavités, & forme des échos ; de sorte que nous pouvons souvent entendre en même tems le gazouillement des eaux qui sont près de nous, & le mugissement de celles qui sont plus éloignées. Rien d'ailleurs ne trouble le silence profond qui regne dans cette solitude. La seule trace d'hommes qu'on y puisse voir, est un sentier caché, & légérement frayé par le petit nombre de curieux que les merveilles publiées par la renommée du vallon de Dovedale y attirent quelquefois. Ce séjour semble avoir été formé pour des esprits aëriens, & peut nous donner quelque idée d'un enchantement. Ce changement continuel de perspectives entiérement dissemblables ; ces passages subits de l'une à l'autre ; cette singularité de formes aussi bisarres, aussi sauvages, & aussi variées que le hazard, la nature & l'imagination peuvent les créer ; cette

force étonnante qui semble avoir été mise en usage pour placer solidement quantité de rochers d'un poids énorme au point d'élévation où ils se trouvent ; cet art magique qui semble tenir suspendues d'autres masses effrayantes ; ces cavernes obscures ; ces souterreins éclairés ; ces ombres incertaines que percent de vifs rayons de lumiere ; ces eaux pures & brillantes, où l'image flottante du soleil se réfléchit de mille manieres ; cette solitude où regne un calme & un silence profond : tous ces objets extraordinaires réunis frappent notre imagination, & la transportent dans ces régions merveilleuses qui ne furent jamais connues que dans les romans & les ouvrages des poëtes.

Une scene si solitaire charme par sa perpétuelle variété, & l'ame & les yeux s'y livrent également au plaisir délicieux de la contemplation. Tout ce qui donneroit un air habité à cette solitude, ne feroit que la troubler, & les bâtimens dont on voudroit l'orner dépareroient comme ouvrage de l'art un lieu si absolument libre de toute contrainte & de toute régularité. Les bois & les eaux sont les seuls ornemens dont une pareille scene soit susceptible, & elle en emprunte quelquefois de grandes beautés. Lorsque deux rochers, semblables par leur forme & leur situation, sont fort près l'un de l'autre, on

peut les distinguer en jettant un bois sur l'un des deux rochers, pendant que l'autre restera nu. Si une riviere conservoit par-tout le même caractere, il faudroit le diversifier, & nous en sommes les maîtres. C'est la variété qui est l'ame des belles perspectives du genre dont nous parlons, & rien de tout ce qui peut l'augmenter ne doit être négligé. D'après ce principe, il faut mettre tout en œuvre non-seulement pour multiplier, mais pour rendre plus sensibles les différences, & donner aux contrastes plus d'énergie : mais il est important d'observer qu'il faut agir en cela avec beaucoup de circonspection, & se défier des changemens trop hardis. L'art doit presque désespérer d'embellir jusqu'à un certain point un lieu où la nature semble s'être épuisée.

DES BATIMENS.

XXXVIII.

Des usages des Bâtimens.

Les *bâtimens* sont précisément le contraire des rochers. Ils dépendent absolument de nous, & pour le genre, & pour la situation. Voilà pourquoi l'on s'y livre avec si peu de modération. La fureur de créer est toujours plus puissante que la crainte de trop multiplier de pareils objets. On peut toujours se les procurer avec de l'argent : ils regnent sur-tout chez ceux qui n'ont pas assez de goût pour faire un choix, qui regardent la profusion comme un ornement, & ne savent pas la distinguer de la variété.

Il est probable que les bâtimens ne furent d'abord introduits dans les jardins que pour la commodité ; ils furent destinés à servir de refuge contre la pluie, & d'abri contre le vent : ils servirent aussi de retraites agréables à ceux qui aimoient la solitude, & à un petit nombre d'amis qui venoient s'y dérober au reste de la société. Depuis qu'ils ont été considérés comme objets

& comme ouvrages d'oftentation, on a trop perdu de vue leurs ufages primitifs : l'intérieur en eft entiérement négligé, & il n'eft pas rare de voir un édifice pompeux manquer totalement de ces agrémens qui naiffent de l'utilité. Quelquefois la ridicule vanité d'étaler de folles dépenfes aux yeux de ceux que la curiofité attire dans nos jardins, pendant que notre but principal devroit être d'en jouir nous-mêmes ; quelquefois une attention trop fcrupuleufe de ne point éloigner du caractere des bâtimens, les rend très-lourds & très-mefquins dans l'intérieur, & prefque entierement inutiles : au lieu que dans un jardin, ils devroient toujours être confidérés également, comme de beaux objets & d'agréables retraites : fi un caractere leur convient, c'eft celui de la fcene où ils figurent, & non celui de leur deftination primitive. Un temple grec, ou une églife gothique peuvent fervir d'ornemens dans des lieux où ce feroit une affectation que de conferver dans l'intérieur ce majeftueux & ce fombre qui caractérifent les édifices confacrés à la religion, parce que ce ne font pas des modeles exacts, où les artiftes viennent s'inftruire des regles, mais des retraites commodes. De pareils temples font peu fréquentés par le poffeffeur des jardins. Tant de fim-

plicité & de tristesse ne peuvent que lui déplaire au milieu de la gaîté, de la richesse & de la variété (1).

Mais quoique l'intérieur des bâtimens ne doive pas être négligé, c'est par leur extérieur qu'ils figurent comme *objets* dans une perspective : leur *caractere* est quelquefois emprunté de l'extérieur, quelquefois de l'intérieur, souvent de tous les deux.

(1) Plus je réfléchis sur ce passage, & moins je suis de l'avis de l'auteur. Un des objets qui m'a fait le plus de plaisir à Stowe, dont on verra la description dans cet ouvrage, c'est le temple gothique, dont l'intérieur répond parfaitement à l'extérieur. C'est une retraite dont le sombre, la tranquillité & l'air antique font le mérite, & qui ne sauroit déplaire, comme lieu propre à la rêverie. J'aime à y trouver un autel, des vitraux, & des bas-reliefs gothiques. On seroit choqué que l'intérieur de la belle Pagode Chinoise de Kiew, ressemblât à celui de nos clochers. Je conviens avec l'auteur, qu'un bâtiment triste, tel qu'une église gothique, est déplacé dans une perspective riante & variée ; mais il ornera un lieu plus solitaire & plus obscur. La réflexion qui est le sujet de cette note, ne fait que ramener l'auteur à ses principes généraux.

XXXIX.

Des Bâtimens considérés comme objets.

Les bâtimens, en qualité d'*objets*, ont trois destinations principales : ils *distinguent*, ils *tranchent*, ou ils *ornent* les scenes dont ils font partie.

Les différences entre un bois, une pelouse & une piece d'eau, ne sont pas toujours assez marquées : ainsi les différentes parties d'un jardin paroîtroient souvent trop ressemblantes, si elles n'étoient distinguées par des bâtimens : ce sont des points si remarquables, si propres à frapper la vue & l'imagination, qui marquent si fortement les lieux où ils sont placés, & font si bien sentir leur rapport avec tout ce qui les environne, qu'il n'est guere possible que des parties ainsi *distinguées* puissent jamais être confondues. Mais il n'en faut pas conclure que toute scene doive être ornée d'un édifice : le défaut d'un tel ornement sera quelquefois une variété, & la scene sera souvent d'ailleurs suffisamment caractérisée. Il ne faut avoir recours aux bâtimens, que lorsque les parties d'une perspective se ressemblent trop. Leurs positions, leurs jours, leurs contrastes dépendent absolument de nous : l'objet le plus frappant établira la distinc-

tion ; & l'impreſſion forte qu'il produira d'abord, empêchera qu'on ne s'apperçoive des reſſemblances.

C'eſt par de ſemblables moyens, & ſur le même principe, qu'on peut couper un point de vue trop uniforme. Lorſqu'un vaſte champ de bruyeres arides, un triſte marais, ou une plaine continue, s'offrent en perſpective, des objets qui arrêtent l'œil ſuppléent en quelque ſorte à la variété, & des bâtimens ſont admirables pour cela. Des bois ou des eaux ne feront jamais autant d'effet, à moins que leur étendue & le nombre de leurs parties ne fuſſent ſi conſidérables que le caractere de la ſcene en ſeroit preſque changé : mais le plus petit bâtiment détourne l'attention qui ſe porteroit ſur l'uniformité de la ſurface : il la rompt ſans la diviſer, & la diverſifie ſans en altérer le caractere. Il faut cependant que le ſpectateur ne s'apperçoive pas du deſſein : une cabane placée dans ces circonſtances, auroit le mérite d'écarter tout ſoupçon d'artifice ; & quelques arbres plantés tout autour rendroient cet objet plus conſidérable, & ſa poſition plus naturelle. Des ruines ſont une reſſource un peu trop uſée, & dont on s'apperçoit trop aiſément, à moins qu'elles ne fuſſent d'un ſtyle ſin-

gulier, & d'une grandeur extraordinaire. La représentation d'un monument des anciens Bretons produiroit le même effet, avec moins d'embarras & plus de succès. Les matériaux pourroient être de brique, ou même de bois enduit de plâtre ou de ciment, si l'on ne pouvoit se procurer de la pierre. Dans tous les cas, il seroit difficile qu'on s'apperçût de la supercherie. Ce seroit un monument fait pour être vu de loin, simple, vaste, & d'un caractere analogue à la scene sauvage où il seroit placé. Il faudroit bien se donner de garde d'y élever quelque bâtiment qui ne dût pas s'y trouver naturellement; & tous les temples Grecs, les mosquées Turques, les pyramides Egyptiennes, enfin toutes sortes d'édifices propres à des nations étrangeres, & inusités en Angleterre, doivent en être bannis ; l'art seroit trop visible, & détruiroit un effet qui est trop délicat pour n'être pas affoibli, si les objets destinés à le produire ne frappoient que comme un ouvrage d'ostentation, s'ils paroissoient plutôt l'effet d'un dessein prémédité, que d'un hazard heureux, & si leur position avantageuse sembloit due au travail, & non à la nature.

Mais dans un jardin, où ces sortes d'objets sont uniquement destinés à l'ornement, toute espece

d'architecture convient également depuis le style Grec, jusqu'au style Chinois (1); & l'on est si absolument maître du choix, que le seul inconvénient qu'il y ait à craindre, c'est d'abuser de cette liberté par la multiplicité des bâtimens. Il est peu de scenes qui en admettent plus de deux ou trois, & dans quelques-unes un seul édifice produit beaucoup plus d'effet, que s'il y en avoit un plus grand nombre. Une vue partielle de ceux qui appartiennent à d'autres perspectives, jettera souvent plus de vie dans un paysage, que ceux qui ont été placés uniquement pour fixer notre attention. Si l'on avoit mieux observé l'effet des demi-points de vue & des lointains, quantité de perspectives seroient parfaitement bien remplies sans confusion ; les bâtimens y pourroient être plus nombreux, sans avoir rien de forcé; & la scene seroit très-riche & très-animée, sans prétention & sans ostentation.

―――――――――――――――――――――――

(1) Les seuls jardins existans qui offrent des modeles de toutes les especes de temples possibles, sont les jardins de Kiew, à six milles de Londres, nouvellement construits par la princesse de Galles, mere du roi d'Angleterre. Ils sont sur-tout très-fameux par leurs superbes serres, où se trouvent toutes les plantes exotiques. Ce sont les seules qui puissent aller de pair avec celles de Trianon.

Cette manie de frapper les yeux par des bâtimens vus dans leur entier, & sur-tout par les plus magnifiques, est une erreur trop commune. On auroit dû s'appercevoir que cette exposition totale n'est pas toujours la plus favorable. Quoiqu'en général, on ne doive rien perdre de leur symmétrie & de leurs beautés, il leur est plus avantageux d'être vus obliquement que directement; & ce sont souvent des objets bien moins agréables, lorsqu'ils sont entiérement exposés à la vue, que lorsqu'ils sont cachés d'un côté, de sorte qu'on n'apperçoive qu'une partie de leurs dimensions, soit qu'un bois les environne de toutes parts, ou seulement par-derriere, soit qu'ils ne paroissent qu'entre les tiges des arbres. Lorsqu'ils formeront un tel aspect, & qu'ils seront ainsi grouppés & accompagnés, ils paroîtront aussi considérables, que s'ils étoient vus tout entiers, & seront ordinairement plus beaux & plus pittoresques.

Mais cette disposition des bâtimens a un effet encore plus important, qui est de les lier avec le reste de la scene. Ce sont des objets si considérables, qu'ils different de tout ce qui les environne, & en sont naturellement séparés ; & quelquefois même le soin qu'on prend, pour que le spectateur en soit agréablement frappé, ne fait que

que les rendre plus isolés. Il faut donc être extrêmement en garde contre cette tendance naturelle des bâtimens à se séparer des autres objets, & à ne plus faire partie d'un ensemble. Une situation élevée a ordinairement beaucoup de noblesse ; lorsque la hauteur se termine en pointe, l'édifice peut en être la continuation, & souvent quelques-uns de ses côtés pourront descendre plus bas que les autres, & tiendront à plus de points : mais s'il est placé au milieu d'un bord escarpé fort étendu, il paroîtra presque toujours nud, isolé, & peu lié avec le terrein. S'il n'est pas naturellement environné d'un bois, on fera mieux de le bâtir un peu plus bas sur le penchant, afin qu'il s'unisse avec tout ce qui l'entoure par un plus grand nombre de points de contact, & se fonde en quelque sorte avec le paysage.

Il est important que les bâtimens soient accompagnés d'autres objets qui ajoutent à leur éclat : mais ces objets manqueront leur effet, s'ils ne paroissent pas accidentels. Une petite montagne qui n'a justement que l'espace nécessaire au bâtiment ; une piece d'eau peu considérable, placée au-dessous, & sans aucun autre usage apparent que celui d'en réfléchir l'image ; un bois planté derriere le bâtiment, & qu'on sent n'être destiné qu'à lui

donner du relief, tout cela paroît auſſi artificiel que l'édifice même, & le ſéparera de la ſcene naturelle où il eſt placé, & avec laquelle il devroit s'unir. Tous ces ornemens acceſſoires doivent donc être tellement diſpoſés & combinés avec les parties voiſines, que leur effet ne ſoit pas uniquement relatif au bâtiment, afin qu'ils puiſſent devenir des moyens d'union, plutôt que des lignes de ſéparation, & que la ſituation paroiſſe avoir été tout au plus choiſie, mais non créée pour le bâtiment.

Par rapport au choix de la ſituation, celle qui préſente le bâtiment ſous le plus bel aſpect, mérite en général la préférence. Une éminence, un bois, & tous les autres avantages doivent être prodigués à un objet auſſi important, qui n'eſt preſque jamais un ornement à négliger, à cauſe de ſa beauté, & devient quelquefois néceſſaire. Il ne faut le bannir d'une perſpective que dans le cas où il y paroîtroit étranger, & introduit à force d'art & de dépenſe. Il faut cependant réſiſter quelquefois à tout ce qu'une heureuſe ſituation préſente de ſéduiſant. Tantôt c'eſt la compoſition générale qui exclud un bâtiment dans une ſcene, & l'exige dans une autre; tantôt c'eſt un grouppe important, auquel il faut le ſacrifier, parce qu'un

objet particulier, quelque beau qu'il soit, doit toujours contribuer au grand effet de l'ensemble, & lui être subordonné.

XLI.

Des Bâtimens relativement au caractere qu'ils expriment.

Le même édifice qui sert à orner une perspective, peut servir aussi à la caractériser. Mais ce sont deux effets très-distincts du même objet : il peut être très-foible comme ornement, & vigoureux du côté de l'expression : il est triste ou gai, simple ou magnifique, &, selon le style, analogue ou opposé à la scene où il figure. Mais ce n'est pas seulement dans un simple rapport avec les objets environnans que consiste le mérite des bâtimens, leur caractere est quelquefois assez fort pour *déterminer, perfectionner* ou *corriger* celui de la scene : ils sont si bien distingués de tous les autres objets, que leur moindre degré d'énergie se fait vivement sentir. Ils sont donc très-propres à produire une premiere impression ; & lorsqu'une scene n'est que foiblement caractérisée d'ailleurs, ils répandent

L ij

sur l'enfemble une vigueur qui leur eft particuliere.

Non-feulement les bâtimens fixent ce qui eft incertain, & éclairciffent ce qui eft douteux; mais encore ils donnent de l'élévation & de l'énergie à un caractere déja marqué : un temple ajoute à la majefté de la fcene la plus fuperbe; une cabane a la fimplicité du tableau le plus champêtre : la légéreté d'un obélifque, la gaieté d'une rotonde ouverte, le brillant d'une longue colonnade, font moins des ornemens que des expreffions de caractere : certains édifices portent même un genre trop loin; la férénité jufqu'à l'extrême gaieté, le fombre jufqu'au noir, la richeffe jufqu'à la profufion : une petite retraite écartée, qui par elle-même ne fe fût pas attiré notre attention, devient remarquable dès qu'elle eft décorée de quelque bâtiment confacré à la folitude & à la tranquillité ; & le lieu le moins fréquenté nous paroît moins folitaire que celui qui femble n'avoir été habité que par un feul homme, ou par une famille retirée, & qui n'eft remarquable que par une petite maifon écartée, ou par des ruines d'une habitation abandonnée. Ce font les mêmes moyens, mais différemment appliqués, lorfqu'on fait ufage des bâtimens pour corriger le caractere de la fcene;

animer sa pesanteur, éclaircir son obscurité, masquer ou redresser ce qui s'éloigne du genre dominant, &, selon les circonstances, adoucir, renforcer, & balancer par des contrastes beaucoup d'autres objets de la même perspective. Mais il faut éviter avec soin que les bâtimens ne choquent pas trop sensiblement le caractere général : ils peuvent diminuer les horreurs d'un désert, mais non pas au point d'y répandre de la douceur : ils rendent des objets moins terribles, mais jamais gracieux. Avec leur secours une perspective douce & unie peut devenir agréable, & même intéressante, mais jamais pittoresque : & la sérénité peut succéder à la tristesse, mais non pas la gaieté. Enfin, dans tous les cas que je viens d'énoncer, & dans beaucoup d'autres, ils ne font que corriger & perfectionner le caractere dominant, sans le changer entiérement ; car s'ils produisoient cet effet, & ne conservoient aucune analogie avec les autres parties, ils perdroient presque tout leur prix.

Les grands effets qui naissent des bâtimens, ne dépendent pas de ces petits ornemens auxquels on donne souvent trop de valeur, tels que les meubles simples d'un hermitage, les vîtraux d'une église gothique, les bas-reliefs d'un temple grec, des figures grotesques, ou des bacchanales, pour peindre

la gaieté, des têtes de morts pour désigner la tristesse. Tous ces accessoires servent à désigner le caractere, mais ne lui donnent pas l'expression : cette empreinte distinctive est due à des qualités majeures, que rien ne peut suppléer : d'ailleurs il arrive souvent que des ornemens ne présentent pas d'abord l'idée de l'architecte ni leur destination : & cependant l'excellence particuliere aux bâtimens, est que leur effet soit senti sur le champ, & que par conséquent leur impression soit forte. Dans cette vue, on observera principalement le style général du bâtiment, & sa position. De ces deux choses essentielles, il n'y en a quelquefois qu'une seule de fortement caractérisée : si toutes les deux sont de la même force, l'effet est prodigieux : mais l'une & l'autre sont si importantes, que si elles ne tendent pas également vers le même but, elles ne doivent pas du moins se choquer, ni être en opposition.

Il est rare que la couleur des bâtimens doive nous être indifférente : ce brillant dont on les décore sans aucun choix, pour leur donner plus de relief, n'est propre qu'à troubler l'harmonie de l'ensemble, les rend trop éclatans comme objets, & souvent trop peu analogues à leur caractere.

Lors donc qu'on est assuré des propriétés carac-

téristiques, il faut que les ornemens soient du même style ; & malgré leur petitesse, c'est une beauté de plus, s'ils n'ont rien d'affecté : ils marquent ordinairement la liaison entre l'extérieur & l'intérieur d'un bâtiment. C'est principalement dans l'intérieur qu'ils sont remarquables (1). C'est là qu'on peut les observer à loisir, & qu'ils expriment en détail le caractere général dont nous avons d'abord été frappés par l'ensemble.

XLII.

Des Bâtimens relativement à leurs especes & à leurs situations. Description du temple de Pan, qui orne la maison du midi dans le bois d'Enfield.

L'ÉNUMÉRATION des différens bâtimens, tant de ceux qui conviennent à chaque perspective, & servent à la distinguer de tout autre, que de ceux qu'on y fait entrer comme ornemens, ou comme objets de caractere, m'éloigneroit trop de mon sujet, & me jetteroit dans un traité d'architecture : car toutes les branches de cet art fournissent dans

(1) L'auteur revient aux principes relatifs a l'harmonie de l'ensemble, & les généralise. Voyez la note du chapitre XXXIX.

l'occasion des objets propres aux jardins, & différentes especes peuvent entrer dans la même composition. Si vous en exceptez quelques cas particuliers, il est indifférent de quel siecle & de quel lieu aient été empruntés des édifices destinés à décorer nos jardins. Leur effet principal, qui est d'embellir, les place naturellement dans les lieux les plus cultivés & les plus ornés : ils ne se refusent pourtant pas à d'autres usages, s'ils sont extrêmement analogues à la scene du côté du style, des dimensions & du caractere. Chaque espece peut même fournir des variétés suffisantes pour une perspective, quelque étendue qu'elle soit, & ne se borne pas à un seul caractere. L'architecture grecque peut se dépouiller de sa majesté dans un bâtiment rustique; & les caprices du gothique ne sont pas toujours incompatibles avec la grandeur. Nous pouvons donc choisir entre les variations de la même espece, ou entre les contrastes qu'offrent différentes especes; & ce seront les circonstances, le bon goût, ou d'autres considérations, qui nous détermineront.

Nous jouissons encore d'une grande liberté dans le choix des situations. Les circonstances nécessaires à certains bâtimens particuliers, peuvent souvent se combiner fort heureusement avec d'autres, & former une composition très variée : & lors même

qu'elles font appropriées à une situation, on peut en modifier l'application, & rendre par ce moyen le même édifice propre à différens effets. Il est des bâtimens dont l'expression est très-décidée, lorsqu'ils font accompagnés de certains accessoires qui leur font propres, & qui n'ont aucune force lorsqu'ils en font privés. Ils peuvent donc servir à caractériser certaines perspectives, pendant qu'ils ne seront ailleurs que de simples *objets*. On peut toujours les appliquer dans des lieux qui n'ont rien de discordant avec leur espece. Un hermitage ne doit pas être placé sur le bord d'un grand chemin ; mais il est à peu près indifférent qu'il se montre à découvert sur le côté d'une colline, ou qu'il soit caché dans un bois profond, pourvu qu'il soit éloigné des lieux fréquentés. Il ne faut pas qu'un château se dérobe à nos yeux, en s'enfonçant dans un vallon ; mais il n'est pas nécessaire qu'il soit situé sur le sommet le plus élevé d'une montagne : s'il est placé plus bas, de sorte qu'on apperçoive derriere lui une hauteur plus considérable, il devient plus important, comme objet particulier & comme faisant partie de la composition générale.

Un de nos plus grands poëtes a fait choix d'une tour,
 Sur un roc escarpé, d'arbres environnée (1).

(1) Vers de Milton.

comme une des plus grandes beautés que puisse offrir un paysage ; & ce choix a paru si juste, que la description est presque passée en proverbe. Cependant une tour ne semble pas destinée à être environnée par un bois; mais il nous suffit qu'elle le soit quelquefois, & que l'effet en soit agréable, pour satisfaire l'imagination. Quantité de bâtimens, dont l'éclat ne semble convenir qu'à une exposition ouverte, pourront quelquefois n'être pas déplacés dans des retraites écartées, dont ils feront l'ornement & décideront le caractere : d'autres qui, en général, conviennent mieux à une solitude qu'à une situation élevée, peuvent, dans quelques circonstances, être mis au nombre des objets d'une scene très-étendue. La grace & la majesté qui caractérisent un temple grec, nous avertissent assez combien il est digne d'une position avantageuse; cependant il produira quelquefois dans le fond d'un bois un effet tel qu'on ne sauroit regretter, de le voir privé de ces mêmes qualités qui font ailleurs toute sa beauté.

Il n'est guere possible d'imaginer une situation plus heureuse que celle du temple de Pan, qui est l'ornement de la maison du Midi (1) dans le bois

(1) *South-Lodge.* C'est le nom de la maison de cam-

d'Enfield. Ce temple est de forme ovale, & entouré d'une colonnade. Du côté du style & des dimensions, il figureroit dignement dans le plus vaste paysage : cependant l'air antique & la rustique architecture de ses colonnes doriques sans bases, la sculpture modeste qui orne les dessus de porte, où l'on ne voit qu'une houlette, un chalumeau, & une bourse de pasteur ; enfin l'extrême simplicité qui regne dans l'ensemble & les détails du temple, est si parfaitement analogue au bois qui le dérobe à la vue, que tout homme capable de sentir les charmes d'une scene si champêtre, & si digne de l'ancienne Arcadie, regretteroit que le bâtiment qui l'anime & y jette tant d'intérêt, fût destiné à l'ornement d'une autre perspective.

Mais d'un autre côté, le champ le plus spacieux, ni la plus vaste pelouse couverte de troupeaux, ne dédaigneront point de recevoir pour ornement une cabane, une grange hollandoise ou une pile de foin ; & ces objets, quoique petits & communs, ne sont pas aussi inutiles à un paysage, qu'on seroit d'abord tenté de le croire.

pagne de M. Sharpe, près de Barnet, au nord de Midlesex, à dix milles de Londres. Ce bois d'Enfield est grand comme la forêt de Senar.

Je pourrois apporter ici un nombre infini d'exemples, qui prouveroient l'impossibilité de restreindre chaque espece de bâtimens à une situation particuliere, d'après quelques principes généraux. Les manieres dont ils peuvent être appliqués aux scenes de la nature, sont presque aussi variées que leurs constructions.

XLIII.

Des ruines. Description de l'Abbaye de Tintern.

Ajoutons à ces grandes variétés celles que produisent les *ruines*, qui forment une classe particuliere : elles sont belles comme objets, très-expressives comme caracteres, & particuliérement destinées à former avec leurs ornemens accessoires, des grouppes exrêmement élégans. Elles s'accommodent aisément à l'irrégularité du terrain, & leur désordre en emprunte même des beautés. Elles s'unissent parfaitement avec les arbres & les bosquets (1), & leur interruption est encore un avantage ; car elles ne doivent avoir rien de par-

(1) Ou petits bois ouverts sans taillis. Il ne faut pas oublier la signification de tous ces mots devenus techniques dans cet ouvrage.

fait, & qu'on puisse saisir tout d'un coup. Leur effet propre est d'exercer l'imagination, en la portant fort au-delà de ce qu'on voit. Il faut qu'elles soient souvent séparées en morceaux détachés; & si leur rapport est bien conservé, il n'est pas même nécessaire qu'elles aient l'apparence de la contiguïté : mais des ruines éparses font un vilain effet, lorsque leurs différentes parties sont de la même grandeur. Il faut qu'il y ait un fragment beaucoup plus considérable que les autres, pour les ramener à lui comme à un centre commun, & imprimer dans l'ame le caractere de grandeur: les petits fragmensne semblent marquer alors que les débris d'un vaste édifice, & non ceux de plusieurs bâtimens.

Toutes les ruines piquent notre curiosité sur l'état ancien de l'édifice, & fixent notre attention sur l'usage auquel il étoit destiné. Indépendamment des caracteres qu'expriment leur style & leur position, elles font naître des idées que les bâtimens mêmes, s'ils subsistoient, ne produiroient jamais. Quantité d'anciens édifices servent aujourd'hui à d'autres usages que ceux pour lesquels ils avoient été construits (1) : une abbaye ou un châ-

―――――――――――――――――――
(1) Il n'y a guere de pays qui en offre plus d'exemples

teau qui subsistent encore, ne sont plus qu'une simple habitation : il n'y a que l'histoire & des ruines qui conservent la mémoire des anciens tems, & du goût de chaque siecle dont on voit encore des traces. Ce souvenir est marqué par le regret & la vénération : sentimens qui ne se bornent pas à ces débris épars sous nos yeux ; l'idée d'un séjour antique rappelle les plaisirs simples dont on y jouissoit, & ces siecles heureux où régnoit l'hospitalité. Tout bâtiment qui tombe en ruine, nous présente un contraste entre son état présent & son état passé, & nous donne le plaisir d'en faire la comparaison.

Il est vrai que de tels effets n'appartiennent proprement qu'à des ruines réelles ; mais des ruines artificielles peuvent aussi les produire jusqu'à un certain degré. Les impressions n'ont pas la même force, mais elles sont de la même nature; & quoique la représentation ne rappelle point de faits à la mémoire, elle peut beaucoup exercer l'imagination. Pour y réussir, il faut que le des-

que l'Angleterre. Pour ne parler que de Londres, le palais de Saint-James étoit autrefois un monastere. La belle chapelle de Whitehall s'appelle la salle des banquets; la salle où s'assemble la chambre des communes, étoit une chapelle dédiée à Sainte Catherine.

sein de l'ancien bâtiment supposé, soit évident, son utilité sensible, & sa figure aisée à tracer : on ne doit point hasarder de fragmens qui ne puissent se rapporter à un tout, & n'aient entr'eux une connexion évidente. Il faut qu'ils n'aient rien d'embarrassé dans leur plan, rien dont on n'apperçoive aisément l'application. Des conjectures sur la forme premiere, feroient naître des doutes sur l'existence de l'ancienne. L'esprit ne doit point hésiter, il faut que l'exactitude & la vérité de la ressemblance ne lui permettent pas l'examen de la réalité.

Dans les ruines de l'abbaye de Tintern (1), on distingue parfaitement l'ancienne construction de l'église. C'est sur-tout cette singularité qui les rend si célebres comme objet de curiosité & de réflexions. Les murs sont presque entiers ; la voûte seule est abattue ; mais la plupart des colonnes qui séparoient les bas-côtés, subsistent encore, ainsi que les bases de celles qui ont été renversées ; au milieu de la nef, quatre magnifiques arcades qui soutenoient autrefois le clocher, s'élevent fort au

(1) Cette abbaye ruinée, se trouve entre Monmouth & Chepstowe, près la petite riviere de Wye, qui se jette dans la Severne au canal de Bristol.

deſſus de tout ce qui les environne, & ce qui en est resté a parfaitement conservé sa forme. Les fenêtres mêmes n'ont été que fort peu endommagées ; mais les unes sont entiérement cachées par des touffes de lierre, & les autres ne le sont qu'en partie. Les plus éclairées sont bordées de quelques branches & d'un léger feuillage, qui rampe sur les côtés & les divisions. Les colonnes sont aussi entourées de lierre, les murs en sont tapissés, & quelques arcs-boutans d'un des bas-côtés en sont si prodigieusement couverts, qu'ils forment un ombrage épais. Les autres bas-côtés & la nef sont à découvert. Le pavé est entiérement dérobé à la vue par le gazon qui le couvre ; & ce qui contribue le plus à le conserver, c'est le soin qu'on prend d'en arracher les plantes & les arbustes. Les tombes des moines, les monumens des bienfaiteurs oubliés depuis long-tems, & les bases des colonnes détruites, s'élevent au-deſſus du gazon. On voit répandus çà & là des chapiteaux gothiques, des corniches travaillées avec soin, des statues brisées, des morceaux sculptés, que le tems & l'inclémence de l'air ont totalement gâtés ; enfin des fragmens de toute espece, entassés sans ordre. D'autres morceaux, quoique crevaſſés & sur le point d'être renversés

versés, occupent encore leur ancienne place ; & un escalier ruiné, qui conduisoit à une tour que le tems a détruite, est resté suspendu jusqu'à une grande hauteur, découvert & inaccessible. Rien n'est parfait, mais il reste des traces de chaque partie : ce ne sont que des ruines, mais des ruines qui ne laissent aucun doute sur les proportions de l'ancien édifice, & rassemblent en foule dans notre esprit, toutes les idées qui peuvent naître à l'aspect d'un lieu antique, consacré à la religion, & qui n'offre de toutes parts que solitude & désolation.

C'est sur de tels modeles que l'art devroit former des ruines. Et si quelques parties doivent être entiérement détruites, ce sont celles que l'imagination peut aisément suppléer d'après celles qui subsistent encore. Des traces bien distinctes d'un bâtiment qu'on suppose avoir existé, sont moins soupçonnées d'artifice, qu'un monceau de ruines confuses, où l'on ne peut rien démêler. Nous sommes toujours satisfaits de la netteté & de la précision ; mais si elle nous plaît dans les originaux, elle est encore plus essentielle dans les ouvrages d'imitation.

Il est important, pour la vérité des ressemblances, que les ruines paroissent très-anciennes : un mo-

nument d'antiquité est d'ailleurs intéressant par lui-même, & n'est jamais vu avec indifférence. La couleurs des matériaux, le lierre & d'autres plantes, des crevasses & des fragmens qui paroissent moins l'effet de la démolition que de la vétusté, peuvent donner cet air antique à des ruines artificielles. Le moindre accessoire qui soit d'abord jugé très-moderne en comparaison du bâtiment principal, augmentera quelquefois cet effet. Un simple auvent, élevé par des mains rustiques au milieu des débris d'un temple, forme un contraste parfait entre l'état ancien & l'état actuel de l'édifice ; un arbre qui s'éleve parmi des ruines, est une image de leur antiquité. Rien ne peint avec plus d'énergie le désastre dans un lieu qui fut autrefois habité, que ces changemens produits par la seule force de la nature. Ce vers d'un grand poëte,

Sur ces champs s'élevoit la superbe Ilion (1).

est une image plus vive d'une cité détruite de fond en comble, que la description la plus détaillée de ses ruines (2). Mais lorsqu'il s'agit d'une

(1) *Campos ubi Troja fuit.*

(2) Cette seule réflexion de l'auteur prouveroit combien il est vivement affecté des vraies beautés des arts.

imitation réelle, il faut qu'on apperçoive des fragmens : s'ils font appliqués à des usages ordinaires ou mêlés avec des arbres & d'autres plantes vigoureuses, ce sera une preuve qu'on a désespéré de les rétablir.

DE L'ART.

XLIV.

Des apparences de l'Art aux environs de la maison.

APRÈS avoir examiné les différentes parties qui composent les scenes de la nature, il nous reste à discuter les principes auxquels elles sont soumises, lorsqu'on les applique aux jardins. On a toujours supposé que l'*Art* étoit nécessaire; mais qu'il étoit porté à l'excès, lorsque d'accessoire il devenoit le principal; lorsque les objets auxquels on l'appliquoit, se plioient difficilement à des regles, lorsque le terrein, les bois & les eaux se trouvoient réduits à des figures mathématiques, & que la symmétrie & l'uniformité étoient préférées à la liberté & à la variété. On a aussi observé que ces mauvais effets venoient moins de l'usage que de l'abus de l'art, qui faisoit disparoître la nature, au lieu de l'embellir.

Il est probable qu'on n'eût pas aussi étrangement abusé des préceptes de l'art, si l'on ne se fût persuadé qu'il y avoit une correspondance nécessaire entre la maison & la perspective qu'elle

domine. Auſſi les différentes parties de l'une & de l'autre furent-elles tracées ſur les mêmes regles. Les terraſſes, les canaux, les avenues, n'offrirent que des variations du plan du bâtiment (1). La régularité ainſi établie, s'étendit juſqu'aux pieces les plus éloignées. Mais c'eſt auſſi par-là que l'abſurdité s'eſt fait d'abord ſentir, & a diſparu pour faire place à une diſpoſition plus naturelle. Cependant ce préjugé, en faveur de l'art (c'eſt le terme dont on ſe ſert) n'a pu encore être banni des environs de la maiſon. Si par ce mot d'*art*, on entend la *régularité*, le principe eſt également applicable au voiſinage des autres bâtimens, d'un jardin, dont chacun devroit être accompagné de plantations régulieres; ou en renverſant le rapport, nous pourrions ſoutenir avec autant de raiſon, que le bâtiment devroit être irrégulier, pour conſerver ſon analogie avec la ſcene dont il fait partie. La vérité eſt, que ces deux pro-

(1) Ce plan même a quelquefois été tracé d'après une idée bizarre, témoin le fameux palais de l'Eſcurial, qui préſente la forme d'un gril en l'honneur du martyr S. Laurent. On voit en Normandie quantité de châteaux qui repréſentent la premiere lettre du nom qu'ils portent, comme ce château de Roeux, dont parle Madame de Staahl, dont la forme eſt celle d'un R gothique.

positions sont fausses ; l'architecture exige la symétrie, & les objets de la nature la plus grande liberté; ainsi ce seroit une chose ridicule que d'appliquer à l'une les proportions de l'autre. Mais si par le mot d'*art*, on n'entend simplement qu'un *but*, un *dessein*, tout le monde sera d'accord : le choix, l'arrangement, la composition, l'embellissement, la conservation, sont autant de signes de l'art qui doivent paroître dans chaque partie du jardin, mais d'une maniere encore plus sensible aux environs de la maison. Là rien ne doit être négligé; c'est une scene plus cultivée, plus enrichie, plus ornée : il faut que le dessein & la magnificence de l'exécution s'y montrent à découvert.

La régularité même ne doit pas en être exclue. Un édifice aussi important peut étendre son influence au-delà de ses murailles; mais elle doit se borner aux accessoires qui lui sont propres. La plate-forme sur laquelle la maison est située, se continue en général jusqu'à la distance de quelques toises de chaque côté. Mais, soit que cette superficie soit couverte de pavé ou de gravier, il faut qu'elle se lie avec le bâtiment. L'avenue qui conduit au portail, doit couper la façade à angles droits, & même certains ornemens, quoique détachés du corps de l'édifice, tiennent plus

à l'architecture qu'à l'art des jardins : des ouvrages de sculpture, tels que des vases, des statues, des termes, objets moins familiers dans les jardins que les bâtimens, sont des ornemens qui accompagnent ordinairement un édifice considérable, & qui peuvent même s'avancer un peu dans les jardins, pourvu que ce ne soit pas au point de perdre leur liaison avec le bâtiment principal. La terrasse & la grande avenue sont aussi des dépendances de la maison. Il faut donc que tous les environs participent de sa forme, & acquièrent un certain degré de régularité. Mais assujettir aux mêmes regles les objets de la nature, à cause de leur voisinage avec d'autres objets qui doivent y être soumis, ce seroit un abus de l'art, ou tout au moins un rafinement excessif.

X L V.

Des avenues. Description de l'avenue de Caversham.

C'EST en partant des mêmes principes qu'on a conclu que les *avenues* (1) devoient êtres régulieres. On a dit aussi que par ce moyen, l'influence

(1) On entend ici par *avenue*, tout chemin qui conduit à l'édifice principal.

de la maison se faisoit sentir à une plus grande distance. Mais cet effet peut être produit autrement que par une grande avenue en ligne droite. Un chemin ordinaire s'apperçoit aisément ; & s'il est conduit au travers d'un parc ou de différens terreins, il est ordinairement très-sensible, lors même qu'on le fait passer à travers les haies & les broussailles; quelques petits ornemens placés çà & là comme un hêtre, une porte peinte, un grouppe d'arbres, &c. l'indiqueront suffisamment, pourvu que son entrée soit bien marquée, l'indication la plus simple en conservera l'impression dans toute la longueur. Ce chemin peut aussi serpenter au milieu de différentes perspectives distinguées par des objets, ou par une excellente culture ; & alors la longueur du chemin, & la variété des scenes, augmenteront l'importance de la maison & du domaine, beaucoup plus que ne pourroit le faire une avenue en droite ligne.

Une avenue qui se borne à une seule terminaison, & n'offre de point de vue d'aucun côté, nous lasse par son uniformité. Sa grandeur, à laquelle on a tout sacrifié, la rend triste & ennuyeuse, & même il est rare que le seul objet qui en est le point de vue, se présente sous l'aspect le plus avantageux.

Les bâtimens en général ne paroissent pas si

grands ni si beaux, lorsqu'ils sont vus de front, que du côté de leurs angles, parce que dans cette derniere perspective on apperçoit deux de leurs côtés à la fois. Or, un chemin tracé de biais & serpentant, n'est sujet à aucun des inconvéniens des grandes allées, & peut d'ailleurs être conduit jusqu'au pied de l'édifice, sans que rien nuise à ses différens points de vue; au lieu qu'une grande avenue bien alignée coupe toujours la scene directement en deux parties égales, & la réduit à un échappé de vue fort étroit. Mais une ligne droite, quelque longue qu'elle soit, dont l'extrêmité, semblable à celle d'un télescope, ne laisse voir qu'un petit nombre d'objets, peut-elle jamais balancer la perte de cette grande étendue qu'elle divise, & des variétés qu'elle cache ?

Quoique l'avenue de Caversham (1) n'ait qu'un mille de longueur, & qu'elle ne présente la maison pour point de vue, que lorsqu'elle en est fort près, on ne peut se méprendre sur sa destination. C'est le seul passage au travers du parc qui soit parfaitement distingué, & marqué dans toute sa longueur

(1) C'est une maison de campagne du Lord Cadogan, située près de Reading, capitale du Berkshire & sur la Tamise, au-dessus de Windsor.

avec la plus grande précifion. Les deux côtés de l'entrée font ornés d'un pavillon élégant, dont l'intervalle eft rempli par une belle paliffade ouverte, & croifant toute la largeur d'un joli vallon. L'avenue ferpente dans le fond fur un terrein dont les inégalités font très-douces, & tous les détours préfentent quelque fcene nouvelle. Cette route agréable fe termine obliquement à une petite colline, fur laquelle eft fituée la maifon. Quoique cette éminence foit réellement très-élevée au-deffus du niveau de la plaine, elle paroît peu confidérable, parce qu'on y eft monté infenfiblement & fans jamais fortir du vallon. L'avenue ne coupe aucune des fcenes qu'elle traverfe. Les plantations & les percés fe continuent fans interruption, en croifant le vallon, dont les côtés oppofés font parfaitement liés l'un à l'autre, & confervent leur rapport fans fymmétrie & fans contrafte. Il ne paroît pas que dans la difpofition des objets on ait fait quelque attention au chemin, & les différentes fcenes fe rapportent toujours au parc. Chacune en particulier eft confervée toute entiere, & fe déploie dans toute fon étendue. Le commencement de la defcente du chemin dans le vallon eft très-doux, & parfemé d'un petit nombre de grands aubepins, de hêtres & de chênes, dont les intervalles font

remplis par la perspective qu'offre la sinuosité du vallon. Dans l'angle du premier détour, sur une élévation très hardie, est suspendu un vaste massif qui diminue en descendant, & se subdivise en grouppes toujours plus petits, jusqu'à ce qu'ils ne soient plus que des arbres seuls, qui aboutissent à un charmant bocage sur le sommet opposé. Le chemin passe entre les grouppes, sous un superbe berceau de frênes, pour entrer dans une clariere tranchée à gauche par un seul arbre, & à droite par quelques hêtres si rapprochés les uns des autres, qu'ils semblent n'en former qu'un seul. Cette clariere est terminée par un joli bocage, qui présente d'un côté une obscurité profonde, & de l'autre, se divise en différens bouquets, qui donnent passage à des masses de lumiere. Ce bocage vient gagner le bord, & couvre en partie le penchant d'un petit vallon qui naît du premier, & se dérobe insensiblement à la vue. Le fond en est plus bas & plus applati que celui du vallon principal. Les bords de ce dernier près de la réunion, s'adoucissent beaucoup; mais ceux du côté opposé sont escarpés & couverts de massifs, parmi lesquels d'une éminence, dont la forme est très-agréable, descendent deux ou trois grouppes de beaux arbres qui viennent remplir le fond, & dont les branches

pendantes rendent ce point de vue plus agréable. A tous ces objets succede un espace ouvert, diversifié seulement par quelques arbres répandus çà & là, & dont le milieu est marqué par un grouppe de beaux hêtres qui se croisent & ombragent l'avenue, qui les traverse, en profitant de l'intervalle étroit & obscur que forment leurs tiges. A quelque distance de-là, après avoir traversé un bois fort épais, elle s'éleve rapidement jusqu'à cette partie du jardin qui touche la maison, d'où l'on découvre tout-à-coup une des perspectives les plus riches & les plus vastes. On voit à plein la ville & les temples de Reading, & les hauteurs de Windsor rasent l'horizon. Un semblable point de vue, qui eût terminé une longue avenue en droite ligne, auroit à peine balancé l'ennui d'une promenade aussi uniforme ; mais la route qui conduit à Caversham est aussi agréable que la scene qui la termine. On pourroit peut-être y blâmer un peu d'uniformité dans le style ; mais ce défaut est couvert par cette grande quantité de plantations ouvertes, jettées sans confusion, & formant différentes scenes, toutes marquées par quelque particularité. L'une est caractérisée par un bocage, la suivante par des massifs, d'autres par de petits grouppes, ou des arbres isolés : les bois couvrent quelquefois le sommet

& se dérobent à nos yeux ; quelquefois il paroissent suspendus sur les bords, les côtés & le penchant. Ici le fond est clair-semé, là tout le vallon est entiérement rempli, souvent les intervalles présentent des tapis verds assez étendus ; d'autres fois ce ne sont que de petites clarieres dans les bocages ou des percés fort étroits qui s'ouvrent au milieu d'un bois. Le terrein, sans être coupé en parties trop petites, se divise en une infinité de formes élégantes, qui passent insensiblement de la pente la plus douce à la chûte la plus précipitée. Les arbres même sont de différentes especes, & leurs ombres se peignent par les gradations & les teintes les plus variées ; celles des maronniers d'inde sont très-épaisses & très-fortes. Les hêtres en général répandent un ombrage moins obscur, mais plus étendu : ces arbres sont quelquefois si vastes, & forment des suites de massifs si prodigieuses, qu'ils jettent des ombres assez profondes pour marquer chaque arbre en particulier. Les intervalles sont souvent remplis par d'autres especes. Les érables sont si grands, qu'on les distingue même auprès des plus grands arbres. Des aubépins fort touffus, quelques chênes, & beaucoup de tilleuls, peut-être trop nombreux, seuls restes des anciennes avenues,

entrent dans ce mêlange. On y voit aussi des frênes extrêmement élevés, dont le feuillage clair est légérement réfléchi sur le gazon, qui tapisse le terrein inférieur, pendant que leur verdure particuliere diversifie les nuances des grouppes dont ils font partie. Si l'on examine en détail les beautés de cette avenue ou de ce chemin par où l'on arrive à Caversham, & si l'on fait réflexion qu'il est enfoncé dans un vallon étroit, sans vues (1), sans bâtimens, sans eaux, il sera difficile d'en concevoir quelqu'autre moins susceptible de variété, & au point de faire trouver supportable l'uniformité d'une avenue.

XLVI.

De la régularité considérée dans les différentes parties d'un jardin.

Si la régularité n'a aucun titre pour mériter la préférence dans la disposition des environs de la maison & des avenues, elle doit régner encore

(1) Ou du moins sans vues qui s'étendent au-delà du vallon, excepté la derniere.

moins dans les parties d'un parc ou d'un jardin qui s'éloignent davantage du bâtiment principal: des portions de terrein qui s'élevent & s'abaissent régiliérement, sont choquantes: des lignes droites ou circulaires qui terminent des eaux, ne changent point la nature de cet élément qui ne peut jamais perdre toutes ses beautés ; mais des figures géométriques le dégradent. La régularité dans les plantations nous choque moins, parce que, comme nous l'avons déja remarqué, nous sommes accoutumés à ces arbres en ligne droite, que présentent les terreins cultivés. Un double alignement de beaux arbres qui se joignent par leurs sommets, & forment un berceau parfait, terminé par un point de vue, a son agrément particulier ; & il seroit quelquefois difficile d'altérer ou déguiser une telle disposition, sans détruire quantité d'arbres magnifiques qu'on ne peut éloigner : mais il arrive très-rarement que les circonstances doivent nous forcer à préférer un tel arrangement dans une plantation nouvelle.

La régularité étoit autrefois regardée comme essentielle à toutes sortes de jardins, & à toutes les avenues, & elle n'a pas encore été entiérement bannie d'Angleterre. C'est toujours un caractere qui désigne le voisinage de quelque mai-

son de campagne; & une avenue régulière qui se fait d'abord remarquer, donne un air d'importance à la maison la moins considérable. Des bâtimens qui marquent des deux côtés l'entrée d'une avenue ou d'un percé, produisent le même effet; ils établissent une distinction précise entre la maison & le reste de la campagne. Quelques morceaux de sculpture, tels que des vases & des termes, peuvent servir quelquefois à reculer en apparence un jardin au-delà de ses limites réelles, & à donner à une prairie un air plus cultivé & plus soigné que ne le sont ordinairement les objets de la campagne. On peut les employer aussi comme ornemens dans les pelouses les plus unies. Les peintures que notre imagination se forme des scenes arcadiennes, d'après les descriptions des poëtes, conviennent très-bien à de telles décorations. Quelquefois une urne placée dans un lieu écarté, avec une inscription à la mémoire d'une personne qui fréquentoit autrefois les mêmes lieux, & venoit reposer sous les mêmes ombrages, est un objet également élégant & intéressant (1).

―――――――――――――――――――

(1) L'auteur, en écrivant ceci, avoit peut-être en vue ce tableau de paysage du Poussin, où l'on voit dans
Cependant

Cependant les occasions où l'on peut, sans choquer le bon goût, passer de beaucoup les bornes de la culture naturelle, sont très-rares. Il n'y a que l'empreinte énergique du caractere qui puisse rendre supportable l'art qui se montre à découvert.

un lieu écarté, un tombeau avec cette inscription : *Et moi aussi je vivois dans la délicieuse Arcadie.*

DE LA BEAUTÉ PITTORESQUE.

XLVII.

Des différens effets qui naissent des mêmes objets dans une scene réelle & dans un tableau.

La régularité ne peut jamais atteindre jusqu'à un certain degré de beauté ; mais elle est sur-tout très-éloignée de celle qu'on appelle *beauté pittoresque*. Cette dénomination, qui semble désigner la beauté par excellence, peut devenir une source d'erreurs lorsqu'on en ignore l'application. Tout le monde convient qu'un sujet manié sous le pinceau d'un excellent peintre, nous attache & nous plaît : nous sommes enchantés de voir dans la réalité ces mêmes objets que nous avons admirés dans la représentation, & nous nous formons une plus grande idée de leur mérite intrinseque, en rappellant à notre imagination les effets de leurs images. Les grandes beautés de la nature donneront souvent lieu à de tels souvenirs, parce que c'est à les savoir bien choisir, que consiste l'habileté d'un peintre en paysage, qui jouit à cet égard de la plus grande liberté. Il est le maître de

donner l'exclusion à tous les objets qui choqueroient sa composition, & de disposer ceux qu'il choisit, de la maniere la plus agréable. Il peut même fixer la saison de l'année & jusqu'à l'heure du jour, pour donner à son paysage les ombres & les teintes qui lui plaisent. Ainsi les ouvrages d'un grand maître sont de belles images de la nature, & une excellente école, où l'on peut se former dans le goût du beau; mais leur autorité n'est pas absolue: il faut en faire usage comme d'études, & non comme de modeles exclusifs: car quoiqu'une peinture & une scene naturelle aient beaucoup de conformité, il s'y trouve aussi des différences qu'il faut bien saisir avant de décider quels sont les objets qui peuvent passer de l'une à l'autre.

La différence dans les *dimensions* est très-sensible. Les mêmes objets sur diverses échelles produisent des effets très-différens, car ils peuvent paroître monstrueux dans l'une & peu sensibles dans l'autre; & une forme élégante pour un petit objet, peut être trop délicate pour une grande masse. D'ailleurs, une petite échelle ne sauroit fournir assez d'espace pour contenir toutes les variétés qui nous charment dans la nature. On peut bien y exprimer les différences caractéristiques des

arbres, mais non toutes ces petites nuances qui embelliffent tant une plantation. Cette multitude d'enclos, ces cafcades, ces cabanes, ces troupeaux, & mille autres objets qui animent une perfpective, ne forment que des grouppes confus, lorfqu'on veut les renfermer dans un petit efpace ; mais d'un autre côté, il eft fouvent néceffaire que les principaux objets foient plus diverfifiés en peinture, qu'ils ne le font dans la nature : un édifice qui occupe une partie confidérable d'un tableau, paroît petit au milieu d'une campagne, parce qu'on le compare à l'efpace qui l'environne ; & les divifions qui feroient néceffaires pour fauver fon uniformité dans l'un, augmenteroient fa petiteffe dans l'autre. Un arbre qui préfente un riche feuillage, fait quelquefois un très-bel effet dans la nature ; mais lorfqu'il eft peint, ce n'eft qu'une lourde maffe, à laquelle on ne donnera de la légéreté, qu'en divifant fes groffes branches & exprimant fes ramifications. Ainfi quantité d'objets ont plus ou moins d'importance, felon leur proportion avec l'efpace réel (& non l'efpace idéal) qui les environne.

La peinture, avec toute fa magie, ne peut s'élever jufqu'à des fujets d'un certain ordre, ou du moins elle ne les repréfentera jamais que foible-

ment, au lieu que tout est du ressort du jardinier (1). Il peut profiter d'une perspective qui s'abaisse jusqu'au pied d'une colline, ou d'un horizon fort au-dessous du niveau de son jardin, quoique la peinture ne lui ait offert rien de pareil (2). Lors même qu'elle imite exactement les objets de la nature, elle est trop foible, en excitant en nous les idées que fait naître leur aspect, & d'où dépendent leurs principaux effets. Ce n'est pourtant pas toujours un désavantage. L'image toute seule peut être plus agréable que l'idée qui accompagne les objets réels, & quelquefois même elle gagne à en être privée. De très-belles couleurs annoncent souvent quelque chose de triste : la bruyere la plus aride peut être finement diversifiée : un terrein sec & stérile est quelquefois ombré des nuances les plus délicates, & cependant nous préférons une verdure uniforme à cette variété de

―――――――――――――――――――

(1) Ou du *créateur des jardins*, car le mot de *jardinier*, est loin de répondre à l'homme rare, que M. Whateley nous a dépeint dans son introduction, sous le nom de *Gardener*.

(2) C'est aux artistes à décider jusqu'à quel point cette assertion est soutenable, que la peinture n'offre jamais de perspective inférieure à l'horizon. J'ai cru voir le contraire.

couleurs. Dans la peinture les diverses teintes naturelles peuvent être mêlées & charmer par leur beauté, sans rappeller la pauvreté du sol qui les produit; mais dans la réalité, la cause est plus puissante que l'effet: la vue de ces agréables nuances nous réjouit moins que nous ne sommes attristés par les réflexions qu'elles font naître, car le mélange des couleurs le plus parfait peut ne présenter d'autres idées que celles de la désolation & de la stérilité.

Mais aussi l'*utilité* supplée quelquefois à la beauté dans la nature, ce qui n'arrive point dans la peinture. Nous ne sommes jamais totalement sans attention pour ce qui est utile; tout ce qui en porte le caractere nous est familier; & un objet qui ne seroit recommandable que par l'utilité, nous intéresse toujours. Un bâtiment régulier est ordinairement plus agréable dans une perspective naturelle, que dans un tableau. Un terrein qui accompagne la maison & paroît faite pour elle, est supportable dans la réalité, au lieu qu'en peinture, ce n'est jamais qu'une ligne droite. L'utilité est du moins une excuse dans la nature, jamais dans la représentation.

Je pourrois apporter d'autres preuves que les sujets de la peinture, & ceux de l'art des jardins

ne font pas toujours les mêmes ; quelques-uns très-agréables dans la réalité, perdent leur effet dans l'imitation ; d'autres font moins intéreſſans dans une ſcene réelle que dans un tableau.

Le terme de *pittoreſque* (en admettant les différences entre l'art du peintre & celui du jardinier) n'eſt donc applicable qu'aux objets de la nature, ſuſceptibles de ſe former en grouppes, ou d'entrer dans une compoſition dont toutes les parties ſe rapportent les unes aux autres. Ainſi ces objets ſont très-oppoſés à ceux qui ſe répandent en détail, & ſont naturellement iſolés.

DU CARACTERE.

XLVIII.

Du caractere emblématique.

LE *caractere* s'allie très-bien avec la beauté; & lors même qu'il ne l'accompagne pas naturellement, il est regardé comme si important, que pour le créer, on a recours aux moyens les plus frivoles. C'est la raison pour laquelle on a introduit dans les jardins les statues, les inscriptions, des peintures, l'histoire, la mithologie, &c. Toutes les divinités & les héros du paganisme ont eu leurs places marquées dans les bois & sur les gazons: des cascades naturelles ont été défigurées par des dieux marins, & l'on n'a érigé des colonnes que pour y graver des inscriptions. Tous les compartimens d'un pavillon ont été remplis de peintures, qui représentent des danses & des festins, symbole de la gaîté; les cyprès ont été consacrés à la tristesse, parce que les anciens s'en servoient dans leurs funérailles; enfin les décorations, l'ameublement & les environs d'un bâtiment, tout a été

rempli de puérilités, sous prétexte que ce sont des ornemens de caractere. Mais tous ces objets sont plutôt *emblématiques* qu'*expressifs*. Ils peuvent être le fruit d'une invention ingénieuse, & rappeller de loin certaines idées à l'imagination; mais leur impression n'est pas immédiate, parce qu'ils doivent être examinés, comparés, & souvent même expliqués, avant qu'on apperçoive leur rapport avec la scene où ils figurent; & quoiqu'une allusion à un sujet intéressant & très-connu de l'histoire, de la poésie ou de la tradition, puisse quelquefois animer une scene & lui donner de la dignité, cependant comme le sujet n'est pas naturellement du ressort des jardins, l'allusion n'est jamais qu'accessoire. Il faut qu'elle paroisse avoir été indiquée par la scene même, & n'être qu'une image passagere qui s'est d'abord présentée sans travail & sans efforts. Elle doit avoir la force de la métaphore, sans les détails pénibles de l'allégorie (1).

―――――――――――――――――

(1) Il se peut que la peinture & la sculpture regnent un peu trop dans les jardins, même dans les jardins Anglois; mais soit que cela vienne de l'habitude ou de la magie de ces arts divins, ils paroissent essentiels à toute retraite destinée à l'agrément, sur-tout la sculpture. Quelle source d'amusement pour tous les voyageurs que la cu-

XLIX.

Du caractere imitatif.

Il est une autre sorte de caractere qui naît directement de *l'imitation*. C'est lorsqu'on représente

riosité attire à Versailles, que cette superbe collection de statues qui en ornent les appartemens & les jardins, malgré le peu de rapport qu'il y a souvent entre la statue & le lieu où elle est placée ! Ce qui anime les champs élisées de Stowe, ce sont les bustes des grands hommes d'Angleterre qui se présentent en perspective sous des lauriers. Quel plaisir d'y trouver, en s'égarant dans un bocage, un monument tel que celui qu'a élevé le lord Cobham à son ami Congrève ! Que d'idées cette petite pyramide ne fait-elle point naître sur l'amitié, sur l'hommage rendu au génie, sur le poëte & ses ouvrages, sur la rapidité de la vie, sur la nécessité d'en jouir, sur les délices de la retraite ! L'auteur a déja fait sentir lui-même l'effet d'une urne placée dans un lieu écarté avec une inscription. Un tel objet produira peut-être dans un ame sensible plus d'impression que les bois, les eaux & les rochers disposés de la maniere la plus pittoresque. Je suis donc bien éloigné de traiter de frivoles des ornemens qui jettent tant d'intérêt dans une scene naturelle. Pour un homme un peu instruit, l'impression est ordinairement immédiate ; mais si l'allusion ne se présentoit pas d'abord,

les Jardins modernes.

dans un jardin une scene ou un objet dont la description est célebre ou l'idée familiere : on peut ranger dans cette classe les ruines artificielles, les lacs, les rivieres, l'éloignement apparent d'une maison de campagne toutes les différentes scenes destinées à rappeller à l'imagination, l'élégance arcadienne ou la simplicité rustique, & beaucoup d'autres encore dont j'ai déja parlé dans cet ouvrage, ou qui se présenteront dans les chapitres suivans. Elles sont toutes représentatives ; mais les matériaux, les dimensions & d'autres circonstances étant les mêmes dans la copie & dans l'original, leurs effets sont semblables ; & s'ils n'ont pas la même force, n'en attribuons pas la cause à un défaut de ressem-

le petit travail qu'exige sa découverte, peut la rendre plus piquante & plus agréable ; car il faut supposer que les morceaux destinés à orner des jardins, ne présentent jamais les difficultés allégoriques de la galerie de Rubens, qui exigent une connoissance profonde de la mythologie & de l'histoire d'Henri IV. Je conçois cependant que l'auteur soit de très-mauvaise humeur contre cette multitude d'ornemens ridicules, qui remplissent nos jardins, où l'on trouve quelquefois de tout, excepté de la verdure & de l'ombrage. Les jardins ou vergers d'Alcinoüs, dont quelques modernes se sont tant moqués, n'étoient-ils pas plus agréables ?

blance, mais à l'imitation elle-même, qui ne produit jamais une illusion complette. Il est si difficile de tromper le spectateur sur ce point, qu'une attention trop scrupuleuse à déguiser la supercherie, est souvent le moyen le plus sûr de la découvrir : une ressemblance trop parfaite détruit le prestige, parce que tout y paroît étudié & forcé ; un hermitage et l'habitation d'un homme seul, ce qui le caractérise est la solitude & la simplicité ; mais s'il est rempli de crucifix, d'horloges de sable, de chapelets, & de tous les autres petits meubles religieux, on oublie la retraite elle-même, en examinant cette multitude d'accessoires (1). Toutes les circonstances qui conviennent à un caractere, se rencontrent très rarement dans le même sujet : ainsi, lorsqu'on les entasse sans aucun choix, quoique chaque partie soit naturelle, la collection paroîtra un ouvrage de l'art.

(1) J'aimerois encore mieux toutes ces bagatelles d'hermite, que les vers licencieux & singuliers, qu'on lit sur les petites trapes de l'hermitage de Stowe, appellé la grotte de S. Augustin. Cet hermitage est d'ailleurs parfaitement caractérisé. Il est enfoncé dans le plus épais du bois, & construit de grosses racines d'arbres, posées les unes sur les autres avec toutes leurs irrégularités,

les Jardins modernes.

Les avantages particuliers de l'art des jardins sur les autres arts d'imitation, bien loin d'être des titres suffisans pour introduire des caracteres auxquels l'étendue du terrein se refuse, ne servent au contraire qu'à les proscrire. En sortant d'un jardin, on entre avec grand plaisir dans un champ ordinaire, où l'on ne voit rien que de simple & de rustique ; mais si ce champ est très-petit, rien de ce qui pourroit s'y trouver naturellement, comme une pile de foin, une cabane, une barriere, un sentier, ne pourra lui donner l'air naturel ; & si tous ces objets s'y trouvoient rassemblés, ce seroit encore pis. Il seroit ridicule de former un pont sur un lac artificiel, parce qu'un lac ne pouvant réveiller aucune idée de péril, exclut aussi l'idée d'un lieu de refuge & de sûreté. Il est naturellement détaché de la grande masse des eaux, & n'est jamais par lui-même qu'un petit bassin qui doit être compté pour rien, quand on le compare à la majesté de l'océan. Concluons que, lorsque des caracteres imitatifs sont très-défectueux dans quelque circonstance importante, tout ce que le reste présente de vrai & d'exact, rend le défaut encore plus considérable & plus sensible.

L.

Du caractere original.

Mais l'art des jardins ne se borne pas à l'imitation : il crée des caracteres *originaux* ; il donne aux scenes de tout genre, des expressions très-supérieures à celles de l'emblême & de l'allégorie. Tous les objets de la nature ont des propriétés & des dispositions telles qu'ils produisent en nous certaines idées & certaines sensations particulieres. J'en ai fait remarquer quelques-unes, & toutes sont parfaitement connues. Elles n'exigent ni discernement, ni examen, ni discussion ; nous les appercevons d'un coup d'œil, & nous les sentons au premier instant. La beauté toute seule ne nous attache pas autant que le caractere original. Ses impressions sont moins durables, moins intéressantes, parce qu'elle se borne au plaisir de l'œil, au lieu que l'autre nous affecte vivement. L'assemblage des formes les plus élégantes & le plus heureusement situées nous touche peu, si leur choix & leur arrangement n'est destiné à produire certaines expressions. L'ensemble doit frapper d'abord par un air de magnificence, ou de simplicité, ou de gaîté, ou de tranquillité, enfin par quelque carac-

tere général; & tous les objets qui choqueroient ce caractere, quelqu'agréables qu'ils fuffent d'ailleurs, doivent être exclus. Ceux qui n'ont d'autre défaut que de manquer d'expreffion, doivent difparoître devant ceux qui s'adaptent mieux à la fcene. Il en eft de défagréables & qu'on choifit cependant de préférence par le feul mérite de l'expreffion, & la ftérilité même peut trouver fa place dans une fcene entiérement confacrée à la folitude & à la trifteffe.

La force des caracteres originaux ne s'arrête pas aux idées que les objets produifent immédiatement : car ces idées font liées avec d'autres qui conduifent infenfiblement à des fujets fouvent très-éloignés de la penfée originale, & qui n'ont avec elle d'autre rapport que celui de la reffemblance dans les fenfations qu'ils excitent. Une perfpective enrichie & animée par la culture & la population, frappe & captive d'abord notre attention par tout ce que la faifon préfente de plus agréable; c'eft un verger fleuri, ou une prairie qu'on fauche, ou un champ couvert de gerbes & de moiffonneurs : mais la gaîté une fois répandue dans notre ame, paffe enfuite à d'autres objets que ceux qui s'offrent à nos yeux, & nous nous livrons avec délices à une foule d'idées agréables

& variées, & aux senfations les plus douces. À l'aspect des ruines, que de réflexions viennent naturellement sur les viciffitudes, la décadence & la défolation dont elles font l'image ! Ces réflexions conduifent beaucoup à d'autres, qui portent, comme elles, le caractere mélancolique : fi le monument eft deftiné à conferver la mémoire des anciens tems, nous ne nous arrêtons pas au fait particulier qu'il rappelle, nous réfléchiffons fur d'autres particularités du même fiecle, que notre imagination fe peint, non telles qu'elles étoient peut-être, mais telles qu'elles font parvenues jufqu'à nous, vénérables par leur antiquité, & embellies par la renommée. Je dis plus, la nature feule, fans le fecours des bâtimens & des autres objets qui lui font acceffoires, a des matériaux fuffifans pour créer des fcenes qui expriment prefque tous les caracteres. Leur action eft générale, & fes effets font variés à l'infini. Notre ame s'éleve, s'abat, ou fe trouve dans une douce férénité, en raifon de la gaîté, de la triftefle ou de la tranquillité qui régne dans la fcene : enfuite nous perdons bientôt de vue les objets qui conftituent le caractere ; & nous livrant à leurs effets fans fonger à la caufe, nous fuivons plus ou moins conftamment, felon leur analogie avec le caractere

qui

qui nous est propre, cette suite nombreuse d'idées qui s'enfantent les unes les autres. Il suffit pour leur origine, que les scenes de la nature puissent affecter notre imagination & réveiller nos sensations; car telle est la constitution de l'ame humaine, que lorsqu'elle est une fois ébranlée, l'émotion s'étend souvent au-delà du sujet qui l'a produite, que les passions allumées ont un cours qu'on ne peut régler, & que le vol de l'imagination n'a point de bornes, & nous transporte successivement des objets inanimés dans un monde intellectuel, par une chaîne d'idées toujours différentes, quoique du même caractere, jusqu'à ce que nous soyons élevés des sujets les plus communs aux conceptions les plus sublimes, & ravis dans la contemplation du vrai grand & du vrai beau, que nous voyons dans la nature, que nous sentons dans l'homme, & que nous attribuons à la divinité (1).

(1) Ceci paroît du platonisme tout pur, & renouvelle l'ancien système des qualités absolues. L'auteur a l'imagination belle & grande comme Platon, & nous transporte quelquefois comme lui dans les pays de la métaphysique, où peu de gens pourront le suivre. Je suis bien trompé si ce philosophe & les poëtes ne sont ses lectures favorites.

O

D'UN SUJET GÉNÉRAL.

L I.

Des différences entre une ferme, un jardin, un parc
& une carriere (1).

Les scenes de la nature dépendent aussi du sujet général dont elles font partie. Il y a quatre especes de sujets généraux; une *ferme*, un *jardin*, un *parc* & une *carriere* (2). Ces quatre especes peuvent se

(1) Le reste de cet ouvrage est presque entiérement consacré à ces quatre sujets généraux. Ce chapitre-ci, destiné à déterminer exactement leurs différences, doit donc être lu avec beaucoup d'attention.

(2) C'est le seul mot de notre langue qui approche le plus du mot anglois *riding*, sur-tout dans le sens de l'auteur. *Carriere* a toujours signifié dans notre langue une route, un chemin, une course en général, & plus particuliérement, un terrain destiné à une course de cheval. Or *riding* est, selon l'explication de l'auteur, une route destinée à des exercices plus vifs que celui d'une simple promenade; elle traverse un pays entier, & a beaucoup plus d'étendue qu'un parc: de sorte qu'étant uniquement destinée à l'amusement, on ne peut la parcourir qu'à cheval. Je prie le lecteur d'être un peu indulgent sur la signi-

trouver à côté l'une de l'autre ; elles peuvent même être mêlées jusqu'à un certain point ; mais chacun conserve toujours son caractere avec tant de force, qu'il perce de toutes parts, & que les propriétés des autres caracteres & les beautés de chaque genre doivent lui être analogues pour entrer dans sa composition. C'est principalement l'*élégance* qui caractérise un jardin ; la *grandeur*, un parc ; la *simplicité*, une ferme ; & l'*agrément*, une carriere : ces qualités distinctives divisent les objets de la nature, de maniere que ceux qui conviennent à l'une, sont souvent incompatibles avec les autres : mais ce ne sont pas là les seules différences essentielles.

Une carriere n'est pas destinée, comme un jardin, à la promenade & à la retraite : un parc renferme les usages d'une carriere & d'un jardin, & ce sont ces usages qui déterminent l'*étendue proportionnelle* des sujets. Un grand jardin ne seroit qu'un petit parc, & un parc d'une vaste enceinte ne seroit qu'une petite carriere. Si une ferme excede de beaucoup les dimensions d'un jardin, de sorte que ses limites

fication particuliere que j'ai donnée à trois ou quatre mots de notre langue. J'aime mieux tirer mes expressions de notre propre fonds, que de me servir de périphrases ou de mots purement anglois.

passent les bornes d'une promenade, elle devient une carriere. Une ferme & un jardin semblent donc destinés à des amusemens tranquilles, une carriere convient à des exercices plus vifs, & un parc se prête à tout. Ainsi des édifices consacrés à la tranquillité & à la retraite, orneront différentes scenes d'un jardin ou d'une ferme : ils se présenteront moins fréquemment dans un parc, & jamais dans une carriere, du moins n'y sont-ils d'aucune nécessité.

Un jardin n'est pas assez vaste pour les *effets* qui exigent une grande *distance*, mais on peut y placer des objets admirables pour *un seul point de vue*, & propres à fixer l'attention du spectateur, lorsqu'il est assis ou qu'il se promene lentement, & il en est d'autres qu'il ne verra qu'à demi & à travers l'obscurité. Tout cela est perdu dans une carriere où l'on ne s'occupe que des agrémens relatifs aux voyageurs & aux chemins publics, & non d'une scene particuliere. Ses plus grands embellissemens sont les *lointains* qui s'apperçoivent d'une infinité de points, & le long d'une route considérable. Les *beautés de détail* doivent se trouver en abondance dans un jardin, & fréquemment dans une ferme ; c'est là qu'elles sont soumises à une observation lente & réfléchie. Dans un parc elles s'attirent peu nos regards, & nous échappent dans une carriere.

Les *perspectives* sont agréables dans tous les sujets généraux, mais il en est où elles sont moins nécessaires. Dans un jardin ou dans une ferme, il suffit souvent qu'elles n'en passent pas les bornes; & même dans les scenes destinées à la retraite, une ouverture qui laisseroit voir un lointain, sortiroit de leur caractere. Un parc est défectueux s'il se borne à son enclos ; il faut que de belles perspectives extérieures varient celles de l'intérieur, qui nous lasseroient à la fin, si elles se continuoient sans interruption dans une aussi grande étendue. Gardons-nous cependant de trop multiplier ces variétés, & sans choix. Le parc fournira par lui-même de très-beaux points de vue, & seroit peu embelli par un lointain confus ou un échappé de perspective peu digne du reste de la composition. Une carriere a rarement des beautés qui lui soient propres ; tous ses agrémens dépendent des objets dont elle est entourée. Si lorsqu'on la traverse, elle n'offre que de loin en loin quelque perspective frappante, & que le reste de la route soit ennuyeux, elle sera peu fréquentée. Il est vrai que la seule variété, jointe à une beauté médiocre, suffit pour la rendre agréable.

Ainsi les embellissemens d'une route ne se feront jamais aux dépens des perspectives qu'offre la

campagne, parce qu'en cachant les lointains, nous détruisons les agrémens d'une carriere. Dans un jardin, au contraire, un ombrage continu est très-agréable, & si les points de vue sont quelquefois interceptés d'un côté, nous sommes les maîtres d'en jouir dans plusieurs autres parties du jardin; ils diminueroient même de leur prix, s'ils étoient par-tout exposés à la vue. La plus heureuse situation d'une maison de campagne, n'est pas celle qui domine une plus vaste étendue de pays. Tout ce que le propriétaire doit desirer, c'est de jouir de ses fenêtres d'une perspective riante. Il est beaucoup plus sensible aux charmes d'un grand paysage lorsqu'il ne les voit qu'en passant; car s'ils lui étoient trop familiers, ils lui deviendroient insipides. C'est pour cette raison qu'ils ne doivent pas se présenter dans toutes les parties du jardin, & qu'un voile jetté à propos dans une scene, peut leur donner dans une autre les graces de la nouveauté. Mais les perspectives d'une carriere ne sont pas examinées assez fréquemment, pour que leur effet en devienne moins sensible. Ainsi les plantations parsemées dans une campagne, doivent être considérées moins comme des ombrages destinés aux voyageurs que comme objets de perspective. Dans un parc elles peuvent servir à ces deux fins,

Dans un jardin, ce sont principalement des promenades & des lieux destinés au repos & à la retraite. Dans une ferme, elles jouent le plus grand rôle, parce que rien ne marque plus sensiblement la différence entre une ferme ordinaire & une ferme embellie, que la disposition des arbres. Un bois, en qualité d'objet, y est donc encore plus important que dans un jardin.

Quoiqu'une ferme & un jardin se ressemblent à beaucoup d'égards, leur différence est totale du côté du *style*. La culture leur est également nécessaire; mais dans l'une c'est *économie*, & dans l'autre *décoration*. Une ferme est consacrée à l'*utilité*, un jardin à l'*agrément*. Une campagne où les ornemens sont répandus avec profusion, ne ressemble plus à une ferme ; & la moindre apparence d'agriculture choque l'idée d'un jardin. Un parc peut ne se refuser ni à la culture ni aux ornemens. Une carriere doit nous conduire de beautés en beautés, & présenter une scene toujours agréable. Comme c'est là son unique destination, elle est plus susceptible d'embellissemens & de points de vue frappans, qu'un chemin qui traverse une ferme.

D'UNE FERME.

LII.

D'une ferme pastorale. Description de Leasowes.

Lorsqu'on réfléchit sur la révolution qu'a subi l'art des jardins(1), on regrette que les premiers essais des hommes de génie qui l'ont opérée, n'aient pas été dirigés vers une ferme, afin de présenter un heureux mélange de l'utile & de l'agréable. Mais le contraire est arrivé. Un petit terrein fut entiérement consacré à l'agrément, & tout le reste à l'utilité; & c'est peut-être la principale cause de ce mauvais goût qui a si long-tems regné dans les jardins (2). On se figura qu'un lieu séparé du reste de la campagne, ne devoit lui ressembler en aucune maniere; cette erreur conduisit à s'écarter de la nature, & ces écarts furent portés à un tel excès, que les objets simples & naturels furent presque

(1) Ou si l'on veut l'art de disposer de la maniere la plus parfaite les objets de la nature.

(2) Ajoutons, & qui regne encore chez toutes les nations, excepté en Angleterre & à la Chine.

les Jardins modernes. 217

bannis de l'enceinte d'un jardin, & qu'on ne permit pas même qu'au dehors ils s'offrissent en perspective. Ainsi le premier pas vers la réformation, a été d'ouvrir du jardin une pleine vue dans la campagne, ce qui a bientôt conduit à l'idée de les assimiler. Cependant le préjugé sur la nécessité d'un lieu destiné uniquement au plaisir & à l'amusement, n'a jamais pu s'effacer; & ce mêlange de la culture économique avec celle de décoration, est un des changemens nouveaux les plus importans. Il est assez singulier que les fermes ornées par les mains de l'art, aient précédé les fermes rustiques, & que nous ne soyons revenus à la simplicité qu'à force de rafinement.

Les images que fournit la *poésie pastorale*, sont le modele actuel de cette simplicité, & tout lieu qui les réalise, comme Leasowes (1), mérite le nom de *ferme* par excellence. Toutes les parties & tous les objets qui composent celle-ci, rappellent si vivement les idées pastorales, tracées par les poëtes, & sont si agréables, qu'elles font chérir la mé-

(1) Cette délicieuse ferme est dans le Shropshire entre Birmingham & Stourbridge, à vingt-huit lieues de Londres. Feu M. Dodsley en a publié une description très-détaillée. L'auteur ne donne ici que des idées générales.

moire & juſtifient la réputation de M. Shenſtone qui a créé cette ferme, en a fait ſon habitation & l'a rendue célebre. C'eſt une image parfaite de ſon ame ſimple, douce & belle, & l'on doute toujours ſi c'eſt ce lieu charmant qui lui a inſpiré ſes vers, ou ſi dans les ſcenes paſtorales dont il eſt le créateur, il n'a fait que réaliſer ces tableaux intéreſſans qu'il a répandus dans ſes chanſons. L'enſemble préſente par-tout le même caractere, & cependant rien de plus varié que les détails. Et ſi vous en exceptez deux ou trois morceaux peu importans, tout y eſt champêtre, tout y eſt naturel. C'eſt exactement une ferme dont tous les environs de la maiſon ſont deſtinés à la nourriture des troupeaux, & tous les divers enclos ſont traverſés par un chemin auſſi ſimple & auſſi peu orné que ceux d'une campagne ordinaire.

Près de ſon entrée dans les champs de Leaſowes, ce chemin s'enfonce tout à coup dans un vallon étroit & obſcur, plein de petits arbres qui s'élevent ſur des précipices roides & eſcarpés. Le fond du vallon eſt arroſé par un ruiſſeau qui tombe en caſcades naturelles au milieu des racines d'arbres & des rochers. Il eſt d'abord rapide & découvert, & ſe cache enſuite dans des boſquets où l'on peut ſuivre ſon cours par le bruit de ſon gaſouillement.

Lorsqu'il reparoît, il coule sur un terrein beaucoup plus bas, se glisse au travers de quelques petits bosquets de bois, & se perd enfin dans une piece d'eau qui est placée à l'extrêmité de ce lieu solitaire, & ouvre un paysage très-joli, quoique des plus simples, dont les divisions sont peu nombreuses, & tous les objets familiers. Ils consistent dans la piece d'eau, des champs qu'on voit au-delà & qui s'élevent doucement, & un clocher qui est placé sur le sommet.

La scene suivante est plus solitaire, & absolument confinée dans ses propres limites. C'est un vallon sauvage & négligé, dont les côtés sont couverts de buissons & de fougere, entremêlés de quelques arbres. Un ruisseau coule aussi au travers de ce petit vallon, & sort d'un bois qu'on voit suspendu sur un des penchans. Il serpente dans ce bois l'espace de quatre-vingt toises sur une pente rapide & par une suite continuelle de cascades. Des aulnes & des charmes croissent au milieu de son lit, & d'une seule racine partent quantité de tiges qui embarrassent le courant & augmentent son agitation. Ses bords sont couverts de quelques gros arbres, dont l'ombrage entrecoupé permet aux rayons du soleil de se jouer sur les eaux. A peu de distance de ces arbres, est un léger taillis qui, sans jetter aucune

obscurité sur la scene, suffit précisément pour empêcher qu'elle ne s'ouvre sur des points de vue plus éloignés. Tout l'intérieur de cette scene est très animé. La rapidité du courant & l'aspect singulier des cascades supérieures qu'on voit au travers des feuilles & des branches, est d'une beauté très-piquante & très-pittoresque. Le chemin ayant traversé ce bois, revient serpenter dans le même vallon ; mais d'un autre côté, il est semblable à celui qui lui est opposé, & paroît cependant former une scene toute différente par la seule position du chemin ; car d'une part, il est découvert & entiérement enfoncé, & de l'autre il est sur le sommet, couvert d'un ombrage épais, & présente à gauche l'aspect sauvage du fond du vallon, & à droite des champs emblavés, dont la vivacité des couleurs & le voisinage détruit toute idée de solitude.

A l'extrêmité du vallon est un bocage dont les arbres sont fort élevés, situé sur une pente rapide, & près de deux champs cultivés, également beaux & irréguliers, mais différens dans toutes leurs parties ; car la variété de Leasowes est admirable. Tous les divers enclos y sont si parfaitement distingués les uns des autres, qu'ils conviennent à peine dans une seule particularité. Des deux champs qui touchent le bocage, l'inférieur comprend les

deux plans inclinés d'un enfoncement profond, dont les bords sont entourés d'un bois fort épais. Le champ supérieur est une colline fort coupée, terminée par une haie & par un grand ruisseau à replis tortueux. Quelques arbres, soit isolés, soit grouppés, couronnent les inégalités de la colline, mais il n'y en a aucun sur les bords escarpés. Le chemin se glisse sous une haie autour d'un gros arbre, & fournit çà & là quelques échappées de vue de la campagne; & après avoir croisé une autre haie, il s'éleve jusqu'à la plus haute éminence.

C'est ici que s'offre une des plus riches, des plus variées, des plus vastes & des plus riantes perspectives que l'imagination puisse se peindre. C'est un pays montueux, parfaitement cultivé, plein d'objets de toute espece & très-peuplé. On voit en détail la belle ferme de Leasowes, & tout près, la ville de Hales-Owen (1). Celle de Wrekin, qui est à plus de trente milles de distance, s'apperçoit aussi très-distinctement à l'extrêmité de l'horifon. Dans plusieurs endroits on a planté des bois ou pratiqué des clarieres, pour cacher ou découvrir certains points de vue. Précisément au-dessous de

(1) Sur la petite riviere de Stour, qui se jette dans la Severne.

la principale éminence qui domine ce magnifique paysage, est la maison dont les objets les plus frappans étant dérobés à la vue par des arbres, le reste de la ferme présente simplement un pays composé d'une nombreuse suite d'enclos. Mais un village, une ferme, une cabane que nous n'avions point observé dans l'immensité d'une perspective générale, deviennent importans dans des scenes plus resserrées; & le même objet qui, dans telle position, paroissoit isolé, dans un autre est précédé d'un bois ou terminé postérieurement par une colline. L'attention s'est portée sur les moindres circonstances qui pouvoient diversifier les scenes; mais l'art n'est jamais apperçu, & l'effet paroît toujours naturel.

Les passages à des décorations très-différentes (si l'on me permet cette expression) sont en général très-rapides. De cette exposition si gaie & si élevée, on descend immédiatement à des scenes plus graves & plus tranquilles. La premiere est une prairie aussi belle, aussi unie & aussi étendue qu'une pelouse, & parsemée d'une grande quantité de beaux arbres : au-dessous est un petit désert terminé par une espece d'amphithéatre rustique & par des taillis négligés & suspendus. Un des côtés est remarquable par un bois composé de quelques

arbres de haute futaie & d'un taillis extrêmement épais, qui renferme une petite piece d'eau irréguliere, dont une des extrêmités est à découvert, & fournit assez de lumiere pour animer tout le reste. Quoique la profondeur des eaux, les ombres qu'elles réfléchissent, & l'épaisseur du bois répandent beaucoup de fraîcheur sur la scene, le froid ne s'y fait point sentir ; c'est une retraite qui n'a rien d'obscurci ni de majestueux, mais où regnent la paix & le silence : c'est un asyle délicieux contre la chaleur brûlante du midi, sans participer de l'humidité ni des ténebres de la nuit.

Un ruisseau plus tranquille que les précédens, coule de cette piece d'eau au travers d'un long taillis ; il forme d'espace en espace quelques petites cascades, ou serpente autour de quelques islots couverts par des touffes de petits arbres. Le chemin borde le ruisseau jusqu'au pied d'une colline, sur laquelle il s'éleve par des inflexions très-irrégulieres. Parvenu au sommet, il entre dans une allée étroite, qui forme un très-beau berceau. Mais quoique cette élévation, & la terrasse dont elle est couronnée, offrent les plus charmantes perspectives, tout cela n'est pas assez naturel pour le caractere de Leasowes. Cependant, aussi-tôt que le chemin est dégagé de cette espece d'entraves, il reprend sa

premiere simplicité, & descend à travers plusieurs champs, d'où la ferme présente successivement quantité de jolis points de vue, distingués par les variétés du terrein, les différens enclos, les haies, les palissades & les bosquets qui les séparent : quelquefois ce sont des massifs, des arbres isolés, ou des meules de foin qui interrompent les limites, ou sont placés au milieu des prairies.

Au pied de la colline, un bocage enchanté couvre un petit vallon, dont les bords escarpés renferment une jolie petite riviere qui serpente dans le fond. Elle se précipite dans le vallon par une cascade des plus rapides & des plus bruyantes, qu'on voit briller à travers les petits jours & les ombres du bocage. La riviere se partage encore en plusieurs petites cascades, mais son cours est lent & tranquille dans l'intervalle qui se trouve entre chaque cascade. Ses eaux sont par-tout claires & brillantes, & quelquefois diversifiées par des rayons de lumiere, lorsque l'ombre de chaque feuille y est marquée, & que le verd du feuillage de la mousse, du gazon, & des plantes sauvages qui croissent sur ses bords, s'y réfléchit avec éclat. Les rives sont parsemées de plusieurs jolis grouppes qui composent un taillis ouvert ; & sur toutes les éminences des environs, s'élevent des arbres,

de

de forêt, dont les cimes superbes présentent les plus belles masses. Il s'en détache quelquefois un ou deux, qui semblent suspendus sur le penchant, ou qui croisent la riviere. Le vallon, en descendant, devient plus obscur, & la riviere se perd dans un étang, dont les eaux, presque sans mouvement, sont environnées & obscurcies par de grands arbres. Un peu avant que la riviere ne se mêle à l'étang, & au milieu d'un terrein planté d'ifs, est un pont d'une seule arche, bâti de pierre noirâtre, & dans le goût le plus simple & le plus rustique. Loin que le noir de cet édifice jure avec le reste de cette scene, ce n'est qu'une teinte plus forte de la couleur générale: nulle partie n'en est éclairée; il y regne par-tout un sombre religieux qui inspire du respect; & ce qui ajoute encore à sa majesté, est une inscription gravée sur une petite obélisque, qui indique que le bocage est dédié au génie de Virgile. Près de cette scene délicieuse, sont les premieres divisions du terrein qui compose la ferme. Le chemin vient y aboutir, en se continuant le long d'un ruisseau.

Je ne saurois quitter Leasowes sans faire remarquer une ou deux circonstances sur lesquelles je n'aurois pu m'arrêter sans interrompre la description de la route. La premiere est l'art avec lequel
P

on a su diversifier les divisions des champs. Il n'est pas jusqu'aux haies qui ne soient distinguées les unes des autres : ici c'est une simple haie vive qui forme la séparation ; là, une superbe palissade très-épaisse dans toute sa hauteur : ailleurs, c'est une ligne d'arbres, dont les tiges bien séparées, laissent voir des buissons dans leurs intervalles, & dont les têtes, quoique touffues, admettent de grandes masses de lumiere. Quelquefois ces lignes d'arbres sont coupées à certaines distances par des grouppes; & quelquefois c'est un bois, un bocage, un taillis ou un bosquet, qui forment les limites apparentes, & varient la forme & le style des enclos.

La seconde circonstance digne de remarque, sont les inscriptions qu'on trouve en grand nombre. Elles sont toutes très-connues & admirées des connoisseurs. L'élégance de la poésie & la justesse des allusions fait pardonner leur longueur & leur nombre (1) ; mais en général les inscriptions ne plaisent qu'une fois ; & à moins qu'elles ne soient

(1). Les inscriptions sont un genre de beauté, dont les Anglois, ce me semble, ont le plus abusé. Elles sont ordinairement si longues & si nombreuses dans leurs monumens, qu'on prend à la fin le parti de ne les point lire; & nous aussi nous ne sommes pas exempts de ce reproche.

emblématiques, leur ufage fe borne à indiquer les beautés ou à décrire les effets des lieux où elles font placées ; mais les beautés font toujours très-médiocres & les effets très-foibles, lorfqu'un tel fecours leur eft nécessaire. Cependant une infcription à la mémoire d'un ami que nous avons perdu, eft vifiblement hors de cette cathégorie, parce qu'elle eft la partie effentielle du monument ; & une urne placée dans un bocage fombre & écarté, ou au milieu d'un champ, eft une des grandes beautés de Leafowes : les bâtimens n'y font, pour la plupart, que de fimples repofoirs ou de petites loges de jardiniers : les ruines d'un prieuré font l'édifice le plus confidérable, & n'ont rien de particulier qui les diftingue ; mais la multiplicité des objets eft peu néceffaire dans la ferme : les campagnes qu'elle a en perfpective en font couvertes ; & tous les avantages particuliers que la nature a prodigués à Leafowes, ont été découverts, appropriés, contraftés & portés au plus haut degré de perfection, traités dans le goût le plus exquis & de la maniere la plus pittorefque.

Parmi toutes les images de la poéfie paftorale, celles que fournit la mythologie n'ont point été oubliées. On y voit de fréquentes allufions aux

fables, tant anciennes que modernes ; quelquefois aux fées & aux sylphes, & quelquefois aux nayades & aux muses. Les objets sont empruntés, tantôt des scenes telles qu'il en existoit en Angleterre il y a quelques siecles, & tantôt des scenes Arcadiennes. Celles où se trouvent les ruines du prieuré & l'édifice gothique, sont encore caractérisées plus particuliérement par une inscription antique, & les caracteres noirs qu'on voit dans l'une, & les urnes, l'obélisque de Virgile, & le temple rustique de Pan, qui accompagnent l'autre.

Toutes ces allusions, tous ces objets sont également champêtres ; mais les images d'une églogue Angloise, & les images d'une églogue antique ne se ressemblent point. Chaque espece est un caractere imitatif distinct, & s'applique à des objets qui lui sont propres ; mais toutes les deux élevent une ferme au-dessus de l'état ordinaire. Si ces deux caracteres étoient rapprochés ou mêlés ensemble, ils se détruiroient réciproquement ; & ces images, qui nous rappellent si agréablement certains siecles & certaines contrées, s'évanouiroient. Il conviendroit cependant de laisser à l'extrêmité des scenes opposées, de petites portions de terrein qui seroient comme leur lien commun, &

fondroient en quelque sorte les unes dans les autres les idées correspondantes (1).

L I I I.

D'une ferme ancienne.

Dans la distribution des perspectives, les plus découvertes & les plus agréables seront traitées dans le goût Arcadien, celles qui le sont moins, seront plus rapprochées des manieres rustiques des anciens Bretons. Nous ne pouvons nous persuader que, de leur tems, la campagne fût entiérement défrichée, ou divisée par des limites précises. Les champs étoient terminés par des bois, & non par des haies; & si certains pays offroient une étendue considérable de terres cultivées, elles n'étoient pas encore distinguées par des enclos. Cette espece de

―――――――

(1) Un tel mélange peut n'être pas déplacé dans une ferme, où tout doit être simple & champêtre, & présenter toujours des images douces, jamais fortes ou terribles; mais il est quantité de scenes dans la nature, qui ne s'accommoderoient point de cette espece de *mezzo termine*. L'ame doit y être remuée fortement, par des contrastes & des passages rapides à des tableaux d'un genre totalement différent.

caractère convient donc particuliérement dans les endroits où la culture n'a fait que gagner du terrein dans un pays sauvage, sans l'avoir subjugué; comme lorsque le fond d'un vallon est emblavé, pendant que ses côtés sont entiérement couverts de bois, & que la ligne extérieure de ce bois est plus ou moins pénétrée par les terres labourées qui gagnent les hauteurs des collines. Quelques pieces de gazon, qui sont un ornement si analogue à un parc ou à une ferme pastorale, seroient ici déplacées. Si elles sont admises dans une ferme ancienne, ce ne peut être qu'aux extrêmités d'un terrein abandonné ou d'une commune. Si ce pâturage est considérable, on en tranchera l'uniformité par des broussailles, de petits bouquets de bois ou des taillis répandus sans ordre, & les arbres seront entourés de buissons & de ronces. Toutes ces circonstances ajoutent à la beauté du lieu, qui n'offre cependant que les restes d'un pays sauvage, sans aucune prétention à l'agrément. Tous ces objets destinés à rompre l'uniformité, seront moins fréquens dans les terres labourées de la ferme; mais elles peuvent être diversifiées d'une autre maniere, & divisées en plusieurs parties par la seule différence des grains ensemencés. L'agriculture ne peut offrir de perspective plus agréable que cette espece

de variété, pourvu que l'étendue en soit modérée, & que l'œil soit arrêté par des limites qui l'amusent & l'intéressent.

Un bois est essentiel au caractere d'une ferme ancienne, & il est susceptible de certains embellissemens : on peut y choisir un lieu où de petites tours s'éleveront au-dessus des arbres, ou au travers desquels on verra quelques arcades qui rappelleront l'idée d'un château ou d'une abbaye. Il est bon que ces objets ne présentent qu'un de leurs côtés, parce qu'ils doivent paroître faire partie d'un bâtiment entier, quoiqu'ancien, & que des ruines tiennent à une plus haute antiquité. D'ailleurs, on ne sauroit imaginer rien de plus pittoresque, qu'une tour plongée dans un grouppe de beaux arbres, ou qu'un cloître apperçu au travers des tiges & des branches. Mais les idées religieuses de nos ancêtres nous fournissent d'autres objets de caractere, encore plus fréquens. De leur tems les hermitages étoient réels, & les chapelles écartées très-communes : plusieurs sources de la campagne qui passoient pour des fontaines sacrées, étoient marquées par de petits dômes gothiques, & chaque hameau avoit sa croix : ainsi une croix élevée sur une petite colonne rustique, & un petit dôme soutenu sur une base composée de marches circulaires, se-

ront quelquefois des objets importans dans certaines perspectives. Si l'on pouvoit trouver une situation pour un *mai* (1), telle qu'on ne l'apperçût point de toutes les différentes parties de la ferme, une scene pourroit en être embellie. Je vais même plus loin : une ancienne église, quelque peu agréable que soit cet édifice, sera toujours placée naturellement, lorsqu'elle empêchera qu'une ferme caractérisée, comme je viens de le dire, ne ressemble à un parc ou à un jardin. Un vieux if placé dans le cimetiere (2), seroit

(1) C'est un arbre qu'on plante dans chaque village le premier jour du mois de mai. On choisit celui dont la tige est la plus haute & la plus droite. Cette cérémonie, qui semble ouvrir les premiers beaux jours du printems, est toujours fort gaie, & marquée par des chansons & des danses. Cet usage est aussi connu en France.

(2) C'est une des choses qui me déplait le plus des jardins Anglois, que ces cimetieres qui s'y trouvent quelquefois, & je n'ai jamais été surpris si désagréablement, que de voir une église & un cimetiere dans les superbes jardins de Stowe, dont on verra plus bas la description. Ceci sert à nous confirmer dans l'idée que nous avons du caractere des Anglois. Naturellement mélancoliques, ils aiment à contempler les objets propres à faire naître des réflexions sérieuses, ou à plonger dans la rêverie ; aussi leurs ouvrages, de quelque genre que ce soit, ont-ils

encore un coup de pinceau utile dans ce tableau. Il ſerviroit à rappeller plus vivement les tems où l'on en faiſoit uſage.

Nous pourrions nous rappeller pluſieurs autres objets propres à peindre les mœurs & les manieres de nos ancêtres; mais ceux-ci ſuffiront de reſte pour une ferme d'une grande étendue. Les cabanes ont toujours été très-fréquentes dans tous les ſiecles & dans tous les pays : on peut donc les y introduire avec des formes très-différentes, & dans une infinité de poſitions. De grandes pieces d'eau en ſont encore des parties eſſentielles. Quant aux variétés des ruiſſeaux, elles ſe prêtent à toutes les eſpeces de ferme.

toujours une teinte de noir, & reſſemblent plus ou moins à ces feſtins Egyptiens, où la tête de mort qu'on mettoit ſur la table, jettoit le poiſon de la triſteſſe au milieu du plaiſir & de la gaîté. J'avoue que cette profonde mélancolie eſt quelquefois une ſource féconde d'idées ſublimes : témoin les nuits d'Young, le Caton d'Adiſſon, le Paradis perdu de Milton; mais à tout prendre, la gaîté franche du peuple François, quoique mêlée de beaucoup de légéreté, vaut encore mieux, ce me ſemble, que la triſte profondeur Angloiſe. J'eſpere que nous imiterons nos voiſins, en rappellant, comme eux, la belle nature dans nos jardins; mais que les cimetieres en ſeront bannis à jamais.

Une ferme ancienne, quels que soient la force & les effets de son caractere, peut nous présenter, soit dans une promenade, soit dans un pays, un si grand nombre de scenes agréables qu'elles contrasteront merveilleusement avec celles qu'on peut créer dans le même pays d'après les images pastorales ou Arcadiennes, & peuvent même leur être substituées si la nécessité l'exige.

L I V.

D'une ferme simple.

On peut ne faire usage d'aucun de ces caracteres imitatifs, & se contenter d'une ferme *simple* & ordinaire, car des champs cultivés & l'agriculture économique ont aussi leurs grandes beautés particulieres. Les bois & les eaux s'y présentent de mille manieres différentes : nous pouvons étendre ou diviser les enclos, & leur donner les formes & les limites qui nous plaisent : chaque enclos particulier peut devenir un lieu très-agréable, & tous ensemble composer une des plus belles perspectives ; les terres labourées, les pâturages & les prairies se succéderont alternativement, & quelquefois même un terrein inculte & sauvage entrera dans ce mêlange sans le déparer. Enfin il n'est

aucune espece de beauté dont les enclos sont susceptibles, qui ne trouve ici sa place, soit que la nature l'offre d'elle même, ou qu'elle soit un effet de la culture.

Les bâtimens qui se présentent fréquemment dans un tel pays, y feront souvent un bel effet, sur-tout l'église & la maison principale. Si la cour & l'enceinte de la ferme sont dans une position avantageuse; si les différentes piles, si les granges, auvents & autres édifices accessoires, sont disposés de maniere qu'ils forment des grouppes mêlés de beaucoup d'arbres parsemés avec choix, cet ensemble sera pittoresque. Plusieurs bâtimens peuvent être détachés des grouppes & dispersés dans les environs, tels que le colombier & la laiterie, qui sont susceptibles d'une forme élégante & d'une exposition heureuse. Une grange ordinaire, accompagnée d'un massif, est quelquefois très-agréable lorsqu'on en est à une certaine distance : une grange Hollandoise au contraire produit cet effet lorsqu'on en est fort près, & une meule de foin nous plaît ordinairement, sous quelque point de vue que ce soit. Chacun de ces objets peut être isolé dans une perspective, & rien n'empêche que des cabanes n'y paroissent sous toutes leurs formes. Parmi tous ces bâtimens, il en est un certain nombre qu'on

peut convertir à d'autres usages que leur construction ne semble l'annoncer ; & quel que soit leur extérieur, vous en ferez des retraites charmantes & des lieux de repos & de rafraîchissement.

On imagine aisément qu'une ferme, dont l'intérieur est composé de pieces si parfaitement cultivées, sans manquer totalement de décoration, & dont l'extérieur est une campagne féconde en jolis points de vue, doit être très-agréable : elle le sera encore davantage pour le propriétaire, si elle tient au parc, ou au jardin ; par la raison que ces objets de luxe qui lui rappellent son rang ou sa fortune, lui imposent une sorte de contrainte, & qu'il se sent soulagé comme d'un fardeau, quand il passe de la splendeur de sa maison & de ses jardins, à la simplicité d'une ferme. C'est ici plus qu'un changement de scene, c'est un vrai passage momentané à une nouvelle vie, qui a tous les charmes de la nouveauté, de la liberté & de la tranquillité. Ainsi une pareille retraite qui manqueroit à une maison de campagne, y seroit une perfection de moins.

Mais elle ne doit pas non plus en être le seul embellissement. Les ornemens d'une ferme ancienne, & même d'une ferme pastorale, seroient trop disproportionnés à l'édifice principal, qui

paroîtroit nud & négligé, & ne feroit pas affez diftingué des maifons ordinaires. Le maître & ceux que la curiofité amene chez lui, feroient bientôt las de ne voir aux environs que les objets communs de la campagne, & rien qui annonce l'opulence. Il faut donc, comme je l'ai déja dit, que l'art prodigue les ornemens aux environs de la maifon plus que par-tout ailleurs, & l'on traverfera toujours un jardin, avant d'arriver à une ferme de quelque efpece qu'elle foit.

L V.

D'une ferme ornée. Defcription de la ferme de Woburn.

Il eft naturel de penfer que c'eft la néceffité de répandre des ornemens plus recherchés autour de la maifon, jointe au goût des plaifirs fimples de la campagne, qui a fait naître l'idée d'une *ferme ornée*, comme le feul moyen de préfenter les images champêtres dans l'enceinte d'un jardin. Cette idée a fouvent été réalifée à certains égards; mais jamais, ce me femble, auffi complettement, ni dans un efpace auffi étendu qu'à Woburn (1). Cette ferme con-

(1) La ferme de Woburn appartient à Miftrefs South-

tient cent cinquante arpens, dont il n'y en a que trente-cinq qui ont reçu tous les embellissemens dont ils étoient susceptibles. Environ les deux tiers de ce qui reste ont été mis en pâturage, & l'autre tiers est en terres labourées. Cependant les décorations se répandent sur toutes les parties de l'ensemble, par la maniere ingénieuse dont elles ont été disposées le long des côtés d'un chemin qui environne entiérement les pâturages, & se continue au travers des terres labourables, quoique sa largeur n'y soit plus si considérable. Ainsi le jardin consiste dans le chemin, & le reste est la ferme. Le tout ensemble est composé des deux côtés d'une colline, séparée par une plaine qui est dans le fond. Les champs de bled occupent la plaine, & la colline est couverte des pâturages, environnés du chemin dont j'ai déja parlé, & traversés par un autre chemin de communication qui regne sur le sommet, & les divise en deux grands tapis verds. Comme ce dernier chemin a été aussi très-embelli, chacun de ces tapis verds est exactement terminé de tous côtés par un jardin.

Ils offrent d'ailleurs par eux-mêmes une perspec-

cote, près de Weybridge, & du beau pont de Walton sur la Tamise, dans le Surrey, entre Chertsey & Kingston.

tive très-agréable. Ils sont diversifiés par des massifs & des arbres isolés, & les édifices qui ornent le chemin semblent leur appartenir ; car on voit sur le sommet de la colline un grand bâtiment octogone, & non loin de-là les ruines d'une chapelle. Ces ruines, situées sur l'endroit le plus élevé d'une éminence où l'on monte insensiblement, & grouppées avec un bois, semblent faire partie de l'une des deux pelouses, pendant que de l'autre, on apperçoit l'octogone sur le bord d'un petit précipice, & à côté d'un joli bocage suspendu sur le penchant de cette hauteur escarpée. Cette pelouse est encore embellie par un bâtiment gothique des plus élégans, & la premiere par la maison & le pavillon d'entrée. Toutes les deux offrent continuellement d'autres petits édifices, tels que des grottes, des ponts, &c.

Les bâtimens ne sont pas les seuls ornemens du chemin. Il est séparé de la campagne pendant un espace très-considérable, par une épaisse & superbe palissade, embellie par le chevrefeuille, le jasmin & autres plantes odoriférantes qui s'y trouvent en abondance, & dont les branches allongées s'entortillent aux arbres du bosquet. Le chemin, qui est ordinairement couvert de sable ou de gravier, va toujours serpentant : tantôt il borde la haie,

tantôt il s'en éloigne. Les lits de gazon sont diversifiés de chaque côté par des grouppes d'arbrisseaux ordinaires, de sapins ou de petits arbres, & souvent par l'émail des fleurs, qui peut-être même y sont répandues avec trop de profusion, & blessent les yeux par leur petitesse; mais l'air en est parfumé, & le moindre zéphir nous apporte leurs douces odeurs. Cependant certains endroits nous offrent des ornemens plus mâles ; le chemin passe au milieu de grands massifs d'arbres verds, de bosquets d'arbrisseaux, dont les feuilles sont annuelles, & d'autres plantations ouvertes encore plus considérables. Ensuite il devient très-simple, sans bordure, sans gravier, sans haie qui le sépare des tapis verds, & il n'est distingué que par la beauté de sa verdure, sa propreté & sa précision. Dans les terres labourées, c'est encore du gazon, & il suit la direction des haies qui divisent les enclos : ces haies sont quelquefois ornées d'arbrisseaux fleuris, & tous les angles & les espaces vuides sont remplis par des rosiers, des massifs ouverts, ou des tapis de fleurs. Mais si les parterres ont été empruntés des jardins pour embellir les champs, des arbres de toute espece ont aussi été transportés de la campagne pour l'ornement des jardins. Les arbrisseaux & les fleurs n'ont plus été

confinés

confinés dans un lieu particulier, exclusivement à tout autre, & leur nombre semble s'être multiplié depuis que leurs combinaisons ont été plus variées. Remarquons cependant qu'on auroit dû en faire à Woburn un usage plus modéré, & que la variété portée à l'excès, y perd beaucoup de ses agrémens.

Il est vrai que cet excès ne se fait sentir que sur les bords du chemin, & que les différentes scenes qu'il parcourt, sont par-tout élégantes, riches & charmantes à la vue. Les prairies nous offrent deux perspectives délicieuses par la beauté des objets, l'éclat des bâtimens, les inégalités du terrein & les variétés des plantations. Les massifs & les bocages, quoiqu'assez petits lorsqu'on les examine séparément, forment des grouppes considérables vus d'une certaine distance, & nous attachent par la beauté de leurs formes, de leurs nuances & de leurs situations. Le sommet de la colline domine deux perspectives également agréables. L'une riante & spacieuse est une plaine fertile, arrosée par la Tamise, & divisée par la colline de Sainte-Anne & le château de Windsor (1). Une vaste prairie

―――――――――――――――――――

(1) Ce château si fameux fut bâti par Guillaume le Conquérant, il y a environ sept cents ans, & il a été embelli successivement presque par tous les rois d'Angleterre,

Q

d'un verd foncé, commence au pied de la colline, & s'étend jusqu'aux bords de la riviere. Plus loin, la vue est frappée d'une multitude de fermes, de maisons de campagne & de villages, & de tout ce qui sert à marquer l'opulence & une excellente culture. La seconde perspective est plus garnie de bois : on y voit quelquefois s'élever parmi les arbres, des clochers ou des tours; & cette arche unique & hardie, qui compose le pont de Walton (1), est un objet des plus piquans & des plus magnifiques. Les enclos répandus sur la plaine, sont plus écartés & plus tranquilles. Ils ne présentent que les objets renfermés dans leur enceinte. Tous ensemble forment un contraste parfait avec l'exposition découverte qui les domine.

mais sur-tout par Charles II. Il est difficile d'imaginer une situation plus délicieuse, & une perspective plus étendue, plus riche & plus variée. Tout le monde connoît le poëme charmant de Pope, sur la forêt de Windsor. Quoique ce poëte eût le talent d'embellir tout ce qu'il décrivoit, il n'a fait ici que peindre la nature. Le feu duc de Cumberlant a fait bâtir un superbe pavillon dans le parc de Windsor, & y a créé de beaux jardins. Windsor est sur la Tamise a vingt-quatre milles de Londres.

(1) Sur la Tamise.

A toutes les beautés qui animent un jardin, se joignent celles qui caractérisent une ferme. Les deux tapis verds sont des pâturages, & l'on entend retentir de tous côtés parmi les bois, le mugissement des bestiaux, le bêlement des brebis & des agneaux, & les tintemens des clochettes qui sont au cou des moutons. Il ne faut pas oublier le gloussement des poules & les chants divers des oiseaux d'une ménagerie construite dans le goût le plus simple, près du bâtiment gothique. Une petite riviere, destinée aux oiseaux aquatiques, la traverse en serpentant; & pendant que les uns se jouent sur ses eaux, les autres errent parmi les arbrisseaux fleuris, dont ses bords sont couverts, ou se répandent sur les prairies voisines. Les champs ensemencés contribuent aussi à animer les scenes par les divers travaux qu'ils exigent depuis le tems des semailles jusqu'à celui de la moisson.

Mais, comme je l'ai déja observé, au milieu de toutes ces images champêtres, on chercheroit en vain cette simplicité rustique qui fait le caractere propre d'une ferme, tant les ornemens dont on décore les jardins, y ont été répandus avec profusion.

D'UN PARC.
LVI.

D'un parc terminé par un jardin. Description de Painshill.

Un parc & un jardin ont des rapports plus marqués & s'unissent parfaitement l'un à l'autre sans se dégrader mutuellement. Une ferme perd dans le mêlange quelques-unes de ses propriétés caractéristiques, & l'avantage est du côté du jardin: au lieu qu'un parc bordé d'un jardin, conserve toutes les qualités qui lui sont propres, & en emprunte même des beautés, sans que le jardin perde rien de son éclat. La composition la plus parfaite que puisse offrir la campagne, consiste dans un jardin, qui s'ouvre sur un parc traversé par une avenue courte & irréguliere, dont l'extrêmité soit une ferme, & par d'autres chemins ménagés dans des clarieres qui conduisent à de vastes perspectives. Ainsi le parc n'est guere qu'un passage relativement à la ferme & aux pays; ses bois & ses bâtimens peuvent entrer dans leurs différens points de vue; mais les scenes ou perspectives qui lui sont pro-

pres, n'ont de communication qu'avec le jardin.

Ces deux sujets s'unissent d'une maniere si intime, qu'il seroit difficile de tirer entr'eux une ligne de séparation bien exacte (1). Depuis les dernieres innovations, les jardins se sont beaucoup rapprochés du caractere des parcs du côté de l'étendue & du style ; mais il y a toujours dans les uns des scenes qui ne sauroient convenir aux autres. De petites retraites écartées, qui sont si agréables dans un jardin, seroient peu remarquables dans un parc ; & ces vastes pelouses qu'on compte parmi les parties les plus superbes d'un parc, fatigueroient dans un jardin, parce qu'elles manquent de variété : celles même qui, par leur étendue mitoyenne, peuvent convenir aux deux sujets, paroîtroient nues & stériles dans l'un, si rien ne les diversifioit, & perdroient beaucoup de leur grandeur dans l'autre, si quelques objets en diminuoient l'uniformité. C'est la proportion d'une partie au tout, qui est la mesure de ses dimensions, & qui détermine souvent la situation na-

(1) Cela est si vrai, que les étrangers ne peuvent s'accoutumer à appliquer aux jardins Anglois l'idée qu'ils se forment des jardins en général. Ils les appellent toujours des parcs, & ne s'éloignent pas beaucoup de la vérité.

turelle d'un objet, ainsi que l'espace & le style convenable à chaque scene.

Mais quelque différence qu'il y ait entre un parc & un jardin par rapport à l'étendue, les agrémens si variés, que l'art ajoute à la nature, peuvent être prodigués à l'un & à l'autre, & seront précisément de la même espece, quoique dans des degrés différens. On doit y reconnoître le même style dans les objets les plus distingués, les ornemens & les perspectives : & quoiqu'une grande partie d'un parc puisse être abandonnée à la nature, & que les scenes les plus pittoresques ne soient pas incompatibles avec son caractere, une forêt paroît plus analogue à cet effet. Il ne faut donc pas que le sauvage domine dans un parc; mais c'est un heureux accessoire, quand on en fait un usage modéré. La culture y est essentielle, & il est même nécessaire qu'elle y soit quelquefois portée au plus haut point. Toutes les perspectives où elle regne, se lient naturellement ; & l'éloignement de celles qui ne sont point cultivées, en adoucit la rudesse. Lors même que celles-ci sont très-rapprochées, elles ont beaucoup de noblesse dans un parc, & seroient trop vastes & trop sauvages dans un jardin : ajoutons que les beautés de détail d'un chemin ou d'une avenue, qui croise

les Jardins modernes.

un immense tapis verd, se combinent en grandes masses, & s'élevent par leur nombre & leur union jusqu'au majestueux. Ainsi, comme un parc & un jardin ont quantité de points de ressemblance, & peuvent même se rapprocher dans les choses où ils different, par le secours de la perspective, il sera facile de les réunir fréquemment de la manière la plus intime.

Painshill (1) est situé à l'extrêmité d'un marais, sur un terrein qui domine une plaine fertile, arrosée par la Mole. De larges vallons descendent vers la riviere dans différentes directions, & divisent le sommet des collines en plusieurs éminences. Les jardins regnent sur les bords escarpés en forme demi-circulaire, entre la riviere qui serpente & le parc qui remplit les vallons. Le marais est derriere la maison, & se montre quelquefois un peu trop à découvert; mais les points de vue, qu'une campagne bien cultivée fournit par d'autres côtés, sont plus agréables. Ils sont terminés par des collines à une distance suffisante. La

(1) C'est la maison de campagne de M. Hamilton, près de Cobham dans le Surrey, sur la Mole, riviere qui coule sous terre l'espace de plusieurs milles, entre Leather-Head & Darking.

plaine est assez variée, & de riches prairies tapissent le fond. Cependant toutes ces perspectives ne sont que jolies, sans avoir rien de frappant, & la riviere coule avec tant de lenteur, qu'elle ressemble à un étang. Ainsi Painshill est peu remarquable quant à l'extérieur; mais les divisions de l'intérieur, qui lui sont propres, sont aussi belles que vastes; & les jardins sont si bien disposés, que chaque scene en laisse voir un grand nombre d'autres au travers du parc, & que toutes les situations en sont heureuses, & brillent sur-tout par la variété.

La maison est placée sur une colline séparée du parc, mais elle s'ouvre dans la campagne, & la perspective en est charmante. Les environs composent un jardin des plus élégans, & dont toutes les prétentions se bornent à l'agrément. Au milieu du bosquet qui le sépare du parc, est une orangerie où l'on met pendant l'été des plantes exotiques, mêlées d'arbrisseaux ordinaires, & un parterre émaillé des plus belles fleurs. L'espace qui est au-devant de la maison, est rempli d'ornemens extrêmement variés; & de très-beaux arbres de plusieurs especes ont été disposés sur les côtés en petits massifs ouverts.

Cette colline est séparée d'une autre colline plus

considérable, par un petit vallon : & sur le sommet de cette seconde éminence, dans l'endroit où est une maison, & au-dessus d'un grand vignoble qui couvre tout ce côté du vallon, est une scene totalement différente. Le point de vue général, quoique beau, est ce qu'il y a de moins frappant : l'attention se porte immédiatement de cette plaine cultivée à un bois suspendu qui est dans l'éloignement, quoique renfermé dans l'enceinte du parc. Ce bois n'est pas seulement un objet magnifique par lui-même ; il est encore très-propre à encourager par de flatteuses espérances, ceux qui font leurs délices de l'art des jardins, car il a été planté par le possesseur actuel de Painshill : sa situation, son épaisseur, son étendue & la beauté de sa verdure, lui donnent en même tems cette fraîcheur qui est particuliere à de jeunes plantations, & cette majestueuse richesse qui distingue une antique forêt. En opposition à cette colline ainsi ornée, il s'en présente une autre dans la campagne dont la forme est semblable, mais entiérement nue & stérile. Au-delà de cette éminence est le marais qui vient tomber dans un grand enfoncement, & remplir l'intervalle qui est entre les deux collines. Si toutes ces hauteurs avoient appartenu au même propriétaire, & qu'elles eussent été plantées de la

même manière, elles auroient composé une de ces pittoresques & magnifiques perspectives que nous voyons si rarement, mais que nous admirons toujours: ouvrage de la nature seule, perfectionné par le tems. Painshill est tout entier de nouvelle création, le dessein en est hardi, l'exécution heureuse, & les efforts de l'art pour égaler la nature, y ont été portés à un point surprenant.

D'un autre côté, de la même hauteur, on découvre un paysage très-différent du dernier dans toutes ses particularités, à l'époque près de son existence. Il est entiérement concentré dans le parc & dominé par un bâtiment gothique, ouvert, situé sur le bord d'un précipice très-élevé, dont le pied est baigné par les eaux d'un très-beau lac artificiel; on ne peut jamais voir ce lac dans toute son étendue; mais sa forme, la disposition de quelques isles, & les arbres dont elles sont couvertes, ainsi que le rivage, le font paroître plus considérable qu'il n'est. A gauche, sont des plantations continues qui cachent la campagne; à droite, le parc s'ouvre tout entier, & l'on voit en face au-delà du lac ce bois suspendu, qu'on n'avoit apperçu que comme un point, mais qui remplit ici presque entiérement la perspective, & déploie toute son étendue & toutes ses variétés. Une belle riviere qui

sort du lac, passe sous un pont de cinq arches assez près du point de sa séparation, & dirige son cours vers le bois, au-dessous duquel elle serpente. Sur un des côtés de la colline, est placé un petit hermitage entouré d'un bosquet & plongé dans l'ombre. Et à une certaine distance vers la droite, sur le sommet le plus remarquable, s'éleve une superbe tour au-dessus de tous les arbres. Aux environs de l'hermitage, l'épaisseur du bosquet & les verds foncés répandent beaucoup d'obscurité; mais ailleurs les teintes sont plus mêlangées, & il y a tel endroit où un vif rayon de lumiere marque une ouverture dans le bois, & diversifie son uniformité sans diminuer sa grandeur. Malgré la variété de cette belle perspective, toutes ses parties sont parfaitement liées les unes aux autres. Les plantations qui ornent le fond, tiennent au bois suspendu sur la colline : celles qui couvrent les portions de terrein les plus élevées du parc, percent dans des bocages qui se divisent ensuite en massifs, dont les grouppes diminuent successivement & deviennent enfin des arbres isolés. Le terrein, quoique très-varié, tend de tous côtés vers le lac, & descendant moins rapidement à mesure qu'il en est plus près, vient se perdre insensiblement dans l'eau. Les bocages & les pelouses se distinguent

par la richesse & l'élégance. Cette belle nappe d'eau que présente le lac, animée par les arbres qui sont sur ses bords, & par l'image du pont qu'elle réfléchit, donne de la vie à ce paysage, pendant que d'un autre côté, l'étendue & la hauteur du bois suspendu, jettent un air de grandeur sur l'ensemble.

Une pente douce & tortueuse conduit du bâtiment gothique au lac, & se continue par un chemin le long du rivage, & au travers d'une isle, étant terminée d'un côté par les eaux, & de l'autre par un bois. C'est une scene des plus riantes, quoique parfaitement solitaire. Le lac est calme, mais plein jusqu'aux bords, point obscurci par des ombres : le chemin est doux, presque de niveau, & rase le bord de l'eau. Le bois qui cache la campagne, est composé d'arbres de la forme la plus élégante & du verd le plus gai. Il est bordé d'arbrisseaux & de fleurs, & quoique toute la scene soit presque entiérement environnée de bois, elle est découverte, très-riante, & embellie par trois ponts, une arche ruinée & une grotte. Le bâtiment gothique, qui est très-près & suspendu directement sur le lac, fait aussi partie de la même scene : mais tous ces objets ne se présentent pas en même tems; on les apperçoit successivement en

parcourant le chemin, & leur multitude enrichit la perspective sans confusion.

De ce lieu charmant, où l'on a tant prodigué les ornemens, le passage est rapide & presque immédiat, à une scene moins cultivée, & qui n'est précisément que sauvage, sans avoir rien de terrible ni de pittoresque. C'est un bois qui couvre entiérement un terrein vaste & très-inégal. Les clarieres dont il est percé, sont les seuls endroits d'où l'on ait enlevé les buissons & les plantes naturelles au sol. Ces clarieres sont quelquefois terminées par des bosquets (1), quelquefois elles ont été pratiquées dans les espaces découverts & au travers des bruyeres. Les melèzes même & les sapins qui sont mêlés aux hêtres sur un des côtés de la principale clariere, sont dans un état si négligé, qu'ils ressemblent plus à des productions de la nature sauvage, qu'à des objets de décoration. C'est là le bois suspendu qu'on a jusqu'ici admiré comme un des plus beaux points de perspective, & qui forme maintenant une solitude profonde & écartée. Près

(1) Je ne me lasse point de rappeller que les définitions des mots *bois*, *bosquet*, *bocage*, &c. sont particulieres à ce traité, & qu'il faut consulter de tems en tems le chapitre **XVI**.

de la tour les arbres sont clair-semés; mais aux environs de l'hermitage, le bois est très-épais & d'un verd très-foncé. Des sapins d'Ecosse & de superbes sapins ordinaires couvrent de leur ombrage un terrein si stérile d'ailleurs, qu'il ne produit qu'un peu de mousse, & point de fougere. Sous cet ombrage, un chemin étroit & obscur conduit à la cellule qui est composée de troncs d'arbres & de racines. Le dessein en est aussi simple que les matériaux, & les meubles dont elle est ornée sont vieux & grossiers. Toutes les circonstances relatives à ce caractere, ont été conservées dans toute leur pureté le long du chemin & aux environs de l'hermitage. Mais bientôt après, la scene change tout-à-coup; on jouit pleinement de la vue des jardins & d'une riche campagne bien peuplée & bien cultivée. La perspective qu'offre le haut de la tour située sur le sommet de la colline, est beaucoup plus étendue sans être plus belle. Les objets n'en sont pas aussi bien choisis, & ne se présentent pas sous un aspect aussi favorable: quelques-uns sont trop éloignés, & d'autres trop près de l'œil; d'ailleurs, un vaste champ de bruyere jette une espece de nuage sur cette perspective.

A peu de distance de la tour, on est conduit à

une scene qui a été travaillée & ornée avec un art exquis. On y remarque un grand bâtiment d'ordre dorique, appellé le temple de Bacchus, dont le frontispice présente un superbe portique, surmonté d'un riche fronton, rempli par de beaux morceaux de sculpture, avec un rang de pilastres de chaque côté. L'intérieur est décoré de quantité de bustes antiques, & d'une très-belle statue du dieu, placée au centre. On n'y trouve point cette obscurité majestueuse qu'on affecte de répandre dans les bâtimens de ce caractere; mais sans avoir rien de pompeux, ce temple est suffisamment éclairé, & décoré avec goût. Sa situation est sur une hauteur qui domine une agréable perspective, & dont le sommet est un terrein plat, diversifié par quantité de bosquets & de larges promenades qui les traversent en serpentant. Ces promenades se croisent si fréquemment, & leurs rapports avec le tout sont si sensibles, tant du côté de l'étendue, que du côté du style, que l'idée de l'ensemble ne se perd jamais dans les divisions; les interruptions ne détruisent donc pas la grandeur; elles ne font que changer les limites & multiplier les figures. Ajoutez-y toute la richesse dont les plantations sont susceptibles. Les bosquets sont composés d'arbrisseaux fleuris, & toutes les salles ou

places découvertes, font ornées de jolis petits grouppes d'arbres très-élégans, qui bordent ou croifent les clarieres; mais cette fcene n'a rien de trop petit, rien qui ne réponde aux environs du temple.

Ici finiffent les jardins. Tout l'efpace compris entre cette extrêmité du terrein élevé & la maifon bâtie fur l'extrêmité oppofée, eft une promenade découverte, qui traverfe le parc. Dans l'endroit où elle paffe, fur une belle éminence, on a élevé un pavillon, d'où la vue plonge dans le lac, qui ne fe préfente nulle part fous un afpect auffi favorable. La plus grande étendue eft au pied de la colline, & la riviere qui en eft la continuation, s'étend dans différentes directions; quelquefois elle s'arrête au-deffous des bois; quelquefois elle pénetre jufqu'au milieu, & fouvent elle vient fe perdre fur les derrieres en ferpentant. Le principal pont de cinq arches eft précifément fous le pavillon; plus loin, dans le fond du bois, eft un autre pont d'une feule arche, jetté fur la riviere, qu'on perd de vue un peu au-delà. La ligne de pofition de ce dernier, croife celle du premier: l'œil embraffe l'un dans fa longueur, & l'autre dans fa largeur. Le plus grand eft de pierre, & le plus petit eft de bois; ainfi deux objets portant le même nom,

nom, ne furent jamais plus différens par leur figure & leur situation. Les bords du lac sont aussi infiniment diversifiés : ils sont ouverts d'un côté, & de l'autre couverts de plantations qui s'étendent quelquefois jusqu'au bord de l'eau, & quelquefois laissent assez d'espace pour une promenade. Les clarieres ont été pratiquées sur les côtés ou dans le plus épais du bois, & souvent elles l'environnent du côté de la campagne, qui paroît s'élever dans le lointain au-dessus de cette scene si variée & si pittoresque, au travers d'un grand espace découvert, entre le bois suspendu & la colline couronnée de la tour gothique.

LVII.

D'un parc mêlé avec un jardin. Description de Hagley.

C'est ainsi que le parc & les jardins de Painshill contribuent réciproquement à la beauté de leurs paysages : cependant rien de plus distinct que ces deux sujets. Non-seulement ils sont séparés par des clôtures cachées avec tout l'art imaginable ; mais le caractere de chacun a été conservé pur dans des scenes qui dominent pleinement les lieux où ils se confondent ensemble.

Cependant ces deux sujets peuvent s'unir encore plus intimément : & en transportant à l'un quelques circonstances qui se rencontrent ordinairement, mais non essentiellement, dans l'autre, on les mêlera réellement ensemble. Je dis quelques circonstances, car il y en a qui sont tellement propres à un jardin, qu'elles ne peuvent s'appliquer à un parc, ou du moins d'une maniere bien sensible, telles que les fleurs & la bonne odeur qu'elles répandent ; & même quand il seroit possible de couvrir un parc de fleurs & d'arbrisseaux fleuris & odoriférans, ces objets & la culture qu'ils exigent ne sauroient lui convenir. Il seroit difficile de défendre des injures de l'air les arbres même les plus rares & les plus curieux. Si l'on ne formoit que de petits grouppes, ils s'uniroient rarement avec les grands arbres qui les environnent ; & quantité d'ornemens élégans & d'objets distingués par le fini & la délicatesse qui conviennent aux pieces resserrées d'un jardin, seroient perdus dans les vastes scenes d'un parc. Mais rien n'empêche d'ailleurs qu'un parc n'emprunte d'un jardin une partie de ses décorations : & si les pelouses & les bois sont d'une étendue médiocre, & tirent leur grandeur du style plutôt que des dimensions ; si l'élégance se fait sentir par-tout dans

leurs formes & leurs lignes extérieures ; & fi dans les mélanges ou communications, les ornemens d'une promenade font préférés à ceux d'une carriere, le parc confervera encore le caractere qui lui eft propre ; il peut être peuplé de daims & de moutons, abondamment pourvu de cabanes & de prairies , & cependant admettre, fans ceffer d'être un parc, les beautés capitales d'un jardin.

Les fcenes de Hagley (1), auffi nobles qu'élegantes , nous offrent un heureux mélange des objets les plus diftingués & les plus beaux d'un parc & d'un jardin. Sa fituation eft au milieu d'une campagne agréable & fertile, entre les collines de Clent & de Witchberry, dont aucun n'eft dans l'enclos de Hagley, quoiqu'elles en dépendent. La derniere fe divife en trois éminences bien diftinctes : l'une eft couverte de bois, l'autre n'eft qu'un paffage pour les troupeaux, avec un obélifque au fommet ; fur la troifieme, s'éleve hardiment & avec majefté, au milieu de deux précipices & audevant d'une forêt de fapins, le portique du temple de Théfée , conftruit exactement fur le modele de celui d'Athenes , quoiqu'un peu moindre dans fes dimenfions. Du haut de ces éminences on voit

(1) Près de Stourbridge en Worcestershire.

la maison sous le jour le plus avantageux, & tous leurs côtés dominent quelque belle perspective. La ville de Stourbridge, très-peuplée & très-marchande, est justement au pied de ces collines: les ruines du château de Dudley s'élevent dans le lointain: tout le pays des environs brille par la culture & la population; & une petite portion de marais où l'on fouille des mines manufacturées dans le voisinage, variant le terrein en terminant l'horizon, ajoute à la richesse & à la beauté du paysage.

Du sommet des collines de Clent, les perspectives sont encore plus vastes. Elles s'étendent d'un côté jusqu'aux montagnes noires du pays de Galles, cette longue chaîne qui s'apperçoit à plus de soixante milles de distance, entre les masses énormes des montagnes de Malvern, & le pic du Wrekin, isolé, comme beaucoup d'autres hauteurs qui l'environnent à plusieurs milles. On apperçoit très-distinctement la fumée de Worcester, les temples de Birmingham, & les maisons de Stourbridge: tout le pays est un mélange de collines & de vallons avec d'épais enclos, excepté dans un seul endroit, où la bruyere, variée par des éminences, des pieces d'eau, & d'autres objets, forme un contraste agréable avec le terrein cultivé qui l'en-

toure de toutes parts. La perspective qui s'offre de l'autre côté des collines de Clent est moins étendue ; mais le terrein est plus sauvage & plus coupé. Il est couvert en plusieurs endroits de très-beaux bois, & enrichi d'un grand nombre de maisons de campagne qui appartiennent à la noblesse des environs : sur les collines, qui sont très-irrégulieres, des saillies considérables & de la plus grande hardiesse, tranchent la perspective & varient la scene. Ailleurs, de profonds vallons qui s'abaissent vers la campagne, déploient mille objets à nos yeux sous différens points de vue. Dans un de ces vallons, & au pied d'une descente profonde, est placée une cabane environnée de bois, & rappellant les idées de la solitude au milieu d'un pays aussi découvert : des hauteurs qui la dominent, on découvre la même perspective que des collines de Witchberry, excepté qu'on voit encore au-delà du parc de Hagley, des champs d'une grande beauté, qui terminent le paysage.

La maison, quoique dans un des lieux les plus bas du parc, est cependant supérieure à la campagne qui l'avoisine, & dont l'horizon est très-reculé. Elle est environnée d'un tapis-verd, d'un terrein inégal, & ingénieusement diversifié par de vastes massifs, & des arbres réunis en petits

grouppes, ou isolés : le devant de la maison est uni & découvert; mais un de ses côtés a pour perspective les collines de Witchberry, & tout le reste, c'est-à-dire l'autre côté & les derrieres, est rempli par des éminences répandues dans le parc, toutes fort hautes & fort escarpées, & couvertes d'un magnifique bois. Des pieces de gazon, en tapissant le pied des collines, ou les couvrant même jusqu'à une certaine hauteur, & serpentant quelquefois avec les clarieres dans la profondeur du bois, dessinent une des plus belles lignes extérieures autour de cette forêt, qui étonne par la richesse de son épais feuillage, & la grandeur de ses arbres.

Quoique le bois semble ne former qu'une masse, il est divisé par un grand nombre de tapis-verds, qui occupent beaucoup d'espace dans son intérieur. C'est dans le nombre, la variété & la beauté de ces tapis-verds, & des ombres qui les séparent, que consistent la singularité & le mérite de Hagley. Il n'y en a pas deux qui se ressemblent dans les dimensions, la forme ou le caractere : leur étendue varie depuis cinq arpens jusqu'à cinquante. Quelques-uns percent dans de longues clarieres, d'autres s'étendent en tous sens, & sont parfaitement distingués par des bâtimens, des points de vue, & souvent par le style des plantations qui les environent. Ce-

lui-ci est terminé par quelques contours négligés ; celui-là, par quantité de parties aussi différentes qu'irrégulieres. Le terrein ne présente jamais une surface plate : tantôt ce sont des descentes rapides & profondes : tantôt des pentes douces ; ici des éminences, où l'on monte très-facilement, là des hauteurs escarpées. C'est une variété continuelle.

Un bâtiment octogone, consacré à la mémoire de Thompson (1), est placé sur le bord d'un précipice, élevé dans une exposition très-favorable. Une prairie serpente le long du vallon qui est au-dessous, & vient se perdre derriere des arbres qu'elle environne. En face de la maison, un très-beau bois couronne le sommet d'une large colline de forme ovale, & la couvre jusqu'au pied. En descendant sur un côté de cette colline, on découvre des campagnes à une très-grande distance. De l'autre côté se présentent les collines de Clent, & un peu plus bas, une tour obscure & antique, placée à l'extrêmité du bois, dont le milieu est orné d'un péristyle dorique, appellé le temple de Pope, précédé d'un tapis-verd. La scene est très-simple, & les traits principaux sont dans le grand,

(1) L'auteur du poëme des saisons.

très-supérieurs à tout le reste, & intimément liés l'un à l'autre.

La scene suivante est plus petite. C'est un espace à-peu-près circulaire, qui environne une rotonde placée sur une petite éminence où l'on monte insensiblement de tous côtés. Les arbres dont elle est couronnée sont volumineux; mais leur feuillage n'est pas fort épais, & laisse voir distinctement leurs tiges, leurs branches, & jusqu'à leurs moindres ramifications. Ces circonstances qui, dans une perspective éloignée, seroient peu sensibles, deviennent un des principaux agrémens de cette petite retraite, qui n'a qu'un seul point de vue étroit & rapproché; c'est un pont surmonté d'une colonnade, qui termine une piece d'eau.

Un bocage sépare la rotonde d'une belle & vaste clariere pratiquée au travers de grands arbres de haute futaie; elle est, dans l'état le plus négligé, entiérement couverte de fougere, & bordée d'un petit bois fort clair. Un aspect aussi sauvage a quelque chose de piquant, au milieu de l'élégance & du rafinement qui regnent dans les tapis-verds des environs. La scene est d'ailleurs très agréable; & depuis une de ses extrêmités remarquable par un temple gothique, jusqu'à l'extrêmité opposée, on a, pour perspective, le bois & la tour qu'on avoit apperçu ci-

les Jardins modernes. 265

devant avec les collines de Witchberry & de vastes campagnes en lointain. Cette tour, qui paroît toujours grouppée avec le bois, en est cependant détachée ; elle est située plus bas, sur le bord avancé d'une colline. Des bocages épais s'étendent de chaque côté jusqu'aux angles d'inclinaison. La descente qui est à droite, se perd bientôt parmi des arbres ; mais celle du côté gauche, plus roide & plus courte, est très-marquée jusqu'au fond du vallon inférieur. Toute la pente est couverte d'un bois. La tour s'éleve au milieu de cette verdure, & des ruines d'un château, dont quelques parties subsistent encore dans leur entier, & quelques autres sont ensevelies dans des buissons. Il est difficile d'imaginer une tour dans une situation plus heureuse. Le lieu où elle est placée est élevé & solitaire : elle domine l'une des plus vastes perspectives, & sous tous les points de vue, c'est un objet intéressant.

Vers une des extrêmités du vallon qui est au-dessous de la tour, dans un coin fort obscur, & hors de toute perspective, est un hermitage composé de racines & de mousse. Des éminences assez considérables, & un bois épais, parsemé de maronniers d'Inde, terminent cette scene solitaire, qui est traversée par un petit ruisseau, & dont le fond

est rempli par deux petites pieces d'eau, qu'on apperçoit d'un côté à travers des grouppes d'arbres. L'autre côté est découvert, mais tapissé de fougere. Ce vallon termine le parc, après lequel s'élevent immédiatement les collines irrégulieres de Clent.

L'autre descente qui commence dès le château, est une pente très-longue, couverte, comme tout le reste, de bois magnifiques, diversifiés par les plus beaux tapis-verds, totalement différens l'un de l'autre. Le premier est sur un fond très-négligé, & terminé par des inégalités fortement marquées par de gros troncs d'arbres. Le second est plus simple : c'est un terrein uni, coupé brusquement par un grand creux qui tombe doucement dans le vallon, & vient se perdre dans le bois.

Par le moyen d'une petite clariere, au travers de deux bocages, cette pelouse communique avec une autre, appellée la pelouse de Tinian, parce qu'elle ressemble, dit-on, à celles de cette isle fameuse (1). Elle est entourée d'arbres les plus su-

(1) L'isle de Tinian, que les voyages de l'amiral Anson ont rendue si célebre, fait partie des isles Marianes, & a douze lieues de tour. Elle abonde en toutes les choses nécessaires à la vie, & l'air y est d'une grande pureté. On y trouve des bœufs parfaitement blancs, & d'autres animaux répandus par milliers sur des pâturages d'une

perbes, les plus vigoureux, & d'une masse de feuillage si prodigieuse, qu'elle dérobe aux yeux les plus grosses branches & les tiges même, & ne laisse appercevoir que les ondulations de sa surface. Cet effet n'est pourtant pas produit par l'inclinaison des branches vers la terre : d'une tige fort peu élevée, elles paroissent s'étendre horizontalement jusqu'à une distance surprenante, & forment au-dessous un ombrage épais, où l'on vient se reposer agréablement à toutes les heures du jour. Le gazon, d'un verd foncé, y est aussi abondant que dans l'espace découvert. Des éminences très-douces, & de légers enfoncemens marquent le terrein assez pour en varier la surface, mais non pour la diviser. On n'y voit point de lignes fortes, point d'objets frappans : mais tout y porte le caractere de la douceur, de la tranquillité & de la sérénité. Aux

fertilité admirable, & bordés de fleurs. Les bois sont composés de toute espece d'arbres odoriférans, qui parfument l'air de leurs odeurs suaves, & portent des fruits exquis. Ils sont peuplés de toutes sortes d'oiseaux excellens & peu acoutumés à voler. Le terrein, très-coupé & très-inégal, présente continuellement les perspectives les plus charmantes & les plus variées. Les Espagnols en avoient détruit les habitans, quand l'amiral Anson y aborda. Voy. le chap. II du liv. II de son voyage.

heures du jour où la nature est la plus animée, la scene n'est que gaie ; dans le calme le plus profond de la nuit, elle n'est pas ensevelie dans les ténebres. Il semble qu'elle ait été créée particuliérement pour ces momens de silence que produit l'absence du soleil sur notre hémisphere, lorsque la lune repose sa lumiere sur l'épais feuillage du bois, & dessine fortement les ombres de chaque branche. C'est alors qu'il est délicieux d'errer dans le bocage, de voir le gazon & les fils dont il est tapissé, tout brillans de rosée, d'écouter attentivement, & de n'entendre d'autre bruit dans l'air que celui d'une feuille seche qui tombe doucement de l'arbre dont elle s'est détachée, de respirer la fraîcheur d'un beau soir, à l'abri du vent de nord & de la gelée. C'est dans ce bocage qu'on est agréablement frappé par une urne du choix de M. Pope, qu'il a placée lui-même dans un endroit écarté, & qui est maintenant consacrée à sa mémoire. Lorsqu'elle est éclairée par un de ces rayons de lumiere réfléchis de la lune, & qui percent au travers du feuillage, elle fixe cette douce mélancolie, & cette sérénité où l'ame est conduite insensiblement par tous les autres objets de cette charmante scene.

Le péristile dorique, qui porte aussi le nom de

ce fameux poëte, n'eſt pas loin de là, quoique dérobé à la vue. Il eſt placé ſur le penchant d'une colline, & a pour perſpective l'agréable bâtiment conſacré à Thompſon, avec ſes bocages & les autres ornemens qui en dépendent. Dans le vallon, au-deſſus duquel il a été élevé, on a placé un banc qui domine quelques points de vue peu diſtans, mais très-variés : l'un préſente le côteau par où l'on monte au périſtile, les autres nous offrent un pont & une rotonde à travers les clarieres percées dans les bois.

La pelouſe ſuivante eſt plus vaſte. Le terrein a beaucoup de profondeur & d'irrégularité, mais il incline de chaque côté vers une ſeule direction. La ligne ou ſurface extérieure eſt diverſifiée par pluſieurs bouquets de bois placés ſur des inégalités qui vont en biaiſant, & leurs ouvertures laiſſent entrevoir fréquemment de jolis payſages. Sur la hauteur on a élevé un temple. C'eſt ici la plus magnifique ſituation de Hagley; elle domine cette pelouſe vaſte & hardie dont la verdure charme la vue, un vallon couvert d'arbres ſuperbes, & les collines qui ſont au-delà. Une de ces collines eſt couverte d'un bois placé ſur un lieu eſcarpé, & qui s'ouvre pour offrir la belle perſpective du temple de Thompſon, avec les bocages & les élé-

vations qui l'accompagnent. Les autres éminences consistent dans les collines de Witchberry, qui semblent fuir dans le paysage en se précipitant l'une sur l'autre. Les sommets réunis des arbres touffus qui remplissent le vallon, présentant une surface continue, forment une large base au temple de Thésée, en s'élevant jusqu'à ses fondemens, & dérobent la hauteur sur laquelle il est bâti. Plus loin s'éleve un obélisque précédé d'un chemin destiné au passage des troupeaux, & derriere cet obélisque est le bois de Witchberry. Le temple est terminé postérieurement par des sapins, & ces deux especes de plantations se lient avec cette forêt qui couvre l'autre montagne & toute la vallée intermédiaire. Des bois aussi vastes & aussi variés dans leur disposition, des objets aussi éclatans par eux-mêmes, & aussi distingués par leurs situations, leurs contrastes, leurs singularités, & leurs réunions heureuses ; un si grand tout divisé en parties aussi belles, qui s'offrent en perspective au spectateur placé sur une charmante pelouse, & environnée de campagnes délicieuses : tout cela compose une scene dont on ne peut guere peindre la grandeur & la magnificence.

Les différentes pelouses sont séparées par de très-beaux arbres, qui forment quelquefois des bocages

clairs, pénétrés de quantité de rayons de lumiere, & ouverts à tous les vents ; mais plus fréquemment leurs grosses branches s'unissent ou se croisent, & jettent un ombrage obscur & impénétrable. Souvent de vastes rameaux penchent vers la terre, & interceptent la vue de l'intérieur. Ailleurs un espace vuide est rempli par un taillis, des noyers, des aubepins & des charmes, dont les sommets touffus se mêlant avec le feuillage du bois, & les petites tiges environnant de gros troncs, rendent les plantations plus épaisses & leur ombrage mieux fourni. Le taillis lui-même est quelquefois divisé en plusieurs parties, afin qu'étant moins serré, il devienne plus vigoureux, qu'il pousse des branches plus longues, & forme un petit treillage voûté. Quelquefois c'est un ombrage couvert d'un berceau de frênes extrêmement élevé, ou qui s'étend à une grande distance sous des chênes antiques, disposés de toutes manieres & sous diverses formes. Quoique le terrein présente quelques surfaces plates & des inégalités extrêmement adoucies, il est en général très-irrégulier & très-coupé ; dans plusieurs endroits, on voit serpenter au pied des collines, des ravins larges & profonds, creusés depuis plusieurs siecles par des courans rapides qu'ont

produit des orages. Des chênes très-vieux & très-gros qui s'élevent au milieu de ces ravins, prouvent leur antiquité. Quelques-uns sont entiérement à sec la plus grande partie de l'année ; d'autres sont arrosés pendant tout l'été par de petits ruisseaux. Les bords sont ordinairement fort élevés, souvent creusés ; & les arbres qui s'y trouvent, étendent quelquefois leurs racines couvertes de mousse jusqu'au milieu du canal. Dans un de ces petits vallons, sous les ombres épaisses des maronniers, on voit un banc des plus simples, placé au milieu d'un grand nombre de petits ruisseaux & de cascades, qui coulent à travers de grandes pierres séparées, & de gros troncs d'arbres secs. Sur le bord d'un autre petit vallon ou ravin remarquable par la grande quantité de freux (1) qui viennent s'y refugier, est un temple dont la situation est encore plus sauvage, près d'un enfoncement très-profond & dans d'épaisses ténebres. Les inégalités

(1) Le freux ou la grolle est une espece de corneille assez grosse & très-nuisible aux champs ensemencés. On ne voit point cet oiseau en Italie, & il est très-rare en France, du moins dans les provinces méridionales, mais il y en a une quantité prodigieuse en Angleterre.

du terrein font presque perpendiculaires. Les racines de quelques arbres font à nud, la terre dont ils étoient couverts, leur ayant été enlevée successivement; & les plus grosses branches de quelques autres succombant sous leur propre poids, semblent être sur le point de se rompre, & de se séparer de leurs troncs. Un très-beau frêne, qui n'a pas encore cessé de croître, traverse le courant; & quoique le fond sur lequel il se trouve placé, ne soit arrosé que pendant l'hiver, il conserve toujours ce verd foncé, qui naît de l'humidité (1) & répand tout autour un ombrage frais.

Des chemins couverts de gros sable & de petits cailloux croisent les vallons en traversant des bois, des bocages ou des bosquets, ou en bordant des tapis-verds. Quoique dérobés à la vue, on le trouve toujours près de soi pour les passages aux scenes principales. La multitude de ces routes, le grand nombre & le caractere des bâtimens, & le soin extrême avec lequel les différentes parties de Hagley sont entretenues, donne à tout le parc l'air d'un jardin. On y voit cependant une scene où

(1) Le verd d'Angleterre est parfaitement beau; mais le gazon est presque toujours si humide, que nous ne voudrions peut-être pas en jouir à ce prix.

S

l'on a mis plus d'art & de recherche que dans les autres, & qui est tout-à-fait digne d'un jardin. C'est un vallon étroit divisé en trois parties: l'une est entiérement pleine d'eau, & bordée de chaque côté d'arbres nombreux, au travers desquels on découvre un pont orné d'une colonnade, qui termine la vue. La seconde partie est un lieu ténébreux, couvert par les sommets réunis de frênes & de chênes de la plus haute tige, dont les ombres deviennent plus obscures par la grande quantité d'ifs plantés au-dessous, sur un terrein inégal. L'intérieur de cette plantation a beaucoup d'ouvertures; mais elle est environnée d'un bois épais, traversé par un grand ruisseau qui tombe d'un rocher, &, qui, après avoir été grossi par d'autres petits ruisseaux, produit une belle cascade en se précipitant dans la troisieme division du vallon, où il forme une piece d'eau, & se perd sous le pont. La perspective qui s'offre à nos yeux de dessus ce pont, peut être comparée à une des scenes les mieux décorées de l'opéra. On y distingue parfaitement toutes les divisions du vallon, & le point de vue s'étend jusqu'à la rotonde.

Les bâtimens & les autres ornemens de l'art qui décorent ce parc, ne s'appliquent en général

qu'aux jardins : l'hermitage même & les objets qui l'entourent, sont d'un style peu analogue à un parc ; mais dans tout le reste, les deux caracteres ont été si parfaitement mêlés, que l'ensemble ne forme qu'un seul & même sujet : c'est une idée des plus hardies, que d'avoir imaginé une position susceptible de tant de variété ; & l'exécution d'un tel projet me paroît un des efforts les plus vigoureux d'une belle imagination.

D'UN JARDIN.
LVIII.
D'un jardin qui environne un enclos.

Les chemins couverts de gravier sont, comme je l'ai déja dit, du ressort d'un jardin, & paroissent ailleurs de peu d'utilité. Ils présentent constamment l'idée d'une promenade : la correspondance de leurs côtés, l'exactitude des lignes qu'ils tracent, la propreté de leur surface, & l'élégance de leur bordure, semblent les consacrer particuliérement à des lieux ornés & cultivés avec toute la perfection dont ils sont susceptibles. Appliqués à tout autre sujet qu'un parc, leur effet est le même; un champ entouré d'un chemin sablé ou couvert de gravier, est en quelque sorte bordé d'un jardin; & l'on peut y introduire quantité d'ornemens qui, sans cet accessoire, y seroient très-déplacés. Lorsque ces ornemens occupent un espace considérable, & sont séparés du champ, ils composent un jardin; mais si cette promenade sablée n'existoit pas, & qu'elle ne consistât que dans du gazon, plus de largeur dans les bordures & plus de richesse dans

les décorations feroient abfolument néceffaires pour conferver l'apparence d'un jardin.

Quantité de jardins ne font autre chofe qu'une femblable *promenade qui environne un champ*. Ce champ prend fouvent le caractere d'une peloufe, & quelquefois l'enclos n'eft précifément qu'un champ rempli de bêtes fauves (1). Mais quelque caractere qu'il prenne, la promenade ou le chemin préfente toujours l'idée d'un jardin. C'eft un terrein uniquement confacré au plaifir de l'œil : on peut prodiguer fur chacune de fes bordures les ornemens les plus élégans & les plus recherchés. Il a d'ailleurs plufieurs avantages : on peut le former & l'entretenir fans beaucoup de dépenfe : il conduit aux points de vue les plus variés, & s'embellit dans tous fes détours par les différens objets qui appartiennent à l'enclos qu'il environne, foit qu'ils tiennent de la fimplicité d'une ferme, ou de l'élégance d'une fcene ornée.

Mais cette promenade a auffi fes défauts & fes inconvéniens : elle n'arrive à différens points que par des circuits qui mettent les objets à une grande

(1) L'Anglois dit *paddock*, mot qui exprime un lieu renfermé dans un parc où l'on exerce les chiens à la chaffe du cerf. Il fignifie auffi un lieu rempli de daims.

distance de la maison, & les éloignent beaucoup l'un de l'autre. Il n'y a point de route qui y conduise à travers les lieux découverts; il faut que le chemin soit constamment semblable à lui-même. Toute sa longueur ne présente qu'une seule ouverture, & elle exige un art particulier dans la distribution de ses ornemens pour paroître suffisamment variée, parce que ces ornemens sont rarement d'un grand genre: leur nombre est limité; & l'espace étroit, destiné à les recevoir, n'admet que ceux qui conviennent à une petite échelle, & sont analogues à un caractere peu élevé. Ainsi cette espece de jardin ramene presque à l'uniformité toutes les situations où l'on en fait usage. Le sujet semble épuisé: il n'est guere possible qu'un chemin soigné, qui environne un champ, soit bien différent de tous les autres de même espece: ce n'est jamais qu'une promenade, qui est privée des plus belles scenes que peut offrir un jardin, sans qu'elles soient jamais remplacées par les champs qu'on leur substitue, parce que le genre est très-inférieur. D'ailleurs, la liaison de ces champs avec le terrein qui les domine, est ordinairement très-imparfaite, à cause des haies qui les séparent; & l'extrême différence de culture est encore un défaut sensible.

Cette derniere objection a cependant plus ou moins de force, relativement au caractere de l'enclos. Si c'est un lieu destiné à des bêtes fauves, ou bien un simple tapis-verd, il peut offrir des perspectives dignes du jardin le plus élégant; elles s'uniront avec la promenade, & seront du même genre. Les autres inconvéniens sont aussi plus forts ou plus foibles en raison de l'espace destiné aux embellissemens, & ne sauroient avoir lieu dans l'intérieur d'un jardin dont le circuit est très-vaste, & peut se prêter à des scenes variées & d'un grand caractere; mais ces promenades étroites & communes, qui sont si fort à la mode, & qu'on a prodiguées sans choix, lorsqu'elles sont d'une longueur considérable, deviennent très-ennuyeuses; & quelque agréables que soient les objets où elles conduisent, ils nous dédommageront rarement de ce qu'elles ont de fatigant.

On peut remédier, il est vrai, à cette uniformité qui nous lasse, sans trop élargir le circuit, en ajoutant à chaque côté, de distance en distance, un espace suffisant pour y créer une petite scene, qui jettera de la variété sur cette bordure monotone: La promenade devient alors une communication, non pas simplement entre les points de vue, quoiqu'elle y conduise également, mais entre

les différentes parties d'un jardin, à chacune desquelles elle vient aboutir. A la rigueur, ce sera, si l'on veut, la répétition, mais non la continuation de la même idée. L'œil & l'esprit ne sont pas toujours renfermés dans la même ligne, ils peuvent quelquefois se donner carriere, & se reposer avant de reprendre leur marche ordinaire. Il est de certaines occasions où l'on peut mettre en pratique un expédient tout-à-fait contraire au premier, c'est de rétrécir l'espace au lieu de l'élargir, de porter quelquefois le chemin directement dans le champ, ou du moins en le rendant inaccessible aux troupeaux, de le réduire à l'état le plus simple, sans lui laisser aucun de ces ornemens, ni rien qui rappelle l'idée d'un jardin. Si l'on ne fait usage d'aucun de ces moyens, ni des autres qu'on peut imaginer pour diminuer la longueur du chemin, ce sera en vain que les enclos offriront une suite de perspectives les plus belles & les plus heureusement contrastées, la promenade y répandra toujours de l'uniformité.

Cette espece de jardin paroît donc convenir plus particuliérement à un terrein d'une étendue médiocre. Si sa longueur étoit très-considérable, & qu'il ne fût pas coupé par des scenes de différens genres, il seroit privé de ce qui fait son grand mérite, je veux dire, de la variété.

LIX.

D'un jardin qui occupe tout un enclos. Description de Stowe.

Mais les avantages qui résultent quelquefois de l'espece de jardin dont je viens de parler, & le grand usage qu'on en a fait en tant d'occasions, ont établi des préjugés trop forts en sa faveur. On l'a souvent fait servir de bordure à d'autres jardins qui occupoient tout un enclos. Alors les espaces découverts & les communications de l'intérieur suppléent au nombre & à la variété de ces ornemens accessoires, qu'il est nécessaire d'y introduire pour varier le circuit uniforme d'une promenade, mais qui détruisent souvent de plus grands effets. Ces ornemens sont peu nécessaires dans un jardin tel que celui dont nous parlons ; mais on croit ordinairement qu'il est au moins indispensable de les border de toutes parts de chemins ou de promenades sablées & bien unies. Elles y sont utiles, je l'avoue ; mais il faut convenir aussi que, si elles sont quelquefois un ornement, elles défigurent souvent les scenes au travers desquelles on les a fait passer. Quoique le possesseur des jardins se plaise à en examiner les différentes divisions dans

tous les tems de l'année, il desire sur-tout de jouir de toute leur beauté dans la belle saison. Ce n'est pas une grande privation pour lui de ne pouvoir toujours aborder avec la même facilité vers chaque perspective; & il est bientôt fatigué de voir perpétuellement devant lui un chemin bien sablé & bien uni, sur tout s'il est inutile. On doit donc se donner de garde de le montrer à dessein, & dans beaucoup d'occasions on aura soin de le dérober aux yeux. Il est assez qu'il conduise aux points principaux, & ce n'est jamais une nécessité qu'il regne le long de chaque division dans toute son étendue. Il s'en écartera souvent pour disparoître; ou ne fera que raser le bord & s'en éloignera ensuite. Enfin, si on ne pouvoit l'introduire dans les différentes scenes d'un jardin sans les dégrader, il faudroit le supprimer.

On observera que les bords d'un chemin sablé se correspondent, & que toute sa longueur ne soit qu'une suite continuelle de petites inégalités obliques & d'inflexions très-douces. Il faut qu'il conserve toujours sa forme, à quelque excès que soit portée l'irrégularité des bois & des clarieres qu'il traverse; mais un chemin de gazon ne connoît point d'entraves, ses bords peuvent varier perpétuellement & changer fréquemment de direction. Cependant,

les détours trop brusques sont désagréables, & ne présentent plus l'idée de la continuité. Ce sont plutôt des obstacles que des variétés; & s'ils étoient semblables, ce seroit le comble du mauvais goût & de l'affectation. Il faut que la ligne soit courbe, mais non entortillée, qu'elle avance constamment & que ses détours suffisent justement pour varier le point de vue à chaque pas, & que l'extrêmité du chemin ne s'apperçoive jamais. La ligne la moins naturelle de toutes, est celle qui serpente réguliérement. Les bosquets d'arbres & d'arbrisseaux dont elle est bordée, doivent être diversifiés par les mêlanges des verdures & des formes, dont on saisira aisément les moindres beautés en les examinant de si près. On pourra y prodiguer les combinaisons & les contrastes comme de véritables ornemens de caractere : car c'est sur-tout dans les lieux qui ne sauroient produire de grands effets, que les beautés de détail doivent être répandues. Ainsi une promenade sablée, qui est d'une certaine largeur, peut acquérir assez d'importance pour être au-dessus d'une simple communication.

Mais le mérite particulier de cette espece de jardin qui occupe tout un enclos, consiste en de grandes perspectives, auxquelles on peut donner toute l'étendue nécessaire. Comme il est entiérement

consacré à l'agrément & dégagé de tout ce qui pourroit y être contraire, chaque scene y reçoit le caractere que sa situation exige. Il faut qu'il y en ait un grand nombre, toutes différentes, quelquefois contrastées, & toujours belles dans leur genre; cependant si le jardin étoit divisé en petites parties séparées par des passages nombreux, il seroit privé de tous ses avantages, perdroit son caractere, & n'auroit plus d'autre mérite que celui qu'il emprunteroit de sa situation; au lieu que par une disposition plus grande & mieux entendue, il peut être indépendant de tous les objets extérieurs : & quoiqu'il n'y ait rien de plus délicieux que des lointains vus d'un lieu très-agréable par lui-même, si un jardin artistement distribué manquoit de ce genre de beauté, des scenes élégantes, variées & pittoresques dans l'intérieur, pourroient y suppléer jusqu'à un certain point.

Tel est le caractere des jardins de *Stowe* (1). Les

(1) Superbe maison de campagne du lord Grenville-Temple, frere du fameux ministre George Grenville, qui vient de mourir. Elle est située près de Buckingham, à 60 milles de Londres. On trouvera à la fin de ce livre, une description très-détaillée des jardins de Stowe, que j'ai faite moi-même sur les lieux l'année derniere, & le plus exactement qu'il m'a été possible.

perspectives que fournissent les campagnes des environs, ne sont qu'accessoires & subordonnées à celles de l'intérieur, & le principal mérite de la situation de ces jardins consiste dans la variété du terrein compris dans leur enceinte. La maison est placée sur le bord d'une éminence où l'on monte sans se fatiguer, & dont la pente est couverte par une partie des jardins, qui s'étendent ensuite dans le fond. Un vallon large & tortueux sépare cette éminence d'un autre beaucoup plus haute & plus escarpée. Les descentes que forme chaque côté des deux collines, sont coupées par de grands enfoncemens qui les traversent obliquement. L'enceinte générale renferme une suite nombreuse de scenes toutes composées avec goût, toutes agréables & pittoresques. Les changemens sont si fréquens, si subits, si complets, & les passages si parfaitement ménagés, que les mêmes idées ne se retracent jamais, ou du moins sans quelque variété qui sauve le dégoût.

Ces jardins furent commencés dans un tems où la régularité étoit encore à la mode, & les anciennes limites ont été conservées, pour donner une idée de sa magnificence. Elles consistent dans une large promenade couverte de sable & de gravier, dont le circuit a près de quatre milles de

longueur. Elle eſt bordée d'arbres des deux côtés, & s'ouvre également ſur le parc & ſur la campagne. Un foſſé profond l'environne de toutes parts, & renferme dans ſon enceinte l'eſpace d'environ quatre cents arpens (1). Mais dans les ſcenes de l'intérieur du jardin, la régularité a diſparu, excepté dans quelques plantations anciennes où même elle a été déguiſée avec beaucoup d'art. La ſymmétrie a été entiérement bannie du terrein ; & un baſſin octogone qui étoit dans le fond, a été converti en une piece d'eau fort irréguliere, qui reçoit d'un côté deux rivieres, & de l'autre tombe dans le lac par une caſcade.

Au devant de la maiſon eſt un magnifique tapis verd, terminé par cette piece d'eau, au-delà de laquelle ſont deux beaux pavillons d'ordre dorique, placés à l'entrée du jardin, mais ſans la marquer, quoiqu'ils ſe correſpondent ; car beaucoup plus loin hors du parc, ſur le ſommet de pluſieurs champs qui s'élevent, a été érigée une ſuperbe arcade ou porte d'ordre corinthien, qui eſt ſur la ligne de la grande avenue. C'eſt de ce bâtiment

───────────────────────────

(1) Le plan de Stowe que j'ai ſous les yeux, n'en contient que trois cents cinquante ou environ. Le parc & les plantations qui environnent les jardins, ſont immenſes.

qu'on jouit de la pleine vue des jardins, qui semblent s'appuyer fur les collines : ils étalent la richeffe de leur bois & des bâtimens nombreux qui les décorent prefque à égales diftances de la maifon ; & leurs différentes parties paroiffent être dans un éloignement convenable, malgré la grandeur de l'enfemble.

Sur la droite du tapis-verd, mais hors de la vue de la maifon, eft une fcene de jardin parfaite, appellée l'amphithéatre de la reine. Quoique l'art s'y montre à découvert, l'on n'y voit point de fymmétrie. Le premier terrein qui fe préfente, eft un enfoncement très-adouci. Les plantations de droite & de gauche n'ont été diverfifiées qu'au point néceffaire pour les fauver de la régularité, & cependant elles font très-heureufement contraftées l'une avec l'autre. D'un côté, ce ne font prefque que des bofquets féparés d'un bois, & de l'autre des bocages, au travers defquels on voit briller quelques rayons réfléchis de la furface des eaux. A l'extrêmité de l'enfoncement, fur une petite éminence intiérement ifolée, eft placée une rotonde ouverte d'ordre ionique, au-delà de laquelle une vafte piece de gazon croife obliquement la perfpective, en couvrant une pente affez douce, terminée à droite par une autre éminence, fur laquelle

s'éleve une pyramide. Le monument de la reine est sur le penchant & un peu enfoncé dans le bois. Ces trois bâtimens, évidemment consacrés à la seule décoration, ont une analogie particuliere avec un jardin, sans pourtant que leur nombre jette plus de gaîté sur la scene. La couleur sombre de la pyramide, l'enfoncement de la colonne de la reine, la situation isolée & solitaire de la rotonde, impriment dans ce lieu un caractere grave & majestueux. Un bois termine la vue de toutes parts, & cache entiérement la campagne. Il n'y a qu'un seul passage dans un tapis-verd, qui est en même tems une entrée dans le parc.

La colonne du roi qui est fort près de l'amphithéatre de la reine, offre une autre jolie perspective, elle est petite sans être circonscrite ; car d'un côté & de l'autre, les eaux semblent fuir sous des arbres, sans former de ligne précise, ni des limites qu'on puisse fixer. La vue se porte d'abord sur un terrein coupé très-inégalement, & couvert d'arbres clair-semés & disposés de la maniere la plus irréguliere ; ensuite viennent deux beaux massifs qui couvrent tout le fond de leur riche feuillage ; enfin, au travers d'une clariere & d'un petit bocage qui est au-delà, on découvre cette partie du lac, où les bosquets plantés sur ses bords,

bords, & réfléchis par le miroir des eaux, répandent sur leur surface la douceur & la tranquillité. Rien ne trouble cette scene paisible, & l'on n'y voit pas un seul bâtiment. Des objets propres à fixer nos regards, seroient inutiles dans un point de vue qu'on doit saisir d'un seul coup d'œil, & toute scene pastorale du genre de celle-ci est trop élégante pour qu'une cabane puisse y trouver place, & trop simple pour tout autre bâtiment.

La situation de la rotonde promet de loin une perspective plus étendue, & le spectateur n'est point trompé dans son attente. Presque tous les objets qui ornent ce côté des jardins, peuvent être apperçus de ce point de vue ; mais ils ne forment entr'eux ni liaison ni contraste. Chaque objet en particulier appartient à une scene qui lui est propre. Celle-ci les présente dans une projection générale, & les mêle sans ordre : c'est plutôt une espece de carte qu'un tableau. Les eaux sont ici l'objet capital ; leur vaste surface est si rapprochée, qu'on la voit sans interruption sous les petits grouppes d'arbres qui ornent le bord du lac du côté de la rotonde. Un bois couvre aussi le bord opposé, mais il s'ouvre l'espace de quelques toises, pour laisser voir un beau bâtiment, composé de trois pavillons joints par des arcades,

T

& qu'on appelle le temple de Kent. Le deſſein en eſt heureuſement conçu, & s'accorde parfaitement avec le caractere d'un jardin, dont les ornemens doivent être purs, élégans & variés. Il eſt directement oppoſé à la rotonde, & l'on apperçoit une petite partie d'un lointain au-deſſus des arbres qui le bordent par derriere. Cependant l'effet d'un objet auſſi diſtingué, eſt ici plus foible que dans les autres points de vue, & il n'eſt guere plus remarquable que les autres bâtimens, dont aucun vu de la rotonde, n'eſt un objet capital.

La ſcene qui s'offre du temple de Bacchus, eſt d'un caractere entiérement différent de celle que domine la rotonde, quoique l'eſpace & les objets ſoient à-peu près les mêmes dans toutes les deux; mais dans celle-ci, toutes les parties concourent à former un ſeul tout: le terrein de chaque côté s'abaiſſe inſenſiblement vers le lac. Le bois ouvert ſur la rive la plus éloignée pour découvrir le temple de Kent, s'éleve du bord de l'eau vers la petite éminence ſur laquelle il eſt ſitué, & forme un demi cercle, dont il enveloppe cet élégant édifice, qui n'eſt pas entiérement vu de front, mais n'en paroît que plus beau, en offrant toute ſa maſſe. Quoiqu'il ſoit beaucoup plus éloigné qu'auparvant, il paroît beaucoup plus conſidérable, parce qu'il eſt le ſeul objet de ce genre

qu'on apperçoive : car la colonne de la reine & la rotonde sont écartées & fort éloignées ; & tous les autres points de la scene se rapportent à cet objet intéressant. Les eaux, le terrein & les bois y conduisent l'œil naturellement : la campagne ne paroît point ici dans un lointain, mais elle s'éleve immédiatement au-dessus des bois qui l'unissent avec le jardin. Toute la scene compose le paysage le plus animé. La splendeur du bâtiment, son image réfléchie dans le lac, la transparence des eaux, la forme singuliere de leurs contours, embellis par de petits grouppes d'arbres qui ne jettent sur la vaste surface du lac que les ombres suffisantes pour en varier les teintes ; toutes ces circonstances diverses, dont chacune a sa beauté particuliere, & qui se réunissent pour faire valoir le seul objet auquel tout le reste est subordonné, jettent un éclat extraordinaire sur ce superbe tableau.

Le point de vue du temple de Kent est très-différent de ceux dont je viens de donner la description. Le même tapis-verd, dont l'œil suivoit le penchant jusqu'au lac, s'éleve par degrés jusqu'à une éminence couronnée d'un bois superbe qui la fait paroître plus considérable. Les monticules qui varient la pente générale, s'étendent très-loin sous

ce point de vue, & acquierent une importance qu'ils n'ont point d'ailleurs : celle sur-tout où est placée la rotonde, paroît une des plus belles situations, & le bâtiment convient parfaitement à une exposition aussi découverte. Le temple de Bacchus au contraire, qui dominoit cette magnifique perspective, s'enfonce sous des arbres. Le bois qui couvre le sommet & un des côtés de la colline, paroît profond & élevé. Le tapis-verd est vaste, & une partie de ses limites, dérobée aux yeux avec art, fait naître l'idée d'un espace plus étendu. On ne voit aussi qu'une petite partie du lac; mais il n'est pas destiné à figurer comme objet principal dans cette scene : d'ailleurs ses extrêmités, cachées comme celles du tapis-verd, ne diminuent point sa grandeur à l'imagination. Si une plus grande partie de sa surface eût été exposée à la vue, elle eût heurté le caractere de la scene, qui est douce & tranquille, sans avoir rien de vif ni de majestueux. L'élégance y est jointe à de la grandeur & de la simplicité, & elle est également éloignée de la rusticité & de la magnificence.

Ce sont là les scenes principales qui ornent un côté des jardins. De l'autre côté, au bord de la grande avenue en gazon, est le vallon serpentant dont j'ai déja parlé. Tout le fond est consacré aux

champs élisées. Ils sont arrosés par un beau ruisseau, & les arbres qui les terminent, y ont été plantés à de si grandes distances, que la lumiere y pénetre de toutes parts, & y répand de la gaieté. Ces arbres s'ouvrent sur une clariere du côté où les eaux présentent plus de surface, & ils laissent voir fréquemment, au travers de quantité d'autres ouvertures plus étroites, des lointains qui paroissent encore plus reculés par la maniere dont on les apperçoit. On entre dans les champs élisées par une arcade dorique, placée à l'extrêmité d'un percé, qui nous offre de beaux points d'optique. C'est le pont de Pembroke dans le fond ; & beaucoup plus loin, hors des jardins, un grand pavillon construit en forme de château. Ce pont & la colonne de la reine sont situés aux deux extrêmités des jardins, & peuvent cependant s'appercevoir d'un seul point des champs élisées. Tous ces objets extérieurs à la scene s'offrent naturellement, dépouillés de leurs accessoires, & combinés avec d'autres objets qui lui sont propres. Le temple de l'Amitié qui en est peu éloigné, se voit distinctement. Dans l'intérieur des champs élisées, sont les temples de l'ancienne Vertu, & des grands hommes d'Angleterre. L'un est situé sur un endroit élevé, l'autre dans le fond du vallon & près de la riviere. Tous les

deux sont ornés des bustes de ces hommes célebres, qui ont immortalisé leur nom dans les emplois civils ou militaires, ou par leurs écrits. Près du temple de l'ancienne Vertu, s'éleve une colonne rostrale, consacrée à la mémoire du capitaine Grenville, qui périt dans un combat naval. C'est une idée aussi belle que poétique, d'avoir placé la récompense de la valeur dans les champs élisées, & de les avoir décorés des images de ceux qui ont si bien mérité de leur patrie & du genre humain. Le grand nombre des bustes & le souvenir qu'ils excitent, n'ont rien que d'analogue au caractere de la scene. Jamais la solitude ne fut comptée parmi les charmes de l'élisée, qu'on nous a toujours dépeint comme le séjour du plaisir & de la joie. Dans cette imitation, toutes les circonstances s'accordent avec les idées établies. La rapidité de ce grand ruisseau qui coule au travers du vallon; quelques rayons de lumiere réfléchis d'un autre ruisseau, qui vient s'unir au premier; le gazon d'un verd foncé, & les bustes des grands hommes d'Angleterre, qui sont réfléchis dans l'eau; la variété des arbres; l'éclat de leur verdure; leur disposition ingénieuse, qui fait, de chaque arbre en particulier, un objet distinct, & les disperse sur les petites inégalités du terrein; tout cela joint à cette mul-

tirude d'objets intérieurs & extérieurs, qui embellissent & animent la scene, y répand une gaieté particuliere, que l'imagination avoit peine à concevoir, & qui semble parvenue à son plus haut point.

Une scene qui touche celle ci, & forme avec elle un contraste parfait, c'est le bocage des aulnes, retraite profonde, ensevelie dans l'ombre, & que la lumiere du soleil la plus vive ne peut pénétrer. Les eaux minent leurs bords, paroissent stagnantes, sans être bourbeuses, & sont d'une couleur fort obscure : c'est l'effet du verd foncé des maronniers & des aulnes nombreux qui bordent les rives & se réfléchissent dans l'eau. Les tiges de ces derniers forment de jolis grouppes, en s'élevant obliquement de la même racine, & se croisant au-dessus des eaux. On voit fréquemment dans le bois qui environne le fond, des ormes gâtés, des sapins imparfaits, & des troncs d'arbres morts. De simples sumacs, des ifs, des noyers & des houx, avec quelques tilleuls & quelques lauriers, mais en petit nombre, composent le taillis. Le bois est généralement d'un verd foncé, & le feuillage devient plus épais, mêlé avec le lierre, qui non-seulement s'entortille autour des arbres, mais rampe sur les diverses pentes du terrein, qui sont profondes & escarpées. Le sentier rempli de

gravier, est couvert de mousse. Une grotte construite à une des extrémités, & dont la façade est ornée de silex brisés & de cailloux, conserve par la simplicité de ses matériaux, & sa couleur obscure, tout le caractere de sa situation. Deux petites rotondes, placées au-devant de cette grotte, sont superflues dans cette profonde solitude, que plusieurs circonstances réunies plongent dans l'obscurité, & où un seul bâtiment est plus que suffisant.

Immédiatement au-dessus du bocage des aulnes, est la principale éminence des jardins. Elle est divisée par un large & profond vallon en deux collines, sur l'une desquelles est un grand temple gothique. L'espace qui est au-devant du temple, présente une pelouse des plus étendues : le terrein, d'un côté, descend immédiatement dans le vallon, avec les arbres dont il est bordé, & la maison qui de loin s'éleve au-dessus, remplit l'intervalle. Ce vaste édifice paroît de ce point de vue plus considérable qu'il n'est. On apperçoit au-dessus des arbres, & entre leur feuillage & leurs branches, l'étage supérieur, les portiques, les tours, les balustrades, & les combles couverts d'ardoise, grouppés confusément, mais sous l'aspect le plus majestueux ; de l'autre côté du temple gothique, le

terrein s'abaisse par une pente assez douce & fort allongée jusqu'au fond, qui paroît parfaitement arrosé de toutes parts. Plusieurs bras de riviere serpentent sur cette surface plane dans toutes sortes de directions. La réunion des eaux qui coulent des champs élisées, avec celles de la riviere principale qui est au-dessous, & le simple pont de bois construit sur celle-ci, uniquement pour servir de communication, s'offrent pleinement en perspective. Plus loin on apperçoit au travers de quelques arbres, & un peu élevé au-dessus de l'eau, un des pavillons doriques, qui répondent au frontispice de la maison. Ce pavillon ainsi grouppé & avec de tels accessoires, est une heureuse circonstance qui concourt, avec beaucoup d'autres, à caractériser ce tableau par la douceur & la gaieté.

Une promenade plus considérable conduit du bâtiment gothique au vallon grec (1). C'est de toutes les perspectives du jardin la plus distinguée par sa grandeur. Elle s'étend fort au-delà du parc, où elle est très-vaste. Dans les jardins elle serpente dès l'entrée, & devient toujours plus étroite, mais plus profonde, & se perd enfin dans un bosquet,

(1) C'est le vallon qui s'offre dans sa longueur au-devant du temple de la concorde.

derriere de très-beaux ormes qui en interceptent les limites. Des bois & des bocages charmans couvrent dans toute leur longueur les pentes du vallon, & les espaces ouverts sont comme gazés par des arbres détachés, qui ont d'abord été répandus à peu de distance du parc en très-petit nombre & avec beaucoup de précaution, de peur que la largeur du parc n'en parût diminuée ; mais à mesure que le vallon devient plus profond, ils s'avancent plus hardiment en descendant sur les côtés ; ils remplissent le fond, & forment çà & là des grouppes de différentes figures, qui multiplient les variétés des plantations plus étendues, composées de bois continus, & quelquefois de bocages ouverts. Souvent les arbres d'un bocage élevés sur de hautes tiges, jettent leur feuillage dans un autre, & laissent entre eux de petites ouvertures, au travers desquelles on voit le parc & les jardins. Au milieu de la scene, sur un des angles du vallon qui domine les deux côtés, & où l'on monte par un plan naturellement incliné, fort large & fort doux, s'éleve le temple de la Concorde & de la Victoire. D'un certain point de vue on est frappé par un frontispice majestueux, composé de six colonnes ioniques, qui supportent un fronton orné de demi-reliefs, & couronné de statues : tous les autres points offrent en perspective

fuyante, un beau périftile, dont chaque face a dix fuperbes colonnes. Cet objet imprime un caractere de majefté fur tout ce qui l'environne, & jette dans l'ame une forte d'admiration & de refpect religieux qui fe répand fur l'enfemble, mais fans avoir rien de noir ni de mélancolique; & les fenfations qu'il produit, ont plus de douceur que de triftefſe. Il ne s'y trouve point d'eaux pour embellir la fcene, point de lointains qui l'enrichiffent. Toutes fes parties font vaftes : l'idée en eft fublime, & l'exécution heureufe : elle eft indépendante de tous ornemens étrangers, & fe foutient par fa propre grandeur.

Les fcenes dont je viens de donner la defcription, font les plus belles & les plus caractérifées; mais les jardins en renferment beaucoup d'autres, dont les objets nombreux diverfement combinés, produifent les effets les plus variés, & quelquefois à de très-petites diftances. Ces effets font toujours dus à l'inégalité du terrein & à la variété des plantations & des bâtimens. On a fouvent blâmé la multiplicité de ces derniers, comme un des défauts de Stowe ; & il faut avouer qu'ils doivent paroître trop nombreux à un étranger qui paffe en revue, en deux ou trois heures, vingt ou trente édifices du premier ordre, mêlés avec quel-

ques autres moins considérables ; mais les bois, qui deviennent tous les jours plus beaux, font insensiblement disparoître ce défaut, en cachant les bâtimens, & empêchant qu'on n'en apperçoive un aussi grand nombre à la fois. Chacun sert à décorer une scene qui lui est propre ; & lorsqu'on les considere séparément, en différens tems & à loisir, il est très-difficile de déterminer celui qui est superflu. Je conviens aussi que ces bâtimens si multipliés détruisent toute idée de silence & de retraite. Stowe n'est caractérisé que par la magnificence & la splendeur. Il est, comme ces lieux célebres de l'antiquité, consacrés à la religion & remplis de bocages mystérieux, de fontaines sacrées & de temples érigés en l'honneur de plusieurs divinités. Ils étoient l'objet de la vénération & du culte de la moitié des nations païennes, & l'on y accouroit en foule des climats les plus éloignés. La magnificence & la grandeur de Stowe se trouvent par-tout mêlées avec l'agrément, la beauté & l'élégance.

Au milieu de tous les embellissemens qu'on peut introduire dans cette espece de jardin, un champ ordinaire, ou un chemin destiné aux troupeaux, est quelquefois un délassement agréable ; & les scenes même les plus sauvages dans certaines po-

fitions, n'y feront pas déplacées. Je conviens qu'à proprement parler, ce ne font pas des parties d'un jardin, mais elles peuvent être renfermées dans fon enceinte ; & fi elles font placées dans le voifinage des fcenes les plus embellies, elles ferviront à adoucir les paffages de l'une à l'autre, & nous ferons toujours les maîtres des changemens. Cette culture exquife, qui eft néceffaire aux acceffoires d'une maifon, manqueroit d'une certaine perfection, fi l'on n'y voyoit quelques traces des autres caracteres, même fur une très-petite échelle. Tous les genres ont tant de chofes communes entr'eux, qu'on peut fouvent les mêler avec fuccès, & toujours les placer comme bordures.

D'UNE CARRIERE.

L X.

Des décorations d'une carriere.

UNE *carriere* (1) qui differe si prodigieusement d'un jardin par l'étendue, se rapproche pourtant de son caractere dans beaucoup de circonstances; car, indépendamment de leur ressemblance du côté de la culture & des agrémens, l'analogie devient encore plus sensible par cet effet propre à une carriere *d'étendre l'idée de la maison*, & de lier tout un pays au bâtiment principal. Il faut donc

(1) J'ai déja déclaré, dans ma note au commencement du chapitre LI, pag. 210, la raison qui m'a déterminé à me servir du mot *carriere*, pour exprimer celui de *riding*. Il n'est pas étonnant que nous n'ayons pas le terme synonyme de cette espece de chemin orné à la maniere Angloise, puisque nous n'avons pas la chose même. Je prie donc le lecteur de ne pas oublier, que j'entends par *carriere*, un chemin fort long (quoique renfermé dans l'enceinte d'un domaine), varié & embelli, soit par l'art, soit par la nature, & principalement destiné aux promenades à cheval.

que les marques qui servent à la caractériser &
à la distinguer d'un chemin ordinaire, soient
principalement empruntées d'un jardin : celles que
pourroient fournir une ferme ou un parc, sont
foibles & en petit nombre. Les seuls objets propres
aux jardins, la placeront naturellement dans l'étendue du domaine. Des arbres d'une certaine *espece*
suffisent assez souvent pour cet effet : des sapins
plantés sur les bords des chemins, ou présentés en
perspective sous la forme de massifs ou de bois,
indiquent le voisinage d'un château ou d'une maison de campagne considérable. Les tilleuls même
& les maronniers d'inde en rappellent l'idée, parce qu'on les a extrêmement multipliés dans les
lieux qu'on a voulu orner, & qu'on en voit rarement dans les campagnes ordinaires. Lorsqu'une
carriere traverse un bois, on feroit très-bien de
jetter dans les taillis une grande quantité de ces
arbrisseaux que nous avons transplantés des campagnes dans nos jardins, à cause de leur beauté ou
de leur bonne odeur, tels que l'églantier odorant (1), le viorne, le fusain & le chevrefeuille,

(1) C'est un espece de rosier commun en Angleterre
& en Suisse, dont les fleurs sont jaunes & les feuilles
très-odorantes.

& bien d'autres encore qu'on peut répandre dans les bois les plus sauvages, & qui n'exigent aucun soin.

Lorsque l'espece des arbres n'a rien d'extraordinaire, un dessein très-apparent dans leur *disposition*, indique un chemin qu'on a voulu embellir : quelques arbres plantés le long d'une haie, lui donnent une sorte d'élégance qui l'éleve au-dessus des objets communs de la campagne : des massifs au milieu d'un champ font un ornement encore plus distingué, & digne d'un parc. Un chemin palissadé de tous côtés, peut être orné de plantations dans tous les petits espaces vuides ; & si les grouppes d'arbres ont été bien choisis, & qu'on n'ait laissé que les plus beaux sur le terrein (que ce soit un bois, un champ, ou un chemin, n'importe), ils produiront toujours beaucoup d'effet, parce que si les beautés de cette espece se trouvent dans la nature, il est rare de les voir réunies en aussi grand nombre, & que ce n'est jamais sans mêlange : leur multiplicité & leur choix sont toujours des signes de l'art.

La *variété* en est un autre signe. Lorsque les accessoires d'une carriere sont diversifiés dans les différens champs, que les détours des chemins ou des bois sont marqués par des objets nouveaux,

ou

ou que la carriere vient aboutir à divers points de vue en serpentant dans une exposition ouverte, on voit alors évidemment que l'intention a été de diminuer la longueur de la route, en amusant le spectateur par des changemens de scene continuels.

Quelquefois le contraste seul d'un chemin ordinaire, qui succede à un chemin plus orné, sera extrêmement agréable ; & certaines beautés très-fréquentes dans un grand chemin & qui lui semblent propres, pourront être heureusement répandues dans une carriere : une route bordée de haies & couverte de gazon nous charme toujours ; celle qui serpente parmi des ronces & des buissons, au milieu desquels s'éleve de loin en loin de petits bois naissans, ou qui traverse une plaine couverte de fougere, mêlée avec la bruyere & le genet épineux, nous plaît aussi par sa variété. Le caractere ne se perd jamais totalement dans ces sortes d'interruptions, parce qu'il reparoît promptement, & qu'on n'a pas le tems de l'oublier. Lorsqu'il a d'abord produit une impression forte, les plus petits moyens suffisent pour en conserver l'idée.

La simplicité peut être le caractere dominant d'une carriere, qui présente naturellement dans toute sa longueur une suite d'objets agréables,

V.

sur-tout lorsqu'elle sert de communication entre des scenes beaucoup plus ornées que le reste de la campagne. Un bocage ouvert bien entretenu, ne se voit que dans un parc ou dans un jardin ; sa disposition est si élégante, qu'on peut l'attribuer au hasard, & l'on juge aisément qu'il exige des soins recherchés, & une culture au-dessus de l'ordinaire. Une simple barriere posée sur le bord d'une hauteur escarpée qui domine une perspective, suffit pour distinguer de toutes les autres cette partie de la carriere ; un bâtiment est un point encore plus remarquable : il peut n'être qu'un objet de décoration ; mais aussi rien n'empêche que ce ne soit un lieu de délassement, où un homme à cheval peut mettre pied à terre pour se rafraîchir & se reposer ; & l'utilité seule rendra ce bâtiment agréable, quoiqu'il interrompe le cours de la carriere. Un petit terrein qu'un seul homme pourroit cultiver, entouré par des champs, & couvert d'arbrisseaux, ou rempli par d'autres objets qui composent les jardins, termineroit quelquefois très-agréablement une course peu éloignée ; elle serviroit également à étendre l'idée de la maison jusqu'à une très-grande distance. Ce seroit un de ces objets qui, étant vus rarement, conservent toujours les charmes de la nouveauté & de la variété.

LXI.

D'un village.

LORS même qu'on fait passer une carriere au travers d'un grand chemin, on peut y établir une apparence de propriété, en plantant des arbres des deux côtés & à distances égales, pour lui donner l'air d'une avenue, car la régularité annonce le voisinage d'une maison de campagne. Ainsi un voisinage paroîtra faire partie du domaine, si quelques-unes des routes qui y aboutissent, ressemblent à des avenues : quelques autres plantations régulieres, & les objets les moins considérables, lorsqu'il est évident que ce sont des ornemens, produiront quelquefois le même effet, & lui donneront toujours plus de force. Il n'est pas même nécessaire qu'un village réveille cette idée, pour fournir un passage très-agréable à une carriere, s'il est d'ailleurs remarquable par sa beauté, ou seulement par sa singularité.

Le même terrein qui, dans les champs, paroît informe & sauvage, s'offre souvent sous l'aspect le plus pittoresque, lorsqu'il est orné d'un village; les bâtimens & les autres objets marquent d'une maniere très-sensible les irrégularités. Pour donner

V ij

encore plus d'énergie à une telle perspective, on placera une petite maison de villageois sur le bord d'une éminence escarpée, & un escalier de pierres brutes y conduira en tournoyant ; on bâtira une autre cabane dans le fond ; & les petits accessoires qui l'accompagnent, paroîtront s'élever au-dessus. On obtiendra souvent le même effet par le moyen de quelques arbres ; des ponts destinés aux gens à pied, & placés çà & là entre les bords d'un enfoncement étroit seront des coups de pinceau intéressans dans ce tableau. Si l'on pouvoit y faire passer de petits ruisseaux, la scene en seroit extrêmement embellie.

Un village privé de tous les avantages du terrein, peut avoir des beautés d'un autre genre. Il se distingue par l'élégance, lorsque les grands intervalles d'une maison à l'autre sont remplis par des bocages ouverts, & le reste par de petits massifs. Une église est souvent un objet très-pittoresque, & en général il est aisé de la rendre telle. Une maison de berger peut être très-agréable, surtout lorsqu'elle est grouppée avec des bosquets. Si le village est arrosé d'un ruisseau, son cours tortueux, varié de mille manieres, sera un charmant spectacle ; & s'il s'y trouvoit une fontaine ou un puits creusé sur le bord du chemin, on feroit bien de les couvrir d'un petit bois.

Il est peu de villages qu'on ne puisse embellir aisément. Le plus petit changement dans une maison, produit quelquefois une grande différence dans la perspective. Quelques légeres plantations peuvent ajouter beaucoup d'éclat à des objets dont l'aspect est agréable, cacher ceux qui blessent la vue, & diversifier ceux qui pechent par trop de ressemblance. Les moyens les plus simples, tels qu'une petite palissade avancée ou un banc, suffisent quelquefois pour corriger les difformités d'un terrein, d'un bois, d'un bâtiment. Dans le sujet dont il est question, & dans quelques autres du même genre, la beauté & la variété dépendent beaucoup plus de l'attention que de la dépense.

LXII.

Des bâtimens considérés comme objets dans une carriere.

Mais si le passage au travers d'un village ne peut être agréable, si les bâtimens sont d'une forme & d'une situation semblable, & rangés sur des lignes droites ; s'il ne s'y trouve point d'espaces suffisans pour contraster les maisons avec leurs auvents &

autres accessoires, pour y introduire des arbres & des bosquets, interposer des champs & des prairies, mêler des fermes avec des cabanes, & placer une multitude d'objets différens dans différentes positions : cependant les environs de ce village fourniront toujours l'espace nécessaire pour un bois, avec lequel il pourra former un beau grouppe. Cet ensemble bordé d'une carriere & sur-tout vu dans l'éloignement, sera très-agréable. Des fermes séparées dans des champs, peuvent devenir des objets très-intéressans, si l'on plante quelques arbres tout autour, ou si l'on fait tirer parti de ceux qui s'y trouvent naturellement. Lorsqu'on crée une ferme nouvelle, on est le maître de lui donner toute la beauté dont elle est susceptible, soit dans la forme du bâtiment, soit dans la disposition des environs. Elle peut même emprunter quelquefois un caractere qui ne lui est pas naturel, tel que celui d'un vieux château (1) ou d'une abbaye : cette forme étrangere lui donnera un air d'importance, qu'elle n'eût point eu par elle-même. De riches points de vue sont si essentiels à une carriere, que par le seul motif de se les pro-

(1) Comme celle de Stowe, qui est à plus d'un mille des jardins.

curer, on est quelquefois obligé d'élever des bâtimens, dont l'effet constant sera toujours de jetter de la beauté & de la majesté dans une perspective; mais il ne faut jamais avoir recours à ces petites supercheries, si souvent mises en usage. Elles sont trop connues pour avoir du succès, & n'ont aucun mérite lorsqu'elles manquent leur effet. Car, quoiqu'une apparence trompeuse donne quelquefois de l'énergie à un caractere, ou fasse naître de nouvelles idées, elle peut ne contribuer en rien par elle-même à l'embellissement de la scene. Le sommet d'une tour, la pointe d'un clocher, & les autres objets qui servent à ces frivoles essais, sont si peu importans, comme points de perspective, qu'il est presque indifférent d'être frappé de leur image ou de leur réalité (1).

―――――――――――

(1) J'avoue que je ne puis concilier cette réflexion, ni avec les regles de la logique, ni avec le système de l'auteur. Il est impossible que des objets, quels qu'ils soient, rendent le caractere plus énergique, & fassent naître des images, sans que la scene n'en devienne plus intéressante. L'auteur a déja mis plus d'une fois les tours & les clochers au nombre des objets les plus pittoresques. Pourquoi le seroient-ils moins dans les perspectives d'une route destinée à l'amusement, que dans les autres? L'auteur n'en dit pas les raisons, & je crois qu'il seroit difficile d'en donner de bonnes.

LXIII.

D'un jardin traité dans le goût d'une carriere. Description de Persfield.

Les mêmes moyens dont on se sert pour embellir les points de vue d'une carriere, peuvent s'appliquer à ceux d'un jardin. Ces sortes d'embellissemens, il est vrai, ne sont pas essentiels à son caractere, mais ils contribuent à le rendre beaucoup plus agréable ; & lorsqu'ils se trouvent en abondance, ce n'est que le degré d'étendue du terrein orné, par lequel ils sont dominés, qui déterminera si c'est d'une carriere ou d'un jardin, que dépend la perspective. Si c'est d'un jardin, elle possede encore jusqu'à un certain degré les propriétés dominantes de celle qui convient à une carriere ; & les deux caracteres seront extrêmement analogues, mais ils different dans quelques particularités. Un mouvement continu est la premiere idée qui se présente dans une carriere : ainsi c'est aux embellissemens de la route qu'on doit principalement s'attacher, au lieu que dans un jardin, ce sont les différentes scenes qui méritent le plus d'attention, & leurs communications sont beaucoup moins importantes. Il faut, en général, que leurs directions se plient, & que leurs beautés

soient quelquefois sacrifiées à la situation & au caractere des scenes où elles conduisent : une route propre à faire valoir la perspective qui l'avoisine, est toujours préférable à celle qui n'est agréable que comme promenade ; & tous les ornemens qui pourroient d'ailleurs lui convenir, sont déplacés, s'ils anticipent sur les ouvertures de la scene, avec lesquelles ils doivent souvent contraster ; c'est-à-dire, qu'ils seront enfoncés & obscurs, si les ouvertures sont éclairées ou riantes, & simples si elles sont richement décorées. Quelquefois une perspective frappera tout à coup le spectateur dans l'instant qu'il y songeoit le moins : & cet effet ne doit pas être ménagé pour exciter la surprise, dont on n'est frappé qu'une fois, mais parce que des impressions soudaines sont plus fortes, & que la rapidité du passage rend le contraste plus énergique (1).

Les différentes scenes que traverse une carriere, sont uniquement destinées à l'amusement passager du voyageur qui ne s'y arrête point ; au lieu que dans un jardin ce sont des objets capitaux, auxquels toutes les routes de communication sont subordonnées : ainsi tous les efforts de l'art doivent tendre à donner à chaque scene assez d'importance,

(1) Cette distinction paroîtra peut-être un peu subtile : des contrastes rapides & des impressions soudaines ont une liaison nécessaire avec la surprise.

pour qu'elle paroisse être une partie essentielle d'un jardin : ce qui seroit impossible dans les perspectives éloignées. L'œil n'est point choqué de les voir isolées, c'est une idée avec laquelle nous sommes familiarisés : leur éloignement exclut toute réunion avec les jardins ; & il suffit qu'on apperçoive une ligne sensiblement marquée entre ces perspectives & les points qui les dominent. Mais les scenes de l'intérieur sont à notre portée, & suggerent d'autres idées. Non-seulement leur beauté nous frappe quand nous les examinons d'une certaine distance, mais nous jugeons encore que le lieu en lui-même doit être délicieux. Tout nous invite à en approcher, à l'examiner, à en jouir ; & tout ce qui paroît s'opposer à cette jouissance, nous contrarie. Lorsque la scene commence avant le passage qui y conduit, il est évident qu'elle perd beaucoup de son mérite, & que rien n'engage plus à la connoître en détail : on se figure que ce n'est qu'un étalage d'ornemens qui ne lui appartiennent plus en propre ; & cette idée, qui n'est d'aucune conséquence pour une carriere, parce que ce n'est qu'un passage continuel, ôte des agrémens à un jardin, séjour du repos & des plaisirs tranquilles.

On embellira donc les points de vue qui méritent de fixer l'attention ; les objets renfermés dans l'enceinte du jardin, deviendront en quelque sorte

les accessoires de ceux qui les environnent ; les séparations seront reculées ou dérobées à la vue, & de grandes parties d'un jardin seront liées avec celles qui les terminent extérieurement. Ainsi les limites apparentes de l'enclos s'étendront au-delà des différentes perspectives qui lui sont unies ; & le vaste circuit qui rassemble toutes ces perspectives avec la mutitude des points auxquels elles répondent, seront des sources de variété beauoup plus abondantes que celles qui naissent d'un jardin dont toutes les scenes sont renfermées dans sa véritable enceinte.

Persfield (1) n'est pas un lieu des plus vastes ; le parc ne contient guere que trois cents arpens, au milieu desquels la maison est située. Sur un des côtés de l'avenue, les inégalités du terrein sont extrêmement douces & les plantations très-jolies, mais on n'y voit rien de grand ; de l'autre côté, une belle pelouse se précipite dans un profond vallon, dont le milieu s'abaisse sensiblement. Les penchans sont ornés de massifs & de bocages, &

(1) Maison de campagne de Sir Robert Morris, près de Chepstowe en Moumouthshire. Sir Morris vient d'abdiquer la charge de secrétaire de la société du bill des droits.

de beaux arbres s'étendent dans le fond. La pelouſe eſt environnée d'un bois, & ce bois eſt traverſé par des promenades qui s'ouvrent au-delà ſur un grand nombre de ſcenes pittoreſques qui décorent le parc, & ſont le triomphe de Persfield. La Wye coule immédiatement au-deſſous du bois : cette riviere eſt un peu trouble, mais ſon cours eſt très-varié. Elle tourne d'abord en forme de fer-à-cheval, s'avance enſuite, en faiſant un grand écart, vers la ville de Chepſtowe, & ſe jette enfin dans la Severne ; ſes bords ſont des collines élevées, taillées à pic dans certains endroits, marquées ſur les côtés par des ſaillies ou des enfoncemens, arrondies, applaties, ou irrégulieres au ſommet, & couvertes de bois ou hériſſées de rochers : on les voit tantôt de front, & tantôt grouppées, ſe réunir, s'élever & ſe précipiter les unes ſur les autres, s'écarter pour ouvrir un paſſage à la riviere, ou reſſerrer le lit dans ſes différens détours. Le bois qui entoure le tapis-verd, couronne une ſuite très-étendue de collines, qui dominent celles du rivage oppoſé, avec les campagnes qui ſont au-delà ; & comme elles ſerpentent avec la riviere, leurs côtés, qui forment des points de vue auſſi riches qu'agréables, ſe montrent alternativement, de maniere que chaque perſpective ſe

trouve réduite succeffivement à un feul objet qui orne la perspective fuivante.

Dans plufieurs endroits, l'objet principal n'eft qu'un rocher continu d'un quart de mille de longueur, perpendiculaire, très-élevé, & fitué fur une colline. Il eft affez ordinaire aux rochers de reffembler à des ruines: mais on ne vit jamais de ruines d'un feul jet, qui approchaffent de cette énorme maffe; elle reffemble plutôt aux reftes d'une ville détruite; & de plus petits fragmens répandus tout au-tour, femblent nous retracer, quoique plus foiblement, l'ancienne étendue, & ajoutent encore à la reffemblance. Ce rocher s'étend le long de cette chaîne de collines qui termine la forêt de Dean. Toute fa furface eft compofée d'immenfes blocs de pierre, fans afpérités. Le fommet eft nud & inégal, mais fans pointes; depuis, le pied du rocher jufqu'à la riviere, le terrein offre une pente douce, couverte d'un bois, excepté qu'elle eft coupée d'un côté par une ligne de petits rochers, tous différens par leur couleur & leur direction. Immédiatement après la grotte, le rocher principal femble s'élever au-deffus d'un bois épais qui regne au pied d'une colline; & au-deffous du point de vue, eft une vallée de traverfe, dont le fond baigné par la Wye, borde les rives oppofées, & fe

continue sans interruption jusqu'au pied du rocher. D'un certain point de vue, ce même rocher est le seul objet qui nous frappe, de sorte qu'on n'apperçoit pas sa base; d'un autre point, il se présente de front avec tous ses accessoires; & quelquefois il est intercepté en partie par les arbres; mais on peut le suivre dans sa longueur jusqu'à une très-grande distance, au travers des ouvertures du bois.

Un autre objet capital, c'est le château de Chepstowe, ruines superbes & d'une grande étendue. Il est bâti sur l'extrêmité d'un rocher perpendiculaire avec lequel il est si parfaitement uni, que le tout ensemble ne présente qu'une même surface, & que depuis le sommet des creneaux, jusqu'au pied du rocher baigné des eaux de la riviere, ce n'est qu'un seul précipice. Les mêmes branches de lierre qui couvrent toute la surface des ruines d'un côté, s'entrelacent parmi les fragmens épars: de l'autre côté, plusieurs tours, de grands pans de muraille & une grande partie de la chapelle subsistent encore. Non loin de là est un pont de bois des plus pittoresques. Il est très-ancien, d'une forme singuliere, & extrêmement élevé au-dessus de la riviere: une de ses extrêmités semble s'appuyer sur les ruines, & l'autre, sur quelques éminences composées de rochers. Le château est si près

de la grotte, qu'on peut en obferver jufqu'aux moindres parties : des autres points de vue plus éloignés, & même du tapis-verd & du bocage d'arbriffeaux qui le borde d'un côté, le château frappe toujours d'une maniere diftincte & agréable, foit qu'on l'apperçoive feul, ou avec d'autres objets, tels que le pont, la ville, & les riches prairies qui bordent les rives de la Wye, l'efpace de trois milles, jufqu'à fa jonction avec la Severne. La perfpective eft terminée en général par le vafte circuit de la riviere, les collines rougeâtres dont elle eft bordée, & les beaux pays qui s'élevent en lointain dans les comtés de Sommerfet & de Glocefter.

La plupart des collines des environs de Persfield font pleines de rochers : quelques-unes font ornées de bois qui couvrent les penchans, & de la maniere la plus variée. Ici elles débordent les bois ; là elles en font entourées : tantôt elles font couronnées, & tantôt terminées d'un côté ou féparées par des grouppes d'arbres. Du chemin qui conduit à la grotte, on voit fréquemment une longue fuite de ces collines, qui s'offre en perfpective, toutes de couleur obfcure, & remplies de bois dans leurs intervalles. Ailleurs les rochers font plus fauvages & plus hériffés ; quelquefois ils s'élevent fur

les sommets des collines les plus élevées, & quelquefois ils s'abaissent jusqu'au niveau de la riviere: dans quelques scenes ils frappent comme objet principal, & dans d'autres comme limites.

Les bois grouppés avec les rochers, contribuent beaucoup à rendre les scenes de Persfield extrêmement pittoresques. Ils y sont par-tout répandus en abondance: ils couvrent les sommets & les penchans des collines, & remplissent les profondeurs des vallées. Dans certains endroits ils forment le point de vue total, dans d'autres ils s'élevent au-dessus, & dans d'autres ils descendent plus bas. Ailleurs, ils semblent fuir les uns derriere les autres, & leurs ombres deviennent plus profondes à mesure qu'ils s'éloignent. Quelquefois une ouverture qui sépare deux bois, est terminée par un troisieme qu'on apperçoit dans l'éloignement. Une hauteur, appellée le Saut de l'Amant (1), domine immédiatement un enfoncement très-vaste & couvert d'un épais feuillage. Au-dessous du temple Chinois, la riviere de Wye prend dans son cours la forme d'un fer-à-cheval. Elle est bordée d'un côté par un bois demi circulaire en amphithéatre, &

(1) Lover's Leap.

de l'autre, par les hauteurs perpendiculaires d'une colline, dont le sommet est une surface plane. Le grand rocher remplit les intervalles entre le bois & la colline. Au milieu de cette scene si brute & si sauvage, est une presqu'isle formée par la riviere, d'environ un mille de longueur, & dont la culture a été portée au plus haut point de perfection. Près de l'isthme le terrein s'éleve considérablement, & s'abaisse ensuite jusqu'au bord de l'eau, en présentant une surface très-inégale. Toute la presqu'isle est divisée en terres labourées & en pâturages: des haies, des taillis & des bosquets en forment les séparations; des massifs ouverts, & des arbres isolés, mêlés de maisons & d'autres bâtimens qui appartiennent à des fermes, sont répandus indistinctement sur les prairies. Cet ensemble, composé d'une scene si cultivée & d'objets si sauvages, dont elle est environnée de toutes parts, est un des paysages les plus singuliers & les plus charmans (1).

» (1) Il arrive souvent (dit M. de Montesquieu, dans
» son excellent fragment sur le goût) que notre ame sent
» du plaisir lorsqu'elle a un sentiment qu'elle ne peut pas
» démêler elle-même, & qu'elle voit une chose absolument
» différente de ce qu'elle est ordinairement. Le spectateur

Les communications entre les points les plus remarquables de Persfield, consistent en général dans des promenades bordées de différens objets dans toute leur longueur. En sortant du bois qui se termine près du bâtiment Chinois, on trouve un chemin qui conduit à travers les parties supérieures du parc jusqu'à un temple rustique, dont les vues sont très-amusantes. D'un côté il domine quelques-unes de ces perspectives si pittoresques, dont j'ai déja parlé, & de l'autre, les collines cultivées, & les riches vallées de la comté de Montmouth. A ces tableaux si magnifiques, quoique si sauvages, succede un pays agréable, riche & fertile. Il est divisé en enclos, & l'on n'y voit ni bois, ni rochers, ni précipices. Quoiqu'il ne soit varié que par de petits monticules, & des enfoncemens

» surpris, ne peut concilier ce qu'il voit avec ce qu'il a
» vu. Il y a en Italie un grand lac, qu'on appelle le *lac*
» *majeur*; c'est une petite mer, dont les bords ne montrent
» rien que de sauvage. A quinze milles dans le lac, sont
» deux isles d'un quart de mille de tour, qu'on appelle *les*
» *Borromées*. C'est, à mon avis, le séjour du monde le plus
» enchanté. L'ame est étonnée de ce contraste romanesque,
» & rappelle avec plaisir les merveilles des romans, où
» après avoir passé par des rochers & des pays arides,
» on se trouve dans un lieu fait pour les fées.

très-doux, le point de vue n'a rien de petit : ce sont de hautes collines, & le vaste circuit de la Severne qu'on voit couler d'ici l'espace de plusieurs milles, & recevoir dans son cours les rivieres de Wye & d'Avon.

Un autre chemin conduit du temple rustique à Windcliff. C'est de toutes les collines de Persfield la plus élevée ; elle domine tout le pays des environs. La Wye coule au pied de la hauteur, & la péninsule est justement au-dessous. On voit pleinement le bois profond qui couvre le penchant de la colline opposée, & dont la forme est celle d'un croissant ; au-dessus de ce bois, le grand rocher avec sa base & tous les objets qui l'environnent ; immédiatement au-delà, de vastes campagnes, couvertes de jolies éminences ; enfin les paysages élevés des comtés de Sommerset & de Glocester, qui terminent l'horizon. La Severne est un objet frappant par sa beauté. Sa largeur au-dessous de Chepstowe est d'environ quatre milles ; & ses eaux s'étendent majestueusement, comme celles de la mer. Les rives les moins éloignées sont dans la comté de Montmouth ; & entre les belles collines dont elles sont couvertes, paroissent à une très-grande distance, les montagnes de Brek-

nock & de la comté de Glamorgan. Peu de perspectives sont aussi vastes, aussi majestueuses & aussi variées que celles-ci : elle comprend toutes les magnifiques scenes de Persfield, environnées d'un des plus beaux pays d'Angleterre.

DES TEMS.

LXIV.

Des effets d'occasion. Description de l'effet du soleil couchant sur le temple de la Concorde & de la Victoire à Stowe.

Il n'est point de perspective qui n'ait son degré de lumiere, sous lequel elle se montre de la maniere la plus avantageuse. Chaque scene & chaque objet n'est à son plus haut point de beauté qu'à certaines heures du jour ; & tous les lieux du monde, par leur situation ou leur caractere, ont leurs agrémens particuliers dans certains mois de l'année. Les *tems* (1) méritent donc aussi notre attention dans l'art des jardins ; & lorsque plusieurs circonstances propres à embellir une scene beaucoup plus dans un tems que dans un autre, se trouveront réunies, ce sera souvent un heureux coup de l'art, que de les rendre plus nombreuses, & d'exclure toutes celles qui leur sont opposées, sans d'autres

(1) On voit que les *tems* signifient ici les momens de l'année ou du jour, relatifs à chaque perspective. L'Anglois dit *seasons*, saisons, tems propres à quelque chose.

vues que celle de donner plus de force à leur effet dans ce tems marqué. Ainsi l'on peut adapter différentes parties à différens tems, de sorte qu'elles se trouvent chacune à leur tour dans leurs véritables points de perfection. Mais si l'ensemble se refusoit à cette espece d'alternative, on peut souvent se procurer des *effets d'occasion*, & les perfectionner, sans dégrader en aucune maniere la scene où ils s'exécutent, & sans qu'ils paroissent affectés lorsqu'ils se répetent.

J'ai déja parlé du temple de la Concorde & de la Victoire qu'on voit à Stowe, comme un des plus magnifiques objets qui aient jamais décoré un jardin; mais il y a sur-tout un moment où il paroît d'une beauté extraordinaire, c'est lorsque le soleil couchant darde ses rayons sur la belle colonnade qui est tournée du côté de l'ouest : toute la partie inférieure du bâtiment est obscurcie par les ombres du bois voisin, les colonnes sortent de ces ténebres en s'élevant à différentes hauteurs; quelques-unes sont entiérement ensevelies dans l'ombre; d'autres ne sont que légérement frappées par de foibles rayons; & d'autres sont parfaitement éclairées depuis leurs chapiteaux jusqu'à leurs bases.

La lumiere est extrêmement adoucie par la ron-

deur des colonnes ; mais elle se réunit en grandes masses sur les murs de l'intérieur du péristile, qui la réfléchissent avec beaucoup d'éclat : elle frappe pleinement & sans interruption tout l'entablement, en marquant distinctement chaque dentelure ; & elle se trouve tellement distribuée sur les statues qui couronnent divers points du fronton, que les ombres les plus profondes contrastent avec les jours les plus vifs. Des rayons languissans flottent encore sur les côtés du temple, long-tems après que toute sa partie supérieure est entiérement couverte de la premiere obscurité du soir ; & ils brillent encore sur le sommet des arbres, ou entre leurs intervalles, lorsque les ombres se répandent sur le vallon grec.

Tout effet semblable, dû à d'heureuses circonstances, est si parfaitement beau, quoique passager, que ce seroit une faute impardonnable de n'en pas profiter. Les différentes heures du jour en peuvent produire beaucoup d'autres, auxquels on donnera souvent beaucoup d'énergie par la disposition des bâtimens, du terrein, des eaux & des bois. D'autres effets sont relatifs à certains mois & à certaines semaines de l'année : ils naissent tantôt de la floraison, tantôt des travaux qu'exigent la

culture ou la récolte ; enfin de quelqu'autre incident, qui peut être assez important pour nous déterminer sur le choix & l'arrangement des objets propres à embellir la scene dans ces momens, quoique d'ailleurs ils n'aient rien de remarquable.

L X V.

Des différentes parties du jour.

INDÉPENDAMMENT de ces effets passagers, il y en a d'autres qu'on peut déterminer & créer avec plus d'exactitude : ils sont assujettis à certains périodes fixes , & ont leurs propriétés particulieres. Quelques objets, soit par leurs especes, soit par leurs situations, sont propres à recevoir ou à produire des impressions qui caractérisent les principales parties du jour : leur éclat, leur simplicité, ou d'autres qualités dominantes, suffisent pour les admettre ou les rejetter, selon les occasions. Les mêmes considérations nous reglent dans le choix de leurs accessoires ; & c'est par une suite de l'assemblage judicieux & de la disposition heureuse des objets qui composent une scene destinée à une certaine heure du jour, qu'on peut embellir ou

modifier *la gaîeté* du matin, l'*excès* du midi, & le *calme* du soir.

La fraîcheur du *matin* tempere la force des rayons du soleil, dont la clarté n'a pas encore l'éclat éblouissant du midi : les objets les plus frappés de la lumiere ne blessent point la vue, ni ne font naître l'idée d'une extrême chaleur ; ils sont parfaitement analogues avec cette douce & brillante rosée qui embellit toutes les productions de la terre, & avec cet air vif & riant, répandu sur tous les êtres qui couvrent la surface de notre hémisphere. On pourra donc varier les bâtimens, sans craindre de trop animer la perspective, quand même ils seroient de la blancheur la plus pure, & tournés vers le soleil levant. On peut aussi tellement disposer ceux qui se présentent sous d'autres aspects, que leurs tours, leurs sommets ou d'autres points remarquables réfléchissent quelques rayons du soleil, & contribuent à éclairer la scene. Les arbres doivent être en général d'un verd très-gai, & plantés de maniere que la longueur de leurs ombres n'obscurcisse pas une grande partie du paysage. La rapidité des courans & la transparence des lacs, font le matin d'une autre importance que le reste du jour ; & une exposition découverte est ordinairement la plus agréable, tant pour l'effet des

objets particuliers, que pour le caractere général de la perspective.

Dans les scenes destinées aux heures du *midi*, on doit tout mettre en usage pour modérer l'excès de la lumiere & de la chaleur du soleil. Les ombres étant alors plus courtes, il faut les rendre plus épaisses. Cependant les plantations ouvertes sont généralement préférables aux bois fermés de toutes parts, en ce qu'elles fournissent un passage aux courans d'air; & cet air tempéré par la froideur du bois, charme tous nos sens à la fois par une douce fraîcheur, & ne fait plus simplement de ces ombrages un refuge contre la chaleur, mais un climat délicieux. Les bocages, même apperçus de loin, nous rappellent les sensations qu'ils excitent toujours lorsque nous en jouissons de près, & l'espoir d'un rafraîchissement prochain nous console des ardeurs du soleil. Les grottes, les cavernes, les hermitages, sont par la même raison d'agréables parties d'une retraite écartée; & quoique le froid y soit quelquefois si vif qu'il n'est presque pas supportable, leur aspect ne fait naître que des idées de fraîcheur. Les autres bâtimens doivent en général être plongés dans l'ombre, pour éviter la réflexion d'une lumiere trop vive. La vaste surface d'un lac est aussi trop éblouissante: mais une belle

riviere qui coule lentement, & qui eft couverte en partie d'un ombrage épais, eft un excellent afyle contre la chaleur, & préférable peut-être à un petit ruiffeau, dont le mouvement trop rapide trouble fouvent le repos qui eft néceffaire dans ces inftans où le foleil parcourt le milieu de fa carriere : le vent frais du matin ceffe alors de fouffler ; à peine le mouvement des ombres flottantes des feuilles du tremble, réfléchies fur la furface des eaux, eft-il fenfible; les animaux fe livrant au repos, ceffent de chercher leur nourriture, & l'homme fufpend fes travaux ; l'excès de la chaleur femble anéantir toutes les facultés de l'ame & les forces du corps. C'eft alors qu'une action trop vive diminue le charme de cet abattement auquel nous nous abandonnons fi volontiers. Ainfi, la vue d'un courant rapide nous eft moins agréable que le doux murmure d'un ruiffeau qui ferpente dans un bocage, ou que les échos répétés de plufieurs petites cafcades qui fe précipitent fucceffivement au travers d'un bois : les idées que produifent ces fons, ne font accompagnées d'aucune agitation. J'ai dit que le cours tranquille d'une riviere, étoit plus convenable à une fcene deftinée pour le milieu du jour, qu'un ruiffeau dont les eaux font plus agitées; mais fi ce ruiffeau étoit là feule eau cou-

rante que l'on pût se procurer, c'est toujours une beauté & une source de fraîcheur dont on devroit bien se donner de garde de priver une retraite.

Vers le *soir*, les rayons du soleil commencent à s'affoiblir; les bâtimens ne sont plus éclatans; les eaux cessent d'être éblouissantes; le calme de la surface des lacs est égal à celui qui regne dans la nature; la lumiere ne fait qu'y glisser, en prolongeant la durée du jour: la superficie découverte d'une riviere, produit un effet semblable, quoique plus foible; elle conserve, dans toute la longueur de son cours, les moindres rayons du soleil; ce qui embellit singuliérement le paysage. Mais un courant mu avec vîtesse, ne s'accorde pas aussi-bien qu'un lac avec la tranquillité du soir. Les autres objets doivent aussi être caractérisés relativement à cette partie du jour. Ainsi la couleur obscure est celle qui convient le mieux aux bâtimens. Il est vrai que l'effet particulier du soleil couchant donne du prix à ceux qui sont éclatans, & l'on peut quelquefois en faire usage, indépendamment des autres moyens, pour varier l'uniformité du crépuscule. Il n'est plus possible d'établir alors un contraste entre les jours & les ombres; mais si les bois qui, par leur situation naturelle, sont les premiers plongés dans l'obscurité, n'offrent qu'un verd

foncé; si les bâtimens tournés vers le couchant sont au contraire d'une couleur brillante, & si la disposition des tapis-verds & des eaux, est telle qu'ils contrastent de la même maniere; on conservera la diversité des teintes long-tems après que les grands effets ne subsistent plus.

LXVI.

Des saisons de l'année.

Il faut pourtant convenir que les plaisirs du matin & du soir se bornent à un très-petit nombre de mois de l'année, & que dans les autres tems, les seuls momens agréables de la journée sont les deux ou trois heures qui précedent & qui suivent l'instant du midi. Il arrive même rarement que la chaleur soit alors assez forte pour nous obliger à nous refugier sous des ombrages frais (1). Ainsi les distinctions établies entre les trois parties du jour, font un des caracteres particuliers de l'été;

(1) On sent que tout ceci est entiérement relatif au climat d'Angleterre, & que les observations du chapitre précédent conviennent sur-tout aux pays qui se rapprochent de l'équateur.

mais les effets d'occasion qui, par la position des objets, sont relatifs à chaque heure du jour, arrivent également dans toutes les saisons de l'année; ceux qui dépendent des couleurs accidentelles des arbres & des plantes, quoiqu'ils soient plus fréquens & plus beaux dans une saison que dans une autre, s'apperçoivent sensiblement dans toutes, & l'on peut former par leur moyen les grouppes les plus agréables. Les fleurs répandues sur les bordures, contribueront aussi à l'embellissement de la scene, si, au lieu d'être mêlées indistinctement, on a eu soin de les distribuer selon leurs grandeurs, leurs formes & leurs couleurs, de maniere qu'elles déploient toutes leurs beautés, & que le mélange ou le contraste de leurs variétés ne serve qu'à relever leur éclat naturel. Les fleurs des arbrisseaux ne different des fleurs ordinaires que par leur grandeur; & les nuances que produisent les couleurs des fruits ou des baies, du feuillage & de l'écorce, sont quelquefois peu inférieures à celles des fleurs. En rassemblant dans le même lieu des plantes ou des arbrisseaux qui prennent en même tems des couleurs à peu près semblables, on se procurera d'agréables effets, qui ne seront dus qu'à un concours de petites causes.

Ceux qui naissent des fleurs sont les plus frappans

& les plus certains. On en jouit sur-tout au *printems* : saison qui est tellement caractérisée par cette charmante production de la nature, qu'une maison de campagne près d'une ville, où des fleurs n'ont pas été répandues en abondance parmi des arbrisseaux, semble n'avoir pas été destinée par le possesseur à être son séjour ordinaire dans le printems. Pendant l'été, toutes les bordures placées entre les bosquets & les tapis-verds, rompent la liaison & détruisent le plus bel effet : il faut alors les bannir des plantations, excepté dans les petits parterres, dont elles font tout l'ornement. Mais dans le printems, les bosquets ne sont pas encore dans leur perfection, & leur beauté principale consiste dans les fleurs. On aura donc soin d'en répandre abondamment parmi les arbrisseaux, & d'en composer leurs bordures extérieures. Un verger qui, dans les autres saisons de l'année, déplaît à la vue (1), est alors très-agréable ; & si

(1) Les gens qui aiment aussi à considérer la nature dans ses productions utiles, & qui ne sont pas persuadés qu'on doit tout sacrifier à la perspective & au plaisir de l'œil, ne porteront pas sur les *vergers* le même jugement que l'auteur. Les arbres qui les composent, conservent leurs feuilles comme ceux qui ne sont destinés qu'à la déco-

une ferme se trouve jointe au jardin, on ne doit pas oublier d'y semer des fleurs. C'est au printems

ration; l'air est parfumé des douces odeurs qu'exhalent leurs fleurs; & leurs fruits ne sont-ils pas un des plus beaux présens de la nature ? Je suis fâché que l'auteur, qui n'a pas négligé dans cet ouvrage les objets d'utilité, n'ait pas destiné quelque chapitre à la décoration des vergers, dont l'aspect charme toujours, parce qu'ils offrent une image parfaite de l'abondance, jointe à l'agrément. Les anciens, dont les goûts étoient plus simples que les nôtres, mettoient leurs vergers au nombre des parties les plus importantes de leurs jardins, & il est singulier que les Anglois qui sont, de tous les peuples modernes, ceux qui ont poussé le plus loin l'admiration pour l'antiquité, ne l'aient pas imitée sur ce point. Les vergers, il est vrai, sont de toutes les plantations, celles qui semblent exiger le plus la régularité. Les quinconces, les lignes droites, &c. paroissent nécessaires pour que la seve se distribue le plus également qu'il est possible; & le grand principe du nouvel art des jardins, est de bannir la symmétrie : mais je suis bien éloigné de croire que les vergers ne puissent se prêter à l'irrégularité, telle que l'exigent les jardins Anglois. Je n'imagine au contraire rien de plus agréable, que des scenes composées d'arbres fruitiers de toute espece, soit qu'elles couvrissent le sommet d'une colline escarpée ou qu'elles remplissent le fond du vallon Les arbres, quoiqu'ils parussent jettés au hasard, seroient ingénieusement contrastés, & offriroient toutes les va-

que

les Jardins modernes.

que les arbres toujours verds paroissent le moins à leur avantage. Ils ont, pour la plupart, une couleur brune & obscure, qui ne souffre point de comparaison avec le verd gai de jeunes plants, dont les feuilles se renouvellent chaque année. Il est vrai que leur verdure est si brillante & si universelle, qu'elle ne sauroit produire que rarement les effets qui résultent du mêlange & des diverses nuances du verd; sur-tout ceux qui dépendent de la profondeur des ombres ; mais les bâtimens, les eaux, & tous les objets qui peuvent animer une perspective, s'accordent avec cette saison charmante, où la verdure des plantes, des champs & des bois mêlée à l'éclat des fleurs, & les chants variés de mille oiseaux, depuis les tons rudes, quoique vifs & gais, de l'alouette, jusqu'aux accents doux

riétés, dont ils sont susceptibles par leurs formes & leurs couleurs. Ces sortes de scenes seroient également intéressantes depuis le printems jusqu'à l'automne. Leurs noms pourroient rappeller des lieux fameux dans l'antiquité, tels que les jardins Thessaliens, les jardins d'Alcinoüs, célébrés par Homere, &c. qui n'étoient autre chose que des vergers. J'appellerois, par exemple, celle où les orangers & les autres arbres de cette espece se trouveroient en plus grande abondance, le jardin des Hespérides.

& mélodieux du rossignol, tout annonce que la nature a repris sa jeunesse & sa vigueur.

Dans l'*été*, les bâtimens & les eaux ne sont pas seulement agréables comme objets de perspective, mais encore comme lieux de rafraîchissement. Il ne faut donc pas négliger l'intérieur des bâtimens, ni les promenades & les grottes placées dans le voisinage des eaux. Les bois, dans cette saison, sont encore plus des asyles contre la chaleur, que des grouppes destinés à réjouir la vue. Il faut qu'on puisse se promener sous un ombrage continu dans toutes les parties du jardin, & que cet ombrage ne soit coupé que par des intervalles fort courts & en petit nombre; les routes sablées sont de peu d'importance, parce qu'elles ne présentent pas la même utilité que dans l'hiver ou dans l'automne; & leur couleur qui, au printems, forme un contraste agréable avec la verdure qu'elles traversent en serpentant, réfléchit trop vivement la chaleur & la lumiere dans les jours brûlans de l'été. On les exposera donc à la vue le moins qu'il sera possible, & l'on fera une attention particuliere aux autres circonstances qui accompagnent le moment du midi, & sur-tout le matin & le soir. Mais sans toutes ces beautés accidentelles, la nature se montre dans cette saison sous la plus brillante

pature. Quoique les fleurs du printems soient flétries, & que la verdure des plantes perde quelquefois de son éclat par la sécheresse, cependant la richesse des productions de la terre, l'abondance du feuillage qui orne les bois, la fraîcheur & la transparence des eaux, le plaisir que nous procure l'aspect des bocages, des bâtimens, & de toutes les belles retraites, par l'idée seule que nous pouvons en jouir quand il nous plaît ; la majesté des rochers, relevée par les objets qui les accompagnent, sans faire naître de réflexions tristes ; la liaison naturelle des champs avec les bois ; la permanence des teintes si variées qu'offrent alors les campagnes, & l'effet certain qui en résulte : tout concourt dans l'été à porter les perspectives & les compositions de tous les genres à leur plus haut point de perfection.

Mais tel est l'ordre des choses, que cet état parfait est immédiatement suivi de la décadence. A peine les fleurs sont-elles écloses qu'elle se fanent ; dès que les fruits sont bien mûrs, ils commencent à pourrir, & chaque année voit le feuillage des bois naître, s'épaissir & tomber. Dans les derniers mois de l'*automne*, toute la nature est sur son déclin, & n'offre presque rien que de triste : les arbres & les arbrisseaux sont dépouillés

de leur parure ; & le petit nombre des fleurs qui restent encore sur les bordures, gâtées par l'humidité, & flétries à l'instant qu'elles s'épanouissent, penchent vers leurs feuilles mourantes. Il est vrai que le changement des feuilles précede toujours leur chûte, & qu'il en résulte une variété de couleurs bien supérieure à celle que produisent le printems & l'été. Il faut savoir profiter de cette variété, & l'embellir par tous les moyens qu'indiquent l'art & le bon goût, dans toutes les perspectives d'amusement consacrées à l'automne. L'aspect le plus avantageux sous lequel ces nuances si diversifiées puissent s'offrir, est lorsque la surface d'un bois est dominée par une hauteur, & l'on parviendra à leur donner un degré de beauté peu commun, même dans les arbrisseaux, en disposant la plantation en maniere d'amphithéatre. L'observation des couleurs que prennent les feuilles dans leurs différens changemens, nous réglera sur les moyens de perfectionner leur variété ; & la connoissance des tems de leur chûte, nous donnera le secret de faire succéder l'une à l'autre ces beautés passageres pendant toute la durée de l'automne. Quantité d'arbres & d'arbrisseaux sont encore couverts de leurs fruits dans cette saison, ce qui fournit d'autres especes de variétés. Il est

aisé de s'en procurer en abondance parmi les arbres toujours verds, comme parmi ceux dont les feuilles sont annuelles. La verdure constante des premiers est d'ailleurs un supplément à celle des seconds, plus agréable à la vérité, mais passagere. Les bâtimens ouverts, les bocages exposés aux vents frais, les vues sur les pieces d'eau, & tous ces autres objets qui font les délices de l'été, ont perdu tous leurs charmes: des scenes plus circonscrites, des asyles plus sûrs & plus commodes, sont maintenant préférables à toutes leurs beautés.

Une maison de campagne, où le maître réside toute l'année avec sa famille, est très-défectueuse, si une de ses parties n'a pas été uniquement consacrée à la promenade & aux autres exercices auxquels nous invitent les beaux jours de l'*hiver*. Mais quelque lieu des jardins que ce soit qui ait été réservé pour cet effet, il est essentiel d'y trouver un abri où l'on puisse se refugier : ainsi les arbres verds, comme les plus touffus, & les plus agréables à l'œil dans cette saison, méritent ici la préférence. On les combinera de maniere que leurs différentes verdures présentent de belles nuances, dont les effets seront plus durables, & presque aussi variés que ceux des arbres qui perdent leurs feuilles. On peut en former un bois, au travers

duquel on fera passer des chemins couverts de sable & de gravier le long de plusieurs ouvertures très-larges. Ces chemins ne seront point bordés de grands arbres, parce qu'ils intercepteroient les rayons du soleil, & leurs inflexions seront tournées, de maniere que les vents, de quelque côté qu'ils soufflent, n'y puissent pénétrer. Lorsqu'on s'est une fois assuré d'une pareille retraite, inaccessible de toutes parts, on peut créer d'autres scenes d'un usage moins étendu, & fermer, par exemple, les côtés du nord ou du levant, pendant que les autres côtés seront exposés au soleil. Quelques momens de vie & de chaleur qui naissent de ses rayons, sont assez précieux pour que nous devions sacrifier à leur jouissance tout ce qui n'est que beau. Ainsi, toute objection tirée de la symmétrie & de l'uniformité, s'évanouit contre les agrémens d'une allée en ligne droite, où l'on se promene à couvert du froid le long d'une haie très-épaisse, ou d'un mur exposé au midi. On peut réjouir la vue & la détourner de l'objet qui la frappe continuellement, par une bordure ornée d'aconits, d'arbres de neige (1), de crocus, d'hépatiques,

(1) *Arbor Zeylanica cotinifoliis subtùs lanugine villosis, floribus albis, cuculi modo laciniatis.* Plukn. Phyt. Cet arbuste brave tous les froids, mais il croit lentement. Il est de moyenne grandeur, & fait variété.

& d'autres plantes de la saison, qui fleuriront aisément dans une exposition heureuse, & seront les avant-coureurs du printems. L'autre côté du mur sera bordé de laurier-tins, & d'arbrisseaux verds panachés. Ces scenes d'hiver, ainsi animées par la variété des couleurs, sans être totalement privées de fleurs naturelles à nos campagnes, sont encore susceptibles d'un autre embellissement, dont la jouissance est beaucoup plus agréable en hiver que dans toute autre saison ; je veux dire qu'on peut les orner de serres destinées à conserver des plantes exotiques. Si l'on y mêle quelques-unes de nos fleurs les plus hâtives, elles éclorront avant leur tems, & annonceront d'avance les agrémens de la saison prochaine. Le chemin peut aussi conduire à des serres chaudes, où la température & les plantes sont toujours les mêmes. Le potager ne doit pas être éloigné. C'est encore une scene d'hiver consacrée à l'action, & qui n'est jamais entièrement privée des productions de la terre. Son aspect est très-agréable, comme tout ce qui nous rappelle le travail & le mouvement.

Tels sont les moyens qui peuvent nous rendre supportable, même dans nos jardins, la saison la plus rigoureuse de l'année.

CONCLUSION.

LXVII.

De l'étendue & de l'étude de l'art des jardins.

Tout ce qui contribue à jetter de l'agrément dans les scenes de la nature, est du ressort de l'art des jardins. Tous les objets animés (1) ou inanimés peuvent en faire partie, comme embellissemens ou comme traits de caractere. J'ai parlé dans cet ouvrage, de ceux qui m'ont paru les plus im-

(1) Les *objets animés* sont un genre de beauté si intéressant & si particulier aux jardins Anglois, qu'il seroit à souhaiter que l'auteur leur eût consacré une section; il eût rendu par-là, ce me semble, son ouvrage plus complet. Toutes les especes d'animaux ne sont pas propres à toute perspective; & quoique tout le monde sache que les chevres animent une scene de rochers, & que des moutons répandus dans le fond d'un vallon, forment un tableau champêtre des plus agréables; il est encore, dans cette partie de l'art, qui regarde la maniere de distribuer les animaux, des nuances fines, connues des Anglois, & que l'auteur nous eût parfaitement expliquées à sa maniere s'il l'eût voulu.

portans, sans prétendre donner l'exclusion à ceux que j'ai passés sous silence, parce qu'ils sont plus connus. Rien de tout ce qui peut perfectionner une composition, soit par des effets immédiats, soit en suggérant une suite d'idées agréables, n'est indigne de l'attention d'un homme qui travaille à former des jardins. Toute la nature lui est ouverte, depuis les parterres jusqu'aux forêts; & il est le maître de transporter dans une perspective qu'il veut embellir, tout ce qui flatte les sens ou charme l'imagination. Un de ses soins les plus importans, est de rassembler dans une seule enceinte, les objets les plus beaux & les plus agréables qui se trouvent épars dans différentes campagnes.

Mais pour faire une heureuse application de ces objets, il faut avoir observé attentivement le caractere du lieu auquel on les destine. Il seroit dangereux de vouloir le détruire; & toute tentative pour en balancer l'effet par des contrastes, est toujours sans succès. Les beautés propres à un caractere, ne peuvent convenir à celui qui lui est opposé; & lors même que les caracteres se ressemblent, il est difficile de faire passer exactement les mêmes objets de l'un à l'autre : souvent, pour avoir voulu imiter trop servilement une perspec-

tive justement admirée, on a négligé de tirer avantage de certaines beautés locales, & la copie est restée fort au-dessous de l'original. Ce qui ne doit pas surprendre : l'excellence d'une scene originale consiste dans une juste application des objets au sujet ; & deux sujets ne sont jamais parfaitement semblables.

On ne bornera donc pas l'étude de l'art des jardins aux différens lieux où il a été mis en pratique. Quoique les jardins qui ont été formés en Angleterre soient très-nombreux & très-variés, ils n'offrent cependant qu'une petite partie des beautés de la nature : ainsi, à moins qu'un jardinier ne se soit rendu familier à l'imagination ces tableaux si diversifiés, que les campagnes nous présentent par-tout avec tant de profusion, on sentira aisément dans son choix & son ordonnance, la stérilité de ses idées. Il sera toujours embarrassé pour trouver des objets analogues au sujet proposé, & toutes ses compositions se réduiront à de foibles imitations. Mais l'aspect des lieux que l'art a déja embellis & perfectionnés, est singuliérement utile pour diriger le jugement dans le choix, & les combinaisons des beautés de la nature. On n'en acquiert une connoissance bien étendue, que

dans les pays où elles se trouvent en abondance & naturellement; mais on apprend à les voir, & à les disposer avec goût, dans les jardins où elles ont été choisies & combinées avec un art exquis.

Description détaillée des Jardins de STOWE, par le Traducteur.

Les jardins de Stowe sont si fameux en Angleterre & dans les pays étrangers, & ils ont été si souvent cités aux voyageurs comme un modele parfait de ce qu'on appelle un *jardin Anglois*, que j'ai cru faire plaisir aux amateurs de publier à la fin de la traduction, la description que j'en ai faite d'après mes propres observations sur les lieux l'année derniere. Dans celle qu'on a lue au chapitre LIX, l'auteur n'examine que les grands effets de perspective, & néglige les détails, parce qu'il se seroit trop écarté de son objet, & que d'ailleurs il parle à des Anglois ; mais comme le but que je me suis proposé, en traduisant son ouvrage, a été de donner en France une idée nette de l'art des jardins, tel qu'il existe actuellement en Angleterre, & que toutes les descriptions générales ne présentent presque jamais que des images confuses, je conduirai le lecteur comme par la main dans les superbes jardins de Stowe, & je lui en détaillerai tous les objets successivement, s'il veut bien se donner la peine de me suivre sur le plan ci-joint, que j'ai fait graver pour cet effet, & auquel se rapportent

les chiffres & les lettres alphabétiques de ma description. Ce petit voyage sera une espece de commentaire, qui servira peut-être à éclaircir certaines observations de M. Whateley, presqu'inintelligibles pour ceux qui n'ont jamais vu de jardins Anglois.

Stowe est situé dans le Buckinghamshire, à 60 milles de Londres, & à un mille & demi de la ville de Buckingham. Il appartient à Richard Grenville comte Temple & baron Cobham, membre du conseil privé, & chevalier de l'ordre de la Jarretiere. Richard Grenville lord Cobham, son oncle, est le créateur de Stowe. Le terrein compris dans l'enceinte des jardins, est entre 3 & 400 arpens. Ce lieu n'est fameux que par ses jardins ; car le château, quoique fort beau, n'égale ni Blenheim, ni quelques autres châteaux d'Angleterre. On compte 900 pieds de l'extrêmité d'une des ailes à l'autre. Toutes les pieces sont meublées magnifiquement, & ornées à la maniere Angloise ; c'est-à-dire, de quantité de tableaux des plus grands peintres, & de beaux bustes, de tables & de vases de marbre. La galerie est la plus belle partie de la maison : l'or & le marbre y sont répandus avec profusion. Je me hâte de passer aux jardins.

La *maison* (b) est située sur le sommet applati (b)

d'une colline plus élevée que toutes celles des environs. La perspective qui s'offre de la grande (d) porte d'entrée (d), & sous la colonnade qui orne le centre de la façade méridionale, est une des plus belles de Stowe. Vous plongez de tous côtés sur les jardins, & vous découvrez l'immense (41) *prairie* (41) & la belle porte qui est au-delà du parc vers Buckingham, avec un lointain qui est une partie du Buckinghamshire. De là vous des- (e) cendez sur la terrasse (e), dont la longueur égale celle de la façade. Elle est couverte de gravier très- (23) fin, & domine une vaste *piece de gazon* (23), qui (22) en se rétrécissant forme une large *avenue* (22) bien alignée & bien unie, jusqu'à une grande *piece* (k) *d'eau* (k) très-irréguliere, où deux rivieres viennent se réunir en serpentant. Cette piece étoit autrefois un grand bassin exagone, au milieu duquel s'élevoit un obélisque qui a été transporté dans le parc. Cette avenue & la piece de gazon forment un des plus beaux tapis-verds, animé par toutes sortes de troupeaux. Il présente une pente douce depuis la terrasse jusqu'à la piece d'eau. Aux deux bouts (15) (f.) de la terrasse sont deux *jardins potagers* (15) (f.) tout-à-fait environnés de bois.

En tournant à droite, vous trouverez l'*orange-* (14) *rie* (14), qui fait partie de l'aile gauche, & a

plus de 120 pieds de long. Outre les orangers, il y a des serres pour les plantes étrangeres. Le devant de l'orangerie est orné d'un joli *parterre* (e). (e)

De ce même côté, à l'extrêmité du fossé d'enceinte, est le *sallon de Nelson* (13), portique (13) quarré, dont le plafond & les murs sont ornés de peintures à fresque, médiocres & gâtées, avec ces inscriptions latines, qui en expliquent le sujet; savoir :

A droite :

Ultrà Euphratem & Tigrim
usque ad Oceanum propagatâ ditione,
orbis terrarum imperium Romæ adsignat optimus princeps;
cui superadvolat Victoria
laurigerum sertum hinc inde
utrâque manu extendens,
comitantibus Pietate & Abundantiâ.

In arcu Constantini.

C'est-à-dire :

Cet excellent prince ayant étendu sa puissance au-delà de l'Euphrate & du Tigre jusqu'à l'Océan, établit à Rome l'empire de l'univers. La Victoire, accompagnée de la Piété & de l'Abondance, vole au-dessus de lui, tenant de ses deux mains une couronne de laurier.

Sur l'arc de Constantin.

A gauche :

Post obitum L. Veri
in imperio cum Marco consortis

Description

> Roma
> integram orbis terrarum
> potestatem ei & in eo contulit.
>
> *In capitolio.*

Ce qui signifie :

Après la mort de Lucius Verus, Rome confere à son collegue Marc-Aurele l'administration totale de l'empire du monde.

Dans le capitole.

Deux colonnes & deux pilastres en ornent la façade. De chaque côté, à peu de distance, sont deux grands vases de plomb doré. Ce reposoir, ouvrage de Vanbrugh, est environné d'arbres verds, & répond à deux allées; au bout de l'une est la rotonde; & un des pavillons qui ornent l'entrée du parc vers le couchant, termine l'autre. A droite on a la vue de tout le parc.

De là vous passez dans un joli bosquet, coupé très-irrégulièrement par des routes tortueuses, & composé d'arbres verds & d'arbres qui quittent leurs feuilles. Ceux qui bordent les allées sont plus considérables.

(11) A l'extrêmité de ce bosquet est le *temple de Bacchus* (11), dont M. Whateley décrit si bien la perspective [Voy. ci-dessus, page 290] qui consiste en un immense tapis-verd, terminé par un grand lac, au-delà duquel est le temple de Venus, & un

lointain. Le temple de Bacchus est d'ordre dorique ; on y monte par trois marches ornées de deux sphynx. Les peintures, qui sont de Nollikins, représentent le réveil de Bacchus & des Bacchanales. Le dieu est trop gros ; ce n'est pas ainsi que Philostrate & les anciens le peignoient. Aux deux côtés du temple sont deux statues, l'une de la Poésie lyrique, & l'autre de la Poésie satyrique.

En quittant ce temple & son beau point de vue, si vous vous enfoncez dans le bois à droite, vous arrivez à une cabane des plus rustiques, appellée *l'hermitage de S. Augustin* (10). Elle est faite de racines & de troncs d'arbres en leur état naturel, entrelacés avec beaucoup d'art, & surmontée de deux croix. L'intérieur représente parfaitement une cellule des peres de la Thébaïde : ce sont des planches couvertes de foin & de sarmens, des racines saillantes, sans ordre & couvertes de mousse, des bancs aux encoignures, & des fenêtres à trape, sur lesquelles on lit de singulieres inscriptions en vers léonins, dans le goût des siecles barbares. M. Glover passe pour en être l'auteur. Je ne donnerai que le texte, sans me permettre de le traduire.

(10)

Le latin dans les mots brave l'honnêteté ;
Mais le lecteur françois veut être respecté.

Sur la fenêtre à droite sont ces vers :

Sanctus pater Augustinus,
Prout aliquis divinus
Narrat, contra sensualem
Actum veneris lethalem
(Audiat clericus) ex nive
Similem puellam vivæ
Arte mirâ conformabat,
Quâcum bonus vir cubabat.
Quòd si fas est in errorem
Tantum cadere doctorem,
Quæri potest, an carnalis
Mulier, potiùs quàm nivalis,
Non sit apta ad domandum,
Subigendum, debellandum
Carnis tumidum furorem,
Et importunum ardorem ?
Nam ignis igni pellitur,
Vetus ut verbum loquitur.
Sed innuptus, hâc in lite
Appellabo te, marite.

On lit à gauche :

Apparuit mihi nuper in somnio cum nudis & anhelantibus molliter papillis, & hianti suaviter vultu — Eheu! benedicite !

Cur gaudes, satana, muliebrem sumere formam ?
Non facies voti casti me rumpere normam.
Heu! fugite in cellam ; pulchram vitate puellam ;
Nam radix mortis fuit olim femina in hortis,
Vis fieri fortis ? Noli concumbere scortis.

des Jardins de Stowe.

In sanctum Origenem eunuchum.
Filius ecclesiæ Origenes fortasse probetur
 Esse patrem nunquam se sinè teste probat.
 Virtus diaboli est in lumbis.

Sur la fenêtre en face :

Mente piè elatâ, peragro dum dulcia prata,
 Dormiit absque dolo pulchra puella solo ;
Multa ostendebat dum semisupina jacebat,
 Pulchrum os, divinum pectus, aperta sinum.
Ut vidi mammas, concepi ex tempore flammas,
 Et dicturus ave, dico, Maria, cave :
Nam magno totus violenter turbine motus,
 Penè illam invado, penè & in ora cado.
Illa sed haud lentè surgit, curritque repentè ;
 Currit & invito me, fugit illa citò.
Fugit causa mali, tamen effectus satanali,
 Internoque meum cor vorat igne reum ;
O inferne canis, cur quotidiè est tibi panis,
 Per visus miros, sollicitare viros ?
Cur monachos velles fieri tam carne rebelles ?
 Nec castæ legi turbida membra regi ?
Jam tibi, jam bellum dico, jam triste flagellum
 Esuriemque paro, queis subigenda caro.
Quin abscindatur, ne pars sincera trahatur
 Radix, quâ solus nascitur usque dolus.

Cet hermitage est dans un lieu fort obscur, & tout à fait caché par des bois.

En suivant le sentier on arrive à une statue qui représente une *dryade* dansante (12). Là étoit (12)

autrefois l'obélifque de Coucher. Mais ce nom, ainfi que celui de quelques autres amis du feu lord Cobham, ont difparu des jardins. Si vous continuez la longue terraffe appellée la promenade de Nelfon, qui eft bordée à gauche par un joli bofquet peu profond, elle vous conduit à *deux pa-* (7) *villons* (7), qui terminent cet angle des jardins. Ils font d'ordre dorique, & à voûte unie. Le dôme extérieur eft orné de quatre buftes, & furmonté d'une petite rotonde ouverte à huit colonnes. L'un de ces deux pavillons eft hors du parc, & fert de ferme. Au milieu de l'intervalle (7) eft une belle *grille de fer* (7) du deffein de Kent, laquelle donne paffage dans les immenfes peloufes, & les bois qui compofent le parc. A peu de diftance des pavillons hors des jardins, & fur la même riviere qui vient de les arrofer, on voit un fort beau pont.

Du coin de la terraffe, & au travers des arbres, (9) on entrevoit une *pyramide* (9) fort noire. Les gens qui aiment ce qui leur retrace l'antiquité, verront toujours ce bâtiment avec plaifir. Il eft d'une élegante fimplicité, & conftruit précifément comme les pyramides d'Egypte. On peut monter extérieurement jufqu'au fommet par les quatre faces, fur des marches de trois pouces de

largeur, & de quatorze pouces de hauteur. Il y a deux portes fort basses, & d'un dorique très-massif. L'intérieur est une voûte à six coupes. La hauteur de cette pyramide est de soixante pieds. On lit tout autour ces mots en gros caractere :

Inter plurima hortorum horumce ædificia à Johanne Vanbrugh equite designata, hanc pyramidem illius memoriæ sacram esse voluit Cobham.

c'est-à-dire :

Le lord Cobham a voulu qu'entre tous les édifices de ces jardins, construits d'après les desseins du chevalier Jean Vanbrugh, cette pyramide lui fût consacrée.

Vanbrugh n'étoit cependant pas un architecte du premier ordre. C'étoit un homme aimable, de bonne compagnie, & faisant des comédies qui ont eu du succès. On crut que, parce qu'il écrivoit bien, il étoit bon architecte, & toute l'Angleterre s'y trompa. Blenheim, malgré sa magnificence, sera un monument durable du peu de goût de cet artiste. Dans l'intérieur de la pyramide, sur un côté des murs, on lit ces vers d'Horace :

Lusisti satis, edisti satis, atque bibisti ;
Tempus abire tibi est ; ne potum largius æquo
Rideat, & pulset lasciva decentius ætas.

C'est-à-dire :

Vous avez assez bu & assez mangé ; vous avez assez

joui de la vie; il est tems d'en sortir, de peur que les jeunes gens ne rient de vous voir balbutier, & que cet âge, dont les folies sont plus pardonnables, ne vous chasse honteusement.

Et sur l'autre côté, ces vers du même poëte :

> *Linquenda tellus, & domus & placens*
> *Uxor ; neque harum, quas colis, arborum*
> *Te, præter invisas cupressos,*
> *Ulla brevem dominum sequetur.*

qui signifient :

Il vous faudra quitter cette terre, cette maison, cette femme que vous aimez ; & de tous ces arbres que vous cultivez, nuls ne suivront leur maître, que les tristes cyprès.

De la pyramide on découvre un beau tableau, la grande pelouse où domine la rotonde, une partie du lac, & de superbes allées d'arbres toujours verds, à droite & à gauche.

Entrez dans le *labyrinthe* qui est à droite, & suivez-en les détours, vous y trouverez de jolies salles & des lits de verdure fort agréables. Au milieu de l'allée qui est vis-à-vis de l'angle des pavillons, est une statue de *Mercure* volant. Cette allée vous conduit à une éminence ornée de cyprès, & (6) sur laquelle est le *monument de la reine Caroline*(6). dont la statue est élevée sur quatre colonnes ioniques. Sur le piédestal est cette inscription : *divæ*

Caroline. Comme ce monument est presqu'environné de bois, le principal objet qui frappe de ce point de vue, est la rotonde à l'autre bout de la prairie.

En continuant votre route, après avoir traversé quelques groupes d'arbres, vous arrivez à l'extrêmité d'un grand *lac* (y), dont l'aspect est délicieux. (y) Ses bords sont des promenades de gazon, ombragées des plus beaux arbres : d'un côté est le vaste tapis-verd, dont l'inégale surface est couverte de troupeaux de toute espece; de l'autre, un bois touffu, où l'on distingue confusément des grottes, des sentiers & des statues. L'extrêmité opposée du lac vous frappe agréablement par une superbe *cascade* (x), dont les eaux se précipitent à travers (x) des rochers, & des ruines artificielles assez bien imitées. Le pied des rochers se divise en plusieurs grottes remplies de dieux marins. C'est à mon gré, de toutes les scenes de Stowe, la plus piquante & la plus animée. Les cygnes nombreux dont le lac est couvert; les poissons qui jouent à sa surface; l'éclat de ses eaux & de celles de la cascade quand elles sont frappées des rayons du soleil; ces bois dont les teintes sont si variées; cette prairie couverte de troupeaux; ces temples qui s'offrent de toutes parts; ces petites isles or-

nées de grouppes d'arbres ; les images des arbres & des rochers, refléchies dans l'eau : tous ces objets forment une perspective qui tient du romanesque.

En vous promenant le long du lac, vous vous trouvez insensiblement au bout de la terrasse du couchant, dont l'angle forme une espèce de bastion rempli par un petit bocage d'arbres verds (c'est-à-dire, de magnolia, de lauriers & de houx (2) panachés), & par le *temple de Venus* (2). Ce bâtiment est composé de trois pavillons unis par six arcades, & représente un demi-cercle. La porte du pavillon du milieu est ornée de deux colonnes ioniques, & supporte une demi-coupole sculptée en petits lozanges. Le reste de la façade est rempli par quatre niches ornées de quatre bustes. L'intérieur est orné de peintures de Sleter, dont le sujet est pris du livre III, chant 10, de *la reine Fée* de Spenser. C'est la belle Hellinore qui, dégoûtée de son vieux mari Malbecco, s'est enfuie dans les bois, où elle vit avec les Satyres. Malbecco, après l'avoir long-tems cherchée, la trouve enfin, & veut lui persuader de le suivre ; mais elle le repousse avec mépris, & le menace de le livrer aux Satyres, s'il ne se retire promptement. Le vieillard obéit, mais avec les marques du désespoir. Le plafond

est orné d'une Venus toute nue. Sur la frise on lit ces vers de Catulle :

Nunc amet qui nondum amavit,
Quique amavit nunc amet.

C'est-à-dire :

Que celui qui n'a jamais aimé, connoisse maintenant l'amour ; & que celui qui a aimé, en goûte encore les douceurs.

Ce temple, que l'auteur de l'art des jardins appelle le *bâtiment de Kent*, parce que cet architecte, qui est le vrai créateur de Stowe, en a donné les desseins, ne me paroît pas tout-à-fait digne des éloges qu'il lui a prodigués. J'y desirerois plus de goût, plus d'élégance, & de meilleures peintures. Le temple de Venus doit rappeller le séjour des graces & de la volupté. Du reste, sa situation est très-bien décrite par l'auteur (voyez ci-dessus, page 291).

Du temple de Venus, revenez sur vos pas jusqu'à l'allée qui croise la terrasse, & traversez le vaste *tapis-verd*, pour voir enfin de plus près ce que c'est que cette *Rotonde* (17) qui vous a toujours frappé de tous les points de vue, & où l'on monte insensiblement de tous côtés. Elle est formée de dix colonnes ioniques, qui soutiennent un dôme couvert de plomb, sous lequel est une Venus de Medicis de

(17)

bronze, fur un piédeftal noir. Le contrafte de cette couleur & du bronzé de la ftatue, avec le blanc des colonnes, produit de loin un bel effet. Cette rotonde eft de Vanbrugh, mais perfectionnée par Bora. Sa fituation eft admirable : on ne fauroit imaginer une fcene plus riche, ni plus majeftueufe que celle où domine cet élégant édifice. Le plan peut vous en donner une idée. Confultez auffi la defcription de l'auteur (page 289).

(20) Allez vers le nord, & percez dans les feuillages, vous découvrirez la *caverne de Didon* (20), petit repofoir fort fimple, où l'on a peint Enée & Didon avec ce vers de Virgile :

Speluncam Dido, dux & Trojanus eamdem deveniunt.

C'eft-à-dire :
Didon & le chef des Troyens fe refugient dans la même caverne.

(19) De-là, par un fentier fort court & fort fombre, vous venez au pied du monticule, fur lequel eft érigée une *colonne* (19) corinthienne, qui fupporte la ftatue du roi *George II*. Elle eft environnée de fapins. On voit d'ici le lac, la maifon, la colonne de Cobham, le temple des grands hommes, la grande porte du côté de Buckingham, le temple de Venus, & la rotonde.

En

En descendant à gauche, vous vous trouvez au bout d'une vaste avenue de gazon, bordée de plantations irrégulieres : cette extrêmité, qui n'est éloignée que de quelques pas de la grande avenue, forme une espece de terrasse ornée de deux *urnes*. On l'appelle le *théatre de la reine* (18). L'auteur en a détaillé la perspective (page 287). Le fond de cette avenue étoit autrefois rempli par une belle piece d'eau.

(18)

Continuez votre route à gauche, & traversez ce charmant bosquet, dont les allées, bordées de fleurs & d'arbrisseaux de toute espece, viennent en serpentant aboutir à un *centre* (a) commun ; là étoit autrefois un joli bâtiment ïonique, appellé le *sallon du repos*, avec cette inscription :

(a)

Cùm omnia sint in incerto, fave tibi.

C'est-à-dire :

Tout étant incertain, jouïssez du moment.

Après avoir traversé une autre belle salle réguliere, un sentier vous conduit à une petite *allée d'arbres verds* (c), sous laquelle, par le moyen de plusieurs canaux, la piece d'eau se précipite dans le lac, & forme cette cascade (x) si pittoresque, dont j'ai déja parlé.

(c)

(x)

De là vous descendez sur le bord du lac qui est tapissé d'un beau gazon, & s'éleve doucement.

A 2

Tout se réunit ici pour rappeller à votre imagination les idées poétiques; les arbres, les plantes & le gazon dont vous êtes environné, le lac, & le vaste tapis-verd qui est au-delà, dont vous mesurez l'étendue; l'aspect des ruines couvertes de lierre & d'arbres verds; les tritons & les nayades qui s'offrent sous diverses attitudes dans leurs grottes humides; le chant de mille oiseaux, & le bêlement des troupeaux, mêlés au bruit des feuilles agitées, & à celui des eaux de la cascade. Tout près est une grotte rustique de l'invention de Kent, appellée *l'hermitage* (z) ou la *grotte du berger*. Elle est couverte de lierre, & au-devant d'un bocage qui s'éleve jusqu'à la terrasse, ou l'allée du midi; le dedans est voûté. On y trouve une inscription angloise presque effacée, à la mémoire d'un lévrier d'Italie, appellé le signor fido. La voici traduite dans le même ordre, & presque mot à mot.

A la mémoire
du
SIGNOR FIDO.
C'étoit un Italien de bonne race,
qui vint en Angleterre,
non pas pour nous dévorer, comme la plupart de ses com-
patriotes;
mais pour y gagner sa vie en exerçant un art honnête.

Sans courir après la réputation,
il l'obtint.
Il fit peu de cas des louanges de ses amis,
mais il fut très-sensible à leur amour.
Quoiqu'il vécût parmi les grands,
il n'imita jamais ni ne flatta leurs vices.
Il n'étoit pas superstitieux,
quoiqu'il ne doutât d'aucun des 39 articles ;
& si la philosophie consiste
à suivre la nature
& à respecter les loix de la société,
ce fut un philosophe parfait,
un ami fidele,
un compagnon agréable,
un excellent mari,
distingué par une famille nombreuse.
Il a vécu assez
pour voir tous ses enfans fournir de brillantes carrieres.
Dans sa vieillesse il trouva une retraite
chez un ministre de cette province,
où il a fini sa vie mortelle.
Il fut l'honneur & l'exemple de toute son espece.
PASSANT,
ce monument est exempt de flatterie ;
car celui pour qui il a été érigé
n'étoit pas un homme,
mais un
lévrier.

Si vous remontez en traversant le bocage jusqu'à l'allée méridionale, appellée la *terrasse de pegs*,

(1) (i) (1) vous trouvez deux *pavillons* (1) en forme de péristyles, placés aux deux côtés de l'entrée la plus ordinaire des jardins. La porte de fer ne s'éleve qu'au niveau de la terrasse, ainsi que toutes les autres portes d'entrée, pour ne pas marquer les bornes des jardins, & afin que rien n'empêche qu'ils ne s'unissent en apparence avec le reste de la campagne. On monte sous chaque pavillon par six marches. Le plafond sculpté en exagones avec une rose au centre, est supporté par six colonnes doriques. La perspective est ici de la plus grande beauté. Les massifs bordés d'arbres verds qui regnent le long de la terrasse, s'ouvrent pour laisser voir la piece d'eau ; & ce beau tapis de verdure de bois qui s'éleve continuellement jusqu'à la maison, & devient assez large pour que la façade soit pleinement découverte. A droite & à gauche on apperçoit, au travers des arbres & des percés, d'autres objets, tels que le lac, les rivieres, &c.

Continuez votre promenade à droite le long de la terrasse, vous arriverez à une espece de (27) demi-lune décorée par le *temple de l'Amitié* (27). C'est un bâtiment d'ordre dorique & distingué par la justesse de ses proportions. La façade présente un portique à quatre colonnes, & deux

niches; & les côtés font composés chacun de trois arcades qui forment deux autres portiques. Le deſſus de porte eſt orné de l'emblême de l'Amitié; & ſur la friſe eſt cette inſcription :

Amicitiæ S.

C'eſt-à-dire :

Ce monument eſt conſacré à l'Amitié.

L'intérieur du temple offre une ſuite de dix buſtes de marbre blanc, ſur des piédeſtaux de marbre noir, tous bien exécutés. Ils repréſentent le feu lord Cobham, & ſes meilleurs amis dans cet ordre : Frederic, prince de Galles; les comtes de Cheſterfield, Weſtmorland & Marchmont; les lords Cobham, Gower & Bathurſt; Richard Grenville (maintenant lord Temple); William Pitt (maintenant lord Chatam), & George Lyttelton (maintenant Lord Lyttelton). Le plafond peint par Sleter, préſente la Grande-Bretagne aſſiſe, & à ſes côtés les emblêmes de ces regnes qu'elle regarde comme les plus glorieux ou les plus honteux de ſes annales; tels ſont d'une part ceux d'Elizabeth, & d'Edouard III; & de l'autre, celui de Jacques II, qu'elle ſemble vouloir couvrir de ſon manteau, & rejetter avec dédain. De ce temple, la vue ſe porte immédiatement ſur un charmant vallon traverſé par une

riviere, dont le côté le plus éloigné est un vaste
(25) *tapis-verd* (25) triangulaire, en plan incliné coupé
très-irréguliérement, parsemé de quelques arbres,
couvert de troupeaux, & terminé au sommet par
le temple des dames. Les principaux objets de ce
point de vue sont d'ailleurs le temple gothique, le
pont de Palladio, la colonne Cobham, & le châ-
teau antique qui est dans le parc. L'angle des
jardins, qui est peu éloigné du temple de l'Amitié,
(y) est marqué par une belle *grille* de fer, (y) élevée
de toute sa hauteur du dessus de la terrasse. Cette
porte est le passage pour aller à l'ancien château.

Descendez dans le vallon, le long de la ter-
rasse du levant, qui est la plus irréguliere ; vous
trouvez bientôt un très-beau pont, appellé le
(30) *pont de Pembrocke* (30), ou le *pont Palladien*,
parce qu'il est construit selon la maniere de Palla-
dio. Ses deux extrêmités offrent deux élégantes
balustrades qui se continuent dans les entre-co-
lonnes. Le plafond, soutenu par des colonnes
ioniques, est divisé en quatre ceintres sculptés en
grands exagones. Les quatre coins intérieurs sont
ornés de vases de plomb doré. On voit de dessus
ce pont, la principale riviere serpenter dans les
jardins & dans le parc, & ses bords couverts de
troupeaux qui viennent s'y désaltérer ; les autres

points de vue font une ferme ; le château gothique, le temple des Vertus, l'arc d'Amelia, & le temple de l'Amitié.

Après avoir traversé le pont, continuez la même *allée* (31) le long du tapis-verd, dont l'élévation est très-sensible, jusqu'à ce que vous arriviez à un temple (33) rougeâtre, qui se voit de très-loin, parce qu'il est situé sur une éminence. Il est bâti d'un grès fort tendre & très-rouge, & sa forme imite parfaitement celle des anciens temple du XIII & du XIVe siecle. On l'appelle le *temple gothique*. Tout est dans le goût antique, les portes, les vitraux, les tours, & les ornemens. On monte, par un escalier fort usé, à une galerie qui forme un second étage, & de là jusqu'au haut d'une grosse tour, d'où l'on découvre tout le pays d'alentour, à la distance de plusieurs milles. Ce temple a 70 pieds de haut. Le dôme est orné des armes de la famille des Grenville. On lisoit autrefois sur la porte d'entrée, ce vers de Corneille, qui a été effacé :

Je rends graces aux dieux de n'être pas Romain.

L'extérieur a trois faces semblables, & chaque angle a une tour pentagone, dont celle qui est tournée au levant, est la plus élevée & surmontée de cinq petites flèches avec des croix ; les autres

ont de petits donjons à cinq fenêtres. Chaque façade a sept portes, & autant de fenêtres vitrées. Au levant & à quelques toises du temple, on a placé en demi-cercle sur le gazon, les *sept divini-* (﹡) *tés Saxonnes,* (﹡) qui ont donné leurs noms aux jours de la semaine chez les Anglois. Ces statues sont de pierre, & du ciseau de Risbrack, célebre sculpteur, dont on voit de très-beaux morceaux, sur-tout à Westminster. Le lord Cobham les avoit (12) placées dans un bocage (12), autour d'un autel rustique. C'étoit observer le costume, & ne pas mêler le sacré avec le profane. Derriere ces statues il y a une porte d'entrée qui s'ouvre dans le parc sur de vastes prairies. De tous les côtés du temple gothique, on a de beaux points de vue : le vallon qui paroît d'ici très-profond, couvert de troupeaux & d'arbres, la maison qui s'éleve au-dessus des arbres, le temple de Mylady, la colonne Cobham au bout d'une longue allée, la riviere & le pont, d'immenses prairies & des lointains. (Voyez ci-dessus, pag. 296.)

(ζ) Suivez toujours la terrasse, ou si vous l'aimez mieux, la *route* irréguliere (ζ) qui lui est à-peu-près parallele, & qui traverse de vastes massifs diversement grouppés, dont l'ensemble présente une forme triangulaire. Vous trouvez à l'extrê-

des Jardins de Stowe.

mité de cette route, une superbe *colonne* (35) (35) cannelée & octogone, dont le sommet est surmonté d'une rotonde ouverte sur huit petites colonnes quarrées. Sur cette rotonde est placée la statue du *lord Cobham*, habillée à la romaine, & en attitude de J. Cesar. On monte jusqu'au sommet par cent quarante marches fort roides. Autour de la base on lit ces mots en gros caracteres:

Ut L. Luculli summi viri quis ? at quàm multi villarum magnificentiam imitati sunt !

C'est-à-dire ;

Qui de nous ressemble au grand Lucullus par ses qualités personnelles ? mais combien de gens qui l'ont imité dans la magnificence de ses jardins !

Cependant le lord Cobham (si l'on me permet de le comparer à ces deux Romains) ressembloit plus à Lucullus qu'à J. Cesar. J'ai oui dire à mylord Lyttleton, son neveu, qui fut son ami intime, que c'étoit un homme plein de goût, de beaucoup d'esprit, & très-propre aux affaires, mais totalement privé de cette éloquence forte & hardie, qui captive & entraîne un peuple d'auditeurs : son extrême timidité l'empêcha toujours de haranguer dans le parlement. Malgré cet obstacle, qui n'est pas peu considérable en Angleterre, il parvint aux premiers emplois, & fut à la tête du parti opposé à Robert

Walpole. Sur une des faces du piédestal, a été gravée cette inscription en anglois :

Pour conserver la mémoire de son cher époux,
Anne, vicomtesse Cobham,
a fait ériger cette colonne
en l'année M. DCC. XLVII.

Et sur une autre face :

Quatenùs nobis denegatur diù vivere,
relinquamus aliquid
quo nos vixisse testemur.

C'est-à-dire :

Puisqu'il ne nous a pas été accordé de vivre long-tems, laissons du moins quelque monument qui prouve que nous avons vécu.

Cette colonne est apperçue de presque tous les points du jardin, dont elle est un des objets les plus remarquables. Indépendamment des paysages & des champs du côté du parc, elle domine dans les jardins, une belle pelouse qui se termine de chaque côté par des bois, & vient se perdre dans un profond vallon, au-delà duquel est le superbe temple de la Concorde ; à gauche on voit le temple gothique, la grande arcade vers Buckingham, & au-delà un agréable paysage.

Achevez de parcourir la terrasse jusqu'à cette (9) grande *demi-lune* (9) qui la termine, & n'est ornée

que de quelques grouppes d'arbres plantés sans ordre. J'excepte toujours ceux qui regnent le long du mur & du fossé d'enceinte, dans tout le circuit des jardins : M. Whately a déja observé que c'étoient là presque les seules traces de symmétrie qui eussent été conservées à Stowe.

La *terrasse du nord* (40) est entièrement bordée de bosquets & de bocages percés très-irrégulièrement. En général, les arbres & arbrisseaux toujours verds, tels que les cyprès, les ifs, les sabines, les thuya, les lauriers de toute espece, les houx, les magnolia, &c. regnent principalement le long des bordures dans toutes les plantations de Stowe ; & les arbres qui se dépouillent de leur verdure, remplissent l'intérieur des bois, quoiqu'ils soient aussi mêlés d'arbres toujours verds. Le commencement des bosquets de la terrasse du nord, est orné d'un pavillon octogone (λ) ouvert, orné de quatre termes en dehors, & de quatre têtes de béliers en dedans, avec une voûte qui se termine en pointe. On l'appelle le *temple de la Poésie pastorale*. A quelques pas du pavillon vers l'angle de la terrasse, est une statue qui représente la *Poésie pastorale* (40) ; elle tient dans sa main une toile déroulée, sur laquelle on lit ces mots :

Pastorum carmine canto.

(40)

(λ)

(40)

C'est-à-dire :

Je chante les chansons des pasteurs.

En se promenant le long de la terrasse, on a pour perspective d'immenses pelouses couvertes de bêtes fauves, & de toutes sortes de troupeaux, des champs, des villages, de vastes forêts percées d'allées à perte de vue, & l'obélisque de Wolfe.

Quand vous êtes parvenu au bout de la terrasse, vous êtes arrêté par une porte de fer qui ne s'éleve qu'à la hauteur de l'allée : tournez à gauche, & percez quelques grouppes d'arbres, vous serez agréablement frappé de l'aspect du bâtiment le plus superbe de ces jardins : c'est le *temple Grec* (38), dont la forme rectangulaire porte environ quatre-vingt huit pieds de longueur sur cinquante-deux de largeur. Il est d'ordre ïonique, & construit exactement sur le modele du temple de Minerve à Athenes ; on monte par quinze marches sous un superbe peristyle de vingt-huit colonnes, qui regne tout autour du temple, & dont le plafond est sculpté en petits quarrés ornés de roses. Le fronton présente en demi-relief les quatre Parties du monde, qui apportent à la Grande-Bretagne les principales productions qui les caractérisent. C'est l'ouvrage d'un habile sculpteur, appellé Scheemaker, dont les Anglois ont quantité

de beaux morceaux. Le sommet du fronton est orné de trois statues plus grandes que le naturel, & celui du fronton opposé en a autant. Sur la frise du portique on a gravé cette inscription :

Concordiæ & Victoriæ.

C'est-à-dire :

A la Concorde & à la Victoire.

Sur le mur de face aux deux côtés de la porte, qui est peinte en bleu & or, sont deux grands médaillons, sur l'un desquels sont écrits ces mots :

Concordia fœderatorum.

C'est-à-dire :

Concorde des alliés.

Et sur l'autre :

Concordia civium.

C'est-à-dire :

Concorde des citoyens.

Sur la porte on a gravé ce passage de Valère-Maxime :

Quo tempore salus eorum in ultimas angustias deducta, nullum ambitioni locum relinquebat.

Ce qui signifie :

Il fut un tems où le danger extrême de la république étouffa les vues ambitieuses des citoyens.

L'intérieur du temple est d'une grande simplicité. On y voit quatorze niches vuides, indépen-

damment d'une autre niche, où est placée une statue, avec cette inscription :

Libertas publica.

Et au-dessus de laquelle on lit cet autre passage de Valere-Maxime :

Candidis autem animis voluptatem præbuerint in conspicuo posita quæ cuique magnifica merito contigerunt.

C'est-à-dire :

Quel plaisir pour les ames honnêtes, de voir que les actions belles & vertueuses reçoivent les éloges publics qui leur sont dus !

Au-dessus de ces niches, sont autant de médaillons, où sont représentées en bas-relief les conquêtes des Anglois sur les François.

Il est dommage que le plus bel édifice de Stowe ne soit qu'un monument de triomphe, c'est-à-dire, un monument moins glorieux pour une nation en particulier, que honteux pour l'humanité. Plutarque nous apprend que les anciens, plus sages que nous, n'élevoient que des trophées de bois, pour ne pas perpétuer les haines nationales. Les Anglois, en érigeant la colonne de Londres, appellée le *monument*, & en bâtissant Blenheim, semblent avoir voulu renchérir à cet égard sur les autres nations de l'Europe.

Le temple Grec est admirablement bien situé, & domine une magnifique perspective, presque entièrement composée de bois & de pelouses.

des Jardins de Stowe. 377

La vue se porte immédiatement sur un profond vallon de traverse (μ), entiérement couvert (μ) de gazon, dont les côtés ont depuis deux cents cinquante jusqu'à deux cents quatre-vingt pieds de talud. Au-delà du vallon, la scene se divise en trois ouvertures qui, en partant du temple, forment comme trois rayons divergens. Celle qui est à gauche est une clariere assez étroite, au bout de laquelle on apperçoit l'obélisque qui est dans le parc. Celle de la droite consiste en un beau tapis-verd, terminé par la colonne Cobham (35) : enfin (35) la division du milieu, qui est sans comparaison la plus superbe, présente dans toute sa longueur un large & profond *vallon* (ν), marqué par de (ν) petits monticules, & de légers enfoncemens, & dont les bords supérieurs sont couronnés de beaux massifs, d'où se détachent quelques grouppes d'arbres jusques dans le fond. Le long de ces bois ont été placés quelques grouppes de statues de plomb blanchi, dont les plus beaux sont ceux d'*Hercule* & *Antée*, & de *Caïn* & *Abel*, morceaux pleins de vigueur. Ce terrein couvert de gazon, & ces bois où l'on distingue toutes les nuances du verd, ces bâtimens & ces statues, tous ces objets placés à une juste distance, composent un point de vue qui étonne & attache le

spectateur. Voyez aussi la description de cette perspective, ci-dessus, pag. 297, & celle de l'effet des rayons du soleil couchant sur les colonnes, & l'entablement du temple, pag. 326. Vous ne pourrez quitter ce bâtiment, où regne tant de goût & de simplicité, qu'après en avoir fait le tour plus d'une fois.

Si de là vous traversez le vallon à droite, & ensuite la premiere allée qui se présente, vous découvrez un édifice situé entre deux beaux tapis de verdure, & de vastes bosquets : c'est le *temple des dames* (37). Vous entrez de plein pied sous trois rangs d'arcades qui se croisent quarrément, & forment neuf voûtes à six coupes, dont les points d'intersection sont marqués par une rose. Le pavé est composé de petits cailloux, & varié par des dessins de pierre plate circulaires & exagones. Un escalier assez joli conduit à un sallon, dont les murs sont ornés de peintures de Sleter, qui m'ont paru fort médiocres ; elles représentent plusieurs dames occupées, les unes à des ouvrages d'aiguille, les autres à peindre, ou à jouer des instrumens. Ce sallon est encore décoré de huit colonnes, & quatre pilastres d'ordre ionique, & de marbre veiné rouge & blanc. Ce bâtiment a pour perspective d'un côté,

le

le magnique tapis-verd, ou vallon triangulaire (25), avec tous les objets qui l'accompagnent, (25) tels que la riviere, le pont, le temple gothique, & le temple de l'Amitié; & de l'autre côté une belle pelouse de niveau, la colonne de Cobham, & la colonne rostrale.

Descendez le vallon au midi, en côtoyant le bois à droite, jusqu'à ce que vous trouviez à la seconde allée de traverse, un petit *côteau* rapide (π). Descendez ce côteau, & vous ne trouverez (π) plus en vous promenant le long des trois pieces d'eau qui se succedent jusqu'à la riviere, & remplissent le fond d'un grand vallon, qu'une alternative délicieuse de bocages sombres, de pieces de gazon, & de petits lieux de repos.

Le premier objet qui se présente au bas du côteau, & au milieu d'un ombrage épais, est une jolie *grotte* (t), dont la surface extérieure est cou- (t) verte de petits silex à fusil, & de plaques de porcelaine. L'intérieur est divisé en trois compartimens, dont les murs sont incrustés de silex & de coquillages. La voûte du milieu est ornée de glaces, dont la forme représente un soleil. Les murs des deux autres divisions sont aussi couverts de glaces, comme des cheminées. Mais le plus bel ornement de cette grotte, est une admirable statue de marbre,

Bb

qu'on dit être de Venus, quoique son air modeste annonce le contraire. Elle est représentée toute nue, de grandeur plus qu'humaine, à demi penchée, un genou en terre, portant une main sur son sein, & jettant de l'autre une légere draperie qui ne la couvre que très-foiblement. Ce morceau m'a paru d'une grande vérité, & sur-tout d'un moëlleux que le ciseau attrape difficilement. Immédiatement derriere la grotte, le terrein s'éleve à pic, & il est entiérement couvert d'arbrisseaux, de lierre & de ronces.

A la distance de trois ou quatre pas de l'entrée de la grotte, sont placées deux jolies *rotondes*, l'une dorique, l'autre ionique, composées chacune de six colonnes qui soutiennent une coupole. Les colonnes ioniques sont torses. Ces rotondes sont entiérement incrustées de petites pierres à fusil & de nacres. Leurs centres offrent des grouppes de quatre enfans qui se tiennent par la main. L'auteur a remarqué (pag. 296) que ces bâtimens étoient superflus dans une scene aussi solitaire.

Tournez à gauche, & vous écartant un peu du bord de l'eau, gagnez le bois, & vous trouverez un petit bâtiment fort simple, appellé *cold-bath*, (5) ou les *bains froids* (5). Il contient un réservoir plein d'un eau courante, destinée aux bains, &

n'est orné que de quelques médaillons où sont des têtes d'empereurs Romains.

Entre les deux rotondes, commence la premiere piece d'eau, appellée la *riviere des aulnes* (u), parce que cette espece d'arbre abonde sur ses bords: elle contient une petite isle remplie d'arbrisseaux. Les eaux se dégorgent dans la seconde piece d'eau sous un *pont de rocailles* (w) couvert de lierre, & d'autres plantes rampantes (;), & forment plusieurs jolies cascades. Sur le bord de cette piece d'eau, à côté du pont, étoit autrefois un petit pavillon chinois.

(u)

(w)

(;)

En partant du pont de rocailles, suivez le bord du canal à gauche, vous trouverez une espece de petit amphithéatre de gazon, couronné par le *temple des illustres Bretons* (m), où des hommes les plus célebres d'Angleterre: c'est une suite à-peu-près demi-circulaire de seize niches, dans chacune desquelles a été placé le buste de quelque Anglois fameux. Le milieu de la courbe est orné d'une pyramide, avec la niche remplie par un fort beau buste de Mercure, au-dessus duquel est cet hémistiche de Virgile:

(m)

——— *Campos ducit ad Elysios.*

C'est-à-dire:

Il conduit aux champs Élysées.

Et plus bas, une plaque de marbre noir, où sont gravés ces vers de Virgile :

Hic manus ob patriam pugnando vulnere paſſi,
Quique pii vates, & Phœbo digna locuti,
Inventas aut qui vitam excoluére per artes,
Quique ſui memores alios fecére merendo.

C'eſt-à-dire :

Ici ſont les hommes célebres par leur valeur, qui ont répandu leur ſang pour leur patrie ; les poëtes religieux qui ont chanté des vers dignes d'Apollon ; ceux qui par l'invention des arts ont rendu la vie humaine plus douce & plus agréable ; enfin tous ceux qui par leurs bienfaits ont mérité de vivre dans la mémoire des hommes.

Voici les inſcriptions qui accompagnent chaque buſte dans l'ordre où ils ont été placés. Je n'en donnerai que la traduction, parce qu'elles ſont en anglois.

ALEXANDRE POPE,

Qui unit la correction du ſtyle au feu du génie. Par l'harmonie & le charme de ſes vers, il rendit la raiſon aimable, & prêta des graces à la philoſophie. Il employa la ſupériorité de ſon eſprit, & le zele de ſa critique, à rendre le vice ridicule, & toute la force de ſa poéſie à célebrer la vertu ; & quoiqu'il fût ſupérieur aux autres écrivains de ſon ſiecle, il a imité & traduit les meilleurs poëtes de l'antiquité, en conſervant toute l'élégance & l'énergie des originaux.

des Jardins de Stowe.

Sir Thomas Gresham,

Qui dans la profession honorable de négociant ayant fait une fortune très-considérable, & enrichi son pays, fit bâtir la bourse royale, pour étendre le commerce de l'Angleterre dans tout l'univers.

Ignace Jones,

Qui pour embellir son pays, introduisit & égala l'architecture grecque & romaine.

Jean Milton,

Dont le génie vaste & sublime, ne fut pas inférieur au sujet de son poëme, qui franchit les limites du monde matériel.

Guillaume Shakespear,

Dont l'excellent génie s'ouvrit les ressorts du cœur humain, les vastes pays de l'imagination, & les secrets de la nature, & le distingua de tous les autres écrivains, par la faculté d'émouvoir, d'étonner & de charmer les hommes.

Jean Locke,

Excellent philosophe, qui connut parfaitement la puissance de l'entendement humain & celle de la nature, ainsi que l'utilité & les bornes du gouvernement civil, & réfuta avec autant de courage que de sagacité, le système favori de ces ames viles & nées pour l'esclavage, qui défendent comme légitime une autorité absolue & usurpée sur les droits, les consciences & la raison du genre humain.

Sir Isaac Neuton,

Que le Dieu de la nature créa pour comprendre ses ouvrages, & qui partant des principes les plus simples,

a découvert les loix, & expliqué les phenomenes de cet admirable univers.

Sir François Bacon, lord Verulam,

Qui par la force & les lumieres de son génie supérieur, rejettant toutes les vaines spéculations, & les théories trompeuses, nous apprit à chercher la vérité, & à perfectionner la philosophie par la méthode sûre des expériences.

Le roi Alfred,

Le plus juste, le plus doux & le plus bienfaisant des rois, qui chassa les Danois, rendit les mers libres, protégea les lettres, établit les jurés, bannit la corruption, défendit la liberté, & fut le fondateur de la constitution d'Angleterre.

Edouard, prince de Galles,

La terreur de l'Europe, les délices de l'Angleterre; qui conserva toujours sa douceur & sa modestie, au comble de la gloire & de la fortune.

La reine Elizabeth,

Qui confondit les projets, & détruisit le pouvoir de ceux qui menaçoient d'opprimer la liberté de l'Europe; secoua le joux de la tyrannie ecclésiastique, & par un gouvernement sage, modéré & populaire, fit respecter l'Angleterre, & y répandit la tranquillité & l'abondance.

Le roi Guillaume III,

Qui par sa vertu & sa constance, ayant sauvé son pays d'un maître étranger, par une entreprise aussi hardie que généreuse, conserva la liberté & la religion de la Grande-Bretagne.

Sir Walter Raleigh,

Vaillant capitaine & habile politique, qui pour l'honneur de son pays s'étant efforcé de réveiller le courage de son roi, contre l'ambition de la cour d'Espagne, fut sacrifié aux Espagnols, qu'il avoit toujours vaincus les armes à la main, & dont il avoit toujours traversé les projets.

Sir François Drake,

Le premier des Bretons qui à travers mille périls, osa faire le tour du globe, & porter sur des mers, & chez des nations inconnues, les sciences de sa patrie, & la gloire du nom Anglois.

Jean Hampden,

Qui, plein d'un noble courage, & avec une habileté consommée, s'opposa vigoureusement aux desseins d'une cour arbitraire, lui résista dans le parlement, & mourut glorieusement, en défendant la liberté de son pays.

Sir Jean Barnard,

Qui se distingua dans le parlement par une opposition ferme & active contre l'usage pernicieux & injuste de l'agiotage; consacrant en même tems tout son génie & son habileté profonde à augmenter la puissance de sa patrie, en réduisant les intérêts des dettes nationales : projet qu'il proposa à la chambre des communes l'an 1737, & qu'avec le secours du gouvernement il mit à exécution l'an 1750, en rendant une justice égale aux particuliers & à l'état, malgré tous les obstacles que les intérêts particuliers opposèrent à l'utilité publique.

Cette suite de niches est terminée en bas, par

trois grandes marches, & s'enfonce dans un bocage de lauriers, dont les branches tombant naturellement fur les frontons, forment une couronne à chaque bufte. Le terrein compris entre le bâtiment & les eaux, forme une pente douce de la largeur de deux ou trois toifes, & couverte de gazon.

Ces monumens confacrés aux hommes célebres, & ces hommages publics rendus à la vertu & au génie, font un fpectacle délicieux pour tous les voyageurs que la curiofité attire à Stowe, & dans plufieurs autres jardins anglois, pour peu qu'ils aiment l'humanité, & qu'ils foient fenfibles à la gloire. Le philofophe Ariftippe ayant apperçu des figures de géométrie fur le rivage d'une ifle déferte où il avoit fait naufrage, s'écria: *Je vois ici des traces d'hommes.* S'il fût entré dans les jardins de Stowe, ou dans le temple augufte de Weftminfter, il eût dit: *Je vois ici des traces d'une nation digne d'avoir des grands hommes.*

(22)(23) (25) (u. p. i.) Le temple des illuftres Bretons eft l'objet le plus intéreffant des *champs Elifées*. On appelle ainfi tout le vallon compris entre la grande avenue (22, 23) & la peloufe triangulaire (25), & dont le fond eft rempli par les trois pieces d'eau (u, p, i,)

Mais la scene divisée par la piece d'eau du milieu, a reçu plus particuliérement le nom de champs Elifées. Pour achever de les parcourir, revenez sur vos pas, & traversez le pont de rocailles (u) ; enfuite montez à droite, & percez quelques grouppes d'arbres verds fort touffus, vous verrez une *églife paroiffiale* (r), entourée d'un cimetiere terminé par un mur, & rempli d'épitaphes. Cette églife, quoique tout-à-fait cachée par des bois, n'eft pas un objet digne des champs Elifées ; & des jardins charmans ne me paroiffent pas faits pour renfermer un cimetiere. (r)

Vous quittez bien vîte ce trifte féjour, pour examiner un monument plus digne de votre attention, & qui s'offre à vos yeux en fortant du cimetiere : c'eft une *colonne roftrale* (21), érigée en l'honneur du capitaine Grenville. Sur le fommet eft une ftatue qui repréfente la Poéfie heroïque, tenant un rouleau déployé où font ces mots : (21)

Non nifi grandia canto.

C'eft-à-dire :

Je ne chante que les actions héroïques.

Sur la plinthe & fur le piédeftal, font les infcriptions fuivantes :

Dignum laude virum mufa vetat mori.

C'est-à-dire :

Les mases empêchent qu'un héros ne meure dans l'oubli.

Sororis suæ filio
THOMÆ GRENVILLE,
qui navis præfectus regiæ,
ducente classem Britannicam Georgio Anson,
dum contrà Gallos fortissimè pugnaret,
dilaceratæ navis ingenti fragmine
femore graviter percusso,
perire, dixit moribundus, omninò satius esse,
quàm inertiæ reum in judicio sisti ;
columnam hanc rostratam
laudans & mœrens posuit
Cobham.
Insigne virtutis, eheu ! rarissimæ
exemplum habes
ex quo discas
quid virum præfecturâ militari ornatum
deceat.
M. DCC. XLVII.

Ce qui signifie :

Le lord Cobham, plein de douleur & d'admiration, a érigé cette colonne rostrale en M. DCC. XLVII, à la mémoire du fils de sa sœur, Thomas Grenville, qui étant capitaine d'un vaisseau de guerre de la flotte Angloise, commandée par Georges amiral Anson, périt en combattant vaillamment contre les François, d'une blessure à la cuisse, causée par un éclat de son vaisseau mis en pieces ; & dit en expirant, qu'il aimoit mieux voir ter-

miner ſes jours de cette maniere, que d'être accuſé d'avoir négligé de combattre. Cet exemple ſi rare de vertu héroïque, eſt une excellente leçon pour tous les militaires honorés du commandement.

Viennent enſuite quatorze vers anglois, qu'on peut traduire ainſi :

O vous Graces & Vertus, vous Muſes éplorées, dites-moi ſi depuis le trépas de votre fameux Sidney, le plus parfait de tous les hommes, vos triſtes chants ont été conſacrés aux regrets d'une perte comparable à celle de Grenville. L'Angleterre a admiré qu'il ait pu réunir à la fleur de la jeuneſſe l'honneur le plus intact, la vérité la plus ingénue, la ſageſſe la plus profonde, & tant de douceur, de politeſſe & de modération, à tant de courage & de valeur. Il fut nourri, comme Sidney, dans le ſein des lettres, & ſut s'arracher aux délices paiſibles de l'étude, pour voler, les armes à la main, à la défenſe de ſa patrie; comme lui il cultiva les arts agréables, & fut chéri du beau ſexe; comme lui, voyant trancher ſes jours dans le plus bel âge de la vie, & au comble de la gloire, il mourut pour ſon pays, ſans ſe plaindre du ſort.

A quinze ou ſeize toiſes de la colonne de Grenville, vous appercevez ſur un monticule, & dans une heureuſe ſituation, *le temple de l'ancienne Vertu* (q). C'eſt une très-jolie rotonde, qui n'eſt (q) pas ouverte de toutes parts, comme celle de *Venus*

dans l'autre partie des jardins, mais seulement entourée d'un péristyle composé de seize colonnes d'ordre ionique. On y entre par deux portes tournées au midi & au levant, à chacune desquelles on arrive par un escalier de douze marches. On lit au-dessus de chaque porte :

Priscæ Virtuti.

C'est-à-dire :

A l'ancienne Vertu.

L'intérieur du dôme est fort bien sculpté, & les murs sont décorés de quatre niches où sont placées les statues un peu gigantesques d'Homere, de Lycurgue, de Socrate & d'Epaminondas, au-dessous desquelles sont gravées les inscriptions suivantes :

LYCURCUS,
Qui summo cum consilio, inventis legibus
omnemque contra corruptelam munitis optimè,
pater patriæ
libertatem firmissimam
& mores sanctissimos,
expulsâ cum divitiis avaritiâ, luxuriâ, libidine,
in multa sæcula
civibus suis instituit.

C'est-à-dire :

Qui établit les loix les plus sages, & prit les moyens les plus sûrs pour les garantir de la corruption, en ban-

nissant de sa république avec les richesses, les vices qui les accompagnent, c'est-à-dire, l'avarice, le luxe, & l'intempérance. Il mérita le nom de pere de la patrie, pour avoir procuré à ses citoyens, pendant plusieurs siecles, une liberté solide & des mœurs pures.

SOCRATES,

Qui corruptissimâ in civitate innocens,
bonorum hortator, unici cultor Dei,
ab inutili otio & vanis disputationibus,
ad officia vitæ, & societatis commoda,
philosophiam avocavit
hominum sapientissimus.

Ces mots signifient :

Qui vécut sans reproche au milieu de la ville la plus corrompue ; ne cessa d'exhorter ses concitoyens aux actions justes & honnêtes ; n'adora jamais qu'un seul Dieu ; & fut le premier qui, dégageant la philosophie des disputes inutiles & des vaines spéculations, la rappella aux devoirs de la vie, & au bien de la société ; — le plus sage des hommes.

HOMERUS,

Qui poëtarum princeps, idem & maximus,
virtutis præco, & immortalitatis largitor,
divino carmine
ad pulchrè audendum, & patiendum fortiter
omnibus notus gentibus, omnes incitat.

Cela veut dire :

Le premier & le plus grand des poëtes, le héraut de la vertu, le dispensateur de l'immortalité ; qui par ses

divins poëmes, connus de toutes les nations, excite aux grandes actions, & inspire le courage & la patience nécessaires pour surmonter les obstacles.

EPAMINONDAS,
Cujus à virtute, prudentiâ, verecundiâ,
Thebanorum respublica
libertatem simul & imperium,
disciplinam bellicam, civilem & domesticam
accepit ;
eoque amisso, perdidit.

C'est-à-dire :

Par la valeur, la prudence, & la modestie de ce grand homme, la république des Thébains reçut la liberté, & l'empire de la Grece, avec la discipline militaire, civile & domestique ; & en le perdant, perdit aussi tous ces avantages.

Sur une des portes :

Carum esse civem, benè de republicâ mereri, laudari, coli, diligi, gloriosum est ; metui verò, & in odio esse invidiosum, detestabile, imbecillum, caducum.

C'est-à-dire :

Il est aussi glorieux d'être utile à sa république, & un objet d'amour & de respect pour ses concitoyens, qu'il est honteux, détestable & dangereux d'en être craint & haï.

Sur l'autre porte :

Justitiam cole & pietatem, quæ cùm sit magna in parentibus & propinquis, tum in patriâ maxima est. Ea vita via est in cælum, & in hunc cætum eorum qui jam vixerunt.

C'eſt-à-dire :

Obſervez rigoureuſement la juſtice & la piété envers ceux qui vous ont donné la naiſſance, & le reſte de vos proches, mais ſur-tout à l'égard de votre patrie : c'eſt là le chemin qui doit vous conduire aux régions céleſtes, & dans la compagnie des bienheureux qui vous ont précédé.

Chaque ouverture du periſtyle entre les colonnes, préſente quelque point de vue agréable. De la porte du levant on voit la colonne de Grenville, le temple des fameux Bretons, le pont de Pembrocke, & la riviere; & de celle du midi on découvre les colonnes du roi George & de la reine Caroline, & le château antique.

A côté de ce temple, eſt celui de la *moderne Vertu*, qui n'eſt qu'un monceau de ruines, avec une arcade & une ſtatue briſées : le tout couvert de lierre & de ronces.

Marchez le long du boſquet à droite, vous trouvez une voûte tortueuſe & ornée, qui vous mene à une *arcade* (C) d'ordre dorique, érigée en l'honneur de la princeſſe *Amelie*, tante du roi. Ce monument eſt ſur le ſommet du vallon des champs Eliſées, preſque ſur le bord de la grande prairie d'avenue, & au milieu d'un joli boſquet. Une clariere étroite qui s'ouvre dans les bois,

laisse voir sur la même ligne, mais fort éloignés l'un de l'autre, le pont de Palladio, & le château gothique. Le ceintre de l'arcade, orné d'exagones remplis par une belle fleur finement sculptée, est supporté par des pilastres cannelés. On lit sur l'attique du côté de l'avenue :

<center>*Ameliæ Sophiæ aug.*</center>

C'est-à-dire :

A la princesse Amelie-Sophie.

Et du côté du vallon, on voit son médaillon avec cette exergue prise d'Horace :

<center>*O colenda semper & culta !*</center>

C'est-à-dire :

O vous digne des honneurs que vous avez toujours reçus !

Aux deux côtés de cette arcade, sont placées en demi-cercle, les statues d'Apollon, & des neuf muses qui ouvrent de ce côté la scene des champs Elisées.

Entre l'arcade & l'avenue, on admire un beau grouppe de *gladiateurs* entrelacés & renversés l'un sur l'autre. C'est d'après un excellent original. Le reste des massifs ou bosquets, vient se terminer près de la grande piece d'eau (k). Il y avoit autrefois le *bâtiment* & le *bocage magique* dans le centre; mais aujourd'hui il n'y a plus qu'un ou deux sentiers

(k)

tiers tortueux qui conduisent à une *cabane* (τ) en- (τ)
tiérement cachée par les arbres.

En descendant de l'arcade d'Amelia, & du temple des Vertus, on se promene sur un charmant *tapis-verd* (n), parsemé de quelques arbres, (n) & qui présente une pente douce jusqu'à la piece d'eau. Il est toujours couvert de troupeaux, & dès le commencement du printems, les rossignols & les autres oiseaux y font entendre leurs ramages. Assis sous un orme antique & touffu, qui répand au loin son ombre sur le tapis-verd, & au pied duquel on a placé un banc des plus simples, vous voyez devant vous la piece d'eau (ρ), & au- (ρ) delà, cette suite de bustes des grands hommes d'Angleterre, environnés de lauriers & de myrthes, qui se refléchissent dans l'eau. Quoique cette perspective soit véritablement Elisienne à beaucoup d'égards, elle seroit encore plus agréable, ce me semble, si l'on y voyoit moins de bâtimens.

———— *Lucis habitamus opacis,*
Riparumque toros & prata recentia rivis
Incolimus. Virg. Enéid. l. 6.

Nous habitons (*dit Anchise à Énée*) des bocages sombres; nous nous promenons sur le bord des eaux, & dans des prairies arrosées par des ruisseaux.

(W) Des champs Elisées vous traversez un *pont* (W) bordé d'arbres, pour entrer dans la grande pelouse
(24) triangulaire (24). Ce pont sépare la piece d'eau du milieu, de la troisieme qu'on appelle la *riviere*
(l) *inférieure* (l), pour la distinguer de la principale riviere, à laquelle elle vient se joindre, & qu'on
(f) appelle *la riviere supérieure* (f). Le point de réunion de ces deux rivieres, est marqué par un
(h) simple *pont* de pierres (h), que vous traversez en sortant de la pelouse, pour achever de parcourir les derniers bosquets qui vous restent à voir dans l'enceinte des jardins.

Le premier bâtiment qui vous frappe, quand vous marchez à gauche sur le bord de la riviere,
(g) est *le monument de Congreve* (g). C'est une pyramide tronquée, sur le sommet de laquelle est un singe assis, qui se regarde dans un miroir. On y lit cette inscription :

Vitæ imitatio,
consuetudinis speculum
comædia.

C'est-à-dire :

La comédie est une imitation de la vie, & le miroir des mœurs.

Le reste de la pyramide est orné d'un vase, sur lequel sont sculptés les attributs du genre drama-

tique, propre à Congreve. Au bas du monument, sont deux morceaux séparés, & appuyés contre le piédestal obliquement, & d'une maniere fort négligée; c'est d'un côté le buste du poëte en demi relief, & en forme de masque comique ; & de l'autre, une piece de marbre sur laquelle est gravée cette inscription :

*Ingenio
acri, faceto, expolito,
moribusque
urbanis, candidis, facillimis*
GULIELMI CONGREVE.
*Hoc
qualecunque desiderii sui
solamen simul ac
monumentum
posuit* COBHAM
M. DCC. XXXVI.

Cela signifie :

Cobham a érigé en M. DCC. XXXVI cette pyramide comme un monument de sa douleur, & une foible consolation de la perte de son ami Guillaume Congreve, à qui la nature donna un génie vif, agréable, & aussi propre à saisir le ridicule qu'à le peindre; une ame simple & ingénue, & des mœurs douces & honnêtes, avec l'élégance & la politesse des manieres.

Si vous vous enfoncez dans le bosquet, vous voyez encore un petit bâtiment appellé *la grotte*

(26) *de cailloux* (26). C'est une demi-coupole qui ressemble à une coquille. Elle est enduite d'un mortier fort dur, couvert de gravier très-fin, & de petits cailloux, disposés de maniere qu'ils imitent des fleurs, & présentent dans le fond les armes du lord Cobham, ou des Grenvilles, dont la devise est :

Templa quàm dilecta !

C'est-à-dire :

Que les temples me plaisent !

On voit que les jardins répondent à la devise.

De la grotte des cailloux, vous remontez par la premiere allée qui se présente, jusqu'à la terrasse (i) du midi, & vous revenez aux deux pavillons (i) qui répondent à l'avenue, après avoir parcouru & examiné tous les objets renfermés dans l'enceinte de Stowe.

Au-delà des jardins, il reste encore dans le parc quelques objets que j'ai indiqués en parlant de certaines perspectives, & qu'il faut considérer de plus près. Vous ne les trouverez pas dans le plan, parce qu'ils sont trop éloignés des jardins.

A un mille & demi ou environ de l'angle oriental de la terrasse, vous trouvez au milieu des champs & des prés, une ferme construite comme les petits forts du XIV^e siecle, avec des creneaux

au sommet des murs. On l'appelle le *château*. Il est environné de petits bouquets de bois du côté opposé aux jardins. Là est une laiterie qui fournit d'excellente crême, & d'autres bons laitages.

Du château, en allant directement au nord, vous arrivez à l'*obélisque* que le lord Temple a érigé en 1759, à la mémoire du major général *Wolfe*, avec cette inscription tirée de Virgile :

Ostendunt terris hunc tantùm fata.

C'est-à-dire :

Les destins n'ont fait que le montrer à la terre.

Cet obélisque, qui a plus de cent pieds de hauteur, est situé sur une éminence, au milieu d'une immense pelouse peuplée de troupeaux, & surtout de bêtes fauves. La perspective est ici fort étendue ; & du côté opposé aux jardins, c'est-à-dire, vers le Northamptonshire, est une vaste forêt percée d'allées à perte de vue, & terminée par des lointains.

De l'obélisque, vous revenez à la terrasse du nord, pour voir la *statue équestre de George I*. (39). (39) Elle est placée hors des jardins, quoique sur la même ligne que la terrasse, & à l'extrémité d'un tapis-verd (a) fort vaste & parfaitement uni, (a) qui regne dans toute la largeur de la façade du nord. Cette statue m'a paru très médiocre. L'ins-

cription qui eft fur le piédeftal, eft prife de Virgile :

——————— *In medio mihi Cæfar erit,*
Et viridi in campo fignum de marmore ponam.
C'eft-à-dire :

César fera au milieu, & je placerai fa ftatue de marbre fur un tapis de verdure.

A peu de diftance de la ftatue, commence une vallée, dont le bord regne parallelement à la terraffe. Depuis ce bord jufqu'au fond de la vallée, la pente oblique eft d'environ fept à huit cents pieds. Le terrein, extrêmement diverfifié, & couvert de toutes fortes de troupeaux, tant dans la vallée que dans les campagnes qui font au-delà, offre une perfpective des plus agréables & des plus champêtres.

Faites entiérement le tour de ces belles allées qui environnent les jardins de toutes parts, excepté au levant, & terminez le petit voyage de Stowe par la fuperbe *porte* ou *arcade* qui eft au midi des jardins, fur le bord du chemin qui conduit à Buckingham. Elle eft conftruite dans le goût de la porte S. Martin, quoique moins vafte, & fans figures ni trophées. Chaque façade eft ornée de quatre belles colonnes corinthiennes. L'intérieur de la voûte, qui eft très-large, eft fculpté en

grands quarrés creux, & l'entablement est surmonté d'une très-belle balustrade. Cette porte de décoration répond exactement à la grande avenue des jardins, au sommet de laquelle est placé le château qu'on voit tout entier s'élever du milieu des bois, ainsi que plusieurs autres bâtimens, tels que le temple gothique, la rotonde, les colonnes, &c. ce qui forme un magnifique tableau.

Tels sont les jardins de Stowe, *où vous voyez*, dit Pope, *l'ordre dans la variété, où tous les objets, quoique différens, se rapportent à un seul tout; ouvrage admirable de l'art & de la nature, que le tems achevera de perfectionner.*

Where order in variety we see;
and where, tho' all things differ, all agree
nature shall join you, time shall make it grow;
a work to wonder at ——— perhaps a STOWE.

<div style="text-align:right">Pope.</div>

NOTES de renvoi au plan de STOWE.

a. L'avenue ou tapis-verd de la façade septentrionale.
b. La maison & les offices.
c. Les deux orangeries.
d. La terrasse.
e. Les promenades des deux orangeries.
f. La riviere supérieure.
g. Le monument de Congreve.
h. Le petit pont de pierre.
i. L'entrée dans le jardin, & les deux pavillons du midi.
k. Le bassin ou la grande piece d'eau.
l. La riviere inférieure.
m. Le temple des grands hommes d'Angleterre.
n. Le tapis-verd des champs Elisées.
o. p. L'ancien bois magique.
q. Les temples de l'ancienne & de la moderne Vertu.
r. L'église & le cimetiere.
s. Partie du jardin potager.
t. La grotte & les rotondes.
u. La riviere des aunes.
W. Le pont de rocailles.
w. Le second pont.
x. La cascade & les ruines.
y. Le lac.
z. L'hermitage.
1. La terrasse du midi ou de Peggs.
2. Le temple de Venus.
3. La terrasse de l'ouest, ou la promenade de Wardenhill.

4. La promenade du lac.
5. Colbath ou les bains froids.
6. Colonne de la reine Caroline.
7. Pavillons de l'entrée du parc avec la porte de fer.
8. Terraſſe du nord ou promenade de Nelſon.
9. La pyramide d'Egypte.
10. La cellule de S. Auguſtin.
11 Le temple de Bacchus.
12. Dryade danſante.
13. La retraite de Nelſon.
14. L'allée de Roger. L'orangerie.
15. Les jardins potagers.
16. La colonne de la reine.
17. La rotonde.
18. Le théatre de la reine.
19. La colonne du roi.
20. La promenade ou l'allée de Gurnet, avec la caverne de Didon.
21. La colonne roſtrale du capitaine Grenville.
22. La grande avenue.
23. Vaſte tapis-verd.
24. Le parc intérieur.
25. La colline & le champ de Hawkwell ou la peloufe triangulaire.
26. La grotte des cailloux.
27. Le temple de l'Amitié.
28. L'arc de la princeſſe Amelia.
29. Prairie & promenade de Hawkwell.
30. Le pont de Palladio.
31. L'allée de la colline de Hawkwell.

32. La promenade de Thanet.
33. Le temple gothique.
34. Les promenades gothiques, ou la terrasse de l'est.
35. La colonne du lord Cobham.
36. L'allée du lord Cobham.
37. Le temple des Dames.
38. Le temple de la Concorde & de la Victoire.
39. La statue équestre de Georges I.
40. Paddock Course, ou partie de la terrasse du nord.
41. Prairies & champs entre les pavillons de l'entrée du midi, & la belle porte du côté de Buckingham.
(α) Lieu où étoit autrefois le sallon du repos.
(β) Allée des ruines.
(γ) Grille de fer de l'angle oriental des jardins.
(ϵ) Les sept divinités Saxonnes.
(ζ) Route irréguliere qui conduit à la colonne de Cobham.
(δ) Grande demi-lune du nord.
(λ) Temple de la Poésie pastorale.
(μ) Grand vallon qui traverse les jardins du nord au midi.
(ν) Autre grand vallon, dont la direction est du levant au couchant.
(π) Côteau rapide par où l'on descend dans les champs Elisées.
(ρ) Piece d'eau du milieu.
(ς) L'arcade d'Amélia.
(τ) La cabane.

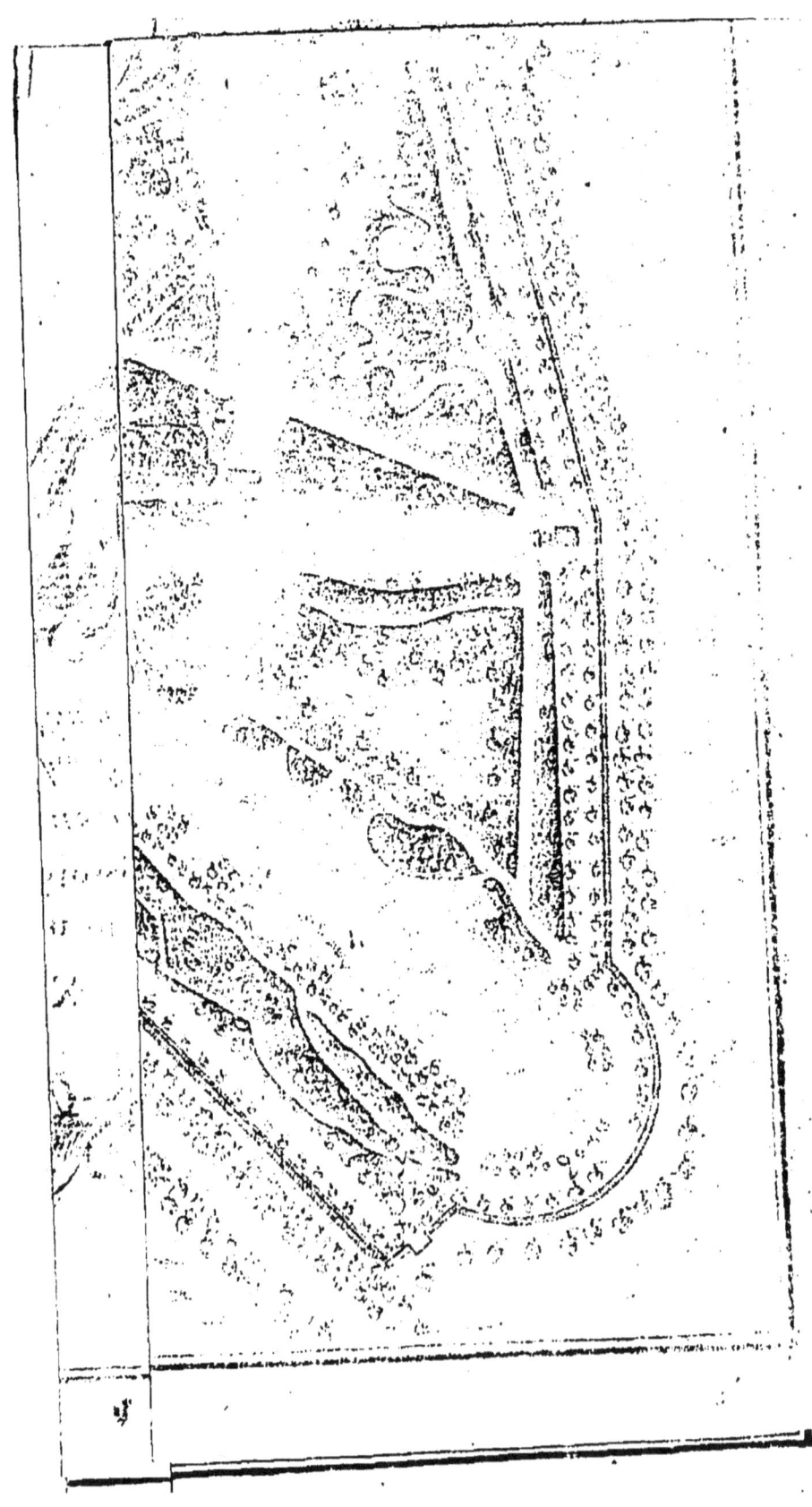

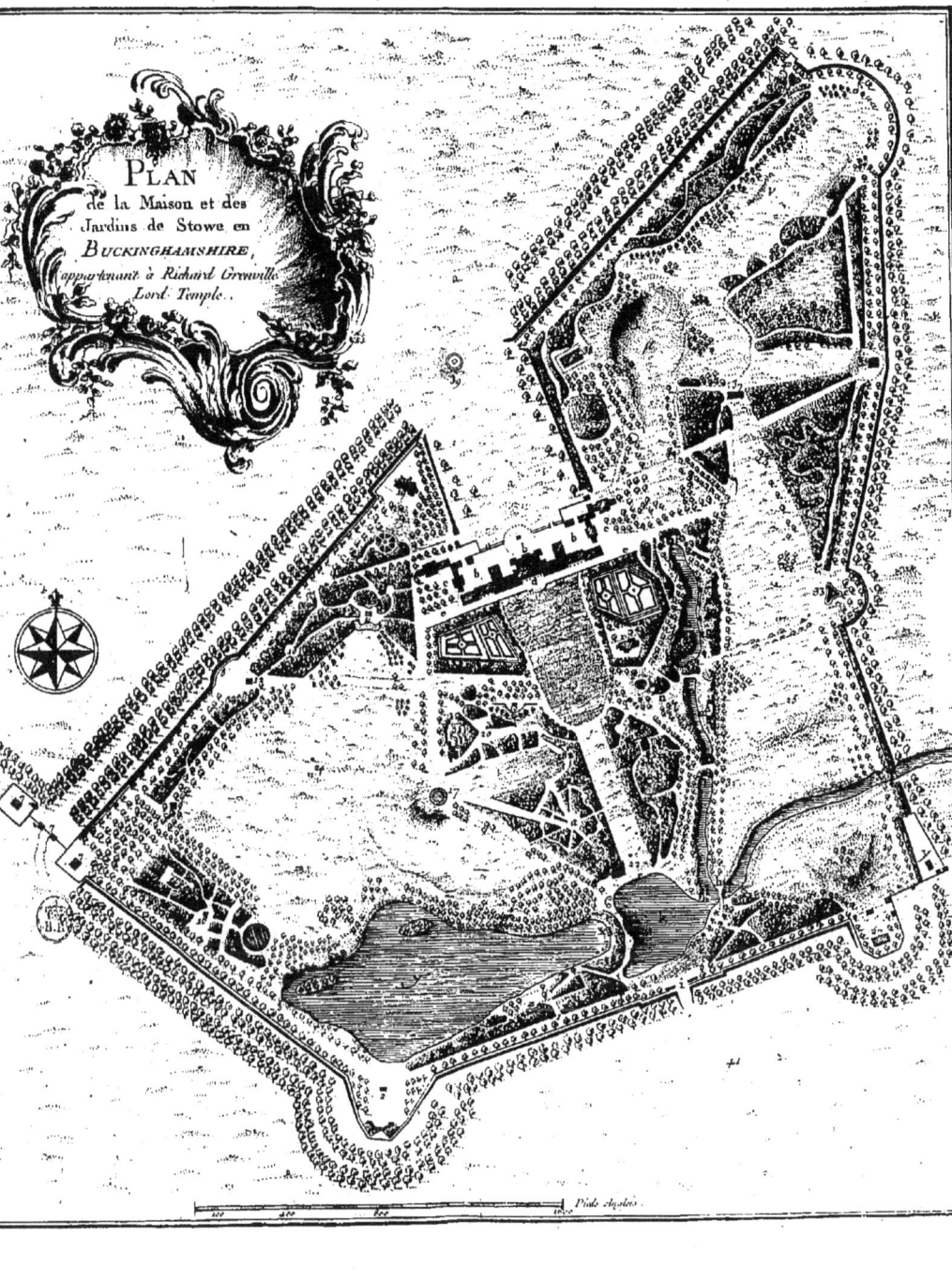

l'Impétrant se conformera en tout aux Réglemens de la Librairie, & notamment à celui du 10 Avril 1725, à peine de déchéance de la présente Permission ; qu'avant de l'exposer en vente, le Manuscrit qui aura servi de copie à l'impression dudit ouvrage, sera remis dans le même état où l'approbation y aura été donnée, ès mains de notre très-cher & féal Chevalier, Chancelier, Garde des Sceaux de France, le sieur DE MAUPOU ; qu'il en sera ensuite remis deux exemplaires dans notre Bibliotheque publique, un dans celle de notre Château du Louvre, & un dans celle dudit sieur DE MAUPOU ; le tout à peine de nullité des Présentes. Du contenu desquelles vous mandons & enjoignons de faire jouir ledit Exposant & ses ayans cause, pleinement & paisiblement, sans souffrir qu'il leur soit fait aucun trouble ou empêchement. Voulons qu'à la copie des Présentes, qui sera imprimée tout au long au commencement ou à la fin dudit Ouvrage, foi soit ajoutée comme à l'original. Commandons au premier notre Huissier ou Sergent sur ce requis, de faire pour l'exécution d'icelles tous actes requis & nécessaires, sans demander autre permission, & nonobstant clameur de haro, charte Normande, & lettres à ce contraires : Car tel est notre plaisir. DONNÉ à Paris, le dix-neuvieme jour du mois de décembre, l'an mil sept cent soixante dix, & de notre regne le cinquante sixieme. Par le Roi en son Conseil.

LE BEGUE.

Regiftré fur le Regiftre XVII de la Chambre Royale & Syndicale des Libraires & Imprimeurs de Paris, N°. 1443, folio 402, conformément au réglement de 1723, A Paris, ce 24 Décembre 1770. P. F. DIDOT le jeune, Adjoint.

www.ingramcontent.com/pod-product-compliance
Lightning Source LLC
Chambersburg PA
CBHW051346220526
45469CB00001B/137